艺术学概论（精编本）
第2版

Introduction To Art

彭吉象 著

北京大学出版社
PEKING UNIVERSITY PRESS

图书在版编目（CIP）数据

艺术学概论：精编本 / 彭吉象著 . —2 版 . —北京：北京大学出版社，2019.4
（博雅大学堂 . 艺术）
ISBN 978-7-301-30404-4

Ⅰ.①艺… Ⅱ.①彭… Ⅲ.①艺术理论—高等学校—教材 Ⅳ.①J0

中国版本图书馆CIP数据核字（2019）第043586号

书　　　　名	艺术学概论（精编本）第2版 YISHUXUE GAILUN (JINGBIANBEN) DI-ERBAN
著作责任者	彭吉象　著
责 任 编 辑	谭　艳
标 准 书 号	ISBN 978-7-301-30404-4
出 版 发 行	北京大学出版社
地　　　　址	北京市海淀区成府路205号　100871
网　　　　址	http://www.pup.cn　　新浪微博：@北京大学出版社
电 子 信 箱	pkuwsz@126.com
电　　　　话	邮购部 010-62752015　发行部 010-62750672　编辑部 010-62707742
印 　刷　 者	北京中科印刷有限公司
经 　销　 者	新华书店
	720毫米×1020毫米　16开本　17.5印张　251千字 2013年5月第1版 2019年4月第2版　2022年8月第4次印刷
定　　　　价	54.00元

未经许可，不得以任何方式复制或抄袭本书之部分或全部内容。
版权所有，侵权必究
举报电话：010-62752024　电子信箱：fd@pup.pku.edu.cn
图书如有印装质量问题，请与出版部联系，电话：010-62756370

目录

第一章	艺术总论	001
第一节	艺术的起源	002
第二节	艺术的特征	016
第三节	艺术的功能与艺术教育	030
第二章	实用艺术	041
第一节	实用艺术的主要种类	041
第二节	实用艺术的审美特征	065
第三章	造型艺术	073
第一节	造型艺术的主要种类	073
第二节	造型艺术的审美特征	108
第四章	表情艺术	119
第一节	表情艺术的主要种类	119
第二节	表情艺术的审美特征	134
第五章	综合艺术	145
第一节	综合艺术的主要种类	145
第二节	综合艺术的审美特征	174

目录

183	**第六章**	语言艺术
183	第一节	语言艺术的主要体裁
192	第二节	语言艺术的审美特征
201	**第七章**	艺术创作
202	第一节	艺术创作主体——艺术家
216	第二节	艺术风格、艺术流派、艺术思潮
229	**第八章**	艺术作品
229	第一节	艺术作品的层次
243	第二节	典型和意境
252	**第九章**	艺术鉴赏
252	第一节	艺术鉴赏的一般规律
256	第二节	艺术鉴赏的审美过程
267	第三节	艺术鉴赏与艺术批评
272	**主要参考书目**	
273	**再版后记**	

第一章　艺术总论

如果从原始艺术算起，人类的艺术活动已有数万年的历史。可以说，人类的艺术史同人类的文化史一样古老。然而，艺术学作为一门正式学科出现，是19世纪末叶才逐渐形成的。

尽管中外历史上早就有大量的艺术理论，各门类艺术也都有极其丰富的理论成果，但由于时代的局限，始终未能形成一门现代意义上的艺术学的科学体系。直到19世纪末叶，德国的康拉德·费德勒（1841—1895）极力主张将美学与艺术学区分开来，认为它们应当是两门相互交叉而又各自独立的学科，这标志着艺术学作为一门独立学科的正式形成。费德勒也因此被称为"艺术学之父"。在他之后，德国的格罗塞（1862—1927）着重从方法论上建立艺术科学，他的《艺术的起源》是艺术社会学的重要著作之一。此外，德国的狄索瓦（1867—1947）和乌提兹（1883—1965）更是大力倡导普通艺术学的研究，确立了艺术学的学科地位。20世纪二三十年代，日本、苏联等国都相继开展了对艺术学的研究和探讨，我国也出现了一些艺术学方面的译作和著作，艺术学的研究更加广泛和深入。近几十年来，艺术学在世界各国更是有了较大的发展，尤其是发达国家的综合性大学几乎都设立了各种形式的艺术院系。20世纪80年代以来，我国高等院校的艺术教育也有了长足的发展。

2011年2月，经国务院学位委员会批准，艺术学升格为一个独立的学科门类，成为继哲学、文学、历史学等学科之后的第13个学科门类，为艺术学的学科建设和人才培养提供了更大的发展空间。然而，相对于

文学研究和其他门类艺术的研究来看，普通艺术学的研究在我国仍然是一个薄弱环节。尤其是如何深入发掘中华民族艺术之精髓，广泛借鉴世界各国艺术学研究的优秀成果，更是一项迫切而艰巨的宏大工程。

从广义上讲，艺术也包括作为语言艺术的文学；从狭义上讲，艺术则专指文学以外的其他艺术门类，可将文学与艺术并列起来，合称为文艺。本书则是从广义上来讲的，认为艺术应当包括实用艺术（建筑、园林、工艺美术、设计艺术等）、造型艺术（绘画、雕塑、摄影、书法艺术等）、表情艺术（音乐、舞蹈等）、综合艺术（戏剧、戏曲、电影、电视艺术等）、语言艺术（诗歌、散文、小说等），以及杂技、曲艺、木偶、皮影等历史悠久的民族民间艺术。

第一节　艺术的起源

在人类社会发展历史中，艺术最初究竟是怎样产生的？自古以来，人们就试图回答这个问题。关于艺术起源的问题，曾经被人们称为发生学的美学，就是要研究和探讨艺术产生的原因与过程。

艺术确实有着极其漫长的发展历史，考古发现，人类最初的艺术活动始于上万年前的冰河时期。由于年代的悠久遥远，艺术起源的问题蒙上了一层神秘的色彩。就拿美术史来讲，过去美术史教科书上提到人类最早的美术作品，便是西班牙阿尔塔米拉洞穴的野牛壁画，距今约有两万年的历史。但是，1997年考古学家在澳大利亚发现了距今七万年的岩画，人类的美术史一下子被向前推进了数万年。相信随着考古新成果的不断涌现，人类艺术史可能比人们想象的还要漫长久远。早在人类社会发展的初期，处于蒙昧时期的人类就开始试图用神话传说来解释艺术的起源。于是，西方出现了文艺女神缪斯的神话，中国出现了夏禹的儿子启偷记天帝的音乐并带回人间的传说。

当人类进入文明社会以后，随着物质生产和精神生产的不断发展，尤其是艺术的日益繁荣，历代的哲学家、美学家和文艺理论家们，对艺

术起源的问题从理论上进行了种种探索，形成了许多不同的观点，产生了许多不同的体系。在过去关于艺术起源的众多观点中，影响较大的主要有以下五种。

一、艺术起源于"模仿"

在关于艺术起源问题的理论探索中，或许这算是最古老的一种说法。早在两千多年前，古希腊哲学家德谟克利特就认为艺术是对自然的"模仿"，他说："从蜘蛛我们学会了织布和缝补；从燕子学会了造房子；从天鹅和黄莺等歌唱的鸟学会了唱歌。"[1]在他之后的亚里士多德更进一步认为模仿是人的本能。亚里士多德指出，所有的文艺都是"模仿"，不管是何种样式和种类的艺术，"这一切实际上是模仿，只是有三点差别，即模仿所用的媒介不同，所取的对象不同，所用的方式不同"[2]。他认为，由于"模仿所用的媒介不同"，而有不同种类的艺术，如画家和雕刻家是用颜色和线条来模仿，诗人、戏剧演员和歌唱家则是用声音来模仿。由于模仿"所取的对象不同"，因而形成了悲剧和喜剧，他认为喜剧总是模仿比我们今天的人坏的人，悲剧总是模仿比我们今天的人好的人。由于模仿"所用的方式不同"，才出现了史诗、抒情诗和戏剧的差别。因此，亚里士多德强调，所有的艺术都起源于对自然界和社会现实的模仿。他正是以模仿论为基础建立起自己的诗学体系，并以此来解释艺术的起源和本质。朱光潜一语中地指出：亚里士多德的"模仿论"，在欧洲"竟雄霸了两千余年"[3]。

这种关于艺术起源于"模仿"的理论，具有一定的合理之处。因为早期的人类艺术，特别是原始艺术，"模仿"占有相当大的成分。西班牙阿尔塔米拉洞穴中发现的史前壁画上，有二十多个旧石器时代动物的形象，其中包括野牛、野猪、母鹿等，这些动物形象被描绘得非常逼真、生动，有正在奔跑的，有已经受了伤的，也有被追赶而陷于绝境

[1] 伍蠡甫主编：《西方文论选》上册，第5页，上海译文出版社1979年版。
[2] 同上书，第51页。
[3] 朱光潜：《西方美学史》上卷，第66页，人民文学出版社1980年版。

西班牙阿尔塔米拉洞穴野牛岩画

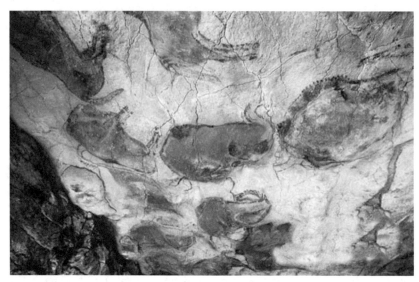
西班牙阿尔塔米拉洞穴的野牛壁画——洞顶牛群，岩洞壁画，约两万年前

的，显然都是对现实生活中动物各种神情姿态的模仿和记录。中国古代认为音乐也是由模仿现实生活中的自然音响而来，《管子》中讲道：音乐是模仿动物的声音而来。对于原始艺术来说，"模仿"确实是一种极其重要的手段。此外，这种说法也肯定了艺术来源于客观的自然界和社会现实，其中包含着朴素唯物主义的观点，具有进步的和合理的内容。

但是，这种说法只是触及了事物的表面，而没有揭示事物的本质。在生产力如此低下的情况下，原始人花费如此多的精力去绘制野牛、野猪，绝不是单纯地为模仿而模仿。对于原始艺术来说，"模仿"更多的是一种手段，而不是目的。正如鲁迅所说："画在西班牙的阿尔塔米拉洞里的野牛，是有名的原始人的遗迹，许多艺术史家说，这正是'为艺术而艺术'，原始人画着玩玩的。但这解释未免过于'摩登'，因为原始人没有19世纪的文艺家那么悠闲，他画一只牛，是有缘故的，为的是关于野牛，或者是猎取野牛，禁咒野牛的事。"[4] 此外，这种说法还把"模仿"归结于人的本性，没有找到"模仿"背后的创作意图，因此，未能说明艺术产生的根本原因。

[4]《鲁迅全集》第6卷，第69页，人民文学出版社1981年版。

二、艺术起源于"游戏"

这种说法主要是由 18 世纪德国哲学家席勒和 19 世纪英国哲学家斯宾塞提出来的，后来的艺术史家曾把艺术起源的这种说法称之为"席勒-斯宾塞理论"。这种理论在 19 世纪末和 20 世纪初曾经被许多人所信奉。

这种说法认为，艺术活动或审美活动起源于人类所具有的游戏本能，它表现在两个方面：一方面是由于人类具有过剩的精力；另一方面是人将这种过剩的精力运用到没有实际效用、没有功利目的的活动中，体现为一种自由的"游戏"。席勒在他著名的《美育书简》中指出，人的"感性冲动"和"理性冲动"，必须通过"游戏冲动"才能有机地协调起来。他认为，人在现实生活中，既要受自然力量和物质需要的强迫，又要受理性法则的种种约束和强迫，是不自由的。人只有在"游戏"时，才能摆脱自然的强迫和理性的强迫，获得真正的自由，也就是说，只有通过"游戏"，人才能实现物质与精神、感性与理性的和谐统一。因此，人总是想利用自己过剩的精力，来创造一个自由的天地。席勒以动物为例来说明"游戏"是其与生俱来的本能，他说："当狮子不为饥饿所迫，无须和其他野兽搏斗时，它的剩余精力就为本身开辟了一个对象，它使雄壮的吼声响彻荒野，它的旺盛的精力就在这无目的的使用中得到了享受。"[5] 席勒进一步认为，人的这种"游戏"本能或冲动，就是艺术创作的动机。在这种无功利、无目的的自由活动中，人的过剩精力得到了发泄，从而获得快乐，亦即美的愉快的享受。

后来，斯宾塞又进一步发挥和补充了这种说法。他认为，人作为高等动物，比起低等动物来有更多的过剩精力。艺术和游戏，就是人的这种过剩精力的发泄。斯宾塞强调，"游戏"的主要特征是没有实际的功利目的，它并不是维持生活所必需的活动过程，而是为了消耗肌体中积聚的过剩精力，并在自由地发泄这种过剩精力时获得快感和美感。因此，人的审美活动和艺术活动，从实质上来讲，无非也是一种"游戏"，美感就是从"游戏"中获得发泄过剩精力的愉快。后来，另一位从心理学观点出发去研究美学的德国学者谷鲁斯，对这种观点又进行了修改和

[5]〔德〕席勒：《美育书简》，第 140 页，中国文联出版公司 1984 年版。

补充。谷鲁斯认为,"游戏"并不是完全没有实际的功利目的,而是在轻松愉快的游戏活动中,不知不觉地在为将来的实际生活做准备或做练习。谷鲁斯举例说,小猫追逐滚在地板上的线团的游戏,是练习捕捉老鼠;小女孩喜欢抱着木偶玩游戏,是练习将来做母亲;小男孩聚集在一起玩打仗的游戏,是练习作战本领和培养勇敢精神,等等。

但是,艺术起源于"游戏"的说法,仅仅从生物学或心理学的角度出发,仍然未能揭示出艺术产生的最终原因。尤其是这种说法把"游戏"看作人和动物共有的本能,更是错误的论断,因为艺术活动与审美活动仅仅属于人类社会所专有。事实上,动物的"游戏"可以归结为过剩精力的发泄,而人的"游戏"则是为了精神需要的满足,二者之间有着严格的区别。人的"游戏"是以使用工具的物质生产活动为基础,并且具有了超越动物性的情感和想象等社会内容,成为一种具有符号性的文化活动。正是人的社会实践活动,使得人类和动物界真正区分开来。而艺术起源于"游戏"的说法脱离了人类的社会实践,所以仍然不能揭开艺术诞生的真正奥秘。

三、艺术起源于"表现"

这种说法在东西方都有着悠久的历史,如汉代的《毛诗序》中就讲道:"情动于中而形于言,言之不足故嗟叹之,嗟叹之不足故永歌之,永歌之不足,不知手之舞之,足之蹈之也。"[6] 19世纪后期以来,艺术起源于"表现"的说法,在西方文艺界具有较大的影响,完全可以说,西方现代主义文艺思潮的主要理论基础,就是强调艺术应当"表现自我"。

系统地以理论方式提出这种说法的应当首推意大利美学家克罗齐。克罗齐生活在19世纪末、20世纪初,他的美学思想的核心是"直觉即表现"。从这一美学思想出发,克罗齐认为艺术的本质是直觉,直觉的来源是情感,直觉即表现,因而,艺术归根结底是情感的表现。克罗齐还认为,表现作为心灵过程是在心灵中完成的,真正的艺术活动只能在

[6] 北京大学哲学系美学教研室编:《中国美学史资料选编》上册,第130页,中华书局1980年版。

艺术家的心灵中完成，艺术家没有传达其心灵中作品的必要。他强调，艺术既不是功利的活动，也不是道德的活动，艺术甚至也不能分类。因为在他看来，一切艺术无非都是情感的表现而已。

应当承认，这种理论在西方美学界和艺术界具有一定的渊源和影响。在此之前，俄国著名作家列夫·托尔斯泰就认为艺术起源于传达感情的需要。他说："一个人为了要把自己体验过的感情传达给别人，于是在自己心里重新唤起这种感情，并用某种外在的标志把它表达出来……这就是艺术的起源。"[7] 在此之后，美国当代美学家苏珊·朗格从符号学美学出发，进一步认为艺术是人类情感的符号形式的创造，艺术品就是人类情感的表现性形式。朗格认为，只有人才能制造符号和使用符号，从原始民族的礼仪到文明社会的艺术，无非都是人所制造和使用的符号，只不过艺术符号不同于其他任何符号，因为艺术是人类情感的符号。她认为，艺术是情感的表现，艺术活动的实质就在于创造表现人类情感的符号形式。

毫无疑问，艺术确实要表现情感，艺术家确实是通过自己的作品向他人、向社会表现自己的思想和情感。但是，把艺术的起源归结为"表现"，脱离开人类的社会实践，脱离原始社会生产力低下的实际情况，仍然是把现象当作本质，把结果当作原因，同样不能科学地阐明艺术的起源问题。

四、艺术起源于"巫术"

20世纪以来，西方关于艺术起源问题的研究中，过去一些盛行的理论如艺术起源于"模仿"、艺术起源于"游戏"、艺术起源于"表现"等，都被看作是过时的理论，不再受到重视。而艺术起源于"巫术"的理论，在西方学术界越来越受到欢迎，至今仍然占据优势，成为西方在艺术起源问题上影响最大的一种理论。

在19世纪末、20世纪初，艺术起源于"巫术"的理论逐渐兴起，

[7] 伍蠡甫主编：《西方文论选》下卷，第432页，上海译文出版社1979年版。

影响越来越大。英国著名人类学家爱德华·泰勒在他的《原始文化》一书中,最早提出艺术起源于"巫术"的理论主张。他认为,原始人的思维方式同现代人的有很大不同,对原始人来说,周围的世界异常陌生和神秘,令人敬畏。原始人思维的最主要特点是万物有灵。山川草木、鸟兽虫鱼,在原始人看来都是有灵的,并且都可以与人交感。人类学家们发现,从现代残存的原始部落中,确实可以发现大量人与动物交感的现象。在考古学中也发现,许多史前洞穴中的动物遗骨,都被堆放得整整齐齐、叠置有序,这样的精心堆放,意味着原始人对自己猎食的动物怀有敬畏之情,在食完兽肉后,通过这样的礼仪,对野兽之灵表示惋惜和敬意。另一位英国著名人类学家弗雷泽在他的名著《金枝》一书中,更是认为原始部落的一切风俗、仪式和信仰,都起源于交感巫术。弗雷泽认为,人类最早是想用巫术去控制神秘的自然界,这显然是办不到的;于是,人类又创立了宗教来求得神的恩惠;当宗教在现实中也被证明无效时,人类才逐渐创立了各门科学,以此来揭示自然界的奥秘。

　　考古发现,早期的造型艺术确实与巫术有关。我国现存最早的岩画,是江苏省连云港市郊锦屏山的将军崖岩画。这处岩画属于新石器时期,距今已有三四千年历史,主要内容为人面、兽面、农作物以及各种符号。在近十个人面像中,基本上都有一条线向下通到禾苗、谷穗等农作物的图案上,中间杂以许多似为计数的圆点符号,反映出我国古代先民对土地的崇拜和依赖。这幅反映农业部落社会生活的岩画,体现出与原始巫术的深刻联系。此外,欧洲发现的大量史前洞穴壁画,则体现出狩猎部落的生活,往往也具有某种神秘的巫术目的。例如,大多数史前洞穴壁画都是在洞穴的深处,在这样黑暗的洞穴深处画画,显然主要不是为了欣赏,而是带有某种神秘的巫术目的。尤其是某些洞穴中的壁画,考古学家们发现曾先后被原始人画过三次之多,据推测这是由于第一次作画后,狩猎者都捕获了猎物,于是又回到这个灵验的地方来再次作画。显然,这些洞穴壁画具有明显的巫术动机。

　　原始歌舞与巫术也有着密切的联系。美国著名美学家托马斯·门罗在《艺术的发展及其他文化史理论》一书中指出,原始歌舞常常被原始

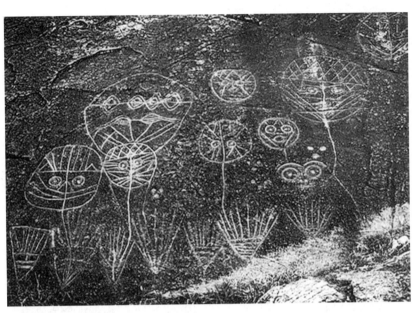

江苏连云港将军崖岩画,距今约4000年

人用来保证巫术的成功,祈求下雨就泼水,祈求打雷就击鼓,祈求捕获野兽就扮演受伤的野兽,等等。艺术史学家希尔恩在《艺术的起源》一书中,也详细介绍了原始舞蹈与交感巫术的联系。希尔恩认为:"当北美印第安人,或卡菲尔人,或黑人在表演舞蹈时,这种舞蹈全部都是对狩猎活动的模仿……这些模仿有着一种实践的目的,因为世界上的所有猎人都希望能把猎物引入自己的射程之内,按照交感巫术的原理,这是可以通过模仿来办到的。因此,一场野牛舞,在原始人看来就可以强迫野牛进入猎人的射击距离之内来。"[8]

我们认为,艺术的产生最初确实是与巫术有密切联系的,但艺术起源于"巫术"的理论又并不十分准确,因为原始时代的巫术活动是直接和当时原始人类的生产劳动密切联系在一起的。就拿上述例子来讲,将军崖岩画反映出我国古代原始农业部落的生活,而欧洲史前洞穴壁画则体现出原始人的狩猎生活。科林伍德在他的《艺术原理》一书中认为:"巫术"一词通常根本没有明确的含义,它常被用来表示原始社会中某种

[8]〔芬兰〕希尔恩:《艺术的起源》,第11页,1900年英文版。

实用的倾向或某些实际的活动，"可是巫术与艺术之间的相似是既强烈而又切近的，巫术活动总是包含着像舞蹈、歌唱、绘画或造型艺术等活动"[9]。毫无疑问，对于艺术的起源来讲，这种作为原始文化的图腾歌舞、巫术礼仪曾经延续了一个非常长的历史时期。这些原始的艺术活动虽然具有明显的巫术动机或巫术目的，但归根结底还是离不开人类的实践活动，尤其是物质生产活动。在原始社会生产力低下和人类早期认识水平低下的情况下，人们无法把握自身，更无法支配自然界，于是原始人便寄托于巫术，使得巫术与原始社会的日常生活与生产劳动都有了密切的联系。因此，关于艺术的起源尽管有上述种种说法，但最终还是应当归结于人类的社会实践活动。

五、艺术起源于"劳动"

中华人民共和国成立以来，在我国文艺理论界占据主导地位的理论，认为艺术起源于生产劳动。

俄国的普列汉诺夫在1900年完成了专著《没有地址的信》，通过对原始音乐、原始舞蹈、原始绘画的分析，以大量人种学、民族学、人类学和民俗学的文献证明，系统地论述了艺术的起源及其发展问题，并且得出了艺术发生于"劳动"的观点。普列汉诺夫明确表示赞同毕歇尔的看法："在其发展的最初阶段上，劳动、音乐和诗歌是极其紧密地互相联系着，然而这三位一体的基本的组成部分是劳动，其余的组成部分只有从属的意义。"[10] 普列汉诺夫进一步指出："劳动先于艺术，总之，人最初是从功利观点来观察事物和现象，只是后来才站到审美的观点上来看待它们。"[11]

艺术起源的问题和人类起源的问题紧紧联系在一起。因为，只有人类才有艺术，探讨艺术的起源，实质上就是探索早期人类为什么创造艺术和他们怎样创造了艺术。

[9] 〔英〕科林伍德：《艺术原理》，第67页，中国社会科学出版社1985年版。
[10] 〔俄〕普列汉诺夫：《论艺术》(《没有地址的信》)，第34页，三联书店1973年版。
[11] 同上书，第93页。

考古材料证明，人类在地球上出现估计已有了300万年以上的历史。但是，人类的历史和整个地球漫长的历史比较起来真是微不足道。作个形象的比喻，如果把从地球形成之时算起直到现在的漫长历史比作一个昼夜的话，人类在地球上出现，只不过是这个昼夜24小时的最后3分钟。考古学和人类学的研究，以及近百年来世界各地所发现的古人类化石和石器时代的遗物，都不断证明劳动在从猿到人进化过程中的重要意义。恩格斯指出："首先是劳动，然后是语言和劳动一起，成为两个最主要的推动力，在它们的影响下，猿的脑髓就逐渐地变成了人的脑髓。"[12] 正是由于劳动，才使人从自然界分离出来，形成了与动物不同的生存方式。物质生产劳动是人类最基本的实践活动，原始人经过了数百万年的劳动实践，才逐渐锻炼出灵巧的双手和高度发达的头脑，形成了人的各种感觉器官，形成了人所特有的感觉能力和思维能力，并且逐渐形成了相互之间表达思想感情的语言。从这种意义上讲，劳动创造了人本身。

劳动创造了人，也为艺术的产生提供了前提。劳动中工具的制造有着特殊的重要意义，它的出现标志着从猿到人过渡阶段的结束，也标志着人类文化的起源。制造工具这一点，最鲜明地体现了人类有意识、有目的的活动，从工具造型的演变上可以充分看出人类自由创造的特性，也可以看出实用价值先于审美价值、艺术产生于非艺术这样一个漫长的历史演进过程。

考古学家发现，在距今50万年前的旧石器时代中国猿人居住的周口店山洞口，遗存下来的基本上都是十分粗糙的打制石器，在外形上和天然石块的差别并不明显。但无论这些石器多么粗糙，作为早期人类的工具，它们毕竟体现出人类自觉的，有意识、有目的的创造活动。距今5000年的新石器时代西安半坡村的石器，都是比较精致的磨制石器了，常见的有斧、凿、锛等，这些磨制石器不但提高了实用效能，而且在造型上具有了对称均衡、方圆变化等美的特征，这些感性形式的出现在美的历程中具有重要的意义。特别是新石器时代晚期遗物山东大汶口出土的玉斧，更具有明显的审美特性，它不但加工精致、造型美观，而且这

[12]《马克思恩格斯选集》第3卷，第512页，人民出版社1972年版。

些美的感性形式具有了更多的独立意义,因为这种玉斧虽然保留了工具的形式,但它主要不是用于生产劳动,而是一种权力或神力的象征品了。

陶器的演变也可以说明这一漫长的历史演进过程。最初的陶器是原始人用来盛水和盛粮食的,作为生活用品,制作它时首先考虑实用目的。但是到了后来,原始人在制作陶器时自觉地运用形式美的法则,在陶器的造型和装饰上体现出更多的自由创造和想象的成分,如黄河流域的仰韶、马家窑等文化遗址出土的彩陶制品,大都有鱼纹、鸟纹、蛙纹、花纹等动植物图案,有的还出现了从生活与自然中提炼概括出来的几何图形的纹饰,表明人类越来越按照美的规律来造物。

应当承认,虽然物质生产劳动是艺术起源的根本原因,但是,艺术的产生却不能简单地完全归结为劳动。从劳动到艺术的诞生,曾经经过了巫术礼仪、图腾歌舞等中间阶段,并且是一个相当漫长的历史阶段,最后才诞生了纯粹审美意义上的艺术。

毫无疑问,从艺术发生学的观点来看,生产劳动显然是艺术起源的根本原因。但是,艺术起源又是一个十分复杂的问题,它很可能是多因的,而并非单因的,是多元的,而不是单一的。艺术是人类创造的特定精神文化现象,我们应当从多个方面,从更加广泛深入的层面去考察和探究它的根源。

六、艺术起源的"多元决定论"

关于艺术起源的问题,除了上面提到的"模仿说""游戏说""巫术说""表现说",以及"劳动说"等几种具有较大影响的理论外,还有其他许多说法。应当承认,这些说法都从某一个角度或某一个侧面探讨了艺术的产生,有助于揭示艺术起源的奥秘。何况这是一个距今年代久远的复杂问题,本身也需要从多元的途径和方法来进行探索。在艺术诞生的最初阶段,艺术可能本来就是由多种多样的因素促成的,因此,在追溯它得以产生的原因时不能不带有多元论的倾向。至于各门原始艺术形式的出现,更是难以归结为某种单一的原因。正因为如此,我们提出艺术起源的"多元决定论"。

法国结构主义学者阿尔都塞认为，社会的发展不是一元决定的，而是多元决定的，并进而提出了多元决定的辩证法。阿尔都塞在《矛盾与多元决定》中，认为黑格尔辩证法的结构与马克思主义辩证法的结构之间最大的区别，就在于黑格尔的辩证法是一元论（绝对精神）的，而马克思的辩证法是多元论的。在此基础上，阿尔都塞提出了"多元决定论"（Overdetermine），认为任何文化现象的产生，都有多种多样的复杂原因，而不是由一个简单原因造成的。

对于艺术的起源这样复杂的问题来讲，恐怕更不能用单一的原因去解释。在原始社会，原始生产劳动、原始宗教（巫术）、原始艺术（图腾歌舞、原始岩画等）等，几乎很难区分开来，它们共同组成了原始社会人类的实践活动。原始人类从事的实践活动，可能既是巫术活动，又是艺术活动，同时也具有生产劳动的性质。

因此，我们完全有理由认为，原始文化、原始生产劳动、原始宗教、原始艺术就是这样互相融合在一起，延续了相当长的一个历史时期。从这种意义上讲，艺术的起源应当是一个相当漫长的历史过程。在这个漫长的历史过程中，原始人类模仿自然的本能（"模仿说"）、表现情感的需要（"表现说"）、游戏的需要（"游戏说"）渗透其中，尤其是对于原始人类来讲更为重要的原始巫术（"巫术说"）与原始生产劳动（"劳动说"），更是在其中发挥了决定性的作用。在这个漫长的历史过程中，人们现在所理解的纯粹意义上的艺术才逐渐独立出来。

事实上，原始的自然宗教和巫术礼仪等，仍然是人类在原始社会这一特定历史时期的实践活动，是人类文化发展的一个必经阶段。由于当时的生产力极端低下，人类的认识能力十分有限，使得原始人把巫术礼仪作为认识自然、征服自然的工具。原始人在从事雕刻、绘画、舞蹈时，并不是为了审美，而是如同他们在进行种植、狩猎、采集一样，具有实用和功利的目的，是在从事一种认真的实践活动。所以我们说，艺术产生于非艺术，实用价值先于审美价值，艺术起源于人类社会实践的历史发展之中。

从"艺术"这个词的含义的历史演变中，也可以看出审美价值与实

用目的、艺术生产与物质生产逐渐分化独立的漫长过程。"艺"字原写作"埶""蓺",在甲骨文中,它是人在种植的象形,象征着劳动技术。拉丁文中的"Ars"和英文中的"Art",原义也有技术的意思。可见,在东西方,艺术都同样起源于人类的实践活动,尤其是占主导地位的物质生产劳动。

无论是对史前艺术遗迹的考古分析,还是对现代残存的原始部落艺术活动的分析,都在不同程度上证明了以劳动为前提,以巫术为中介,艺术起源于人类实践活动这一漫长悠久的历史过程。

由于年代遥远,史前艺术遗迹保存下来的大多是造型艺术。最早的史前图画和雕刻,主要是一些以粗糙轮廓表现的动物,以及一些抽象的符号图形等。19世纪以来,在法国和西班牙等国家发现了不少史前洞穴壁画,如著名的阿尔塔米拉洞穴、拉斯科洞穴等。在这些洞穴的史前壁画上已经出现了模仿得非常逼真生动的野牛、野马等动物形象,其中

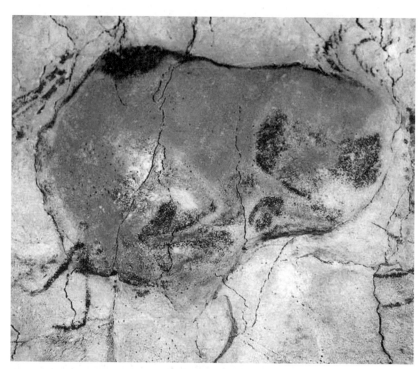

西班牙阿尔塔米拉洞穴的野牛壁画——受伤的野牛,岩洞

有仰角飞奔的鹿群,有垂死挣扎的野牛,有受伤奔逃的野马,还有向前俯冲的猛犸象,等等。十分有趣的是,有些动物致命的部位如心脏,在画上被特别标明,有的野牛身上带有被射中的箭头,有的野马身上有明显的砍痕。在这些动物形象的旁边还画有棍棒刀叉等狩猎工具,并且画有似乎是戴着兽头面具在跳跃的人形。许多艺术史学家从各种不同的侧面对这些洞穴壁画进行了解释,有的认为这是原始人在传达如何猎取动物的经验,也有的认为这是原始人利用巫术的禁咒作用来保佑狩猎成功,还有的认为这是表现了原始人猎获这些动物后的喜悦心情,等等。但不管怎么样,有一点是有共识的,即这些史前洞穴壁画必然与原始人的狩猎活动有关。

许多艺术史学家认为,舞蹈是原始社会中最重要的艺术,因为在几乎所有现代残存的原始部落里都可以发现舞蹈占有重要地位,并且总是和音乐、诗歌不可分割地结合在一起,也就是歌、舞、乐三者融为一体。大量资料表明,原始歌舞确实和原始人类的巫术崇拜活动有关。"舞的初文是巫。在甲骨文中,舞、巫两字都写作'灸',因此知道巫与舞原是同一个字。"[13]尤其是随着原始宗教观念的发展,出现了专职的巫师,这些巫师往往能歌善舞,在以祭祀为主要内容的原始舞蹈中起着组织者的作用,"甲骨文中有多老舞字样。据史家考证认为,多老可能是巫师的名字"[14]。1973年,青海大通县孙家寨出土的舞蹈纹彩陶盆,可说是对原始歌舞最生动的记录和写照。这个新石器时代彩陶盆的口沿一圈,画着三组人(每组五人)平列手拉

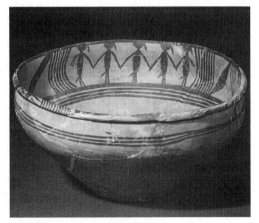

舞蹈纹彩陶盆,新石器时代后期

[13] 常任侠:《中国舞蹈史话》,第12页,上海文艺出版社1983年版。
[14] 王克芬编著:《中国古代舞蹈史话》,第8页,人民音乐出版社1980年版。

手在跳舞的形象，情绪热烈、动作优美，描绘也十分逼真。陶盆上的这些原始舞蹈者，头戴发辫似的饰物，下体有反方向的尾巴似的饰物。有的研究者认为这些饰物具有重要的巫术作用，它们可能是一种"兽尾"，狩猎者在原始舞蹈中装扮成野兽，期望通过舞蹈禁咒野兽，获得狩猎的成功；当然，另一些专家认为这是一个表现原始人生殖繁衍的舞蹈。这种原始舞蹈，很可能就像我国先秦时期的典籍《尚书》所记载的那样，所谓"击石拊石，百兽率舞"，就是指远古时人们敲击着石头伴奏，化装成各种野兽的形象在跳舞，在对动物的模仿中蕴藏着深刻的巫术礼仪意义。

综上所述，从艺术起源的多元决定论中，我们可以清楚地看出，艺术的产生经历了一个由实用到审美、以巫术为中介、以劳动为前提的漫长历史发展过程，其中也渗透着人类模仿的需要、表现的冲动和游戏的本能。艺术的产生虽然是多元决定的，但是，"巫术说"与"劳动说"更为重要。从根本上讲，艺术的起源最终应归结为人类的实践活动。事实上，巫术在原始社会中同样是人类的一种实践活动。对于原始人来说，巫术具有特殊的实用性，他们甚至认为巫术的作用远远大于工具，拥有巨大的威力。原始社会中的这种巫术礼仪活动，同原始人的采集、狩猎等生产活动和社会群体交往活动融合在一起，形成了渗透到物质领域和精神领域各个方面的原始文化。正是在这种原始文化的土壤上，艺术才得以产生和发展起来。

第二节 艺术的特征

艺术作为一种特殊的社会意识形态，艺术生产作为一种特殊的精神生产，决定了艺术必然具有形象性、主体性、审美性等基本特征。

一、形象性

艺术的基本特征之一是形象性。或者换句话讲，艺术形象是艺术反

映生活的特殊形式。哲学、社会科学总是以抽象的、概念的形式来反映客观世界，艺术则是以具体的、生动感人的艺术形象来反映社会生活和表现艺术家的思想情感。关于艺术形象，可以从以下三方面来看。

1. 艺术形象是客观与主观的统一

任何艺术作品的形象都是具体的、感性的，也都体现着一定的思想感情，都是客观因素与主观因素的有机统一。

鲁迅先生曾经说过，画家所画的，雕塑家所雕塑的，"表面上是一张画，一个雕像，其实是他的思想和人格的表现"[15]。例如意大利文艺复兴时期画家达·芬奇的《蒙娜·丽莎》，是几个世纪以来令人们赞叹而又迷惘的作品。这幅肖像画中的少妇，据说是佛罗伦萨一个皮货商的妻子，当时她刚刚丧子，心情很不愉快。达·芬奇在为她作画时，特地邀请了乐师在旁边弹奏优美的乐曲，使这位少妇保持愉悦的心情，以便能比较从容地捕捉表现在面部的内在感情。画中蒙娜·丽莎含而不露的笑容显得深不可测，因而被称为"神秘的微笑"。传说画家整整用了四年时间，才完成这幅肖像画。画家为了艺术上的追求，从生理学和解剖学的角度深刻分析了人物的面部结构，研究明暗变化，才创造出这一富有魅力的艺术形象。无疑，画家在这个人物形象身上寄托了自己的审美理想，以至于后来的心理分析学派的艺术批评家们，用性欲升华的理论来分析这幅名作，认为达·芬奇在《蒙娜·丽莎》

《蒙娜·丽莎》

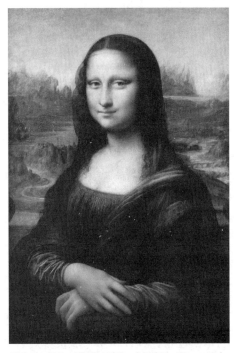
〔意〕达·芬奇，《蒙娜·丽莎》，木板油画，77cm×53cm，1503年

[15]《鲁迅全集》第1卷，第404页，人民文学出版社1981年版。

这幅画中,体现出鲜明的"恋母情结"。事实上,达·芬奇的《蒙娜·丽莎》之所以如此迷人,是因为她最完美地表达了文艺复兴时期人文主义的理想。经历了中世纪长期的宗教束缚和封建桎梏,在人性遭到长期压抑之后,自然十分向往真实的活生生的人物形象,《蒙娜·丽莎》正是最完美地表达了这种人性美的理想。

对于不同的艺术门类来说,艺术形象这种客观因素与主观因素的统一,具有各自不同的特点。对于雕塑、绘画等造型艺术来说,往往是在再现生活的艺术形象中,渗透着艺术家的思想情感,这种主客观的统一,常常表现为主观因素消融在客观形象之中。而另一些艺术门类,则更善于直接表现艺术家的思想情感,间接和曲折地反映社会生活,这些艺术门类中主客观的统一,则表现为客观因素消融在主观因素之中。

就拿音乐来说,所谓"音乐形象"同绘画、雕塑的视觉可见的形象不一样,它是用有组织的乐音来构成艺术形象,音乐的主要内容,是作者对现实生活的主观感受和思想情感。例如俄国著名作曲家穆索尔斯基的钢琴套曲《图画展览会》,是他参观了俄国画家、他的好友加尔特曼的遗作展览会后,触景生情于1874年写下的。为了用音乐形象来表现参观图画展览会后的感受,作曲家苦思冥想,终于完成了这样一部钢琴套曲。套曲由十首小曲组成,每首小曲以一幅图画为依据,有的是人物肖像,有的表现生活习俗,有的则描绘俄罗斯民间童话和盛大节日场面,构成一个丰富多彩的音乐画廊,并且运用"漫步"这样一个主题将它们连接在一起。这些乐曲没有单纯地描绘图画的画面,而是深入地表现作曲家观看这些图画后的种种体验和感受,达到了客观因素与主观因素的高度统一。

2. 艺术形象是内容与形式的统一

任何艺术形象都离不开内容,也离不开形式,二者是有机统一的。艺术欣赏中,直接作用于欣赏者感官的是艺术形式,但艺术形式之所以能感动人、影响人,是由于这种形式生动鲜明地体现出深刻的思想内容。

在中外美学史上，对这方面有过许多精辟的论述。法国著名雕塑家罗丹讲过："没有一件艺术作品，单靠线条或色调的匀称，仅仅为了视觉满足的作品，能够打动人的。"[16] 中国美学史上关于这方面的论述不胜枚举。早在西汉时期，刘安的《淮南子》中，就有这样一段话："画西施之面，美而不可说；规孟贲之目，大而不可畏：君形者亡焉。"[17] 意思是讲，虽然画家把西施之面画得很美，却引不起人的喜悦；描摹勇士孟贲之目，却引不起观众的恐惧。可以说，从艺术效果来讲，这两者都失败了，其原因就在于："君形者亡焉。"就是说，如果画家只重人物的貌而不重人物的神，即在人物画中只重形似而不重内涵，所塑造的艺术形象肯定是不成功的。从传统画论来看，东晋时期顾恺之就提出绘画要"以形写神"，南齐谢赫论绘画六法时，其中第一条就是"气韵生动"，都强调绘画不但要形似，更重要的是要神似。通过形象所表达的，不仅是视觉所直接看到的外貌或外形，而且有无法直接看到，却可以感觉到、领会到的内容和意蕴。

优秀的艺术作品，必然具有深刻的思想内涵和完美的艺术形式，二者有机统一，才使其具有令人惊叹的感人魅力。19世纪末叶，当法国文学会为纪念大文豪巴尔扎克，委托法国著名雕塑家罗丹为巴尔扎克创作雕像时，罗丹抱着崇敬的心情，决心以雕像来再现大文学家的英灵。为此，罗丹不但阅读了许多有关资料，亲自到巴尔扎克的故乡采访，还找到几个外貌特征酷似大文豪的模特儿，甚至专程去找当年为巴尔扎克制衣的老裁缝，从那里找到巴尔扎克准确的身材尺寸作参考。经过这样艰苦的努力，罗丹终于找到了创作的灵感，选择了巴尔扎克习惯在深夜写作时穿着睡袍漫步构思来作为雕像的外形轮廓。正因为罗丹的《巴尔扎克像》以如此朴实、简练的艺术手法，来突出这位伟大作家内在的精神气质，使得这座雕像取得了巨大的成功。《巴尔扎克像》摒弃了一切细枝末节，这位大文豪的手和脚都被掩盖在长袍之中，使观众的注意力集中到头部，尤其是那双炯炯有神、气宇不凡的双眼，突出了这位伟大

《巴尔扎克像》

[16]〔法〕罗丹：《罗丹艺术论》，第51页，人民美术出版社1978年版。
[17] 北京大学哲学系美学教研室编：《中国美学史资料选编》上册，第101页，中华书局1980年版。

的批判现实主义作家与众不同的气质。这座雕像的成功,就在于内容和形式的完美统一,真正在形似的基础上达到了神似。

3. 艺术形象是个性与共性的统一

综观中外艺术宝库中浩如烟海的艺术作品,凡是成功的艺术形象,无不具有鲜明而独特的个性,同时又具有丰富而广泛的社会概括性。正因为达到了个性与共性的高度统一,才使得这些艺术形象具有不朽的艺术生命力。

中外文艺理论对这个问题也早有许多精辟的论述。清代金人瑞在赞叹《水浒传》中的人物形象时就曾经说过:"《水浒》所叙,一百八人,人有其性情,人有其气质,人有其形状,人有其声口。"(金人瑞:《〈水浒传〉序三》)黑格尔也认为,《荷马史诗》中,每一个英雄都是许多性格特征的充满生气的总和,"每个人都是一个整体,本身就是一个世界,每个人都是一个完满的有生气的人,而不是某种孤立的性格特征的寓言式的抽象品"[18]。

许多艺术家在总结创造艺术形象的经验时,总是把能否从生活中捕捉到这种具有独特个性特征,同时又具有普遍意义的事物,当作成败的关键。例如,鲁迅先生塑造的阿Q这一艺术形象,不仅具有活生生的个性,具有极为深刻的性格内涵,而且从一个侧面反映了那个特定的时代并概括出全民族的国民性弱点。阿Q是旧中国农村中一个贫苦落后而又不觉悟的农民的艺术典型,在阿Q身上既有农民质朴憨厚的一面,又有落后的、麻木的一面,体现出这个人物形象的鲜明性和复杂性。阿Q身上最突出的性格特征,就是他的"精神胜利法",明明在现实生活中遭遇了许多屈辱和不幸,却习惯于自我欺骗、自我麻醉的奴性心态。这种"精神胜利法"可笑而又可悲,它是阿Q这个人物形象麻木、愚昧、落后的精神状态的集中反映,也是他长期遭受无法摆脱的屈辱和压迫的结果。然而,阿Q这个艺术形象又具有共性,在阿Q这一人物形象面前,任何人都不可能无动于衷,他会使人震惊,使人猛醒。特别是

[18]〔德〕黑格尔:《美学》第1卷,第303页,商务印书馆1979年版。

作为阿Q性格核心的"精神胜利法",并非阿Q所独具,而是长期的半殖民地半封建社会给人们造成的精神状态,是整个民族所共有的、具有普遍意义的国民性弱点。

艺术形象的这种个性与共性的统一,最集中地体现为艺术典型。所谓艺术典型,就是艺术家运用典型化的方法,创造出来的具有栩栩如生的鲜明个性并体现出普遍意义的典型形象。例如阿Q这一人物形象,就是中国文学宝库中一个不可多得的艺术典型。艺术典型与艺术形象既有联系,又有区别。从根本上讲,二者都是个性与共性的有机统一,具有共同的实质。但是,艺术典型比起艺术形象来,又具有更强烈的个性与更广泛的共性。也就是说,艺术典型更加独特,也更加普遍,它是艺术形象的凝练与升华。所以,只有那些优秀的艺术家,才能在自己的作品中创造出具有不朽生命力的典型形象来,这些典型必定具有个性鲜明的艺术独创性,而且又能非常深刻地揭示出社会生活的本质和意义。

二、主体性

艺术的另一个基本特征是主体性。如前所述,艺术作为一种特殊的社会意识形态,艺术生产作为一种特殊的精神生产,决定了艺术必然具有主体性的特征。毫无疑问,艺术要用形象来反映社会生活,但这种反映绝不是单纯的"模仿"或"再现",而是融入了创作主体乃至欣赏主体的思想情感,体现出十分鲜明的创造性和创新性。因而,主体性作为艺术的基本特征之一,体现在艺术生产活动的全过程,包括艺术创作、艺术作品和艺术欣赏。

1. 艺术创作具有主体性的特点

社会生活是艺术创作的源泉,艺术创作对社会生活的这种依赖关系,首先表现在艺术家往往是从生活实践中获得创作动机和创作灵感,尤其是艺术创作的内容,更是来自于社会现实生活。但与此同时,艺术创作又是一种创造性的劳动,艺术家作为创作主体对艺术创作起着决定性的作用。没有创作主体,艺术作品就无法产生。所以我们说,艺术创

作离不开社会生活,更离不开创作主体,离不开艺术家的创造性劳动。

艺术创作的这种主体性特点,是由于艺术生产是一种特殊的精神生产。比起物质生产劳动来,艺术生产中的主体性更加鲜明、更加突出。艺术创作的主体性,集中表现为艺术家的创作活动具有能动性和独创性。艺术家面对大千世界浩瀚的生活素材,必须进行选择、提炼、加工、改造,并且将自己强烈的思想、情感、愿望、理想等主观因素"物化"到自己的艺术作品之中,正是艺术创作的这种能动性,使得艺术成为主观与客观、再现与表现的辩证统一。艺术创作更具有独创性的特点,每一件优秀的艺术作品,总是凝聚着艺术家独特的审美体验和审美情感,带有艺术家个人的主观色彩与艺术追求,体现出艺术家鲜明的创作风格和艺术个性,具有强烈的创造性与创新性特色。

中外艺术实践中,这样的例子可以说是俯拾即是,不胜枚举。同样是画马,唐代画家韩幹笔下的马和元代画家赵孟頫笔下的马就迥然不同,体现出两位画家各自的艺术风格和独特的艺术追求。韩幹画马,注重实际观察,唐玄宗曾命他跟随宫中另一位画马名家学习,韩幹没有应允,回答道:"臣自有师,陛下内厩之马,皆臣之师也。"唐代帝王都喜欢养马,唐玄宗时内厩御马多至40万匹,韩幹细心观察马的形状、毛色,终于成为画马名家。例如韩幹画的《照夜白图》,就是公认的传世

《照夜白图》

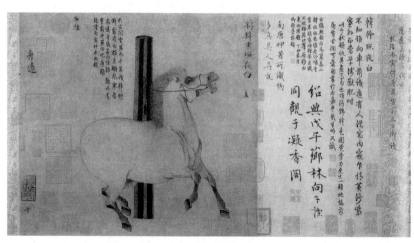

韩幹,《照夜白图》,纸本设色,33.5cm×30.8cm,唐代

名作。"照夜白"本是唐玄宗一匹爱马的名字,韩幹在这幅画中,只用了不多的笔墨,便绘出了这匹御马硕大的身躯和不安静的四蹄,给人以栩栩如生的感觉。韩幹画的马,匹匹肥大,以至于诗人杜甫批评他画马是"画肉不画骨"。当然,杜甫这一评价后来也引起了极大的争论,唐代美术理论家张彦远在他的《历代名画记》这本书里就提出了不同的看法。但不管怎样,韩幹画马确实有自己独特的风格,这一点是大家所公认的。元代画家赵孟頫是画马、画山水的名家,他在画马时取法唐人,但师其意而不师其形,形成自己独特的画马风格。例如赵孟頫画的《秋郊饮马图》,画中的十匹马姿态各异,但匹匹都精神抖擞,表现出马的健美和善于奔跑的习性。显然,同样的马,在两位画家的笔下却有如此鲜明的区别,正是由于艺术家主体性的融入,使作品具有各自不同的艺术风格。

《秋郊饮马图》

2. 艺术作品具有主体性的特点

艺术作品作为艺术家创造性劳动的产物,必然打上艺术家作为创作主体的鲜明烙印。中外艺术宝库中,之所以涌现出如此千姿百态的众多艺术作品,正是由于它们凝聚着艺术家对生活的独到发现和深刻理解,渗透着艺术家独特的审美体验和审美情感,体现出艺术家鲜明的艺术风格和美学追求。

任何优秀的艺术作品,都应当是独一无二、不可重复的,具有艺术的独创性。或许,这就是艺术生产的产品和物质生产的产品二者之间截然不同的特点之一。对于物质生产来说,生产的标准化使劳动产品往往是成批量地产出,具有相同的规格和形状,例如生产同一式样的鞋,不同的工人,乃至不同的工厂,其劳动成品必须是同样的。对于艺术生产来说,则完全不同了。取材范围不同的艺术家,创作出来的作品自然是各不相同。而那些取材范围相同的艺术家,其作品仍然具有鲜明的主体性烙印,具有强烈的创造性与创新性特色。例如上文提到的韩幹画的马,就和赵孟頫画的马截然不同。再如,同样是描写俄国社会下层人民的生活,契诃夫的作品和高尔基的作品就各不相同;同样是画竹,北宋著名画家文同和清代著名画家郑板桥所画之竹各有

情趣。朱自清和俞平伯两位散文家曾于20世纪20年代同游秦淮河，之后各自写了一篇同名散文《桨声灯影里的秦淮河》。这两篇散文不但取材范围相同，时间地点相同，甚至命题也完全相同，但它们却有各自鲜明的艺术特色，都成为二三十年代的散文名篇，此事也成为文坛佳话。朱自清的这篇散文朴实淳厚，清新委婉；而俞平伯的同名散文则细腻感人，情景交融。正是由于两位作家面对同一景物时，产生的审美感受不同，在艺术风格上的追求也不同，或者换句话说，打上了各自不同的主体性烙印，才使得这两篇散文具有各自不同的艺术风格。

3. 艺术欣赏具有主体性的特点

美感既有共同性，又有差异性；既有社会功利性，又有个人直觉性，具有千差万别的个性特征。由于欣赏者的生活经验与性格气质不同，审美能力和艺术素养不同，在审美感受上就形成了鲜明的个性差异，使艺术欣赏打上欣赏主体的烙印。

艺术欣赏中的这种个性差异，普遍存在于艺术史实里。"有一千个读者，就有一千个哈姆雷特"正说明了这个道理。因而同一部艺术作品，在不同的人看来往往具有不同的价值，获得不同的感受。鲁迅先生讲过，同一部《红楼梦》，"经学家看见《易》，道学家看见淫，才子看见缠绵，革命家看见排满，流言家看见宫闱秘事"[19]，所得的感受迥然不同。这是因为，在艺术欣赏中，欣赏主体和艺术作品之间是一种相互作用的审美主客体关系。艺术欣赏当然要以客观存在的艺术作品为前提，没有艺术作品作为审美客体或欣赏对象，自然不可能有艺术欣赏活动。但是，在艺术欣赏中，欣赏主体（读者、观众、听众）并不是被动地反映或消极地静观。从心理上看，欣赏主体在审美活动中有着极为复杂的心理过程，它包含着感知、理解、情感、联想、想象等诸多心理因素的自我协调活动。它不仅是主体对客体的感知，同时又是主体对客体能动的改造加工过程。因此，欣赏主体总是要根据自己的生活经验、兴趣爱好、思想情感与审美理想，对作品中的艺术形象进行加工改造，进行再

[19]《鲁迅全集》第7卷，第419页，人民文学出版社1981年版。

创造和再评价,从而完成和实现、补充和丰富艺术作品的审美价值。可以看出,艺术欣赏活动中,欣赏主体和艺术作品之间,是一种相互作用的关系。一方面,艺术作品总是引导着欣赏者向作品所规定的艺术境界运动;另一方面,欣赏主体又总是按照自己的审美理想和审美感受能力来改造和加工作品中的艺术形象。总而言之,艺术鉴赏的本质就是一种审美的再创造。

艺术欣赏中这种主体性的特点,甚至可以使欣赏者实际获得的艺术感受与艺术家原来的创作意图之间,产生相当大的距离。例如柴可夫斯基作于1877年的《第四交响曲》,第一乐章中,圆号和大管奏出庄严、冷峻的音调,作曲家说"这是噩运,这是那种命运的力量","它是不可战胜的,而你永远也不会战胜它"。然而,就连对柴可夫斯基的音乐感受极深的梅克夫人,也只是说"在你的音乐中,我听见了我自己,我的气质,我的情感的回声"而已。很明显,一般的欣赏者自然更无法理解作曲家的初衷了。当然,也有相反的情况,有些具有较高艺术修养的欣赏者,对艺术形象的感受不但十分接近艺术家的创作意图,甚至比艺术家本人想得更丰富、更深远。贝多芬的《第五交响曲》(《命运交响曲》),其引子是两句短小而威严的动机,这一动机延展至整部交响曲,对于交响曲的主题,贝多芬曾解释为"命运在敲门"。然而,法国浪漫派音乐大师柏辽兹对主题的理解更加生动、形象,他认为"这简直就像奥赛罗的愤怒。这不是恐慌不安,这是受了折磨之后暴怒之下的奥赛罗的形象"。

柴可夫斯基《第四交响曲》第一乐章

贝多芬《命运交响曲》第一乐章

综上可知,主体性贯穿于艺术生产活动的全过程,包括艺术创作、艺术作品和艺术欣赏,意味着创造性与创新性。所以我们说,主体性也是艺术的一个基本特征。

三、审美性

艺术还有一个基本特征就是审美性。从艺术生产的角度来看,任何艺术作品都必须具有以下两个条件:其一,它必须是人类艺术生产的产品;其二,它必须具有审美价值,即审美性。正是这两点,使艺术品和

其他一切非艺术品区分开来。

1. 艺术的审美性是人类审美意识的集中体现

如前所述,作为一种特殊的精神生产,艺术生产的目的是为了满足人类的审美需要。事实上,艺术作为人类精神文化的一种特殊形态,它本身就是审美意识物质形态化了的集中体现。

美学理论告诉我们,美的形态分为自然美与艺术美,二者之间的区别在于艺术美直接凝聚着人类劳动和智慧的结晶。所以,泰山的雄伟、华山的险峻、黄山的奇特、峨眉的秀丽,虽然从最终原因来看,都是由于人类社会实践的漫长历史中审美主客体关系的建立而形成,但是,这些天然风景之美,毕竟都是大自然造就的。艺术美却不同了,任何艺术作品都必然是人所创造的,凝聚着人类劳动和智慧的结晶。然而,我们又必须注意到,并不是人类一切劳动和智慧的创造物都可以称为艺术品。只有那些能够给人以精神上的愉悦和快感,也就是具有审美价值或审美性的人类创造物,才能称为艺术品。

艺术的审美性,集中体现了人类的审美意识。审美意识的产生和发展,离不开人类的社会实践。艺术也正是在漫长的历史发展过程中,终于完成了由实用向审美的过渡,成为人类审美活动的最高形式。艺术美作为现实的反映形态,是艺术家创造性劳动的产物,比现实生活中的美更加集中和更加典型,能够更加充分地满足人的审美需要。同时,艺术又是人类审美意识物质形态化的表现。任何艺术都有自己特殊的物质材料和艺术语言,例如文学是运用语言文字,绘画是运用线条色彩,音乐是利用音响,舞蹈是利用肢体等。这些物质材料和艺术语言,使得本来仅存于人们头脑中的审美意识,"物化"为可供其他人欣赏的艺术作品。这样,艺术就成为传达和交流人们审美意识的一种手段。艺术家通过艺术创作所产生的艺术作品,把自己的审美意识传达给读者、观众和听众,而欣赏者也是通过这种艺术欣赏使自己的审美需要获得满足。此外,通过艺术的物质材料和手段,人们还可以使人类千百年来的审美意识记录和保存下来,世世代代地流传下去,成为人类巨大的精神文化宝库。

2．艺术的审美性是真、善、美的结晶

艺术美之所以高于现实美，是由于通过艺术家的创造性劳动，把现实生活中的真、善、美凝聚到了艺术作品中。

艺术中的"真"，并不等于生活真实，而是要通过艺术家的创造性劳动，通过提炼和加工，使生活真实升华为艺术真实，也就是化"真"为"美"，通过艺术形象体现出来。艺术中的"善"，也并不是道德说教，同样要通过艺术家的精心创作，使艺术家的人生态度和道德评价渗透到艺术作品之中，也就是化"善"为"美"，体现为生动感人、有血有肉的艺术形象。

例如，北宋著名画家张择端的巨型长卷风俗画《清明上河图》，就鲜明地体现出艺术中这种真、善、美的统一。这幅画卷取材于生活真实，它所描绘的沿街、河旁、桥上各色人物，足有几十种职业，上百种姿态，情绪也各不相同，反映出北宋首都汴京各阶层人物的生活。这幅画不仅在美术史上占有重要地位，同时也为民俗学、建筑学、历史学提供了翔实的研究资料，具有同样重要的艺术价值和历史价值。此外，这幅画又突破了自唐、五代以来，宫廷画家多以贵族官宦生活为主题的人物画的桎梏，而是以中下层市民的现实生活为题材，直接反映市民的生活理想和审美情趣，它的人民性和现实性直接影响到后来明清插图和年画的发展，也深刻体现出艺术家对创造了当时繁华汴京的广大劳动人民的歌颂和赞美。然而，艺术家并没有局限于生活真实，更没有流于道德说教，而是通过化"真"为"美"和化"善"为"美"，达到真、善、美的融合。画家娴熟地运用了散点透视法，熔时空于一炉，摄万象于笔端，使整幅图画有起伏有高潮，舟桥屋宇刻画入微，人物情态生动逼真，具有极高的艺术水平和审美价值。

这里，还需要谈一谈艺术的审美性和"丑"的关系问题。毫无疑问，生活中除了真、善、美，也有假、恶、丑。但是，生活中"丑"的东西，经过艺术家的创造性劳动，同样可通过审美特征在艺术作品中体现出来。这就是说，在生活中我们既可以找到美的现象又可以找到丑的现象，在艺术中却一概都以审美性表现出来。生活中的"丑"经过艺术

家的能动创造变成了艺术美。事物本身"丑"的性质并没有变,但是作为艺术形象它已经有了审美意义。

如莫里哀的著名讽刺喜剧《吝啬鬼》,成功地塑造了阿巴贡这一极端自私而贪婪的人物形象,深刻地揭露出资产阶级贪财如命的本质。莫里哀的另一出著名喜剧《伪君子》,成功地塑造出达尔丢夫这一无耻伪善者的典型形象,同样也是使作品中"丑"的人物形象具有了艺术的审美价值。类似的例子还有莎士比亚的著名喜剧《威尼斯商人》中贪得无厌的高利贷者夏洛克,这是一个唯利是图、贪财如命的典型人物形象;莎翁著名悲剧《麦克白》中的女主人公麦克白夫人,是一个内心丑恶的女人,她唆使丈夫谋害国王,最后自己也因罪行重负而发疯。这些优秀的艺术作品,都是通过艺术的审美性,使"丑"的人物形象获得了不朽的艺术魅力。

3. 艺术的审美性是内容美和形式美的统一

艺术美注重形式,但并不脱离内容,它是二者的有机统一。

中外艺术史上,形式美的问题受到许多艺术家的重视。南齐绘画理论家谢赫在《古画品录》中提出的"绘画六法",是对我国古代绘画实践的系统总结,这就是:"一气韵生动是也,二骨法用笔是也,三应物象形是也,四随类赋彩是也,五经营位置是也,六传移摹写是也。"[20]谢赫的"绘画六法"作为一个互相联系的整体,其中的"气韵生动"是对绘画作品总的要求,而其他几条都涉及艺术形式问题。德国18世纪著名美学家莱辛认为:"在古希腊人看来,美是造型艺术的最高法律。"这个论点既然建立了,必然的结论就是:"凡是为造型艺术所能追求的其他东西,如果和美不相容,就须让路给美;如果和美相容,也至少须服从美。"[21]俄国19世纪文艺理论家别林斯基也同样强调:现实的美只在内容,而艺术则把它融化在优美的形式里,因此,绘画才优于现实。

事实上,每种艺术都有自己特殊的形式美。由于各种艺术长期的历史发展,每个艺术门类在运用形式美的规则方面,都积累了许多宝贵的

[20] 北京大学哲学系美学教研室编:《中国美学史资料选编》上册,第190页,中华书局1980年版。
[21] 北京大学哲学系美学教研室编:《西方美学家论美和美感》,第145页,商务印书馆1980年版。

经验和规律。然而，这些形式美的法则又并不是固定不变的，艺术贵在创新，随着艺术实践的不断发展，形式美的法则也在不断变化和发展。艺术家们在自己的创作实践中，不断探索和寻找美的形式，从内容出发去选择最恰当的形式以加强艺术的表现力，从而使得艺术的形式美日益丰富和发展。

就拿建筑艺术来说，自从古希腊罗马时代开始，人们就将毕达哥拉斯学派的"黄金分割"理论奉为建筑艺术形式美的法则，强调建筑物各个部分间的比例。如2400年前的古希腊帕提农神庙，造型端庄，比例匀称，被视为古希腊神庙的典范。这座神庙独特的柱列，完美的立面比例，反映出古希腊人对建筑形式美的刻意追求。神庙主体由46根洁白的大理石圆柱环绕成一个回廊，这些圆柱的比例经过精心设计。千百年来，世界各国建筑师研究后都一致认为，帕提农神庙之所以这样美，是因为它的高、宽和柱间距等都符合"黄金分割"理论。

帕提农神庙

随着大工业生产的发展和建筑艺术的突飞猛进，建筑师们都扬弃了传统的形式美法则，坚决反对在艺术形式美上的整齐划一，提倡建筑艺术形式美的探索和创新。在澳大利亚悉尼市的海湾上，1973年建成了一座闻名于世的悉尼歌剧院。这座历时15年，耗资上亿美元的建筑，刻意追求造型美，设计十分独特。它远看像是一支迎风扬帆的船队，近看又像是一组巨大的贝壳雕塑，也像一朵巨大的白荷花，作为著名的环境艺术或有机建筑的典型作品，与周围的海水融为一体。整个建筑物包括巨大的歌剧厅、音乐厅、餐厅、排演厅和展览厅等。它造型的奇妙之处，不仅在于建筑物的四面富于艺术感染力，而且屋顶也精心设计为十分漂亮的第五个"立面"，供人从空中或周围的高层建筑上观赏。悉尼歌剧院这种奇异独特、别具匠心的造型美，使之成为世界现代建筑的一个瑰宝，吸引了千千万万的游览者，成为了澳大利亚整个国家的象征。

当然，艺术的形式美，不能脱离艺术的内容美，因为艺术的形式美在于它生动鲜明地体现出内容。事实上，上面提到的建筑艺术中的两个例子，在它们独特的造型美中也蕴含着时代的内容。帕提农神庙鲜明地体现出盛行于古希腊时代的"美就是和谐"的美学理想，也就是后来德

国启蒙运动学者温克尔曼所说:"希腊艺术杰作的优点在于高贵的单纯和静穆的伟大。"此外,帕提农神庙既是为保护神雅典娜建造的,也是平民百姓欢庆节日的庙宇;它既是神庙,又处处表明人的存在。它是雅典的奴隶主民主制度下的产物,集中体现出这个时代和这个民族的社会背景。与之相反,悉尼歌剧院却是当代艺术与现代科技相结合的产物,它的建立标志着在现代工业社会中建筑技术和建筑材料已经达到了很高的水平。从美学追求来看,悉尼歌剧院这一建筑作品具有鲜明突出的个性,它的设计师丹麦建筑家伍重强调现代建筑应当从属于自然环境,崇尚"有机建筑"理论,认为建筑应与周围环境有机融合在一起,仿佛是自然而然"生长"出来的一样。在海滩上设计建造的悉尼歌剧院,充满浪漫的诗情画意。这些例子都从一个侧面说明,艺术的审美性是内容和形式的完美统一。

第三节 艺术的功能与艺术教育

一、艺术的社会功能

艺术生产是通过创造具有审美价值的艺术品来满足人的审美需要。艺术作为人类审美活动的最高形式,集中体现出人类的审美意识,凝聚和物化了人对现实世界(自然界和社会)的审美关系。

因而,在艺术生产活动中,艺术家通过艺术创作来表现和传达自己的审美意识和审美理想;读者、观众、听众则通过艺术欣赏来获得美感,并满足自己的审美需要。艺术这种特殊的社会意识形态,就是通过艺术创作——艺术作品——艺术欣赏这样一个艺术生产的全过程,来影响人的精神面貌和思想感情,最终对社会生活产生多方面的作用和影响。艺术作为人类审美意识的最高表现形式,它的多重社会功能始终是以审美价值为基础的,艺术的各种社会功能只有在审美价值的基础上才能发挥作用。

艺术的具体社会功能有许多种,但主要的应当是审美认知作用、审

美教育作用、审美娱乐作用这三种功能。

1．审美认知作用

艺术的审美认知作用，主要是指人们通过艺术鉴赏活动，可以更加深刻地认识自然、认识社会、认识历史、认识人生。早在先秦时期，孔子就讲过："《诗》，可以兴，可以观，可以群，可以怨；迩之事父，远之事君；多识于鸟兽草木之名。"[22]孔子这段话，除了强调文艺为维护儒家的政治、伦理道德服务外，也指出了文艺具有两方面的认识作用：一方面是文艺"可以观"风俗之盛衰，具有认识社会、历史的作用；另一方面是"多识于鸟兽草木之名"，也就是文艺还具有认识自然现象、增长多方面知识的意义。

艺术确实具有这样两个方面的审美认知作用。首先，艺术对于社会、历史、人生具有审美认识功能，往往能够深刻地揭示社会、历史、人生的真谛和内涵，更能反映社会生活的深度和广度，并且常常是通过生动感人的艺术形象，给人们带来难以忘却的社会生活知识。正因为如此，马克思主义经典作家们历来重视艺术的审美认知作用，恩格斯在谈到巴尔扎克的社会小说《人间喜剧》时，认为从这里所学到的东西，"比从当时所有职业的历史学家、经济学家和统计学家那里学到的全部东西还要多"[23]；列宁把列夫·托尔斯泰的小说看成是"俄国革命的镜子"，因为这些作品深刻地表现了"俄国千百万农民在俄国资产阶级革命快要到来的时候的思想和情绪"[24]。除了文学作品以外，其他艺术形式也都不同程度地存在着这种审美认知作用，例如，电影、电视、戏剧、绘画等艺术门类，都能够通过直观可视的艺术形象，将早已逝去的古代生活或难以见到的异国生活置于人们眼前，大大拓展了人们的视野，增加了人们对中外古今的社会生活的了解，为我们认识社会、历史、人生提供了极其宝贵的形象资料。艺术的这种审美认知作用可以突破时间和空间的局限，真是做到了"观古今于须臾，览四

[22]北京大学哲学系美学教研室编：《中国美学史资料选编》上册，第14页，中华书局1980年版。
[23]《马克思恩格斯选集》第4卷，第463页，人民出版社1972年版。
[24]《马、恩、列、斯论文艺》，第88页，人民文学出版社1953年版。

海于一瞬"。

其次,对于大至天体、小至细胞的自然现象,艺术也同样具有审美认知作用。以电视艺术为例,专门以传播科学知识为主要内容的美国国家地理频道和探索频道等,之所以在全世界拥有大量观众,就是因为它们充分运用了电视的先进手段与艺术手法,将上至宇宙天体、下至地理生物的广博内容,以形象生动、趣味隽永的方式深入浅出地介绍给广大观众,使人们在欣赏电视精美画面的同时,不知不觉地学到许多科学文化知识。2001年中央电视台新开设的科教频道,也是以"教育品格、科学品质、文化品位"为宗旨,通过众多内容丰富、制作精良的电视科教栏目和节目,传播和普及现代科学知识。有相当数量的学者甚至认为,在后工业社会里,艺术成为大众传播媒介的重要组成部分,使得艺术具有信息功能和交际功能,艺术的这种功能甚至比起普通语言来更富有特色。

当然,对艺术的认知功能也不能期望过高,在认识自然现象方面,艺术毕竟比不上物理、化学等自然科学;在认识社会、历史方面,艺术也不可能像社会学、历史学那样完备翔实地占有资料。

但是,艺术又具有自己独特的认知功能。这就是艺术的审美认知功能,它在帮助人们认识社会人生时,能够发挥其他社会科学、自然科学所不能代替的作用。由于艺术的认知作用以艺术的审美价值为基础,在反映对象的本质特征时,又表现出艺术家对社会人生的理解和评价;在真实描绘生活细节时,还揭示出生活的本质规律;在反映客观世界的同时,也反映人的思想、情感、情绪、愿望等主观世界,这都使得艺术具有与自然科学和社会科学不同的特殊审美认知功能。艺术作品将生活真实升华为艺术真实,通过现象揭示本质,通过偶然揭示必然,通过个别显示一般,通过客观显示主观,使艺术的审美认知功能具有深刻的内涵。例如,我国古典小说的优秀代表作品《红楼梦》,以贾宝玉、林黛玉的爱情悲剧为主线,形象地展示出封建社会必然走向崩溃的历史趋势,具有广阔的社会背景。这部小说涉及当时的政治、经济、法律、文化、教育、宗教、道德等各方面错综复杂的矛盾冲突,使读者不仅可以

从中了解封建社会由盛而衰的历史过程，还可以了解到当时的社会风俗、生活方式，乃至饮食、医药、园林建筑等多方面的知识，堪称一部反映当时社会生活的形象的百科全书。

2．审美教育作用

艺术的审美教育作用，主要是指人们通过艺术欣赏活动，受到真、善、美的熏陶和感染，思想上受到启迪，实践上找到榜样，认识上得到提高，在潜移默化中，其思想、感情、理想、追求发生深刻的变化，从而正确地理解和认识生活，树立起正确的人生观和世界观。艺术的审美教育作用，在很大程度上是通过艺术作品，使读者、观众和听众感受与领悟到博大深厚的人文精神。

中外古今的思想家、教育家、艺术家都十分重视艺术的审美教育作用。我国古代教育思想很重视艺术在道德修养方面的重要作用，孔子以"礼乐相济"的思想，创立了我国古代最早的教育体系，他以"六艺"（礼、乐、书、数、射、御）教授弟子，其中的乐就是诗、歌、舞、演、奏等的艺术综合体。孔子还明确提出"兴于《诗》，立于礼，成于乐"[25]。孔子认为，诗可以使人从伦理上受到感发，礼是把这种感发变为一种行为的规范和制度，而乐则是陶冶人的性情和德行，也就是通过艺术，把道德的境界和审美的境界统一起来。西方美学史上，早在古希腊时期，柏拉图就强调美育与德育的结合。柏拉图从奴隶主贵族的立场出发，认为《荷马史诗》以及悲剧、喜剧的影响都是坏的，原因是这些艺术作品使人的理智失去控制、情欲得到放纵，他提倡"理智"的艺术，特别强调音乐的教育作用。柏拉图的弟子亚里士多德也同样重视艺术的教育功能，并且比柏拉图前进了一大步。亚里士多德认为，理想的人格是全面的和谐发展的人格，情感、欲望和理智一样，都是人性中固有的内容，同样有得到满足的权利，所以艺术应当具有三种功能：一是"教育"，二是"净化"，三是"快感"，也就是说，艺术可以帮助人们获得知识、陶冶性情、得到快感。可以讲，对艺术的这种审美教育功能的重视，

[25]《论语·泰伯》，转引自《中国美学史资料选编》上册，第12页，中华书局1980年版。

在中国和西方都延续了两千多年，具有重大的影响。

艺术之所以具有审美教育作用，是因为艺术作品不仅可以展示生活的外观，而且能够表现生活的本质特征和本质规律，在艺术作品中又总是饱含着艺术家的思想感情，蕴涵着艺术家对生活的理解、认识、评价和态度，渗透着艺术家的社会理想和审美理想，能够使欣赏者从中受到启迪和教育。例如，鲁迅先生的《呐喊》《彷徨》这两部小说集，收入了《狂人日记》《孔乙己》《药》《故乡》《阿Q正传》《祝福》等25篇小说，不但成功地塑造了孔乙己、闰土、阿Q、祥林嫂等一系列脍炙人口的典型人物形象，反映了从辛亥革命前后到第一次国内革命战争前夕的中国社会现实，同时也充分体现出鲁迅先生彻底地、毫不妥协地反帝反封建的"五四"时代精神，蕴藏着鲁迅先生对中国社会历史和民族命运的深刻思考，反映出鲁迅先生不屈不挠的顽强战斗精神，这些作品在今天读来，仍然具有极大的教育意义。艺术所具有的这种审美教育作用，往往是其他教育形式所无法取代的，具有独特的价值和意义。

显然，艺术的审美教育作用不同于道德教育，更不同于其他类型的教育形式。这是因为艺术的教育功能是以审美价值为基础，具有美学的意义和艺术的魅力。前面讲到，在艺术创作活动中，艺术家采用了化"真"为"美"的方法，将生活真实升华为艺术真实，从而使得艺术的认识作用具有审美性。同样，由于在艺术创作活动中，艺术家采用了化"善"为"美"的方法，使艺术教育作用不同于普通的道德教育，而具有鲜明的审美教育的特点。艺术这种审美教育作用的特点，可以列举出许多来，但最主要的，应当是"以情感人""潜移默化""寓教于乐"三个特点。

艺术审美教育作用的第一个特点是"以情感人"。以情感人是艺术教育与其他教育之间最鲜明的区别。艺术作品总是灌注着艺术家的思想情感，通过生动感人的艺术描绘，作用于欣赏者的感情，使人受到强烈的感染和熏陶。所以，艺术的教育作用绝不是干巴巴的道德说教，更不是板着面孔的道德训诫，而是以情感人、以情动人，通过艺术强烈的感染性，使欣赏者自觉自愿地受到教育。1876年，当俄国大作家列夫·托

尔斯泰在莫斯科音乐学院为他专场举办的音乐会上,听了柴可夫斯基的《D大调弦乐四重奏》的第二乐章,即《如歌的行板》后,感动得流下了眼泪。托尔斯泰说,在这首乐曲中,"我已经接触到忍受苦难的人民的灵魂深处"。因为《如歌的行板》作为柴可夫斯基前期的代表作品之一,产生于俄国社会经历重大变革和动荡的时代,在沙皇政府的专制统治下,这是一个政治和文化统治最黑暗的时期,柴可夫斯基在这部作品中,灌注了自己对于俄罗斯民族遭受苦难的深沉感情。所以,当托尔斯泰在倾听这首乐曲时,被深深打动,受到强烈的艺术感染,从这支曲子的旋律中感受到深刻而丰富的内涵,并为之而动情泪下。这个生动的例子充分表明,艺术具有以情感人的巨大力量。

《如歌的行板》

艺术审美教育作用的第二个特点是"潜移默化"。艺术作品对人的教育,常常是在毫无强制的情况下,使欣赏者自由自愿、不知不觉地受到感染,心灵得到净化。就拿爱国主义教育来说,伦理学在进行爱国主义教育时,首先要从理论上阐明什么是爱国主义,其次要从史料上分析爱国主义的历史演变过程,还要联系实际阐明为什么要提倡爱国主义,等等。而在艺术作品中,从屈原《离骚》中"路漫漫其修远兮,吾将上下而求索",到北朝民歌《木兰诗》中"万里赴戎机,关山度若飞";从唐代诗人高适《燕歌行》中"汉家烟尘在东北,汉将辞家破残贼",到杜甫《春望》中"国破山河在,城春草木深";从南宋诗人陆游《示儿》中"王师北定中原日,家祭无忘告乃翁",到文天祥《正气歌》中"当其贯日月,生死安足论",这许许多多感情迸发、气势磅礴的诗篇,无不凝聚着强烈的爱国主义精神,体现出诗人忧国忧民的博大胸怀。这种强烈的感染力和冲击力,确实是其他社会意识形态所达不到的。应当说,在艺术作品这种长期潜移默化作用下而形成的思想情操,常常具有更强的稳固性和延续性,常常成为人生观、世界观中最核心的组成部分。

艺术审美教育作用的第三个特点是"寓教于乐"。这就是强调,应当把思想教育融合到艺术审美娱乐之中。关于这方面的内容,我们在下面还要介绍,这里不再多讲。

3. 审美娱乐作用

艺术的审美娱乐作用，主要是指通过艺术欣赏活动，使人们的审美需要得到满足，获得精神享受和审美愉悦，愉心悦目、畅神益智，通过阅读作品或观赏演出，使身心得到愉快和休息。物质产品是为了满足人们生存的需要，精神产品则是为了满足人们心灵的需要。艺术作为一种特殊的精神产品，能够给人们带来审美的愉悦和心理的快感。

事实上，日常生活中绝大多数人进电影院、进剧院、进音乐厅或美术馆，都主要是为了休息和娱乐，而不是为了获取知识或接受教育。但是，我们过去的不少艺术理论，却有意回避或忌讳谈论艺术的审美娱乐功能。其实，艺术的这种审美娱乐性，恰恰是艺术的独特之处。因为"艺术使人们得到快乐，并使人们参与艺术家的创造。古希腊人早就注意到一种特殊的、什么也不像的审美快乐，并把它区别于肉欲的快乐，这种特殊的快乐是一种伴随着艺术的所有功能，使其别具色彩的精神享受"[26]。

如前所述，古希腊的亚里士多德就认为，人的本能、情感和欲望有得到正当满足的权利，艺术应当使人得到快感。他说："消遣是为着休息，休息当然是愉快的，因为它可以消除劳苦工作所产生的困倦。精神方面的享受是大家公认为不仅含有美的因素，而且含有愉快的因素，幸福正在于这两个因素的结合，人们都承认音乐是一种最愉快的东西……人们聚会娱乐时，总是要弄音乐，这是很有道理的，它的确使人心畅神怡。"[27]在他之后，古罗马美学家贺拉斯更是明确提出艺术应当"寓教于乐，既劝谕读者，又使他喜爱，才能符合众望"[28]。贺拉斯认为诗仅仅具有美感是不够的，还必须具有魅力，戏剧也应当具有趣味，才能吸引观众。需要指出的是，这种"寓教于乐"的思想，不仅在西方很有影响，在中国先秦时期的艺术理论著作《乐记》中，也有类似的思想，它认为艺术（包括音乐）应当使人们得到快乐。

[26]〔苏〕鲍列夫：《美学》，第225页，中国文联出版公司1986年版。
[27] 北京大学哲学系美学教研室编：《西方美学家论美和美感》，第45页，商务印书馆1980年版。
[28] 同上书，第47页。

艺术作品之所以受人欢迎，在于它能给人以精神上的享受。从某种意义上讲，这种精神需要有时甚至比人的物质需要更加强烈。尤其是伴随着经济的不断发展和人民群众生活水平的不断提高，当人们衣、食、住、行的物质生活需要得到基本满足以后，人们对于精神生活的追求会越来越高，艺术的普及程度也会日益扩大，电视机、录音机、录像机、蓝光播放器，甚至苹果手机等一批新型艺术器材进入千家万户，正反映出艺术的这种发展趋势。

艺术审美娱乐功能的另一个方面，是使人们通过艺术欣赏得到积极的休息，从而更好地投入新的工作。对于生产力中最活跃的因素——人来说，无论是从事体力劳动或脑力劳动，无论是生理上还是心理上，都需要在紧张的劳动之余，通过休息和娱乐来消除疲劳。艺术欣赏确实是一种令人陶醉的积极的休息方式，具有畅神益智的功能。艺术的这种功能甚至逐渐被运用到医疗方面。20世纪50年代以来，音乐疗法逐渐引起各国医学界和音乐工作者的兴趣和重视，美、英等国先后创办了各种音乐医疗的刊物，运用音乐手段来治疗某些病症，并在这方面进行了一系列研究工作，美国某些高等院校还专门设立了艺术疗法的学位。西方现当代心理学的许多流派，都十分重视艺术对欣赏者深层心理的宣泄作用或净化作用，认为艺术可以使人们在现实生活中受到压抑或无法实现的情绪、愿望、期待、理想，通过艺术创造的想象世界或梦幻世界得到完成和满足。美国著名人本主义心理学家马斯洛（1908—1970）更是认为，人生的最高境界是一种"高峰体验"，在这种时刻里，人会感受到强烈的幸福、狂喜、顿悟、完美。马斯洛认为，"高峰体验"尤其存在于人的高级精神活动之中，也就是人处在最佳状态的时候并感受到最高快乐的实现。马斯洛认为，不但诗人和艺术家在创作狂热时是处于"高峰体验"之中，甚至聆听一首感人至深的音乐乐曲也可以产生"高峰体验"。马斯洛还进一步指出，审美活动中的"高峰体验"实际上是通过自我实现而达到审美的最高境界。

此外，艺术审美娱乐功能还有一个很重要的方面，就是前面曾提到过的寓教于乐。通过艺术欣赏，人们不仅可以满足精神上的审美需要，身

心得到积极的休息，而且还可以从中受到教育和启迪。艺术的审美教育作用、审美认知作用和审美娱乐作用三者是一个有机的整体，具有不可分割的联系。尤其是艺术的审美教育作用要做到以情感人和潜移默化，就必须通过寓教于乐来激动人、感染人，将艺术的思想性寓于审美娱乐性之中。周恩来总理曾讲道："有人问我，文艺的教育作用和娱乐作用是否是统一的？是辩证的统一。群众看戏、看电影是要从中得到娱乐和休息，你通过典型化的形象表演，教育寓于其中，寓于娱乐之中。"[29]所以，我们应当把艺术的教育作用、认知作用、娱乐作用三者统一起来认识和理解，因为艺术的各种社会功能都是建立在艺术审美价值的统一基础之上。

二、艺术教育

艺术教育是美育的核心，它的根本目标是培养全面发展的人。艺术教育承担着开启人的感知力、理解力、想象力、创造力，使人的内心情感和谐发展的重任。

艺术教育的历史源远流长，早在我国先秦时期和西方古希腊时期，人们就已经注意到艺术教育问题。尤其是在当今社会，随着科学技术的飞速发展，人们物质生活与精神生活的日益提高，艺术教育获得了巨大的发展并引起了前所未有的注意。

如果用一句话来概括，艺术教育的根本任务和目标，就是培养全面发展的人才。具体来讲，艺术教育的任务又可以从这样几个方面来理解：

一是普及艺术的基本知识，提高人的艺术修养。艺术修养是人的文化修养的重要组成部分，也是人文精神的集中体现。现当代社会中的人，必须具有较高的文化修养与艺术修养，才能适应社会的发展与时代的需要。如前所述，当代社会中几乎人人都离不开艺术，但要真正具备较高的艺术修养，还需要掌握艺术的基本知识和基本原理，在艺术欣赏中不断提高鉴赏能力和审美能力，把欣赏中的感性经验上升为理性

[29] 周恩来：《在文艺工作座谈会和故事片创作会议上的讲话》（1961年6月19日），转引自《文艺报》，1979年第2期。

认识。因为艺术欣赏本身就是一种再创造和再评价,欣赏者只有通晓艺术的基本知识,具有较高的欣赏能力,才能从更高的起点上去欣赏艺术作品,从而更充分地发挥艺术的审美功能和现实作用。正如马克思所说的那样:"对于不辨音律的耳朵来说,最美的音乐也毫无意义"[30],因此,"如果你想得到艺术的享受,你本身就必须是一个有艺术修养的人"[31]。艺术教育正是要提高人的艺术修养和审美能力,使人们在艺术欣赏活动中,真正地、充分地得到艺术的享受。

二是健全审美心理结构,充分发挥人的想象力和创造力。艺术教育之所以在整个教育中有着特殊地位与作用,是因为它可以培育和健全人的审美心理结构,培养人们敏锐的感知力、丰富的想象力和无限的创造力。艺术活动作为人的一种高级精神活动,能够极大地促进和提高人的思维能力。诺贝尔奖获得者、美国物理学家格拉索在回答"如何才能造就优秀科学家"的问题时,认为包括艺术在内的多方面的学问可以提供广阔的思路,例如多读小说可以帮助提高人的想象力。在艺术创作和艺术欣赏这种自由的精神活动中,人的创造力也得到充分的发挥。我国著名物理学家钱学森十分重视美育和艺术教育,强调音乐艺术对启发人的创造性思维至关重要,他晚年甚至花费大量时间来研究美学与艺术方面的问题。哈佛大学校长尼尔·陆登庭 1998 年在北京大学发表演讲,谈到 21 世纪全世界高等教育面临的主要挑战和重要任务时,首先提到了"人文艺术学习的重要性"。他着重指出,哈佛大学之所以重视人文艺术学习,是因为"这种教育既有助于科学家鉴赏艺术,又有助于艺术家认识科学。它还帮助我们发现没有这种教育可能无法掌握的不同学科之间的联系"。

三是陶冶人的情感,培养完美的人格。列宁曾经说过:"没有'人的情感',就从来没有也不可能有人对于真理的追求。"[32] 由于艺术是审美情感的集中体现,因而,艺术教育对于人的情感的培养,有着特别重

[30]〔德〕马克思:《1844 年经济学—哲学手稿》,第 79 页,人民出版社 1979 年版。
[31] 同上书,第 108 页。
[32]《列宁全集》第 20 卷,第 255 页,人民出版社 1958 年版。

要的作用。历来的思想家、艺术家们，都十分重视艺术对于人的情感的陶冶和净化作用，强调通过艺术教育来培养人们美好、和谐的情感和心灵，从而实现完美人格的建构。艺术教育作为美育的核心内容和主要手段，正是通过以情感人、以情动人的方法，陶冶人的情操，美化人的心灵，使人进入更高的精神境界，成为一个具有高尚情操的人。这既是一个人获得全面发展的保证，也是社会实现全面进步的基础。正是在这种意义上，我们认为，艺术教育对于社会主义精神文明建设，对于全民族精神素质的提高，对于人文精神的高扬，都有着不容忽视的重要意义。

【思考题】

1. 请结合具体的艺术作品，说明艺术起源的主要学说。
2. 艺术的形象性特征有哪些，应该如何看待？
3. 为什么说艺术是真、善、美的结晶？请简述艺术的审美性特征。
4. 艺术最主要的社会功能有哪些？请结合具体的艺术作品简述艺术的社会功能如何实现。
5. 为什么说艺术教育与培养全面发展的人才之间有着密切的联系？艺术教育的具体任务是什么？

第二章 实用艺术

第一节 实用艺术的主要种类

所谓实用艺术,是指实用与审美相结合的表现性空间艺术,主要包括建筑艺术、园林艺术、工艺美术与设计艺术等。

实用艺术是人类文化史上最古老的艺术种类之一。早在人类历史的初期,就产生了实用艺术。原始人在制作生产与生活的物品时,不仅赋予这些物品以直接的实际用途,而且也将人类的创造才能对象化,使这些物品具有审美意义。原始社会遗留下来的大批彩陶以及琳琅满目的青铜器,古希腊与古罗马遗留下来的巨大建筑如雅典卫城和罗马大斗兽场,等等,都是人类艺术文化宝库中的珍品。

实用艺术也是所有艺术种类中最普及、最常见的一大类别。它与人们的衣、食、住、用等日常生活关系最为密切。实用艺术与其他艺术的重要区别之一,就在于它不仅能够满足人们精神上的审美需要,而且还在一定程度上满足人们物质上的实用需要,如建筑供人居住,实用工艺品供人使用等。

显然,实用艺术既有实用价值,又有审美价值。实用艺术基本上都是通过具有实体性的物质材料,创造出具有实用性和审美性的静态艺术品。实用艺术不注重模仿客观事物,而是注重表现艺术家的审美理想或美学追求,因此,它不强调再现性,而强调表现性,从而形成了实用艺术表现性的特点。同时,实用艺术又是以空间为存在方式的一类艺术,

应当划归空间艺术的范围。所以，实用艺术最基本的特征是实用性与审美性相结合，它是建筑艺术、园林艺术、工艺美术与设计艺术等一大类表现性空间艺术的总称。

一、建筑艺术

建筑，是建筑物和构筑物的通称，是人类用物质材料修建或构筑的居住和活动的场所。建筑（Architecture）这个词的拉丁文原意是"巨大的工艺"，说明建筑的技术与艺术密不可分。所谓建筑艺术，则是指按照美的规律，运用建筑艺术独特的艺术语言，使建筑形象具有文化价值和审美价值，具有象征性和形式美，体现出民族性和时代感。

早在2000年前，古罗马建筑师维特鲁威就提出了建筑的三条基本原则："实用、坚固、美观"。直至今天，它们仍然是建筑师们遵循的基本规律。尽管建筑的类型很多，包括民用建筑如住宅、商店等，公共建筑如图书馆、会议厅等，娱乐建筑如电影院、音乐厅等，工业建筑如仓

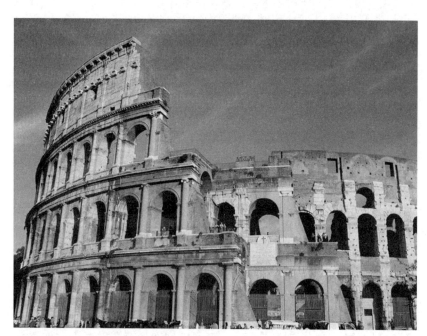

罗马斗兽场，建于72年至82年间

库、车间等，宗教建筑如寺庙、教堂等，以及纪念性建筑如陵墓、纪念堂等，尽管它们的实际使用功能不同，其实用成分与艺术成分的比重也各不相同，但毫无疑义，都必须遵循"实用、坚固、美观"的基本原则。所以，从总体上讲，任何建筑都应当是物质功能与审美功能、实用性与审美性、技术性与艺术性的统一。

现代建筑虽然仍然遵循"实用、坚固、美观"这三个原则，但是，"美观"被提到越来越重要的地位。这是因为随着现代科技的迅猛发展，人们的物质需要基本得到满足，从而提出了更高的精神需要，对于建筑的审美性或艺术性提出了更高的要求。世界著名的华人建筑大师贝聿铭先生认为，建筑是艺术，不是钢筋和水泥的简单堆砌。贝聿铭指出："建筑和艺术虽然有所不同，但实质上是一致的，我的目标是寻求二者的和谐统一。"[1]可见，建筑艺术应当是"建筑"与"艺术"二者的"和谐统一"，既满足人的物质需要和使用需要，又满足人的精神需要和审美需要。建筑艺术是一种立体作品，属于空间造型艺术，建筑的审美特点主要表现为它的造型美。人们在观赏任何一座建筑物时，首先感受到的总是它的外观造型。例如，北京故宫、西藏布达拉宫、南京中山陵、巴黎圣母院、美国流水别墅、悉尼歌剧院等，人们对它们的外观和造型都非常熟悉，只要在电视屏幕或照片图片上出现它们的形象，马上就可以把它们辨认出来。为了达到这种造型美，设计师们常常通过一系列建筑设计的艺术处理，通过实体与空间的协调统一，构成建筑物总体完美的艺术形象。

各门艺术都有自己独特的艺术语言，建筑艺术也不例外。建筑的艺术语言和表现手段非常丰富，包括空间、形体、比例、均衡、节奏、色彩、装饰等许多因素，正是它们共同构成了建筑艺术的造型美。"空间"，是建筑的基本形式要素，建筑主要通过创造各种内外空间来满足人们的实际需要。巧妙地处理空间，可以大大增强建筑艺术的表现力，如北京的天坛，就是用有形的建筑实体来表现无形的天宇，以具象的造

[1] 《阅读贝聿铭》，载《北京晚报》，2001年6月29日第19版。

天坛圜丘，始建于明嘉靖九年（1530年）

型来体现象征的意蕴。天坛的整体平面是正方形，天坛中央的圜丘是白石砌成的三层圆台，附会了古代"天圆地方"之说，耸立在地面上的圜丘同周围低矮的砖墙形成鲜明对比，不但扩展了祭祀空间，而且增添了崇高感和神秘感。

"形体"，主要是指建筑物的总体轮廓，设计者通过线条和形体、空间和实体的不同组合方式，以及建筑与环境的和谐统一，突出建筑物独特的个性色彩和特有的艺术感染力。例如南京的中山陵依山而建，把连绵不断的自然山势当作建筑空间的有机组成部分，再加上宽阔绵长的多层台阶，造成了一种雄壮崇高的感觉。中山陵独特的建筑艺术形象，也增强了它的纪念性和造型美。

"比例"，主要是指巧妙处理建筑物各部分之间的比例关系，建筑物长宽高的比例、凹与凸的比例、虚与实的比例等，都直接影响到建筑美。如北京人民大会堂除了整个建筑的巨大形体外，外观上给人突出印象的就是那些巨大的圆柱了，当年在设计和施工时，这些圆柱的尺寸和比例经过反复研究，使其既与整个建筑相协调，又显示出擎天柱一般的雄伟。人民大会堂万人会议厅的设计，也充分考虑了建筑比例的问题，根据周恩来总理关于大海的建议，建筑师们设计了"水天一色"的穹隆形顶篷，使整个空间变成一个浑圆的整体，从而圆满地解决了超大型空

第二章 实用艺术

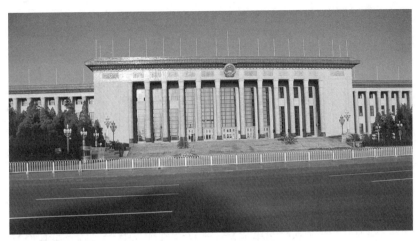

人民大会堂，1959年建成

间由于体积巨大、比例失调而容易显得空旷或压抑的问题，使整个大会堂既让人感到壮丽、雄伟，又使人感到柔和、亲切。

"均衡"，主要是指建筑在构图上的对称，包括建筑物前后、左右、上下各部分之间的关系，均衡对称常常给人一种严肃庄重的感觉，增加崇高的美感。最常见的均衡方式是在中轴线的左右实现对称，如北京的故宫。作为一个完整的建筑群非常均衡对称，故宫中每座建筑物都是在以高大的太和殿为中心的由南到北的中轴线上展开，形成一个十分稳定的建筑群。甚至整个北京城的建筑，当年也是以紫禁城为中心，左右对称、南北均衡，有东单，就有西单，有天安门，就有地安门，形成十分稳定的城市建筑群。这种状况，我们从中国历史上其他曾经是封建帝都的城市里都不难发现，如陕西西安市、江苏南京市、四川成都市等，都拥有对称、均衡的城市布局。而那些从未成为过帝都的城市，如上海市等，就没有这种对称、均衡的城市格局。两者形成了十分鲜明的对比。

"节奏"，是指通过建筑物的墙、柱、门、窗等构成部分有规律的变化和排列，产生一种韵律美或节奏美。在这一点上，建筑和音乐具有共同之处，因而人们把它们分别说成是"凝固的音乐"和"流动的建筑"。例如，我国著名的建筑学家梁思成先生就曾经专门研究过故宫的廊柱，

并从中发现了十分明显的节奏感与韵律感，如从天安门经过端门到午门，就有着明显的节奏感，两旁的柱子有节奏地排列，形成连续不断的空间序列。

"色彩"，也常常作为一种重要手段构成建筑特有的艺术形象，给人们带来独特的审美感受和难忘的印象。例如故宫，总体色彩金碧辉煌，朱红色的围墙、白色的台基、金黄色的琉璃瓦顶、大红色的柱子和门窗，令人印象深刻。

"装饰"，作为建筑物的有机组成部分，也有着不容忽视的作用，它可以起到为建筑物增辉添彩的作用。如中国传统建筑十分注意屋顶的装饰，不但在屋角处做出翘角飞檐，饰以各种雕刻彩绘，还常常在屋脊上增加华丽的走兽装饰。如天安门城楼翼角上的9个走兽依次为"龙、凤、狮子、麒麟、天马、海马、鱼、獬、犼"[2]。又如，故宫各个大门的门钉也十分讲究，门钉作为我国古代建筑的一种门饰，"在宫殿、寺庙、府第、衙门等大建筑的门扇上，纵横成行列式布置的门钉，给人以威严华贵之感"。故宫绝大多数大门的门钉都是9行与9列，其文化含义十分深刻。数字在不同民族文化中往往具有不同的含义，如西方文化中，普遍认为"13"是个不吉利的数字。而在中国古代传统文化中，"9"则是一个十分吉利的数字，它既是个位数中最大的数字，又因与"久"谐音而备受青睐。封建社会中，皇帝被称作"九五之尊"，就连《西游记》中唐僧师徒西天取经的故事，明明已经取到了经书，还要增加一难，凑成"九九归一"的圆满结局，这类例子不胜枚举。总之，正是通过空间、形体、比例、均衡、节奏、色彩、装饰等多种因素的协调统一，才形成了建筑艺术特有的空间造型美。

建筑艺术作为民族文化的体现和时代精神的镜子，又总是以直观形象的方式反映出一定的社会意识形态和深刻的历史文化内涵。古今中外的建筑，真可以称得上是千姿百态。由于历史的悠久、数量的众多、风格的差异、民族和时代的特色，这些建筑具有很高的审美认识价值和文

天安门城楼翼角上的骑鸡仙人与走兽

[2] 引自《中国美术辞典》，第 252 页，上海辞书出版社 1987 年版。

第二章 实用艺术

北京故宫博物院，木质结构古建筑群，明代永乐十八年（1420年）建成

北京故宫博物院的门钉

化价值。

例如，北京故宫作为明清皇家宫殿，突出了皇权至高无上和封建等级森严的社会观念。在故宫建筑群中，以皇帝处理政务的三大殿为主。三大殿中又以太和殿最为高大雄伟，位居故宫的中心部位，当年修建故宫时，创造者就精心设计了三个高潮：一是从正阳门开始，穿过壮阔的天安门广场；二是长方形的午门广场；三是太和殿前气氛森然的正方形广场。通过这种层层递进的方式，故宫体现出皇帝作为真龙天子的绝对权威，突出了"皇权至上"的理念。可以想象，当年明清两代的大臣们在清晨上早朝时，走过这样辽阔的空间来到雄伟森严的太和殿，跪倒在皇帝面前时，对于帝王权威的敬畏不禁油然而生。

北京故宫太和殿

在欧洲，人们甚至把建筑称作"石头的史书"，认为从中可以通览人类的文化史和文明史。显然，我们在欣赏建筑艺术时，除了欣赏它外观的造型美之外，更应当鉴赏它内在的艺术意蕴和文化内涵，从而认识时代、认识社会、认识历史。例如，中世纪的欧洲，宗教统治根深蒂固，在建筑艺术中也鲜明地体现了出来，突出了"神权至上"的理念，如有名的哥特式建筑，就几乎反映了整个中世纪社会生活的复杂内容。最典型的哥特式建筑可以以巴黎圣母院为例，这座教堂的正面是一对高60余米的钟塔，靠近后面是一座高达90米的尖塔。这座建筑物的高度是惊人的，它象征着中世纪教会的无上权威，高高地凌驾于整个城市之上。尤其是它的尖塔，那尖形的拱顶和又高又细的柱子等，都是垂直向上，直刺青天，给整个教堂制造出一种上升、凌空、缥缈的艺术效果，目的是把那些饱尝人世痛苦的信徒的目光引向苍天，使他们忘却现实，憧憬天堂。到了18世纪初叶，反映贵族审美趣味的洛可可式建筑风格，从法国兴起后很快盛行于欧洲。洛可可式建筑大多外形富丽堂皇，装饰奇特精巧，复杂的曲线故意造成不对称感，室内装饰广泛采用昂贵的壁画和巨大的镜子，表现出贵族上层阶级的审美理想。从18世纪后半叶开始，封建贵族文化进入了衰落期，启蒙运动的思想在欧洲大陆广泛传播，洛可可式建筑也逐渐让位给"新古典主义建筑"了。显然，建筑艺术的历史具有丰富的时代和文化内涵。苏联美学家鲍列夫甚至认为：

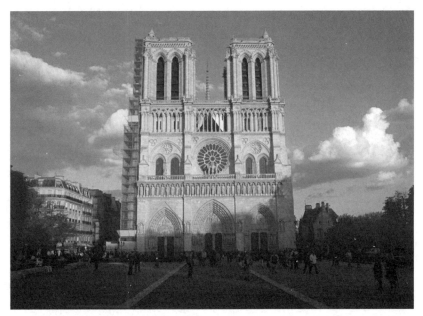

法国巴黎圣母院,砖石结构建筑,始建于1163年

"人们惯于把建筑称作世界的编年史;当歌曲和传说都已沉寂,已无任何东西能使人们回想一去不返的古代民族时,只有建筑还在说话。在'石书'的篇页上记载着人类历史的时代。"[3]

在所有艺术门类中,建筑艺术与物质条件和技术条件的关系最为密切。因此,建筑作为一个技术与艺术的综合体,它的审美功能总是随着建筑技术与建筑材料的改变而发生变化。世界各国的建筑从木结构建筑,到砖石结构建筑,再到钢筋水泥建筑、轻质材料建筑等,其美学思想也随之产生了巨大的变化。19世纪末叶,随着工业化大生产和现代科学技术的发展,现代建筑艺术开始崛起,体现出与传统建筑迥然不同的时代特色。钢筋水泥建筑材料的出现,为高层建筑提供了物质技术条件,从而取代了欧洲建筑千余年来的"柱式"和"拱式"结构,1931年在纽约落成的帝国大厦是第一座超过100层的摩天大楼。尤其是20世纪20年代开始,以德国建筑家格罗皮乌斯为代表的"包

[3]〔苏〕鲍列夫:《美学》,第415页,中国文联出版公司1986年版。

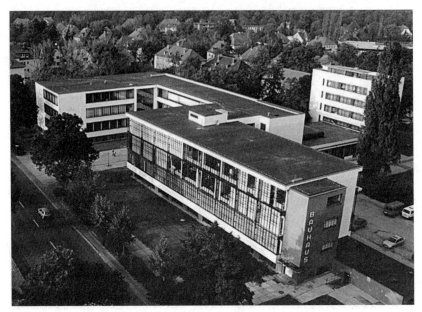

包豪斯校舍，1926年建成

豪斯学派"，更是主张把建筑、美术、工艺等按照现代美学原则结合起来，主张现代建筑艺术理论，很快对世界各国的建筑艺术和建筑风格产生了深远的影响。包豪斯（Bauhaus）是1919年德国创办的一所建筑及产品设计学校，它的创始人就是著名建筑家格罗皮乌斯。包豪斯学派在建筑设计，乃至整个工业设计发展史上都具有十分重要的地位与作用，培养了一大批具有艺术与技术双重才能的设计人才。二次大战前后，包豪斯学派的许多重要成员先后流亡到美国，促进了美国工业设计的发展。

现代建筑艺术的代表作，包括纽约的古根汉姆美术馆、美国匹兹堡市的流水别墅、华盛顿的国家美术馆东馆、巴黎的蓬皮杜文化艺术中心、澳大利亚的悉尼歌剧院、巴西的议会大厦、法国的朗香教堂等。现代中国建筑艺术也取得了极大的发展，尤其是20世纪50年代末期出现的北京十大建筑，将民族传统建筑艺术和现代建筑艺术结合起来，体现了鲜明的时代精神和民族风格。改革开放以来的一大批建筑，更是体现出中国现代建筑特色与民族传统风格的有机结合。

第二章　实用艺术

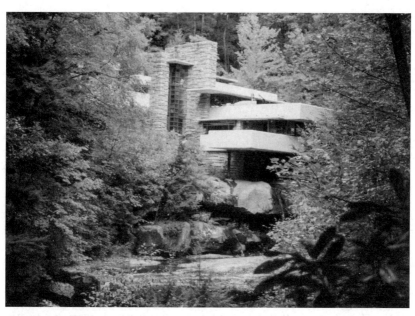

流水别墅

流水别墅，1936年建成

　　随着环境设计与环境艺术日益引起人们的重视，现代建筑设计从理论到实践都发生了巨大的变化，愈发注重将自然因素与人工因素有机统一起来。被称为西方现代建筑四位大师之一的美国著名建筑家赖特（1869—1959），提倡"有机建筑"理论，认为建筑应当从属于周围的自然环境，就像植物从它所在的环境中自然而然地生长出来一样。赖特设计的流水别墅位于美国匹茨堡市，平台下面是天然的溪水，造型新颖别致，与周围环境浑然一体。此外，澳大利亚著名的悉尼歌剧院，由丹麦建筑师伍重设计，同样堪称"有机建筑"或环境艺术的一个杰作。悉尼歌剧院位于悉尼大桥附近三面环水的岛上，如前文所介绍的，建筑师在歌剧院的上方设计了三组薄壳屋顶，使整座建筑物不仅具有东、西、南、北四个立面造型，还获得了从上往下看的第五个立面的造型效果，极富创新。悉尼歌剧院来之不易，1957年澳大利亚向全世界征求设计方案，从世界各国建筑师那里征集到两百多个方案。为了显示公平，澳大利亚政府专门聘请美国著名建筑家沙里宁等人组成评委会进行评选。沙里宁因飞机延误未能赶上初评，等他来时初评工作已告结束，并挑选

051

悉尼歌剧院室内

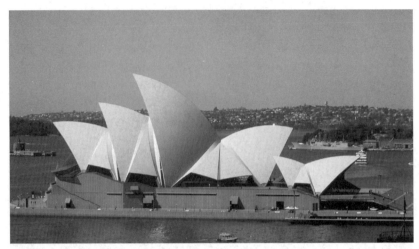
悉尼歌剧院，1973年建成

出10件作品供他选择。但是，沙里宁一个作品也看不上，反而从被淘汰的一大堆作品中，挑出了建筑师伍重的设计方案。沙里宁是一位积极倡导"有机建筑"的建筑设计师，他本人设计的纽约环球航空公司候机楼，犹如一只大鸟，是享有盛誉的"有机建筑"精品。悉尼歌剧院造型奇特，在施工中遇到了许多困难。从开始设计到剧院落成，历时16年（1957—1973），耗费的投资超过原计划的14倍（十多亿美元），但它毕竟成为一座享誉世界的著名建筑。这座建筑可以从五个立面观看，有人说像帆船，有人说像白鹤，有人说像贝壳，有人说像白荷花，但不管怎样，都与水有关，体现出"有机建筑"的魅力。今天，人们从飞赴悉尼的飞机中都可以从上往下看到这座美丽的建筑物屹立在大海边，它已经成为澳大利亚的骄傲和悉尼市的城市标志。

二、园林艺术

所谓"园林"，是指"在一定的地域运用工程技术和艺术手段，通过改造地形（或进一步筑山、叠石、理水）、种植花草、营造建筑和布置园路等途径创作而成的美的自然环境和游憩境域"[4]。从广义来讲，园

[4]《中国大百科全书·建筑卷》，中国大百科全书出版社1988年版。

林艺术也是建筑艺术的一种类型。但由于园林艺术更注重观赏性,并且通过撷取自然美的精华,将自然美与建筑美融合在一起,因此,园林艺术具有许多自身的特点,人们往往又将它和建筑并列为实用艺术中的不同类型。世界三大园林体系,包括东方园林(以中国园林为代表)、欧洲园林(以法国园林为代表),以及阿拉伯式园林,都具有极高的艺术性和观赏性。中国园林特别重视人与自然的亲和,可称为自然式;欧洲园林强调几何形图案,崇尚人工美,可称为几何式;阿拉伯式园林发源于古代巴比伦和波斯,主要是以十字形道路交叉处的水池为中心的格局。而日本园林作为东方园林的一种特殊样式,既受到了中国园林的影响,也受到了欧洲园林的影响,并且深受佛教禅宗美学的影响,从而发展出自己的特色。

欧洲凡尔赛宫园林

秦姬陵园林
(阿拉伯式园林)

作为实用艺术之一,毫无疑问,园林艺术的基本特征同样是实用性与审美性、技术性与艺术性相结合。特别是中国传统的园林艺术,更是成为我们民族文化宝库中的一个重要组成部分。中华民族文学艺术史上许多流传至今的绘画,是描绘园林美景之作;许多文学作品同园林分不开,如《红楼梦》中的大观园等;许多动人的诗词歌赋,往往是凭借着园林景物抒发出来的;甚至一些戏剧故事也是在园林中发生的,如明代汤显祖的代表作《牡丹亭》。可见,中国的园林艺术同中国绘画、中国小说、中国诗词、中国戏剧等都有着紧密的联系,具有文化、历史、美学和艺术等多方面的价值。

中国古典园林可以分为北方大型皇家园林和江南小型私家园林两大类型。前者如北京的圆明园、颐和园,承德的避暑山庄等;后者如苏州的拙政园、网师园、西园、留园,扬州的何园、个园,上海的豫园等。前者气魄宏大,富丽堂皇;后者精巧别致,饶有情趣。中国园林具有悠久的历史,上古园林与先民的原始崇拜密切相关。秦汉时期的帝王宫苑已经有了很大的规模,成为统一大帝国的艺术象征,并且逐渐形成了中国园林的传统样式,为以后历朝历代皇家园林的发展奠定了基础。魏晋南北朝时期士人园林迅猛发展,成为富有诗情画意、强调天人合一、寄托士人情感的一个艺术领域,并为后来历朝历代私家园林的发展开创了

先河。中国古典园林最突出的特点,是追求一种诗情画意的审美境界。不管是北方大型园林,还是南方小型园林,都是将自然美和建筑美有机地融合在一起,在有限的空间创造出深远的意境,将山水、花木和亭台楼阁、厅堂廊榭等巧妙地结合起来,并且特别注意从诗词歌赋中吸取精华,追求情景交融的意境美,从而形成了鲜明而独特的艺术风格。

欣赏中国园林,不但要注意欣赏它的自然美、建筑美,尤其要注意欣赏它的文化美。文化美是中国园林的精华与核心。

中国园林十分重视营造自然美和建筑美。一方面,中国古典园林充分利用与创造自然美,几乎所有园中都有水池、假山、花草、树木等,呈现出一种小桥流水、荷花飘香的自然风光。如苏州四大古名园之一的拙政园,全园占地面积约60亩,其中水面约占3/5,建筑群多临水而建,别有情趣。园中的亭台楼阁大半临水,造型玲珑活泼,游人漫步观赏周围的各种景色,江南水乡的自然风光尽收眼底。另一方面,中国古典园林又非常重视建筑美,注意运用中华民族的建筑艺术形式,讲究亭、台、楼、阁、厅、堂、廊、榭等建筑形式的美感,这些建筑物往往

拙政园,始建于明朝正德年四年(1509年)

成为园林中的主要观赏点,人们在游览时,时而穿过长廊,时而跨过小桥,时而进入花厅,时而登楼远眺,多方面满足了人们的审美需要。

然而,中国园林真正的精华与核心是它的文化美。尤其需要指出的是,中国园林艺术深深植根于民族文化沃土,因而具有浓郁的民族风格和民族色彩。中国古典园林中,大量采用楹联、匾额、碑刻、书画题记等,有的还流传着许多为园林增添异彩的传说或典故,真可以说是将自然风景美、建筑艺术美和历史文化知识三者融为一体,处处使人感受到悠久民族文化传统的氛围。例如,作为苏州四大古名园之一的留园,不仅建筑宏伟,内部装饰陈设古朴典雅,还有著名的长廊,廊壁上嵌历代书法家石刻300余方,被称为"留园法帖"。另一座苏州四大古名园之一的狮子林,嵌有《听雨楼帖》等书条石刻60余方,镌有宋代四大名家苏轼、黄庭坚、米芾、蔡襄的书法,以及文天祥的《梅花诗》等,尤其引人注目。中国文化传统强调情景交融,借景抒情,创造诗情画意的意境,古典园林艺术在这方面有许多实例。

又如拙政园的主要建筑远香堂,是园内留存至今最大的明代建筑,它四周环水、景色秀丽,主要用作宴请宾客和四面观景。拙政园现有一块大匾,上刻"志清意远",就是取古人诗词"临水使人志清,登高使人意远"之意。中国园林常常将古人诗词与园林景色结合起来,创造一种诗情画意的境界,比如拙政园中有一处临水建筑称为"与谁同坐轩",取自宋代苏东坡词:"与谁同坐?明月清风我。"体现了古代文人清高不群、壶中天地的人生追求,同时也体现出中国传统艺术主张情景交融、心物一元、天人合一的审美理想。再如避暑山庄水心榭北面的临湖建筑,原是清帝书斋,建筑布局取北方四合院手法。康熙皇帝亲笔题额为"月色江声",就是取意于苏轼《赤壁赋》,每当月上东山、万籁俱寂之时,只见满湖清光、波涛拍岸,颇有诗情画意。避暑山庄正门有乾隆题额"丽正门"三字,也是取《易经》中"日月丽乎于天"之意,用汉、满、蒙、藏、维五种文字刻成。避暑山庄分宫殿区与苑景区两大部分,苑景区分为湖区、平原、山峦三个景区,包括康熙以四字题名的三十六景和乾隆以三字题名的三十六景,如上所举"月色江声"与"丽正门"

月色江声

拙政园"与谁同坐轩"

等，都是根据传统文化艺术的各种典故，取山、水、林、泉等不同自然景观而命名。正是由于中国传统园林将风景美、艺术美和文化美融为一体，因而更加富有魅力。

在中国园林艺术里，也蕴藏着十分丰富的美学思想，正如前面曾介绍过的，颐和园就采用了借景、分景、隔景等多种艺术手法来创造空间美感。颐和园中的"借景"，是指站在颐和园长廊东头的鱼藻轩，向西眺望，可以望见园外的玉泉山和远处的香山。颐和园本来面积已经很大，但造园时有意将园外风景也"借"了进来，进一步扩大了颐和园的观赏视野。此外，作为"借景"的最佳例子，著名的"燕京十景"之一的"西山晴雪"，就是北京城雪后天晴时西山银装素裹的美景，颐和园也是最佳观赏地点。颐和园中的长廊，廊长728米，共273间，内部每根枋檩上都绘有精美彩画，包括风景、山水、人物、花鸟画共8000多幅，成为一条真正的"画廊"。长廊的功能与作用很多，包括挡风避雨、遮阳防晒的功能，更有供人游玩之余停歇休息的功能，还有提供精美彩

颐和园借景
玉泉山

第二章 实用艺术

颐和园长廊彩绘

颐和园长廊，始建于 1750 年

画供人观赏的功能，但是，长廊本身有一个很重要的美学功能，这便是"分景"。这条贯通东西的长廊，将颐和园分成了以万寿山为主的北部山区和以昆明湖为主的南部湖区，游人在长廊中行走时，可以左顾右盼、游山玩水，真正领略到步移景换的审美情趣。此外，前面讲到，中国古

颐和园谐趣园

典园林分为北方大型皇家园林和江南小型私家园林两大类型,颐和园毫无疑问属于前者。但是,颐和园中又采用了"隔景"的艺术手法,即用围墙隔出了一个"园中之园"——万寿山东麓的谐趣园,此园仿照江苏无锡惠山脚下的寄畅园建造,富有江南园林情趣,当年是慈禧太后观赏荷花、垂竿钓鱼的场所。可见,通过这种美学构思,在颐和园这座北方大型皇家园林中,也可以欣赏到南方小型私家园林的风光。

寄畅园

宗白华先生认为:"无论是借景、对景,还是隔景、分景,都是通过布置空间、组织空间、创造空间、扩大空间的种种手法,丰富美的感受,创造了艺术意境。中国园林艺术在这方面有特殊的表现,它是理解中国民族的美感特点的一个重要的领域。"[5]

正因为传统园林艺术蕴藏着如此丰富的美学思想和历史文化内涵,因而它不仅能够给人们提供游憩玩赏的优美环境,而且能够陶冶人的情趣,丰富人的知识,使人们在娱乐休息中增强审美能力,培养高尚情操。

[5] 宗白华:《美学与意境》,第409页,人民出版社1987年版。

三、工艺美术

工艺美术，又可称为实用工艺，一般是指在造型和外观上具有审美价值，与人类的日常生活相关的一类美术品的总称。工艺美术直接受到物质材料和生产技术的制约，具有鲜明的时代风格和民族特色。

工艺美术品的范围极其广泛，几乎包括除建筑以外人类所有的日常生活用品。具体来讲，主要包括以下三大类：一类是经过艺术处理的日常生活实用品，如漂亮的绣花枕套、精致的被面床单、美观的玻璃器皿等，这些用品多是以实用为主，装饰为辅，或者说，它们是在实用的基础上兼有观赏的功能；另一类是民间工艺美术品，如竹编器件、草编器件、蜡染织物、泥塑、木雕、剪纸等，它们采用的原材料一般比较普通，工艺比较简单，价格也比较便宜，既可供实用，又可供观赏；再一类是特种工艺美术品，如景泰蓝器皿、象牙雕刻、瓷器、玉雕等，它们采用的原材料比较珍贵，工艺非常精细，价格也比较昂贵，主要供观赏和珍藏之用，这些特种工艺品实际上已经不具有实用价值，而主要是具有审美价值和艺术价值了。

考古材料证明，实用工艺是人类历史上最古老的艺术种类之一。实用工艺在人类发展史上具有如此重要的意义，以至于它甚至成为上古史

孩儿枕，瓷枕，定窑，北宋

大汶口文化兽形器，彩陶，新石器时代晚期

三彩人马俑，唐代

断代的重要依据，如一般将上古史划分为石器时代——陶器时代——青铜器时代——铁器时代。近年来，中国台湾一些学者提出，鉴于玉器在中国历史上的特殊重要地位，他们主张在中华文化史上还应增加一个"玉器时代"。早在原始社会，人类的祖先就开始用兽皮、兽骨、象牙、羽毛来装饰自己。到新石器时代大量出现的彩陶，品种多样，造型各异，在材料选择、成型技术和艺术加工等方面，都已达到较高的水平，体现了实用性和艺术性的完美结合。有些出土的彩陶至今仍有很高的审美价值。大汶口出土的一件兽形器，整个彩陶造型犹如一只仰首、竖耳、狂吠的动物，动物的口就是倒水的瓶口，它的背就是陶器的把手，设计非常精巧独特，实用美观。又如马家窑出土的一件尖底瓶，瓶上画有四方连续的旋纹，给人一种流动的韵律感。尖底瓶这种造型不但美观，而且实用，它这样上重下轻是为了便于倾斜汲水。可见，原始社会的先民们就已经把实用和审美统一到实用工艺品的制造之中了。

马家窑出土的尖底瓶

实用工艺美术品，顾名思义，首先应当具有实用性，审美性应当寓于实用性之中。因此，在制作实用工艺美术品时，应当围绕着实际使用的要求来考虑和设计，从材料选择、外部造型、色彩装饰等方面，结合实用要求来考虑艺术处理和加工等问题。甚至作为观赏用的特种工艺品也不例外，因为它们同样具有实用目的，即美化人们的生活环境，所

以也需要在设计中考虑到适应环境和满足消费者的需求，尽量适用、经济、美观。

在中华民族灿烂的文化宝库中，工艺美术品是重要的组成部分，它们具有鲜明的民族风格和时代特色。从仰韶文化时期的彩陶，到奴隶制社会时期的青铜器，从战国、秦、汉时期的漆器，到唐代的丝绸制品和"唐三彩"，从宋代精美的陶瓷工艺品，到明代简洁古朴的木器和清代富丽华贵的景泰蓝，它们形象地展现了中华5000年悠久辉煌的历史文化，犹如一部生动的百科全书，提供给人们历史、文化、社会、科技、伦理、生活、民俗等多方面的知识，具有很高的审美认知价值，是进行爱国主义教育和审美教育的形象生动的教材。

唐三彩胡人牵骆驼俑

四、设计艺术

设计艺术（Design），从狭义上讲，也被称作工业设计或工业美术，是从传统的工艺美术事业中发展起来的。"它是工业革命后，从包豪斯到现在国际上广泛兴起的一门交叉性应用学科，既区别于手工业品制作也不同于纯艺术品创作，它是在现代大工业生产基础上产生的工业产品创新的社会实践形态。"[6]

设计艺术是20世纪中叶迅速发展起来的，它几乎包括一切现代工业产品的造型设计，涉及范围十分广泛。仅从我国目前来看，作为艺术学门类下一级学科的设计艺术学，是一门应用性很强的艺术学科，追求实用功能与艺术功能的统一，包含着环境艺术设计、装潢艺术设计、工业设计、陶瓷艺术设计、染织服装艺术设计、信息艺术设计，以及艺术设计学专业，等等。据不完全统计，我国目前设立艺术设计专业的院校已达1000多所，每年毕业生约十多万人。

从总体上讲，设计艺术大致包括以下三个方面的内容：

其一是产品设计（Product Design），从家具、餐具、服装等日常生活用品到汽车、飞机、电脑等高新技术产品，都属于产品设计的范

[6]《美学百科全书》，第154页，社会科学文献出版社1990年版。

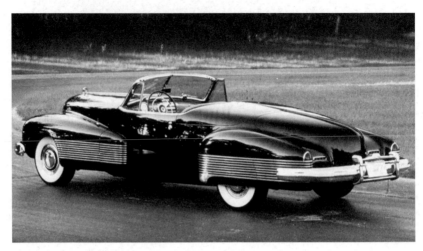

别克 YJob,汽车工业界公认的世界第一辆概念车,1938 年

畴。它最突出的特点,是将造型艺术与工业产品结合起来,使得工业产品艺术化。产品设计或称作狭义的工业产品设计,其本质是追求功效与审美、功能与形式、技术与艺术的完美统一。"这意味着,在当今社会中,设计产品正在迅速地与艺术产品靠拢,设计过程正在与艺术创造接近。人们正在证明或已经证明,'设计应该被认为是一个技术的或艺术的活动,而不是一个科学的活动'。'设计……似乎可以变成过去各自单方面发展的科学技术和人文文化之间一个基本的和必要的链条或第三要素。'总之,设计与艺术之间的界限正在消失。"[7] 例如,全球知名的苹果公司所生产的电脑、手机、播放器等数码产品,其设计理念就与艺术创意有着密切的关联。在 20 世纪末、21 世纪初个人便携式笔记本电脑刚刚开始普及之时,苹果公司设计的 iBook 笔记本电脑就以其彩色明亮的特殊外观,迅速在众多品牌当中脱颖而出。而当全球电子产品迅猛发展,各种新奇变幻的电子产品竞相出现之后,苹果公司的 iPad、iPhone 等数字产品,却一反常态,只设计成黑白两色的长方形单一造型。可见,有时采用艺术的逆向思维,反而能够使产品设计更好地把握住时代的脉搏,标新立异。产品设计的范围非常广泛,包括家具设计、

[7]〔美〕斯蒂芬・贝尼等:《20 世纪风格与设计》,第 3 页,四川人民出版社 2000 年版。

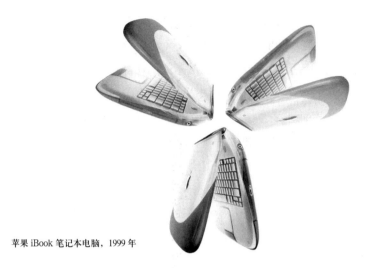
苹果 iBook 笔记本电脑，1999 年

服装设计、家用物品设计、办公用品设计，以及范围极广的工业产品设计（包括汽车设计、飞机设计、电器设计等）。

其二是环境设计（Environment Design），是指人类对于各种自然环境因素和人工环境因素加以改造和组织，对物质环境进行空间设计，使之符合人的行为需要和审美需要。"环境设计包括室内设计、庭园设计、建筑设计、城市设计和国土设计等，它是以整个社会和人类为基础，以对空间进行规划为中心的创造性活动。"[8]近年来，随着人们物质文化与精神文化水平的不断提高，环境设计越来越引起人们的重视，在此基础上的环境艺术也越来越普及。环境艺术就是要对人们生存活动的场所进行艺术化处理，从而为人类社会创造出舒适、优美的生存环境。它一是包括以自然风景和名胜古迹为主的景观环境，二是包括以城镇街区和建筑组群为主的空间序列环境，三是以陈设、小品和人工绿化为主的日常生活环境。

其三是视觉设计（Visual Design），是指人们为了传递信息或使用标记所进行的视觉形象设计。从狭义上讲，视觉设计又被称作平面设计。视觉设计范围十分广泛，包括装帧设计、印刷设计、包装设计、

[8]《美学百科全书》，第 155 页，社会科学文献出版社 1990 年版。

展示陈列设计、视觉形象设计、广告设计等。尤其是随着现代科技的发展，视觉设计已经不再局限于平面设计，而是充分调动了光、色、文字、图形、运动等多种手段，扩展到电视、计算机等领域。正如英国皇家艺术学院的彼得·多默博士所指出的："自从1945年以来，平面设计领域已经扩宽而且发生了变化。它的产品已经彻底改变了西方及西方型文化的每一个人的精神生活和想象力。科技媒介的参与和增多使平面设计产生了更有力的影响。当代电视和电影的广告片，成为紧凑编辑而成的视觉戏剧，这些戏剧能在45秒内用暗示和直接叙述的方式传达出一个故事。消费者的成熟意味着：走在大街上的人都变成了熟练处理视觉隐喻和平面双关语的能手，且遍及广播、新闻印刷品、杂志和广告媒体中。"[9]

北京奥运会标识

中国印·舞动的北京，2008年北京奥运会标识，张武、郭春宁、毛诚设计

设计艺术应用广泛，涉及现代社会的方方面面。例如，2008年北京奥运会的标识设计"中国印·舞动的北京"，将肖像印、中国字和五环徽有机地结合起来。设计师以竹简汉字笔体书写的"Beijing 2008"浸透着中华书法艺术的博大精深，再加上象征中国的红色印泥和巨形方印，以及"京"字所暗示的舞蹈、奔跑的人形，成功地将中国书法、印章、舞蹈、绘画以及西方现代艺术观念融合在一起。北京奥运会的火炬设计也十分富有创意，其灵感来自"祥云"图案（"祥云"是中国传统文化中具有代表性的文化符号），火炬造型设计则来自中国四大发明之一的纸卷轴，红色与银色的对比产生了醒目的视觉效果，堪称具有文化内涵和艺术特色的成功作品。

北京奥运会火炬

综上可知，设计艺术已经同传统的工艺美术有了根本的区别。设计艺术的本质，针对的是现代化的工业生产，服务于大批量的生产，必须

[9]〔英〕彼得·多默：《1945年以来的设计》，第114页，四川人民出版社1998年版。

通过设计才能在产品中体现出技术与艺术的完美统一，使产品既能够满足人的物质需要（使用功能），又能满足人的精神需要（审美功能）。随着社会的进步、科技的发展，以及人们物质文化与精神文化水平的不断提高，设计艺术或工业设计这一门新兴学科，将发挥出越来越重要的作用。

第二节　实用艺术的审美特征

作为独立的艺术种类，建筑艺术、园林艺术、工艺美术和设计艺术有它们各自的艺术规律和审美特征，共同组成了实用艺术这一大部类，因而，它们又具有某些共同的审美特征。

一、实用性与审美性

显然，任何实用艺术首先都应当具有实用性，如建筑应使人们在居住时感到舒适方便，实用工艺品应使人们在使用时感到称心如意等。认识实用性应当注意以下几点：

第一，应当对实用性作比较宽泛的理解。因为人类的实际活动是多种多样的，包括生产劳动、日常生活、社交活动、文化生活等许多领域，所以实用艺术中的各个门类，甚至每一门类中的不同类型，都应当分别符合人类不同实际活动的需要。虽然从总体上讲，建筑的主要功能是避雨遮风，为人们提供舒适方便的室内空间场所，但不同的建筑类型，具有各自不同的使用目的，它们具体的实用性也就各不相同。

第二，实用艺术以实用性与审美性相结合为基本特点，但对于大多数实用艺术品来讲，实用是为主的，审美应当从属于实用，服务于实用。如陶瓷茶具、酒具，以及竹编篮子、筐子等，都首先应当让人感到方便适用，然后才谈得上漂亮美观。因此，实用工艺品在设计制作过程中，常常都是首先考虑其使用效果，根据实用特点来进行艺术处理与美化装饰。这方面，我国古代的一些优秀工艺品堪称典范，例如河北满城出土的西汉长信宫灯，既是一件造型新颖独特的青铜工艺品，又是一件

长信宫灯

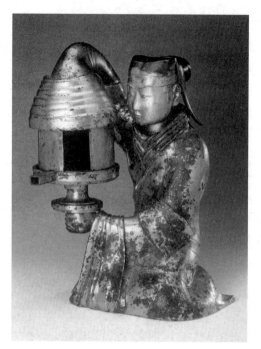
长信宫灯，西汉

方便适用的生活用品。整个灯具是一个持灯宫女的造型，全高48厘米，灯座上安有活动的环壁形灯罩，根据需要可以调整照射的方向，控制灯光的强弱。此灯的各个部分都可以拆卸，以便揩拭和清理烟尘。尤为绝妙的是，这位持灯宫女的右臂实际上就是此灯的烟尘通道，能使烟尘容纳于宫女的身体之内，这就保持了室内空气的清洁，真可以说是设计精巧、匠心独运。

第三，实用艺术与生产技术具有紧密的联系，物质材料直接制约和影响着实用艺术的发展。建筑材料从木石砖瓦到钢筋水泥，不仅直接影响到建筑的设计和施工，而且直接影响到建筑美学思想的变化。实用工艺美术与科学技术和生产力水平的联系更为密切，甚至在一定的意义上可以讲，工艺美术的生产水平常常代表了那个时代生产力的发展水平，例如陶器时代、青铜器时代等。

第四，由于实用艺术往往需要耗费大量的物质材料和人工劳力，所以它的实用性也应当考虑产品的用料、费时、加工和成本等经济方面的问题，尽量做到省工省料和降低成本。

同时，实用艺术又具有审美性，即能够满足人的审美需要和精神需要。由于实用艺术在我们的日常生活中随时随地都可以见到，所以它几乎每时每刻都在发挥着审美作用，给人以美的感受，从而在实用的前提下兼有审美的功能，达到物质和精神的统一。例如，我国数量众多的

古代建筑艺术和园林艺术，以其独特的艺术魅力，成为名胜风景区的精华，使人们在游览观赏时，不但能够欣赏到自然风光之美，还能领略到传统艺术之美，并进而获得丰富的历史文化知识。仅杭州西湖园林风景区中，就有大型的亭榭、楼阁、寺庙、园林等三十多处，为风景如画的自然风光增色添彩，处处让人感受到悠久的民族文化传统氛围。尤其是实用艺术与人们的衣、食、住、用等日常生活密切相关，可以说是一种最普及、最常见的大众艺术，在美育中具有特殊的地位和作用。一般认为，美育的实施途径包括家庭美育、学校美育和社会美育三个方面，实用艺术在这三个方面都可以发挥作用。

因此，实用艺术应当是实用性与审美性的有机统一。实用性是审美性的前提和基础，审美性反过来也可以增强实用性，二者相互促进，密不可分，缺一不可，共同构成了实用艺术最基本的原则和特征。

二、表现性与形式美

实用艺术另一个重要的审美特点，就是特别注重表现性与形式美。

实用艺术作为表现性空间艺术，不注重模仿客观事物的再现性，而是注重表现某种朦胧抽象的情调和意味。实用艺术的这种表现性，正如英国现代著名美学家克莱夫·贝尔所说的那样，是一种"有意味的形式"，也就是用色彩、线条、造型、图案等外部形式，来传达和表现出一定的情绪、气氛、格调、意味。而所谓"意味"，就是某种朦胧宽泛的情绪或情感。建筑艺术、园林艺术、工艺美术都需要表现出"意味"来，也就是要表现出艺术家的情感、风格和美学追求。因而，表现性是实用艺术一个重要的美学特征，也构成了它与戏剧、小说、电影等再现艺术的根本区别。

实用艺术的这种表现性，使得它比其他艺术更加偏重于形式美。所谓形式美，主要是指各种形式因素的有规律的组合，从而形成了某些共同的特征和法则，它包括色彩、线条、形体等因素，也包括对称均衡、多样统一等形式法则。人类在长期的实践活动中发现和总结了许多形式规律，并且不断地创造出新的形式规律，从而大大提高了美的创造力和

艺术的表现力。作为表现性空间艺术，实用艺术特别注重形式美。就拿建筑艺术来讲，自从古希腊的毕达哥拉斯学派发现了"黄金分割"比例后，历代的建筑师们一直把它奉为重要的形式美法则来遵循。两千多年前，古希腊罗马的建筑师就精心设计出他们认为比例关系最美的五种柱式，形成了建筑艺术史上有名的"五种典范"或"五种柱式"。如帕提农神庙中的柱子便是"黄金分割"法则的写照。

前文已述，形式美的法则并不是固定不变的，它随着时代的发展和科技的进步也在不断变化和发展。对于实用艺术来说，由于它与生产技术的密切联系，这种变化更为明显，值得我们在欣赏它的形式美时加以注意。尤其是20世纪以来，随着大工业生产的发展和建筑艺术的突飞猛进，建筑家们开始扬弃传统的形式美法则，反对历来推崇的对称均衡、整齐划一等，追求建筑艺术形式美的探索和创新。例如，于1977年建成的巴黎蓬皮杜文化艺术中心，是法国著名的现代建筑，地上六

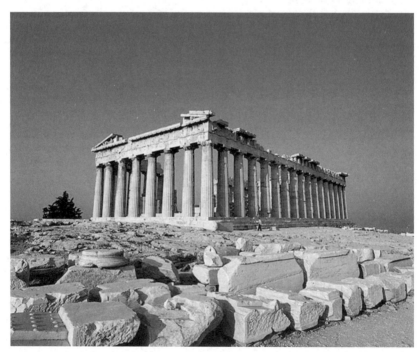

帕提农神庙，始建于公元前447年

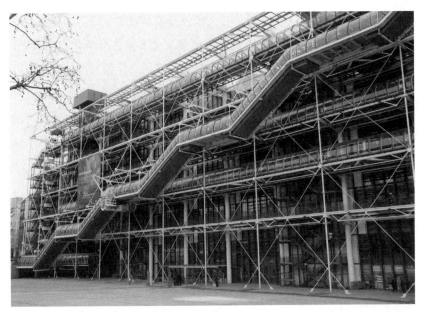

巴黎蓬皮杜文化艺术中心，1977年建成

蓬皮杜文化艺术中心

层，地下四层，包括现代艺术博物馆、音乐与声乐研究所、工业设计中心等。但这座文化艺术中心，从外表上看仿佛一座现代化的化工厂，因为整座建筑都被纵横交错的管道和钢架所包围，而这也正是它标新立异的地方。面对人们褒贬不一的评价，这一建筑的两位设计师认为，现代建筑常常忽视起决定性作用的结构和设备，他们特意在外观造型中突出结构和设备，将它们设计为建筑的装饰，以此来创造一种与传统建筑艺术迥然不同的形式美。

总之，在实用艺术中，表现性与形式美密不可分。形式美是表现性的外部体现，表现性是形式美的内在灵魂。

三、民族性与时代性

实用艺术具有浓郁的民族风格和鲜明的时代特色。因此，实用艺术还有一个重要的审美特征，就是民族性与时代性的有机统一。

园林、建筑、工艺美术等各门实用艺术，无一不体现出民族的风格和特色。比如中国古典园林，同样具有与西方园林和阿拉伯式园林迥然

不同的民族风格,我国古典园林与文化传统关系密切,许多园林意境取材于古代文化,或引用神话传说,或借鉴文化典故,或诗化自然风光,追求诗情画意的审美境界。至于建筑艺术,其民族风格和特色更是格外鲜明。同样是皇宫,北京的故宫同法国巴黎的凡尔赛宫的区别,简直可以说一目了然。同样是陵墓,北京十三陵的建筑风格同埃及金字塔更是截然不同。我国的古代建筑,在世界建筑艺术宝库中独具一格,自成体系,在建筑结构、组群布局、艺术形象、城市园林等各方面,都体现出鲜明的东方建筑特点。如四合院,作为一种封闭性较强的建筑空间,体现出中国古代的宗法制度和礼教制度。北京的四合院,主要是指我国明清时代形成的典型的北方住宅形式,其正房属长辈居住,东西厢房为晚辈、耳房为仆人居住,南房主要是客房,这种格局体现出封建社会尊卑有序、长幼有别的伦理观念和宗法观念。此外,四合院的入口,一般都在东南角,取东(青龙)、南(朱雀)大吉大利之意,入口处再设置一堵影壁,这些都体现出中国封建文化的重要影响。尤其是中国古典建筑还常常采用曲线优美的屋顶、鲜艳夺目的色彩,以及翘角和飞檐等装饰,加上大量的雕刻彩绘,更是具有引人注目的民族艺术的表现力。再如,虽然世界各国都有陶瓷,但中国的陶瓷工艺品却尤为精美。尤其是中国发明的瓷器,更是从古至今在世界各国受到普遍欢迎。由于中国在制瓷方面的杰出成就,被誉为"瓷器之国",众所周知,"中国"的英语是China,但这个词在英文中的原意是"瓷器",可见中国瓷器在世界上具有巨大的影响。

同时,实用艺术又具有鲜明的时代性。实用艺术的这种时代性,首先在于它总是表现出特定时代、特定社会的情感和理想。例如,青铜器纹饰就体现出鲜明的时代特色,殷商时期的青铜器,大多是兽面纹亦即"饕餮纹",它既像牛头,又像虎头;既像某种凶猛的兽类,又像令人恐怖的妖魔鬼怪。它显示出一种神秘的威力,一种"狞厉之美",具有明显的奴隶社会的印记,象征着奴隶主阶级统治的权威和秩序。从西周中晚期到春秋早期,风行了几百年的兽面纹终于衰落,令人生畏的"饕餮"也失掉了往日的权威,降低到附庸的地位,出现在器物的次要部位如鼎

饕餮纹

足等处了。到了铁器时代的春秋中晚期和战国时代,"礼崩乐坏",人们对传统宗法束缚的挣脱和对世间现实生活的肯定,都在这一时期的青铜器纹饰中体现出来,出现了狩猎、采桑、宴饮、攻占等各种现实生活的图景,表明时代已经发生了巨大变化。建筑艺术更是体现出鲜明的时代特色,古埃及金字塔是古埃及奴隶社会时期建筑的代表,哥特式教堂则是西欧中世纪建筑的代表,法国新古典主义建筑是欧美资产阶级革命时期建筑的代表,德国包豪斯校舍可以说是现代建

虎食人卣,青铜,高35.7cm,商代

筑艺术的开端。建筑艺术总是以自己巨大的形象,反映出一定时代和一定社会的经济基础与社会面貌,反映出一定时代和一定社会的审美理想与时代风尚。

实用艺术的民族性和时代性二者有机地结合在一起,使得实用艺术品既有浓郁的民族气息和民族特色,又有鲜明的时代特征和时代风格。

【思考题】

1. 什么是实用艺术?实用艺术的主要种类有哪些?
2. 为什么说实用、坚固和美观是建筑的三条基本原则?其中体现了建筑艺术怎样的审美特征?

3. 西方建筑艺术经历了哪些发展阶段？各阶段的特点为何？
4. 请结合具体的艺术作品，简述中国园林的艺术风格。
5. 设计艺术的类别有哪些？请举例说明。
6. 请结合具体的实用艺术作品，论述为什么说实用艺术是民族性与时代性的有机统一。

第三章　造型艺术

第一节　造型艺术的主要种类

造型艺术是指运用一定的物质材料（如颜料、纸张、泥石、木料等），通过塑造静态的视觉形象来反映社会生活与表现艺术家思想情感的艺术。它是一种再现性空间艺术，也是一种静态的视觉艺术。它主要包括绘画、雕塑、摄影、书法等。

造型艺术与实用艺术二者之间既有联系，又有区别。从联系上讲，它们都属于空间艺术，并且都是以平面或立体的方式，用物质材料创造出静态的艺术形象，使人们凭借视觉感官就可以直接感受到。由于二者的联系如此紧密，有时人们又常把它们归为一类，干脆将它们统称为美术，或者称之为视觉艺术。从区别上讲，造型艺术（绘画、雕塑、摄影、书法）的基本特征是造型性，即通过再现和塑造外部形象来体现内在的精神世界，它的表现性潜藏于再现性之中，因而，这类艺术属于再现性空间艺术。实用艺术（建筑、园林、工艺美术与设计艺术）的基本特征却是表现性，即通过美的形式来表现艺术家的思想情感和丰富的文化内涵，它并不直接模拟或再现客观对象，因而，这类艺术属于表现性空间艺术。除此之外，二者之间还有一个重要区别，即造型艺术主要具有审美功能，满足观赏者的精神需要；而实用艺术兼有实用功能与审美功能，同时满足人们的物质需要和精神需要。

造型艺术（摄影除外）也是人类文化史上最古老的艺术门类之一。

《人物龙凤图》，帛画，春秋战国时期

前些年刚刚发现的距今7万年前的澳大利亚岩画，可能是迄今为止已被发现的最早的造型艺术作品。西班牙阿尔塔米拉洞穴壁画，属于旧石器时代的作品，距今已有2万多年的历史。我国现已发现的最早的帛画，是湖南长沙出土的战国楚墓帛画《人物龙凤图》（原称《人物夔凤图》）。西安半坡出土的彩陶盆上的陶器画，则是5000年前新石器时代的作品。在研究艺术的起源时，古代的绘画与雕塑作品占有重要的地位，它们作为人类最早的美术遗物，能够具体而形象地展现艺术产生与发展的漫长历史。随着人类社会的发展，造型艺术日益成为众多艺术门类中最丰富多彩的艺术类别之一，不仅逐渐演化为绘画、雕塑、书法等多种艺术形式，而且随着现代科技的发展，还出现了摄影艺术这样一门新兴的纪实性造型艺术，使造型艺术更加普及和广泛。

下面，我们就来分别介绍一下造型艺术的主要种类。

一、绘画艺术

绘画是造型艺术中最主要的一种艺术形式。它是一门运用线条、色彩和形体等艺术语言，通过构图、造型和设色等艺术手段，在二度空间（即平面）里塑造出静态的视觉形象的艺术。绘画种类繁多，范围广泛：从体系来划分，绘画分为东方绘画和西方绘画两大体系；从使用的材料、工具和技法来划分，则分为中国画、油画、版画、水彩画、水粉

画、粉笔画等；从题材内容来划分，又可以分为肖像画、风景画、风俗画、静物画、历史画、宗教画、动物画等；从作品的形式来划分，还可以分为壁画、年画、连环画、宣传画、漫画等。可见，绘画是样式和体裁十分繁多的一个艺术门类，根据不同的分类角度和分类标准，也可以对其加以划分。事实上，以上介绍的仅仅是绘画整体的分类方法，有些画种还可以细分，大类中还可以分出小类来。例如，中国画还可以细分为壁画和卷轴画两大类，按装裱形式又可以分为手卷、挂轴、册页等，按表现特点还可以分为工笔画、写意画等。

从世界绘画的两大体系来看，以中国画为代表的东方绘画和以油画为代表的西方绘画，各有自己的基本特征和历史传统，从而形成各自不同的表现形式与审美特点。

中国画，简称国画，在世界美术领域中自成体系，独具特色，成为东方绘画体系的主流。同西方绘画相比，中国画自身的特点有很多，概括起来讲，主要表现在以下四个方面：

第一，中国画的特点，首先表现在工具材料上，往往采用中国特制的毛笔、墨或颜料，在宣纸或绢帛上作画。因此，中国画又可称之为"水墨画"或"彩墨画"。由于采用特制的毛笔来作画，使得"笔墨"成为中国画技法和理论中的重要术语，有时甚至成为中国画技法的总称。所谓"笔"，是指勾、勒、皴、点等运用毛笔的不同技巧和方法，使中国画表现出变化无穷的线条情趣；所谓"墨"，则是指中国画以墨代色，运用烘、染、泼、积等墨法，使墨色产生丰富而细微的色度变化，也就是常讲的"墨分五彩"（指墨色的焦、浓、重、淡、清这五种不同的色度）或"六彩"（上述"五彩"再加上宣纸的白色），使得以墨代色的中国画具有独特而丰富的艺术表现力。

第二，中国画的另一个重要特点，是在构图方法上不受焦点透视的束缚，多采用散点透视法（即可移动的远近法），使得视野宽广辽阔，构图灵活自由，画中的物象可以随意列置，冲破了时间与空间的局限。中国画营造的空间多种多样，但其中最主要的有三种，即"全景式空间""分段式空间"和"分层式空间"。

《匡庐图》

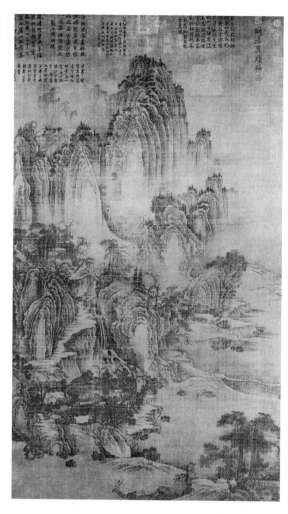

荆浩,《匡庐图》,绢本水墨,
106.8cm×185.8cm,五代

"全景式空间"是一种由高转低、由远转近的回旋往复式流动空间。例如五代后梁画家荆浩的山水名作《匡庐图》,就是一幅全景式的绢本水墨画,它将崇山峻岭、飞瀑流泉、屋宇庭院、行人小船都巧妙地组织在一个完整的画面里,构图上错落有致,变化丰富,形成一个全景山水的壮观场面。

"分段式空间"突破了时空的局限,可以将不同时间和不同空间的事物安排在一个画面中,犹如一组运动镜头把不同的场面集中到一起,组成一幅整体有机的画面。例如,五代南唐画家顾闳中的不朽名作《韩

顾闳中，《韩熙载夜宴图》局部，绢本设色，28.7cm×335.5cm，五代

熙载夜宴图》，就是以五段连续的画面来构成一幅长卷，韩熙载这个人物在不同的画面中多次出现。第一段"听乐"，表现的是夜宴上的演奏刚刚开始，韩熙载坐在床榻上与宾客们一起听乐的情景，画上每个人的视线都集中到琵琶女的手上，在座者都是韩熙载的好友与同僚，画家刻画出了他们各自不同的姿态和神情。第二段"赏舞"，韩熙载已经更衣下场，亲自为舞伎击鼓伴奏，旁边的宾客都在观赏舞蹈，其中一位和尚甚为尴尬，作为出家僧人他本不应参加这种场合，但是作为韩熙载的朋友他又不能不来赴会，因此他只好目光不看舞伎，作回避状。第三段

"休息",表现宴会中间休息时的场景,韩熙载坐在床榻上一边洗手,一边和众家眷交谈。第四段"演奏",韩熙载又更换了衣裳,袒胸露腹盘腿而坐,挥着扇子欣赏乐伎演奏音乐。尤其值得注意的是,这段结尾用屏风隔开,但屏风两侧的一男一女正在偷偷调情,也被画家顾闳中"心识默记",画进画里。第五段"散宴",宴会结束,韩熙载站立送客,宾客们有的离去,有的还在与舞伎们调笑交谈。这五段有分有合,犹如连环画一样,以一幅长卷人物画的方式描绘了整个夜宴的全过程。

又如,北宋画家张择端的著名风俗画长卷《清明上河图》,更是以散点透视法将汴河两岸数十里的繁华景象分成了"郊区""虹桥""市区"等三段,通过这种分段式的构图展现北宋首都汴京从城郊农村到城内街市的热闹情景。第一段"城郊景色",描绘了汴京郊区农村景色,在早春氛围之中,隐约可见茅舍、村落、树林、薄雾,远郊小路上有人赶着毛驴车队向城镇走来,萌芽的柳林,乡间的春色,一派春意盎然、生机勃勃的景象。第二段"汴河虹桥"是全画的中心,展现了汴河两岸

《清明上河图》

张择端,《清明上河图》局部,绢本设色,24.8cm×528.7cm,北宋

繁荣的场景。汴河中,大小船只往来穿梭,有的停泊靠岸,有的仍在行驶,沿河两岸只见茶坊、酒店、客栈整齐排列。尤其是这幅画中最引人注目的焦点"虹桥",这是一座横跨汴河之上的大型拱桥。桥下一艘大船正逆流而上,船身翘起的弧形正好与拱桥构成呼应关系,急流汹涌,形势危急,船夫们正在全力以赴、紧张操作。桥上站着众多围观者,密切关注着船夫们与水流搏斗的紧张场面,岸边一人甚至登上屋顶向着大船呼喊,要船夫们多加小心。虹桥上人来人往,各色人物的穿着、打扮、神态、年龄都不相同,足有几十种职业的男女老少在桥上通行。如果用放大镜观看,还可以看到许多有趣的细节,例如,桥上一只毛驴撒泼失控,周围行人惊恐万状,有的以手掩面,有的慌忙逃走,描绘十分生动具体。第三段"市区街道",描绘汴梁城内市区的繁华气象。这段以高大雄伟的城楼为起点,两旁店铺一家接着一家,街道上车马行人,来来往往,士农工商、三教九流,展现出北宋首都汴梁城热闹非凡的生活场面。街道两旁的店铺人流如潮,许多店铺还挂有招牌,如卖药的

"王员外家"、卖羊肉的"孙羊店"等,充分展现出北宋后期城市商业的发达。如果再联系到前一段汴河码头的热闹情景,我们完全可以想象到当时的汴梁作为我国中原的一个大都市,拥有发达的水陆交通,兴旺的商业贸易,从而使这幅作品远远超出了一般风俗画的社会意义,具有了珍贵的历史文献价值。绘画结尾是一处官宦人家的宅院,相对前面"汴河虹桥"与"市区街道"的热闹场景,这里显得十分悠闲宁静,垂柳之下仅有两三人散坐,戛然而止,给人留下无尽的想象,颇有"绚丽之极归于平淡"的意境,也和全画开头的远郊部分的宁静安详,形成一种首尾呼应的态势。

长沙马王堆汉墓出土的T形帛画

"分层式空间",最典型的是长沙马王堆汉墓出土的T形帛画,画分三层,分别展现了天界、人间、地界的不同景况,并且通过一个共同的时间把这三个空间联系起来。中国画在构图方式上的这一特点,植根于情景交融的美学追求和高度概括的表现手法。因此,中国画不受空间和时间的限制,非常自由灵活。在山水画中可以以大观小,在花鸟画中可以以小观大,用简略的笔墨去描绘丰富的内容。

第三,中国画还有一个重要特点,就是绘画与诗文、书法、篆刻有机地结合在一起,相互补充,交相辉映,形成了中国画独特的内容美和形式美。现存的许多传统国画都有题画诗或款书,将画意、诗情、书法融为一体。题画诗常是画家本人或其他人所题之诗,大多出现在画幅的边角空白处,其内容或指明画意,或增加画趣,或抒发观感,或品论画艺,真是诗中有画,画中有诗,具有独特的艺术魅力。西方画家完成作品后,最多仅仅在画的一角签名,中国画家则在画上盖章。印章的意义并不完全在于留名,其内容除了名号之外,往往还有格言和画家的心语,与画的内容相辅相成,同样是作品的有机组成部分。国画中的款书,一般包括作画的时间、地点和画家的姓名、字号,以及标题、诗文、印章等,形成中国传统绘画特有的民族形式。尤其是文人画兴起后,一些著名的诗人和书法家往往也成为画家,更是将诗、书、画、印的结合推向完美的艺术境界。

第四,从根本上讲,中国画的特点来源于中华民族悠久的传统文

化和丰富的美学思想。中国画的传统画法有工笔画，也有写意画。前者用笔细致工整，结构严谨，无论人物或景物都刻画得十分具体入微；后者笔墨简练，高度概括，洒脱地表现物象的形神和抒发作者的感情。然而，不管是工笔画，还是写意画，在处理形神关系时都要求"神形兼备"，在造型和意境的表达上都要求"气韵生动"。中国画总体上的美学追求，不在于将物象画得逼真、肖似，而是通过笔墨情趣抒发胸臆、寄托情思。画家往往只画山水的一个局部、花果的一枝一实，画中有大量的空白，为欣赏者留下了想象的空间。正如清代画论家笪重光所言："虚实相生，无画处皆成妙境。"（《画筌》）如果用一句话来简单概括中国画与西方绘画的区别，那就是西方绘画更加重视客观物象形貌逼真的再现，中国画则更加重视物象内在精神和作者主观情感的表现。因此，中国画非常强调"立意"和"传神"。东晋顾恺之就提出"以形写神"和"迁想妙得"，就是要求抓住人物的典型特征来表现其内在精神。为了达到这一要求，画家必须充分发挥自己的艺术想象，渗透自己的理想和情感。例如《韩熙载夜宴图》最精彩、最深刻的地方，在于它不但画出了夜宴的全过程，而且表现出了夜宴过程中韩熙载自始至终闷闷不乐、郁郁寡欢的精神状态。尽管夜宴的排场很豪华，气氛很热烈，韩熙载的形象在画中也先后出现五次，但他始终处于沉思和压抑的精神状态。因为韩熙载其实本来就是以这种纵情声色的行动来掩饰其躲避政治危机的目的，他的内心深处应当是相当苦闷的。韩熙载人物形象的刻画，充分体现出画家顾闳中"传神"之笔力。

　　南齐绘画理论家谢赫提出了著名的"绘画六法"，其中第一条便是"气韵生动"，唐代绘画理论家张彦远也用形似与神似的结合来解释谢赫提出的"气韵生动"，并且将绘画创作规律总结为"意存笔先，画尽意在"八个字，认为应当以画家的主体精神与想象能力来超越客观物象的描绘。虽然中国画有许多分科，从基本画科来看就包括人物、山水、花鸟、界画等，但无不追求"气韵生动"和"神形兼备"，追求"传神"和"意境"。在画人物画时，画家能为人物传神，生动地表现出人物的神气，即人物的精神气质和性格特征；就是面对无生命的山水和无意识

的花鸟时，画家也可以寓情于景或寓情于物，赋予它们人格化的精神气质，以及活泼的生命与灵气。正是这种植根于民族文化的美学理想，形成了中国画的基本特征和艺术特色。尤其是以儒家美学、道家美学、禅宗美学为代表的中国传统美学，对中国传统艺术产生了巨大而深远的影响，从而形成了独具特色的中国艺术精神。

中国绘画具有悠久历史和优良传统。战国时代的帛画，汉代的画像砖与画像石，都已经具有很高的水平。自魏晋南北朝以来，更是涌现出许许多多著名的画家和流派，具有各自鲜明的艺术特色和风格。魏晋六朝时期出现了"六朝三杰"，即东晋的顾恺之、南朝宋的陆探微和梁的张僧繇三大家。唐宋时期是中国绘画艺术达到高峰的时代，除原有的人物画外，山水画、花鸟画等都成为独立画科。这个时期的人物画家，涌现出了被后世尊为"画圣"的吴道子，以及擅长历史画与肖像画的阎立本等人。这个时期的山水画家更是形成了不同的风格和流派。如唐代李思训父子擅长青绿山水，王维擅长水墨山水；五代的荆浩、关仝是以描绘中原地带实景为主的北方山水画派，董源、巨然是以描写江南景物特色为主的南方山水画派；北宋的李成、范宽多画雄奇壮阔的北方山水，南宋的马远、夏珪则追求以少胜多地画半边山或一角水，等等。唐宋时期，还涌现出了擅长画马的曹霸、韩幹，擅长画牛的戴嵩，擅长画花鸟的黄筌、徐熙，以及以文同、苏轼、米芾为代表的文人画家等。元明清时期是中国绘画艺术承前启后的时代。"元代四大家"是指元代山水画家黄公望、吴镇、王蒙、倪瓒等人，他们对传统水墨山水画的发展起了重要作用。"明代四大家"又称"吴门四家"，是指明代中期在苏州从事绘画活动的画家沈周、文徵明、唐寅、仇英，以他们为首形成了明代影响最大的画派。"四大名僧"是指明末清初四位削发为僧的画家，即石涛、朱耷、石谿、弘仁，他们都擅长山水画，各有特色，独具风格。"扬州八怪"则是清乾隆年间活跃在江苏扬州的一批革新派画家的总称，他们的共同特征是强调个性表现。近现代中国画坛，更是人才辈出，涌现出了赵之谦、任伯年、吴昌硕、高剑父，以及齐白石、黄宾虹、徐悲鸿、潘天寿、张大千、刘海粟、林风眠、傅抱石等人，他们为继承和发

朱耷
《荷花水鸟图》

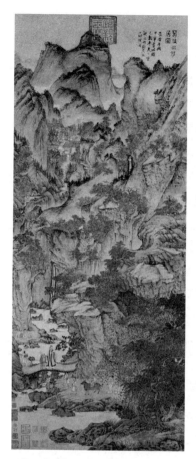
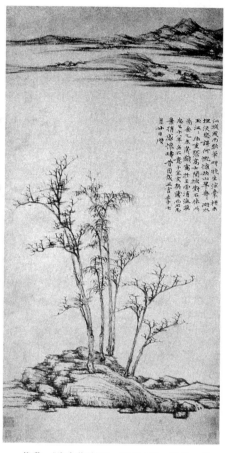

《葛稚川移居图》

《渔庄秋霁图》

王蒙，《葛稚川移居图》，纸本设色，58cm× 139.5cm，元代

倪瓒，《渔庄秋霁图》，纸本水墨，46.9cm× 96.1cm，元代

展中国绘画艺术做出了卓越的贡献。

西方绘画艺术也是源远流长，品种繁多，尤其是油画艺术更可以说是世界绘画艺术中最有影响的画种。油画是西方绘画的主要画种，它是用油质颜料在布、木板或厚纸板上画成，其特点是色彩丰富鲜艳，能够充分表现物体的质感，使描绘对象显得生动逼真。同时，油画颜料又有较强的覆盖力，易于修改，为画家提供了艺术创作的便利条件。除油画外，版画也是一个重要的画种。版画的特点是采用笔画和刀刻的方法，在选定的材料上进行刻画，然后印制出多份原作。由于所用的版面材料和性质不同，版画可分为三大类，即木刻和麻胶版画的"凸版"类，铜版画等"凹版"类，以及石版画等"平版"类。木刻和麻胶版面的"凸

版"类是在木板或麻胶版上刻制而成；铜版画等"凹版"类，是用酸性液体腐蚀铜版形成各种凹线，从而构成具有独特艺术效果的画面；石版画等"平版"类，是在石印术基础上采用特殊药墨制成。此外，还有具有特殊透明效果的水彩画，兼有油画厚重感与水彩画透明感的水粉画，以及用铅笔、木炭、钢笔作画的素描等。

西方绘画的审美趣味，在于真和美。西方绘画追求对象的真实和环境的真实。为了达到逼真的艺术效果，十分讲究比例、明暗、透视、解剖、色度、色性等科学法则，运用光学、几何学、解剖学、色彩学等作为科学依据。概括地讲，如果中国绘画尚意，那么西方绘画则尚形；中国绘画重表现、重情感，西方绘画则重再现、重理性；中国绘画以线条为主要造型手段，西方绘画则主要是由光和色来表现物象；中国绘画不受空间和时间的局限，西方绘画则严格遵守空间和时间的界限。总之，西方绘画注重再现与写实，同中国绘画注重表现与写意，形成鲜明差异。

西方绘画从古希腊罗马开始，经历了中世纪的基督教艺术时期，在14世纪至16世纪文艺复兴时期日趋繁荣。意大利文艺复兴初期的著名画家、雕塑家乔托，创作了许多具有现实生活气息的宗教画，被认为是欧洲绘画之父和现实主义画派的鼻祖。西方美术史常常将16世纪到19世纪中叶的油画概称为古典油画，其共同特征是无论画面大小，都有一种很完美的情境。当然，古典油画中具体的作品，从主题题材到风格样式也都具有各自不同的时代特征。被称为文艺复兴时期"画坛三杰"的达·芬奇、拉斐尔和米开朗基罗更是创作出《最后的晚餐》《蒙娜·丽莎》《西斯廷圣母》《创造亚当》等举世闻名的不朽杰作。以《最后的晚餐》为例，这幅画作之所以与众不同，成为传世名作，主要是由于以下三点：（一）从结构上看，这幅画与众不同，它不是让耶稣和十二个门徒围坐一起，而是让他们都坐在一排，全部面向观众，尤其是达·芬奇别具匠心地将耶稣放在长排的中央，并将他的门徒三人一组，分成左右对称的四个小组。这种安排十分特殊，因为过去的多数画家都是把叛徒犹大一个人单独放置，容易使观众一览无余，缺乏引人的悬念和想象的空

拉斐尔
《西斯廷圣母》

米开朗基罗
《创造亚当》

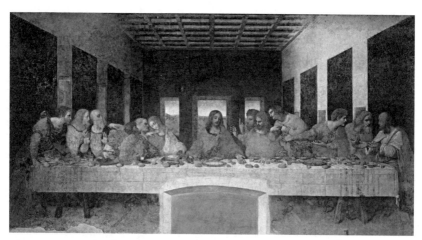

《最后的晚餐》

〔意〕达·芬奇,《最后的晚餐》,壁画,421cm×903cm,1499年

间。但达·芬奇此画的结构既简洁明快、突出重点,又给人留下了视觉的悬念和想象的空间。(二)从人物上看,此画抓住了一个瞬间,也就是我们在前面提到的,造型艺术最应当抓住即将到达顶点前的那一顷刻,"我们愈看下去,就一定在它里面愈能想象出更多的东西来"(莱辛语)。这个瞬间就是耶稣在餐桌上向他的弟子们宣告:"你们中有一个人出卖了我。"听到这句令人震惊的话后,十二个门徒神态各异,有的悲愤欲绝,有的情绪激动,有的伸出一个手指,有的十分愤怒,尤其是其中一位酷似女性者几乎晕了过去,唯有叛徒犹大做贼心虚,用手紧紧握住出卖耶稣得来的钱袋不敢吭声,身体拼命后缩,还打翻了一个盐罐,人物形态生动传神。(三)从空间上看,这幅壁画成功的透视是人们最为称道之处,它的立体透视法使得其给人的感觉就像置身于一个房间,似乎耶稣和他的门徒正坐在那个房间里用餐,尤其是窗外的风景更增添了此画的纵深感,在二维平面表现了三维的立体空间。达·芬奇成功地运用透视法画出了深远的背景,在画面的空间处理上取得了很高的成就。

《最后的晚餐》局部复原图

17、18世纪,欧洲美术有了长足的发展,绘画进一步摆脱了宗教的束缚,肖像画、风景画、风俗画、静物画、动物画都获得了极大的发展。这个时期欧洲各国涌现出一批杰出的画家,如荷兰的伦勃朗(代表作有《夜巡》《自画像》等)、尼德兰的鲁本斯(代表作有《劫夺吕西普

《夜巡》

斯的女儿》等）、西班牙的委拉斯贵支（代表作有《教皇英诺森十世肖像》等）、法国的夏尔丹（代表作有《饭前祈祷》等）。18、19世纪，欧洲进入近代史阶段，启蒙运动和资产阶级大革命，使法国成为欧洲政治与文化的中心，也成为欧洲美术的中心。这个时期法国画坛涌现出许多美术流派和著名画家，其中有新古典主义美术的代表人物雅克·路易·大卫（代表作有《马拉之死》等），有浪漫主义美术的代表人物席里柯（代表作有《梅杜萨之筏》等）和德拉克洛瓦（代表作有《自由女神领导人民》等），有批判现实主义美术的代表人物库尔贝（代表作有《石工》等）和米勒（代表作有《拾穗者》等）。此外，还有著名的印象主义美术代表人物莫奈（代表作有《日出·印象》《草垛》等）和雷诺阿（代表作有《浴女》《包厢》等），新印象主义的代表人物修拉（代表作有《大碗岛上的星期天下午》等），后印象主义的代表人物塞尚（代表作有《苹果和橘子》等）和高更（代表作有《塔希提妇女》等），以及长期旅居法国的荷兰画家凡·高（代表作有《向日葵》等）。从总体

《大碗岛上的星期天下午》

《日出·印象》

〔法〕克劳德·莫奈，《日出·印象》，布面油画，48cm×64cm，1872年

上讲，印象派是 19 世纪中叶欧洲美术从现实主义向现代主义过渡的一个重要阶段。一方面印象派以创新的姿态反对传统，引起了世界艺术形式的重大变革，催生了后来的现代主义；另一方面，印象派仍然是以模仿自然为宗旨，并没有完全背弃传统的写实主义。这个时期英国、美国、瑞典、丹麦也都出现了一批优秀的艺术家，特别是俄国巡回展览画派集中了一批杰出的画家，其中最著名的是列宾（代表作有《伏尔加河上的纤夫》《伊凡·雷帝杀子》等）和苏里柯夫（代表作有《近卫军临刑的早晨》《女贵族莫洛佐娃》等）。20 世纪以来，西方画坛出现了现代主义美术的各种思潮和流派，其中包括野兽派、立体派、未来派、抽象主义、表现主义、构成主义、新造型派、超现实主义、波普艺术等，在形式上不断翻新，在手法上标新立异，形成一种十分复杂的艺术现象。

毕加索《梦》

立体派代表艺术家毕加索的油画《梦》，97cm×130cm，1932 年

《女贵族莫洛卓娃》

二、雕塑艺术

雕塑是一种重要的造型艺术。雕塑是立体（三度空间）的空间艺术和视觉艺术，是用一定的物质材料制作出具有实体形象的艺术品，由于制作方法主要是雕刻和塑造两大类，故被称为雕塑。

雕塑的种类、体裁和样式繁多。从制作工艺来看，它可以分为雕和塑两大类。事实上，雕塑工艺十分复杂，还可以进一步细分为刻、镂、

《马踏匈奴》,花岗岩,西汉

塑、凿、琢、铸等各种技艺和手法。当代雕塑不同于传统雕塑,许多原来未曾用过的物质材料与技术手法,都被当代雕塑广泛采用。可以说,雕塑艺术从古至今,在物质材料与表现手法等方面,都在不断变化演进,现当代更是发生了巨大的变化。从总体上讲,雕,有石雕、木雕、玉雕等;塑,有泥塑、陶塑等。铸铜像时是先塑后铸。这些都属于制作方式和材料的不同。从体裁来区分,雕塑又可以分为纪念性雕塑,如北京大学校园内李大钊、蔡元培的胸像雕塑;建筑装饰性雕塑,如著名的巴黎歌剧院周围有30多座雕塑;城市园林雕塑,如北京市街道和公园里均有不少美化城市景观的雕塑;宗教雕塑,如敦煌石窟、麦积山石窟等处的大量彩塑;陵墓雕塑,如陕西兴平霍去病墓前的著名大型石刻《马踏匈奴》;陈列性雕塑,如室内架上雕塑、展览馆室内雕塑等。从样式来区分,雕塑还可以分为头像、胸像、半身像、全身像、群像等。从表现手法和形式来区分,雕塑一般又可分为圆雕、浮雕和透雕三类。圆雕,又称"浑雕",是不附在任何背景上,可以从四面观赏的立体雕塑。圆雕的特点是,立于空间中的实体形象,在创作时必须考虑它的体积感与厚重感,在塑造形象时还必须照顾到人们从不同的角度进行观赏。浮

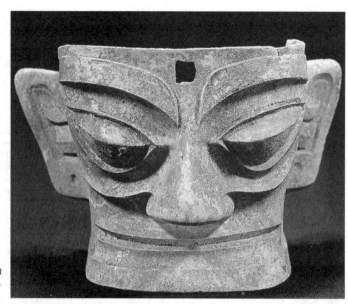

三星堆出土的人头像,青铜,约3000年前

雕,又称"凸雕",是在平面上雕出凸起的艺术形象。根据表面凸起程度的不同,浮雕又分为高浮雕(高低起伏大,凸起程度深)和浅浮雕(高低起伏小,凸起程度浅)。透雕,界乎圆雕和浮雕之间,它是在浮雕的基础上,将其背景部分镂空制作而成,但又不脱离平面,犹如一件附着在平面背景上的圆雕。

 雕塑是人类文化史上最古老的艺术种类之一。无论在东方还是西方,雕塑艺术都有着悠久的历史。尤其是在远古的原始社会里,雕塑尚未从实用工艺中分化出来,因此,一件原始雕塑品常常又是一件实用工艺品。早在旧石器则代,我国北京猿人所使用的石器中,就已经有了石制的雕刻器。在距今约6000年至7000年的浙江余姚河姆渡遗址中,出土了大量骨、木、象牙雕刻的装饰品。陶器的出现,更是促进了原始雕塑的发展,在5000年前的辽宁红山文化晚期遗址中,就发现了陶塑的裸体女像,塑造得逼真自然,达到了相当的水平。商周时期,青铜器铸造达到鼎盛,雕塑也随之而发展,近些年来我国考古发掘的重大收获之一,便是四川广汉著名的三星堆祭祀坑中出土的青铜人头像,距今已有3000多年的历史。

秦始皇陵兵马俑

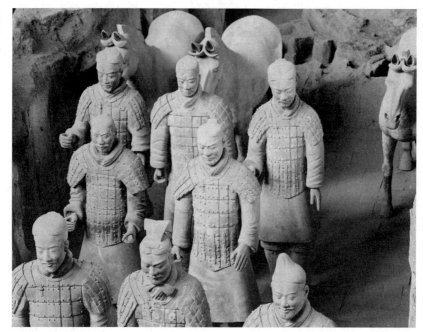
秦始皇陵兵马俑

秦汉时期，我国古代雕塑艺术达到高峰时代。被誉为世界第八大奇观的秦始皇陵兵马俑，规模空前，气势磅礴，陶俑陶马总计有6000余件，组成了威武雄壮的军阵。这些陶俑身高与真人相近，服饰、兵器、装束等都与实物相似或相同，根据不同年龄、不同身份来设计制作，艺术形象力求逼真。尤其难得的是，秦代工匠们根据长期的生活观察与充分的艺术想象，运用贴塑、刻、划等多种技法，使一个个武士俑都具有鲜明的个性与生动的形象。汉代大型石雕除著名的霍去病墓前石刻外，还有鲁王墓前的石人，陕西城固张骞墓前的石兽等，这些大型石雕多在陵前起纪念和仪卫作用。陵墓雕塑在秦汉时期堪称盛况空前。

魏晋南北朝和唐宋时期，宗教雕塑发展迅速。从魏晋开始，云冈石窟、龙门石窟、敦煌石窟、麦积山石窟等相继繁荣起来。石窟造像艺术规模之大、数量之多达到了惊人的程度，仅现存的龙门石窟就有10万余座佛像，敦煌莫高窟490多个洞窟里，遗存至今的彩塑作品就有3000多件，云冈石窟现存大小雕像5万多个，麦积山石窟也有造像

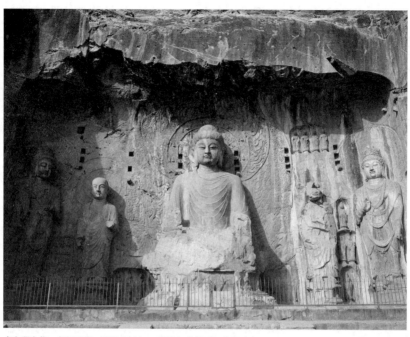

卢舍那大佛，龙门石窟，通高 17.14m，唐高宗咸亨四年（672 年）

7000 余尊。这些地方的雕塑并非一朝一代的作品，而是历经许多朝代才完成，但从整体风格和艺术水平来看，当推魏晋隋唐时期的石窟雕刻艺术成就最为显著。例如，龙门石窟的代表作奉先寺卢舍那大佛像，就是唐代的作品，不仅正中的佛像有很高的艺术水平，周围的菩萨、弟子雕像的塑造也非常成功，这组具有重要艺术价值的雕像群成为我国雕塑艺术的珍品。敦煌、云冈、麦积山石窟中，雕塑艺术的精品也大多是这一时期的作品。魏晋隋唐时期还出现了一批雕塑大师，如东晋时期的戴逵父子被后世学者看作中国佛像雕塑的奠基人，唐代雕塑大师杨惠之被称为"塑圣"，与"画圣"吴道子齐名。

元明清时期，大规模的石窟艺术走向衰落，我国古代雕塑艺术的又一大类型——小型玩赏性雕塑日趋繁荣。这个时期各种案头陈列雕塑、工艺装饰雕刻和民间雕刻工艺迅速发展，如广东石湾的陶塑，福建德化窑的瓷塑，无锡、天津的泥塑，嘉定竹刻，潮州木雕等，皆具有独特的艺术风格。中华人民共和国成立以来，我国雕塑艺术更有长足发展。

卢舍那大佛

明德化窑
白釉观音坐像

西方雕塑艺术源远流长，作品繁多。一般认为，西方雕塑史上有四个最为辉煌的高峰期。第一个高峰是古希腊罗马时期，雕塑艺术已达到了相当高的水平。公元前5世纪至公元前4世纪是希腊雕刻艺术的繁荣时期，出现了米隆、菲狄亚斯等一批杰出的雕塑家。米隆的代表作《掷铁饼者》和菲狄亚斯的名作《命运三女神》，都是举世瞩目的佳作。约作于公元前2世纪至公元前1世纪的古希腊雕刻名作《米洛斯的阿芙洛蒂忒》，也称《断臂维纳斯》，因1820年发现于爱琴海中的米洛斯岛而得名，这一作品是用两块大理石合雕而成，优美的身形、典雅的脸庞、丰腴的肌肤、恬静的神态，使这件端庄优美的女性雕像闻名于世，法国雕塑大师罗丹将其称为"古代的神品"。此外，1863年在爱琴海北部的萨莫色雷斯小岛上发现了另一件古希腊时期的传世之作，命名为《萨莫色雷斯的胜利女神》，作品刻画2000年前一次海战胜利后，胜利女神从天而降飞临船头，引导着舰队乘风破浪，勇往直前。此作品充分发挥了雕

《米洛斯的维纳斯》

《萨莫色雷斯的胜利女神》

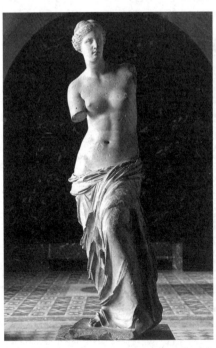

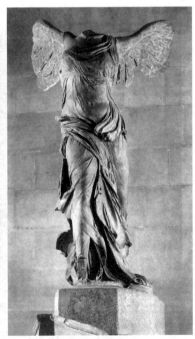

《米洛斯的阿芙洛蒂忒》，云石，高180cm，希腊化时期

《萨莫色雷斯的胜利女神》，大理石，高328cm，公元前200年左右

塑立体造型的特点，女神上身呈前倾姿势，腿和双翼的波状线构成一个钝角三角形，展现出胜利女神展翅欲飞的英姿。正因为这件作品如此杰出，巴黎卢浮宫将它和《米洛斯的阿芙洛蒂忒》、达·芬奇的《蒙娜·丽莎》并称为卢浮宫三宝。

欧洲文艺复兴时期，可以称得上是西方雕塑艺术的第二个高峰。被称为意大利文艺复兴"画坛三杰"之一的米开朗基罗，就是成就斐然的雕塑家、画家和建筑师。米开朗基罗的成名作《哀悼基督》，取材于基督被害后，圣母对自己儿子的殉难表示深切哀悼的宗教故事，米开朗基罗完成这件作品时只有 25 岁，许多人不相信作品居然出自一位年轻雕塑家之手，为此他不得不把自己的姓名刻在圣母胸前的衣带上，这就是为什么唯独这件作品留下了雕刻家的姓名。他为故乡佛罗伦萨创作的大理石雕像《大卫》，成为文艺复兴时代英雄的象征；他为美第奇教堂设计的大理石雕刻《昼》《夜》《晨》《暮》是一组寓意深刻的作品；他的其他作品如《摩西》等，也都是世界雕刻史上的不朽作品。

《哀悼基督》

《昼》《夜》《晨》《暮》

西方雕塑艺术史上的第三个高峰，当属 19 世纪法国雕塑。当时法国浪漫主义流派的代表人物吕德，为巴黎凯旋门创作了巨型浮雕《马赛曲》，作为这组雕像核心的自由女神，身披铜甲，张开双翼，右手挥剑，左臂高举，召唤着为自由而战的法国人民，这座浮雕群像具有强烈的浪漫主义色彩。当时法国现实主义流派的大师罗丹，更是以《巴尔扎克像》《加莱义民》《思想者》《地狱之门》《青铜时代》等一大批优秀作品，将西方雕塑艺术推向新的高峰。罗丹在雕塑中探索运用新的手法表现人物的性格和生命的律动，取得了很大的成功。他的《巴尔扎克像》具有划时代的意义。罗丹收集和阅读了有关巴尔扎克的大量资料，做了大量的准备工作，在将近 6 年时间里，罗丹先后易稿多达 40 余次均不满意。据说有一次罗丹制作出一个小样后，就让他的学生们来评价，学生们看见老师的作品当然赞不绝口。罗丹故意问学生们："你们觉得这座雕像什么地方最吸引你们？"其中一个学生回答道："老师，你把巴尔扎克这双手雕塑得真好，仿佛真手一样活灵活现。"谁知罗丹听后十分生气，拿起斧子就把这座雕像的双手砍去了，周围的学生们全部惊呆了，不知道老

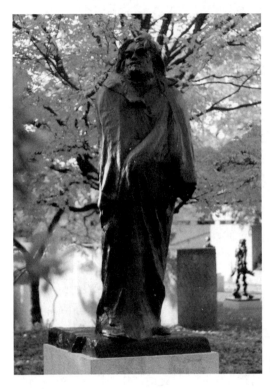

〔法〕奥古斯特·罗丹,《巴尔扎克像》,青铜,高 270cm,1897 年

师为什么要这样做。罗丹告诉学生们,如果一座雕像只让人们注意到它的细枝末节,那么这座雕像就是失败的作品。此后,罗丹又经过认真的思索和艰苦的探索,最终选取了大文豪巴尔扎克习惯夜间写作的典型情景。在这个作品中,巴尔扎克的全身,包括他的双手,都被一件宽大的睡袍包裹起来,一切细枝末节都被置于长袍之中,这样就突出了巴尔扎克硕大智慧的头颅,使观众的注意力自然而然地集中到头部,尤其是巴尔扎克那双炯炯有神的眼睛和蓬松浓密的头发,充分体现出巴尔扎克愤世嫉俗的性格。这个情景也反映出这位批判现实主义作家如何在 20 余年贫困生活中勤奋写作,尤其是在创作多达 90 余部作品的《人间喜剧》系列小说时,如何昼夜写作、笔耕不懈的感人形象。这件雕塑作品不重形似,而重神似,真正传达出了巴尔扎克这位大文豪鲜明生动的个性形象与独特感人的精神魅力。但是,正如任何新生事物在诞生时都会遭遇挫折一样,罗丹这件富于创新的雕塑作品问世之时遭遇一片责难,以至有

第三章 造型艺术

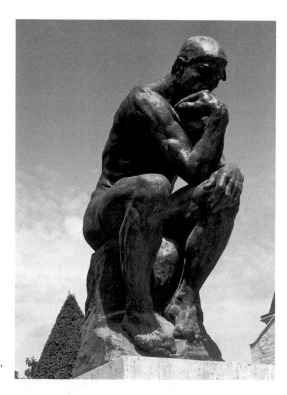

〔法〕奥古斯特·罗丹,《思想者》,
青铜,高 182cm,1880 年

人尖刻地将其讥讽为"这是一个麻袋片包裹的癞蛤蟆"。甚至就连原来预订这件作品的法国文学家协会也表示强烈不满,拒绝接受,并且要求罗丹修改作品,否则就不付酬金。在巨大的社会压力面前,罗丹以一位艺术家的勇气和胆识坚持自己的立场。罗丹认为,自己这件雕塑作品真正体现出了巴尔扎克这位大作家与众不同的精神气质。罗丹为此严正声明,宁可不要任何报酬,也坚决不对作品做任何修改。因此,这件作品被封存起来,直到罗丹逝世 20 年后,在巨大的社会舆论压力下,法国政府才最终决定将这件作品安放在巴黎市区。后来人们才逐渐认识到这件雕塑作品的巨大价值,因为它开创了西方雕塑史上一个全新的时代,为 20 世纪现代雕塑揭开了序幕。罗丹的另一件不朽杰作是一组规模宏大的青铜雕刻《地狱之门》,作品取材于文艺复兴时期但丁的《神曲》,整个作品共塑造了 186 个人物形象,其中的《思想者》后来成为一件独立的作品。《思想者》原来是为了纪念《神曲》的作者但丁而作,但在

《地狱之门》

罗丹本人去世后，人们将这座雕像安置在罗丹墓前，以此来纪念这位伟大的雕塑家。

20世纪以来，西方雕塑艺术向多元化发展，多种流派同时并存，名目繁多，良莠掺杂，处于不断的演变发展之中。这个时期，西方雕塑也涌现出许多著名的雕塑家与优秀的雕塑作品，堪称为第四个高峰。如法国著名雕塑家马约尔，他是罗丹的优秀学生，但在创作原则上又有新的突破。一般认为，马约尔真正开辟了现代雕塑的崭新途径，逐渐从具象走向抽象，从写实走向象征。马约尔的大理石雕塑《地中海》，作于1902年至1905年，作品以一位丰乳宽臀、温柔安宁的女性形象，代表了美丽富饶、平静温和的地中海母亲形象。20世纪现代主义雕塑，以法国的阿尔普和英国的亨利·摩尔等人为代表，他们拓展了雕塑的观念，在探索新的时空观念和艺术语言方面取得了突出的成绩。尤其是亨利·摩尔善于将空间与形体有机地融合在一起，创造了无数新型的雕塑，包括岩石般的巨型几何形雕塑、穿洞形体等作品，

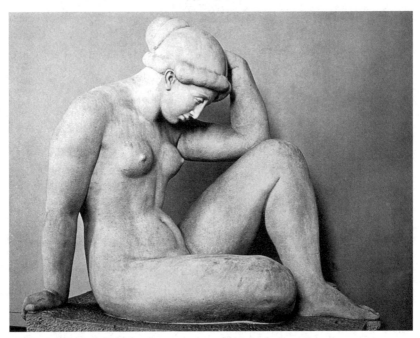

〔法〕阿瑞斯缇德·马约尔，《地中海》，云石，高110cm，1905年

第三章　造型艺术

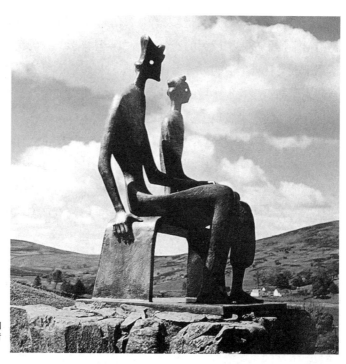

亨利·摩尔，《国王与王后》，青铜，1953 年

代表作有《国王与王后》《家庭》等。摩尔的雕塑作品曾于 2001 年来北京展览。

三、摄影艺术

摄影艺术是一门现代的造型艺术。它是摄影师运用照相机作为基本工具，根据创作构思将人物或景物拍摄下来，再经过暗房工艺处理，塑造出可视的艺术形象，用来反映社会生活与自然现象，并表达作者思想情感的一种艺术样式。

摄影是现代科技发展的产物。自从 1839 年法国人达盖尔发明摄影技术以来，摄影在技术与艺术两方面都有了迅速的发展，逐渐成为一门科学与艺术相结合的独立的艺术门类。作为一门实用技术，摄影被广泛地应用于人类现代生活的各个领域，如科学实验、太空探险、新闻报道和教育卫生等各条战线。今天的电子显微摄影仪，可以拍出放大 600 万倍的原子照片；天文望远摄影机，可以拍摄相距 100 亿光年外的星体；

097

现代红外摄影仪,可以穿透墙壁。可以说,现代科学技术的迅猛发展,也给摄影技术带来了巨大的变化,诸如全息摄影、数码摄影等,正广泛运用于人类社会生活的方方面面。但是,摄影艺术将技术性与艺术性结合起来,却不是为了实用的目的,而是为了审美的需要,从而形成了自己独具特色的艺术表现手法和审美特征。

作为一门现代的纪实性造型艺术,摄影艺术与绘画、雕塑等其他造型艺术具有共同的审美特征,又有自己的独特之处。摄影艺术独具的审美特征主要表现在纪实性与艺术性的统一上。一方面摄影艺术具有纪实性,这首先表现在它运用科学技术手段能够逼真精确地将被摄对象再现出来,使得摄影作品具有客观性、真实性;其次,这种纪实性还表现在它必须直接面对被摄对象进行现场拍摄,如实地反映现实生活中实际存在的人物、事件和环境,许多优秀的摄影作品常常是抓拍或抢拍出来的,这种纪录性拍摄方式能给人一种身临其境的感觉。另一方面,摄影艺术又必须在纪实性的基础上具有艺术性,杰出的摄影作品必然是纪实性与艺术性的完美统一。

摄影艺术形象的创造,首先需要摄影师熟练掌握摄影的艺术技巧和艺术语言,熟练运用画面构图、光线、影调(或色调)三种主要造型手段。画面构图即取景,摄影作品画面一般包括主体、陪体和背景等部分,画面构图就是要将它们有机地组织在一起,使之形成一个艺术整体。摄影构图方式多种多样,有水平式构图、垂直式构图、对角线构图、十字形构图等。摄影用光简称用光,指拍摄时运用各种光源对被摄对象进行照明,以达到理想的造型效果。摄影用光包括正面光、侧面光、逆光、顶光、脚光等,具体拍摄时灵活运用,可以加强画面的空间感和立体感,创造氛围,烘托主题,使作品具有感人魅力。影调和色调也是摄影艺术的一个重要造型手段,影调是指黑白照片上所表现的明暗层次,色调是指彩色照片上色彩的对比与和谐。影调和色调通过艺术处理,可以产生影调层次、影调对比、影调变化和色彩变化、色彩反差、色彩和谐等艺术效果,使摄影作品具有浓郁的情感色彩和丰富的表现力。其次需要摄影师主观情感的熔铸。摄影作品应当通过光、色、影来

体现艺术家的思想情感和艺术创造力,因此,摄影师对拍摄的人物和景物必须满怀深情,充满创作的激情,只有这样拍摄出来的作品才能具有感人的艺术魅力。

摄影艺术的样式和体裁繁多。按感光材料和画面颜色,可以分为黑白摄影和彩色摄影;按摄影器材和技术,可以分为航空摄影、水下摄影、全息摄影、红外线摄影等;按题材来分,可以分为肖像摄影、风光摄影、舞台摄影、体育摄影、建筑摄影等。

肖像摄影,又称人物摄影,是以表现人物形象为主的摄影,包括特写镜头、头像、半身像、全身像和群像等。肖像摄影应当通过人物的姿态、动作、外貌和面部表情,来揭示人物的思想感情、性格特征和精神气质。以形传神、气韵生动,可以说是人物肖像摄影的最高审美标准。肖像摄影可以通过抢拍和摆拍的方式来完成,摄影者应当善于观察,捕捉最佳时机,注意角度的选择和光线的运用,在自己的作品中充分体现出人物的性格特征和内心情感。如意大利著名摄影家焦尔乔·洛迪拍摄的《沉思中的周恩来》,画面上周总理坐在沙发上沉思,

《沉思中的周恩来》

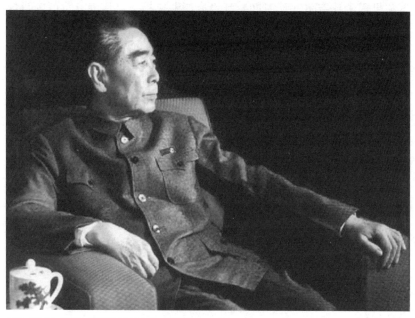

〔意〕焦尔乔·洛迪,《沉思中的周恩来》,1973年

作者抓住这一富于特征的姿态和表情，表现了周总理鞠躬尽瘁、死而后已的精神风范。加拿大著名摄影家卡希的《二次大战时的丘吉尔》（又名《愤怒的丘吉尔》），更是抓拍了丘吉尔大怒的瞬间，据说尤瑟夫·卡希为拍摄这幅照片也颇费了番周折。在二次大战中，作为英国首相的丘吉尔本来是一位很有个性的领袖人物，但因为他专程来加拿大与美

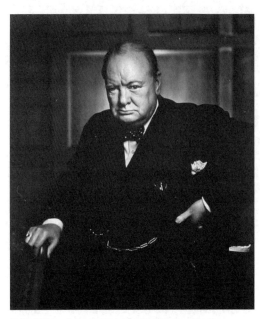

〔加〕尤瑟夫·卡希，《二次大战时的丘吉尔》，1941年

国总统罗斯福会谈，在外事活动中处处显得彬彬有礼，以至于卡希背着相机跟了丘吉尔几天时间，都没有能够拍摄下自认为有价值的肖像作品。临近丘吉尔即将离开加拿大，卡希心急如焚，当他看到丘吉尔正叼着雪茄从加拿大众议院的一个房间走出来时，卡希灵机一动，迅速走上前去将丘吉尔嘴上的雪茄拿过来扔到地上，莫名其妙的丘吉尔勃然大怒，双眉紧锁，两眼放光，就在这个难得的瞬间，卡希按动快门留下了这幅传世之作。在这幅肖像摄影作品中，丘吉尔的姿态和手势传达出了人物某种特定的情绪，只见他一手叉腰，一手握杖，这种富于动感的姿态和手势，使人物显得十分威严、不可侵犯，这恰恰是这幅肖像摄影作品希望传达出的精神境界。与此同时，人物的神情特别是眼神，更能传达出人物的内在气质和性格特征。人们常说："眼睛是心灵的窗户。"透过眼神，可以看到人物的喜怒哀乐，可以传达出人物的内心世界。这幅照片中，丘吉尔双目圆睁，两眼愤怒地看着镜头，成功地表现出丘吉尔的个性特征。这幅照片印制了上百万张，流传于世界各国。

风光摄影，是以表现大自然的风景为主的摄影，它一般又可以分为自然风景、都市风景、乡村风景等。风光摄影不仅要表现大自然的美，更需要表现人对自然美的感受，表现作者的审美体验与艺术追求，通过对自然风景的拍摄来传达摄影师对自然的审美感受和情感体验。风光摄影的关键是将自然美转化为艺术美，它不能停留在仅仅再现自然景物，而是必须寓情于景，使作品情景交融、意境盎然，在富有诗情画意的自然风光中，表现艺术家的思想情感和美学追求。如我国著名摄影家陈复礼便是从民族文化宝库中吸取了丰富的创作灵感和构思，以唐宋诗词与自然风光的结合来创造美的画面与诗的意境，其作品具有独特的文化品格和艺术表现力。他的代表作品《千里共婵娟》，拍摄于太湖，取意于苏东坡的著名词句，采用了对称式构图法，上下以水天交接对称，左右以芦苇平行对称，通过画面上宁静的湖水、漂浮的芦苇、轻盈的月光、远泊的小船，表达了"但愿人长久，千里共婵娟"的诗词意境，富有国画的韵味。

舞台摄影，是指以舞台演出为拍摄对象的一种摄影艺术形式，它一般需要较高的摄影造型技术，还需要摄影师对所拍摄的艺术表演有较全面的了解，能充分

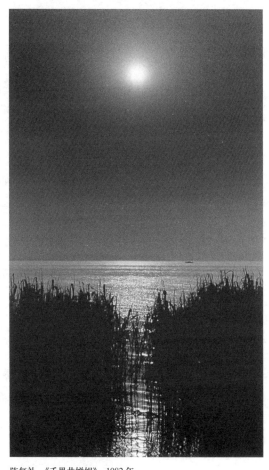

陈复礼，《千里共婵娟》，1982年

掌握舞台演出的风格样式、艺术特征，以及演员的表演特色，这样才能充分展现舞台艺术的风采和演员高超的表演水平。

体育摄影，是指以表现各种体育运动或竞赛中运动员的技术水平、健美姿态和优异成绩为内容的一种摄影艺术形式。为了适应体育运动一般均在快速度中进行的特点，体育摄影大多采用抓拍方式。并用较高的快门速度抓取动态，使作品具有高度的真实感和强烈的现场感。

建筑摄影，也是摄影艺术的一个品种，它是摄影师运用一定的摄影技术和手段，专门拍摄精心挑选出来的建筑物，将摄影美和建筑美结合起来的一种方式。建筑摄影需要摄影师懂得建筑艺术的基本规律和历史，认真观察和研究建筑物的特点，选择最理想的拍摄位置、角度和光线，通过建筑物的形体、质感和色调等特征，充分体现建筑物特有的社会文化内涵和科学技术水平，形象地展现建筑美。

虽然摄影艺术自诞生以来仅有一百多年的历史，但它发展迅速，在世界各国出现了许多不同的风格和流派，其中最主要的有：绘画主义摄影，从19世纪中叶起源于英国，很快传遍世界各国，成为摄影艺术史上形成最早、影响最广的一个流派，它在创作上追求绘画效果，作品形式从构图布局到用光、影调都有极严谨的法则，该派曾风行一时；纪实主义摄影，至今仍是摄影艺术中最重要的一个流派，该派别从照相机能真实还原客观事物形貌的特点出发，强调摄影的纪实性，注重直接而逼真地再现客观现实生活，崇尚质朴无华的艺术风格；印象主义摄影，是印象主义思潮在摄影艺术领域的反映，主张摄影艺术应当表现摄影者的瞬间印象和独特感受，讲究形式美和装饰性，追求在摄影作品中达到一种朦胧模糊的画意效果，尤其注重色彩与光线的表现；超现实主义摄影，是现代主义摄影流派之一，其美学思想与超现实主义绘画基本相同，在创作时常利用剪贴和暗房技术为主要的造型手段，采用叠印叠放、多重曝光、怪诞变形、任意夸张等手法，将超现实的神秘世界作为表现对象。除此之外，西方现代派摄影还有抽象主义摄影、前卫派摄影，等等。

四、书法艺术

书法艺术是中华民族特有的一种传统艺术形式，它主要通过汉字的用笔用墨、点画结构、行次章法等造型美，来表现人的气质、品格和情操，从而达到美学的境界。形式上，它是一门刻意追求线条美的艺术；内容上，它是一门体现民族灵魂的艺术。

中国书法建立在中国文字（汉字）的基础之上。迄今为止，世界诸多语言中，还只有汉字的书写真正成为一门艺术。关于汉字的起源问题，历史上有多种传说，如结绳说、八卦说、仓颉造字说，等等。但是，一般认为，汉字的产生是以象形为基础演化的，"书画同源"这也正是汉字能够产生书法艺术的重要原因。当然，在象形的基础上，汉字后来继续发展，形成了一定的形式法则和规律，这是汉字作为艺术的生命所在。中国书法是中华民族审美经验的集中表现，在中国艺术史上占有特殊的地位。中国书法艺术甚至影响到日本、新加坡、朝鲜、泰国等国，人们把它称为东方艺术的核心。

书法艺术同汉字的发展密不可分。据考证，早在3000多年前的殷商时期，刻在龟骨、兽骨上的甲骨文，就是以象形为基础的最早的汉字，这奠定了书法艺术的一些基本要素。甲骨文的发现，距今仅有短短的100多年历史。很早以前，河南安阳殷墟一带的农民经常从地里挖出上面有符号的兽骨，将它们称为"龙骨"，卖给药店，这种状况延续多年。直到1899年，时任国子监祭酒（太学校长）的王懿荣生病吃药时，无意中发现"龙骨"上的刻划痕迹原来是古人在龟甲和兽骨上用火灼刻的一种古老的文字，闻名世界的甲骨文终于在埋藏地下几千年后被发现了。商周至战国时代的金文脱胎于甲骨文，已渐趋齐整。秦代统一了文字，由大篆变为小篆，所见书迹有泰山、琅琊、碣石、会稽等地的刻石，以及竹简、刻符等，风格端庄，形体更加匀润流畅。汉代出现了雄浑豪放的隶书与自由飞舞的草书。魏晋时期，是书法艺术繁荣发展的时期，楷书、行书、草书等各种书体更加齐备和完善，并且涌现出王羲之、钟繇等成就卓著的书法大家，对后世书风产生了深远影响。唐代是书法艺术的鼎盛时期，各种书体都有了承先启后的发展，尤其是楷书的

成就达到高峰。宋代书法注重书家感情的发挥，追求自由的个性表现，故有"宋人尚意"之说。元明清书法上承古意，个人风格更加鲜明多样，成为书法艺术发展史上具有新的起色的繁荣时代。总之，中华民族的书法艺术，从远古的殷商算起，经历了秦汉的辉煌，魏晋的风韵，隋唐的鼎盛，宋元的尚意，明清的延续，直到现代的普及和发展，真可以说是历史悠久，影响深远。今天，书法艺术出现了前所未有的振兴局面。

从上述书法艺术发展简史中可以看出，中华民族书法艺术随时代的发展体现出各种书体不断发展演变的过程。总体上讲，汉字书法可以分为五种书体，即篆书、隶书、楷书、行书和草书。篆书，又有大篆、小篆的区分。广义的大篆指甲骨文、金文、籀文，小篆又叫"秦篆"，秦统一天下后在全国推行，小篆字形整齐，转角处较圆滑。隶书，由篆书简化演变而成，横笔首尾方中带圆，转角处多呈方折。楷书，也叫"正楷"或"正书"，特点是字形方正，笔画平直，风格古雅，整齐端庄。行书，字形流畅飞动，刚柔相济，富有很强的表现力；其中，侧重于楷法的行书叫"行楷"，侧重于草法的行书叫"行草"。草书，始于汉代，最早是由隶书演变而成的"章草"，后来又发展成为一般所指的草书即"今草"，唐代张旭、怀素更创造了独具风格的"狂草"。

书法艺术的基本技法和表现形式，主要是用笔、用墨、结构、章法、韵律、风格等几个方面。书法的用笔，是指行笔的方式、方法及其所产生的效果。中国书法主要用点画表现，所用工具主要是尖锋毛笔，因此，正确的执笔和运笔的方法十分重要。执笔的高低、轻重，运笔的急缓、方圆，笔锋的藏露、顺逆，点画的长短、粗细，笔法的力感、质感等，都需要精到的用笔才能实现。宋代米芾称他自己的书法是"刷"字，称蔡襄的是"勒"字，黄庭坚的是"描"字，苏轼的是"画"字，形象地概括了不同的用笔方法。书法的用墨，指墨的着色程度，如浓淡、枯润等，"墨分五彩"（焦、浓、重、淡、清），使墨色富有变化。如唐代颜真卿的楷书多用浓墨，端庄厚重，气势雄浑；明代董其昌常用淡墨，章法疏朗，风格玄淡。书法的结构，包括字的结构，以及每个字

第三章 造型艺术

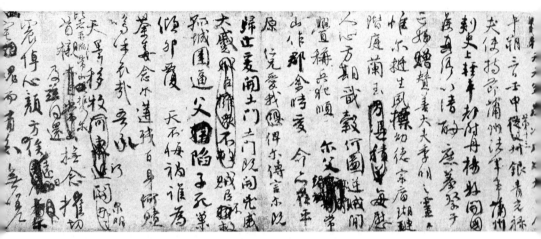

颜真卿,《祭侄文稿》局部,麻纸墨迹,75.5cm×28.3cm,唐代

的大小、疏密、斜正等,都需要精心考虑,呼应对比,恰到好处。由于书家风格不同,书法字体不同,因而书法结构有多种方式。但无论何种书体或风格其结构都应当合乎比例,遵循平衡、对称等基本规律。书法的章法,是指作品的总体布局,即整幅字在行次布局中应当错综变化,疏密相宜,具有节奏和气势,从而体现出整幅作品内在的神韵。章法涉及整个作品的大小、长短、收放、停留,以及点画轻重、字体结构等多方面内容。书法的韵律,主要指笔画和线条的动静、起伏、枯润等变化,这种韵律来自于书法作品中线条整体形成的生动气韵,如王羲之行书线条的中和,董其昌行草线条的清淡等,都构成了书法艺术不同的韵律类型。书法的风格,则是指作品的整体的艺术特征,以及由此而表现出来的书法家不同的艺术追求,它是由用笔、用墨、结构、章法、韵律等共同形成的艺术效果。书法艺术的风格类型多种多样、不胜枚举,包括含蓄、古朴、豪放、雄浑、秀丽、稚拙等多种风格。人们常说的"颜筋柳骨",就是对唐代著名书法家颜真卿、柳公权书法作品不同风格的评价。前者笔画刚直、浑厚丰筋,具有整齐大度之美;后者结构紧凑、骨力劲健,具有刚健有力之美。

董其昌行草立轴

宗白华先生认为:"中国的书法,是节奏化了的自然,表达着深一层的对生命形象的构思,成为反映生命的艺术。因此,中国的书法,不

像其他民族的文字,停留在作为符号的阶段,而是走上艺术美的方向,而成为表达民族美感的工具。这也可说是中国书法的一个特点。"[1]确实,书法艺术在形式美中蕴藏着意蕴美,体现出博大精深的民族传统美学思想,体现出书法家的精神气质和美学追求,从而使一个个汉字仿佛具有了生命,使这些抽象的"点、线、笔、画",仿佛也成为一个有机生命体的"筋、骨、血、肉",从而使本来只有实用书写价值的书法,升华到艺术境界,传达出我们民族的情感和思想。

被称为"天下第一行书"的王羲之《兰亭集序》,则体现出鲜明的自然天性和人格风采,具有浓郁的魏晋风度。其笔势流畅,神态飞扬,淋漓畅快,含蓄有味,给人以变化莫测而有法度,清俊典雅而又活泼的美感,真是将艺术家自己人格的风韵与书法的风韵融为一体了。《兰亭集序》这幅书法极品自有许多可圈可点之处,其中唐太宗独具慧眼,指出其"若断还连"与"如斜反直"两大特点,甚为精彩。《兰亭集序》的"若断还连"是指这幅书法作品的总体布局错落有致、疏密相宜,在连断的处理上很有特色,整幅作品呈现出断续之美,因而在章法上具有生动活泼的气韵。"如斜反直"是指《兰亭集序》中每个字的大小、斜正均有变化,其中不少字均以侧势取胜,常常是左低右高、貌似倾斜,单独看一个字似乎难以接受,然而放在整幅作品之中却恰到好处,呼应

《兰亭集序》

王羲之《兰亭集序》摹本

[1] 宗白华:《美学与意境》,第431页,人民出版社1987年版。

对比，变化无穷，充分体现出行书起伏多变、节奏感强、骨力劲健的气势和特色。当然，《兰亭集序》的成功之处，关键还在于人格的风韵与书法的风韵。正如宗白华先生所说："晋人风神潇洒，不滞于物，这优美的自由的心灵找到一种最适宜于表现他自己的艺术，这就是书法中的行草。行草艺术纯系一片神机，无法而有法，全在于下笔时点画自如，一点一拂皆有情趣，从头到尾，一气呵成，如天马行空，游行自在……这种超妙的艺术，只有晋人萧散超脱的心灵，才能心手相应，登峰造极。"[2]《兰亭集序》原作早已失传，现存作品是唐代书法家的临本，基本上反映了原作的面貌。

作为一门独立的艺术，书法具有自己特殊的艺术形式和艺术规律，但它与文学、绘画、音乐、舞蹈、建筑等其他艺术门类又有着密切的联系。书法与文学有密切的关系，各种诗文常常是书法的主要书写对象和内容，因而书法家必须具有很高的文学修养，历史上许多著名书法家同时也是著名的文学家。书法与绘画也有极密切的关系，人们常讲"书画同源"，正说明了二者之间这种血缘的联系，加之书法与中国画都用毛笔进行线条造型，更有许多相通之处。书法像音乐一样，具有鲜明的节奏和韵律，具有音乐的美感。书法像舞蹈一样，千姿百态，飞舞跳跃，它的线条和形体犹如优美的舞姿。传说唐代大书法家"草圣"张旭曾经从公孙大娘的剑舞中悟出笔法意趣，这也说明了书法同舞蹈的内在联系。书法像建筑一样，具有丰富多样的形体和造型，具有整体的力度和气势。它们都属于表现性的空间艺术。

人们普遍认为，书法艺术对于陶冶人的情趣具有巨大的作用。确实，创作或欣赏书法作品，不仅能给人带来愉悦和满足，而且常常使人们潜移默化地受到熏陶，使审美情趣得到陶冶与提高。此外，书法艺术对创造社会美的环境也有不容忽视的作用，例如游览区内众多的碑文铭记、摩崖石刻等重要文化遗产，不仅具有艺术鉴赏和历史文化的价值，而且常常成为整个景区的焦点，对于提高整个景区的文化内涵具有独特的作用。

[2] 宗白华：《美学与意境》，第187页，人民出版社1987年版。

第二节　造型艺术的审美特征

以上我们分别介绍了绘画、雕塑、摄影、书法这几门艺术的基本特点和发展状况。作为造型艺术这一个大的类别中的艺术门类，它们又具有某些共同的审美特征。

一、造型性与直观性

顾名思义，造型艺术作为一门空间艺术和视觉艺术，它的审美特征首先体现在造型性和直观性。

造型艺术最基本的特征就是造型性。它是指艺术家运用一定的物质材料，塑造出欣赏者可以通过感官直接感受到的艺术形象。绘画是用线条、色彩在二度空间里塑造形象，摄影是用影调、色调在二度空间里创造形象，雕塑则是用泥土、木石在三度空间里创作出具有实在物质性的艺术形象，书法则是通过笔墨、布白、结构、用笔来创造神采，呈现精神气韵。它们的共同特点都是以塑造客观事物的形象来作为基本的表现方式，所以说，造型性是这类艺术最基本的特征。正因为如此，中外的画家、雕塑家、摄影家都十分注意观察生活，善于抓住人物或事物具有典型意义的外部特征。晚清著名雕塑艺术家张明山（"泥人张"的创始人），塑戏像非常有名，他每次看戏时，总是十分注意观察每个演员的身段、体形、五官、姿态、表情和服饰等，甚至在座位上边看边捏，因此他捏的泥人形神兼备，酷似舞台上的人物形象。造型艺术的这一特点，决定了它必然重视对象的外形，并以表现对象的外形为自己的特长。但是，这并不是说造型艺术只局限于逼真地再现外形，恰恰相反，它是要求"以形写神"，体现出人物内在的精神气质和艺术家的思想情感。世界艺术史上，凡是优秀的艺术作品无一例外。达·芬奇的肖像画《蒙娜·丽莎》、罗丹的雕塑作品《巴尔扎克像》，以及宋徽宗赵佶的《听琴图》等都是通过人物造型来体现其内在的精神世界，并且寄寓着艺术家本人的审美理想。

直观性，或称视觉性，也是造型艺术的重要特征之一，它是由造型

《白蛇传》

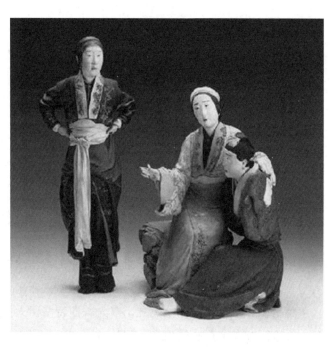

张明山,《白蛇传》,
泥塑,19 世纪中叶

性派生出来的。造型艺术所塑造的艺术形象,不论是一幅绘画,一件雕塑,或者一幅摄影作品、一件书法作品,都是直接诉诸欣赏者的眼睛,凭借视觉感官来感受的。这个特征,使造型艺术同文学、音乐等其他艺术门类区别开来。正因为如此,在西方发达国家新的分类方法中,视觉艺术(Visual Arts)首先包括了造型艺术。也正由于造型艺术具有直观性或视觉性的审美特征,使得它比起其他艺术种类来,更加注重形式美。造型艺术的语言如色彩、线条、形体、影调等,本身就具有形式美,它们不但可以构成艺术形象,而且本身就具有审美价值。完全可以讲,正是由于这种直观性,使造型艺术比其他任何艺术都更加讲究视觉美感。

二、瞬间性与永固性

造型艺术还有一个重要的审美特征,就是它的瞬间性与永固性。

绘画、雕塑、摄影和书法从本质上讲,都是空间的静态艺术,不适于表现事物的运动和过程。但是,客观世界的一切事物都是处于时间

和空间之中，根本不存在绝对静止不变的事物。因此，造型艺术要反映客观现实生活，就必须找到恰当的表现方式，也就是在动和静的交叉点上，抓住客观事物发展变化的某一瞬间的形象，将它用物质材料和艺术语言固定下来，这就是造型艺术瞬间性的特点。可见，瞬间性对于造型艺术来讲有多么重要！

　　如何选取事物运动变化过程中最精彩的瞬间，成为画家、雕塑家、摄影家们创作过程中至关重要的一个问题，也成为美学家、艺术家们十分关注的一个课题。18世纪德国启蒙运动美学家莱辛在他的名著《拉奥孔》中，就是通过比较拉奥孔这个题材在古典诗歌（《荷马史诗》）和古代雕刻中的不同表现手法，来论证了文学与造型艺术在本质特征上的根本区别。拉奥孔的故事取材于希腊神话中的特洛伊战争，传说希腊人与特洛伊人作战，十年不分胜负。后来希腊人巧施木马计，终于攻入了特洛伊城。该城祭司拉奥孔，事先曾向特洛伊人提出过警告，但是，他的行为违背了神的意愿，于是，神派出巨蛇将拉奥孔父子三人活活绞死。莱辛认为，诗歌与雕刻之所以在处理同一题材时产生明显的区别，其根本原因就在于前者是时间艺术，而后者是空间艺术。莱辛由此认为，绘画表现动作时必须"寓动于静"，也就是选取动作发展的某一瞬间；而诗歌在表现物体时则必须"化静为动"，也就是通过一系列的动作及其效果来表现。莱辛还进一步探讨了造型艺术（尤其是雕刻）如何选取最佳的瞬间，他以古希腊雕刻《拉奥孔群像》为例证（这个作品就是选取了巨蛇缠住拉奥孔父子三人时，受难者濒临死亡前最后挣扎那一瞬间），说明造型艺术不能表现激情的顶点，因为顶点就意味着止境，就无法调动欣赏者的想象力了。莱辛认为最佳的一瞬间，应当选取即将到达顶点前的那一顷刻，因为"最能产生效果的只能是可以让想象自由活动的那一顷刻了，我们愈看下去，就一定在它里面愈能想象出更多的东西来"。莱辛还讲道："在一种激情的整个过程里，最不能显出这种好处的莫过于它的顶点。到了顶点就到了止境，眼睛就不能朝更远的地方

《拉奥孔》，云石，高244cm，公元前1世纪

去看，想象就被捆住了翅膀。"[3]

　　大量艺术作品的实例说明，莱辛这个富有创见的结论，确实在一定程度上阐明了造型艺术瞬间性的特点，它不但适用于雕塑，也同样适用于绘画和摄影。这就是说，造型艺术应当选取事物运动或变化过程中，具有典型意义的瞬间形象，最大限度地运用暗示性手法，调动欣赏者的想象力。古希腊米隆的著名大理石雕像《掷铁饼者》，就是抓住了运动员把铁饼掷出前的最紧张、最有力的那一刹那，塑造出举世闻名的这座雕像。竞技者正在弯腰扭身，全身的重量落在右脚上，执铁饼的右手向后猛伸，全身肌肉蕴藏着巨大的爆发力，这种引而不发的姿态更能调动观赏者的想象力。即使是在两千多年后的今天，这座雕像仍然被当作是体育运动的最好象征和标志。另一件古希腊著名雕塑作品《垂死的高卢

《掷铁饼者》大理石复制品

[3]〔德〕莱辛：《拉奥孔》，第18、19页，人民文学出版社1979年版。

《不期而至》

〔俄〕列宾,《不期而至》,布面油画,160.5cm×167.5cm,1882年

人》,同样是抓住了具有典型意义的瞬间,激发观众的联想和想象。俄国19世纪巡回展览画派重要成员列宾的代表作品《不期而至》,画的是从流放地逃亡回来的一个革命者回到家中的情景。画家选择了革命者刚刚踏入家门的一刹那,母亲惊呆地站起来凝视着儿子,坐在钢琴旁的妻子不敢相信自己的眼睛,革命者的儿子站起来准备扑向父亲,新雇佣的女仆满脸厌烦地望着这个不速之客,这一瞬间各人的不同神态表情将不期而至的情景表达得淋漓尽致,并且使欣赏者想象出这一刹那前后的许多情景。

由于造型艺术必须采用物质材料和艺术语言将事物发展变化的典型瞬间固定下来,使得造型艺术在具有瞬间性特点的同时,也具有了永固性的特点。所谓永固性,就是指造型艺术的瞬间形象一旦被创作出来,也就同时被物质材料固定下来,可以供人们多次欣赏,甚至可以千百年流传下去。相比之下,舞蹈、曲艺、戏剧、戏曲等表演艺术或综合艺术则不能够将艺术形象物化固定下来,只能通过一次次表演来创造形象,在录音录像等现代化传播技术发明之前,它们也无法流传后世。正因

为如此，流传至今的原始艺术作品，其中相当数量是绘画、雕塑等造型艺术作品。造型艺术的永固性，使这些古老的艺术品能够被若干年后的现代人所欣赏。西班牙、法国旧石器时代的洞穴壁画，史前时代的雕塑品《维伦多夫的维纳斯》《持兽角杯的女巫》等，距今都有上万年历史。我国内蒙古阴山地区发现的大量岩画，最早的也有1万年以上的历史。造型艺术的永固性，使中外艺术史上许多优秀作品得以保存下来，成为人类灿烂文化宝库中的重要财富。也是由于造型艺术的永

《维伦多夫的维纳斯》，高11cm，约2万年前

固性，使得中外古今的名画和著名雕塑作品，以及我国从古至今的许多优秀书法作品，不但具有很高的艺术价值，而且具有很高的经济价值，人们出于各种各样的目的千方百计地收藏它们，形成造型艺术特有的收藏价值，而这一点是其他大多数艺术门类所不具有的，也可以称得上是造型艺术的又一个特点。

三、再现性与表现性

造型艺术的基本特征是再现性空间艺术，再现性自然成为它最重要的审美特征之一。但是，造型艺术同样要表现形象的内在意蕴，表现艺术家的情感，因此，表现性也是造型艺术一个重要的审美特征。

造型艺术中，摄影可以最逼真地再现现实生活中的人物、事物和景物。由于照相机具有还原客观事物影像的功能，因而摄影作品中的影像与被摄对象的外貌形态几乎完全一致，具有特殊的纪实性与真实感，所以，摄影作品有时也被当作真实可靠的历史文献，具有认识和审美双重价值，成为珍贵的文献资料。对于普通人来讲，日常生活中拍摄下来的

生活照片，也成为家庭和个人一生历程的真实写照。绘画艺术可以通过透视、色彩、光影、比例等手段，造成视觉上的立体感和逼真效果，因而它在描绘人物的姿态、动作、形貌、神情等方面，在刻画自然景物、生活场景乃至对象的细节方面，都有独特的艺术表现力。雕塑艺术是以实体性的物质材料来塑造占有三度空间的立体形象，具有更加鲜明的直观性和实体感，它在再现客观物体的形象，特别是人体的形象时，可以产生更加强烈的真实效果。

造型艺术同样离不开表现性，需要通过艺术作品来表现艺术家的思想情感与审美追求。例如，优秀的书法作品总是体现在笔法与笔意的结合上。所谓"笔意"，就是书法家精神气质的表现和外化，也就是书法家通过笔画运转所表现出来的风格情趣，正如汉代文学家扬雄所说"书者，心画也"，这就是讲书法艺术作为写意的艺术，应当在作品中表现出书法家的情感、情绪和审美理想。因此，笔意应当是书法艺术的灵魂。所谓"笔法"，则是指用笔的方法，包括正确的执笔和运笔的方法，尤其是表现笔意的具体手法。只有熟练地掌握了精到的笔法，才能真正传达和表现出书法家独到的风格、气质和笔墨情趣。所谓"书如其人""画如其人""文如其人"，正说明杰出的艺术作品都有自己独特的个性。例如，清代扬州八怪中，郑板桥、金冬心、黄慎三人的书法形式与风格都极端个性化。在艺术旨趣上，他们都提倡写真人、真情、真事，反对温柔敦厚的文风和书风，崇尚个性，有意骇俗，主张标新立异。加之他们又都兼通诗、书、画三艺而能融会贯通，从而赋予他们的书法创作更多的活水，画家特有的造型能力与诗人特有的情趣天真，使得他们的书法作品别具风采，开拓了近代书法的表现领域。

在介绍艺术的特征时我们曾谈到艺术是主客观统一的产物，任何艺术都必然包含客观因素与主观因素，即再现因素与表现因素，造型艺术也不例外。只不过相比起来，造型艺术更加侧重于再现因素，而建筑、音乐等艺术种类更加侧重于表现因素罢了。造型艺术的表现性，集中在以下三个方面：

其一，它要表现出对象内在的精神气质。中国画提倡"以形写

神""形神兼备",提倡"传神""神似",都是要求处理好形似与神似的关系,强调在创作中把握对象的精神特征,表现人物的性格气质,乃至于扩大到为花鸟虫鱼传神。西方美学家们也重视在绘画和雕塑作品中表现人物的性格特征。亚里士多德就认为"画家所画的人物应比原来的人更美"[4],罗丹更明确地指出,"在艺术中,有'性格'的作品,才算是美的……因为性格就是外部真实所表现于内在的真实,就是人的面目、姿势和动作,天空的色调和地平线,所表现的灵魂、感情和思想","美,就是性格和表现"。[5]

梁楷,《泼墨仙人图》,纸本,30.4cm×81.2cm,南宋

如南宋著名人物画家梁楷擅长于"减笔画"的画风,他的《太白行吟图》,全画只用寥寥数笔就画出了人物的精神气质,将李白那种傲岸不驯、才华横溢的风度神韵描绘得活灵活现。他的另一幅代表作品《泼墨仙人图》,更是采用泼洒水墨画的画法,从总体上去把握对象的精神气质,生动地刻画了一位酩酊大醉而又十分可亲的人物形象。

《太白行吟图》

其二,造型艺术的表现性在于它传达了艺术家的思想情感和审美理想。南朝画家宗炳在总结山水画创作经验时就提出"应目会心"[6],也

[4] 北京大学哲学系美学教研室编:《西方美学家论美和美感》,第40页,商务印书馆1980年版。
[5] 同上书,第270页。
[6] 北京大学哲学系美学教研室编:《中国美学史资料选编》上册,第178页、中华书局1980年版。

就是画家在观察生活时，应当熔铸进自己的思想感情。唐代画家张璪更是精练而深刻地概括了绘画创作中的主客体关系，就是"外师造化，中得心源"。显然，绘画、雕塑、摄影这一类再现艺术中，艺术家的情感和理想往往凝聚为作品的艺术形象，也就是在再现中蕴藏着表现。因此，山水画中的一山一水都是画家的自我表现，都体现出画家的种种思绪和情趣；花卉画中的梅兰竹菊，也成了中国古代文人画家性格和理想的化身，他们通过描绘"四君子"来寄托自己的思想感情；人物画中的高人逸士实际上是画家在抒发自己的情怀，红颜薄命的仕女图是画家在感叹自己的遭遇。书法艺术尤其擅长于表现艺术家自身的情感。晋代"书圣"王羲之的代表作品《兰亭集序》堪称一篇流传千古的名迹，字里行间不仅流露出当年兰亭风雅集会之时，作者乘兴而书的感情色彩，而且体现出鲜明的魏晋风韵。这幅作品变化多端，看似无法而万法皆备，其中，相同的字如二十个"之"字、七个"不"字、六个"一"字等，绝不雷同。加上随手书写的自然姿态，浑然天成的节奏起伏，颇得天然潇洒之美。因此，宗白华先生认为，这篇作品是"从晋人的风韵中产生的。魏晋的玄学使晋人得到空前绝后的精神解放，晋人的书法是这自由的精神人格最具体、最适当的艺术表现"[7]。

其三，造型艺术的表现性，还在于艺术家自觉地运用形式美的法则去进行艺术创造。再现艺术并不是完全照搬生活或模仿生活，它同样需要艺术家的创造性劳动。即使是逼真再现生活的摄影艺术，也需要摄影师们精心设计构图，选择角度取景，正确选用光线，运用影调和色调来造型等，从构思到作品完成，艺术家不知付出了多少艰辛的劳动。在造型艺术家的手中，线条、色彩、构图也融入了艺术家独特的兴趣、爱好、个性，从中也能感受到艺术家的审美追求、创作特色，乃至于他的艺术风格和艺术流派。例如，唐代画家吴道子的线条笔势磊落、圆转多变，李思训的线条则格律严密，笔法工整；意大利文艺复兴时期达·芬奇的线条雄浑深沉，拉斐尔的线条却娇媚之极。李思训

[7] 宗白华：《美学与意境》，第188页，人民出版社1987年版。

第三章 造型艺术

《向日葵》

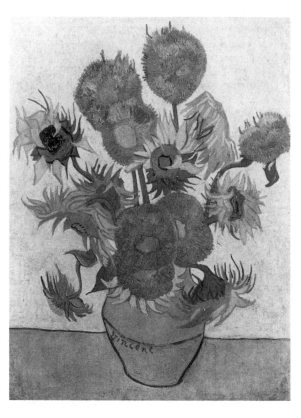

凡·高,《向日葵》,油画,
93.0cm×73.0cm,1889年

父子的青绿山水画金碧辉煌;米芾与其长子米友仁的"米点山水"则以水墨挥洒点染来表现江南风景。后期印象派画家凡·高和高更都喜欢使用黄色,但凡·高用的黄色多是柠檬黄,显得明朗,他的静物画《向日葵》以淡蓝色背景与黄色向日葵相衬,用变化丰富的黄色突出欢快的调子,寄托着饱经人间苦难的画家对生命的热爱;高更用的黄色多是土黄,他的代表作品《我们从哪里来?我们是谁?我们往哪里去?》,整幅画面的色彩都充满了原始神秘的情调,实际上是画家本人极其苦闷的内心世界的反映。所以我们说,从艺术语言到艺术形式都凝聚着艺术家创造性劳动的心血,无不饱含着艺术家深沉的情感和独特的感受。从这种意义上讲,造型艺术确实是以线条、色彩构成的"有意味的形式",只不过应当摒弃它的神秘外壳,看到这种"有意味的形式"是人类社会实践的结晶。

《我们从哪里来?我们是谁?我们往哪里去?》

【思考题】

1. 什么是造型艺术？造型艺术的主要种类有哪些？
2. 请结合具体的艺术作品，论述中国绘画的审美特色。
3. 请简述西方雕塑艺术四个最为辉煌的高峰期。
4. 为什么说"即将到达高潮前的瞬间，是最能够调动观众想象力的瞬间"？
5. 造型艺术的表现性指的是什么？具体体现在哪些方面？

第四章 表情艺术

第一节 表情艺术的主要种类

所谓表情艺术,是指通过一定的物质媒介(音响、人体)来直接表现人的情感,间接反映社会生活的这一类艺术的总称,它主要是指音乐、舞蹈这两门表现性和表演性艺术。

总的来讲,任何艺术样式都必然要表现情感,在这点上可以说毫无例外。但是,音乐与舞蹈这两种艺术样式,同其他艺术样式相比较,能够最直接、最强烈、最细腻地表现内心情感,袒露人的心灵。因此,人们常将音乐、舞蹈这两门长于抒情的艺术称作表情艺术。

表情艺术是人类历史上最古老的艺术门类。远古时代原始人的狩猎活动和巫术活动中,就已经有了舞蹈与音乐。原始巫术仪式常常是原始人敲打着石器时代的原始工具,跳着各种不同的图腾舞或者娱神的原始舞蹈来进行的。研究表明,当原始人类还处于野蛮时代时,原始舞蹈就已有相当的发展,而原始音乐往往是伴随着原始舞蹈而进展的。

表情艺术也是当代人们生活中最普及、最广泛的艺术门类。同其他艺术种类比起来,音乐和舞蹈或许是除艺术家以外的普通人直接参与最多的艺术形式,人们或者唱歌,或者练习乐器,或者跳交谊舞,现代科技的发展更是加快了音乐、舞蹈的普及,诸如录音机、录像机、CD、VCD、卡拉OK、MP3等现代化工具,更是使得音乐与舞蹈具有广泛的群众性。而专业的音乐艺术家和舞蹈艺术家则常常需要经过长期的、艰

苦的、严格的训练和培养，这说明音乐和舞蹈又是两门具有高度科学性和技艺性的艺术种类。

表情艺术最基本的美学特征就是抒情性和表现性。音乐与舞蹈能够最直接和最强烈地抒发人的情绪情感，无需通过其他任何中间环节，直接撼动听众或观众的心灵。同时，音乐与舞蹈这两门表情艺术又总是需要通过表演这个二度创作的过程，才能创造出可供人们欣赏的音乐形象或艺术形象，因此，表演性构成了表情艺术另一个重要的美学特征。此外，音乐与舞蹈这两门艺术还有一个鲜明的美学特征，这就是它们都具有强烈的节奏性和韵律美。

虽然音乐和舞蹈作为表情艺术具有许多共同的审美特征，但由于它们的表现手段、物质媒介和艺术语言均不相同，因此，两者之间又存在着一定的差别。

一、音乐艺术

音乐是通过有组织的乐音在时间上的流动来创造艺术形象、传达思想感情、表现生活感受的一种表现性时间艺术。它是人类社会历史上产生最早的艺术种类之一，也是日常生活中人们最喜爱的艺术种类之一。从某种意义上讲，音乐是声音的艺术、时间的艺术，也是表现的艺术、再创造的艺术。

音乐的种类相当繁多，有各种不同的分类方法。一般来讲，人们常将音乐划分为声乐和器乐两大类，还可以细分为多种多样的乐种、样式和体裁。声乐，是指用人声歌唱为主的音乐。器乐，是指用乐器发声来演奏的音乐。声乐可以根据人们歌唱的特点，分成男声（包括高音、中音、低音三种）、女声（包括高音、中音、低音三种）和童声三类。声乐还可以根据演唱的方式分为独唱、齐唱、重唱、合唱、对唱、伴唱等多种形式。

近些年来，我国声乐一般又被划分为民族唱法、美声唱法和通俗唱法三大类。历届中央电视台青年歌手大奖赛均采用这种划分法。只是在2006年举办的第十二届青年歌手大奖赛上，新设置了一种原生态唱法，

体现出对民间文化和少数民族文化的保护。所谓民族唱法，在演唱方法上大多比较自然质朴，具有浓郁的民族风格和地方特色。所谓美声唱法，源于意大利，它追求声音效果，讲究发声方法，注意运用华彩和装饰。所谓通俗唱法，是现代工业社会电子传播技术广泛运用后出现的一种歌曲演唱法，它往往需要演唱者手持话筒进行演唱，对演唱者本人的声乐训练相对没有太多严格的要求。中国声乐发展的新趋势，更是出现了"通俗唱法时尚化，民族唱法多样化，美声唱法国际化"的新现象。

欧洲声乐一般又被划分为多种体裁，诸如声乐套曲、艺术歌曲、康塔塔、清唱剧，以及歌剧等。美国也有乡村歌曲、艺术歌曲、摇滚音乐等区分。尤其是近年来，音乐剧（musical theater）更是风靡欧美发达国家，它将歌剧、舞剧、话剧有机地融合在一起，吸引了大量的观众。

器乐的划分法也很多，根据器乐的不同种类和演奏方法，可以分为弦乐、管乐、弹拨乐和打击乐四大类。器乐还可以根据演奏方式的不同，区分为独奏、重奏、齐奏、伴奏、合奏等多种形式。从体裁形式来划分，器乐又可以分为序曲（如《威廉·退尔序曲》）、组曲（如巴赫的《法国组曲》）、夜曲（如肖邦的《升F大调夜曲》）、进行曲（如柴可夫斯基的《斯拉夫进行曲》）、谐谑曲（如肖邦的四首钢琴谐谑曲）、叙事曲（如勃拉姆斯的《爱德华》）、幻想曲（如康弗斯的《神秘的号手》）、狂想曲（如李斯特的《匈牙利狂想曲》）、随想曲（如柴可夫斯基的《意大利随想曲》）、舞曲（如约翰·施特劳斯的《蓝色多瑙河圆舞曲》）、协奏曲（如贝多芬的《D大调小提琴协奏曲》）、交响音画（如穆索尔斯基的《荒山之夜》），以及气势磅礴、结构宏大的交响曲（如贝多芬的《英雄交响曲》），等等。交响乐队主要运用西洋乐器来演奏，包括弦乐器（如小提琴、中提琴、大提琴和低音提琴等）、木管乐器（如长笛、短笛、单簧管、双簧管、英国管、大管等）、铜管乐器（如圆号、小号、长号、大号等）、打击乐器（如定音鼓、大鼓、小军鼓、三角铁等），有时还需要弹拨乐器（如竖琴、吉他、曼陀林等）和键盘乐器（如钢琴、管风琴、手风琴等）。中国民族管弦乐队则是运用民族乐器来进行演奏，包括弦乐器（如二胡、板胡、高胡、低胡等）、吹管乐器（如笛、箫、

笙、管、唢呐等）、弹拨乐器（如琵琶、柳琴、月琴、三弦、扬琴、阮、筝等），还有打击乐器（如鼓、锣、钹、板等）。

音乐的艺术语言和表现手段非常丰富，主要包括旋律、节奏、和声、复调、曲式、调式、调性等。其中，最主要的是前三者，旋律堪称音乐的灵魂，节奏体现出音乐的时间感，和声体现出音乐的空间感。旋律，称得上是音乐最主要的表现手段，它把高低、长短不同的乐音按照一定的节奏、节拍以至调式、调性关系等组织起来，塑造音乐形象，表现特定的内容和情感。旋律具有很强的艺术表现力，它可以表现出音乐的内容、风格、体裁，甚至还可以体现出音乐的民族特色和地域特征，因此，人们常把旋律称为音乐的灵魂。节奏，也是音乐最基本的表现手段，它是指音响的长短、强弱、轻重等有规律的组合，它是旋律的骨干，也是乐曲结构的主要因素，使乐曲体现出情感的波动起伏，增强了音乐的表现力。和声，同样是音乐最基本的表现手段之一，它是指多声部音乐按照一定关系构成重叠复合的音响现象，使音乐具有结构感、色彩感和立体感。此外，复调、曲式、调式、调性，以及速度、力度等音乐语言和表现手段，也都是通过有规律的变化与组合，共同将乐音在时间中展开来塑造出音乐形象。

关于交响乐，需要在这里特别提出来说明一下。交响乐（Symphony），它出自两个希腊词 sym 和 phone，原意为"一齐响"，也有音与音之间和谐结合的意思。这个词早在文艺复兴时期就被大量使用，但其内涵和现在全无共同之处。现代关于交响乐的概念，形成于18、19世纪之交。以海顿、莫扎特、贝多芬三位音乐巨匠为首的维也纳古典乐派，使得交响乐真正进入了黄金时代。据《哈佛音乐辞典》载："所谓交响乐，就是用管弦乐队演奏的奏鸣曲。"[1]交响乐可以说是音乐艺术的精髓，是音乐创作的最高形式，是人类文明的积淀。交响乐曲是由大型管弦乐队演奏的，它包含四个独立乐章的器乐套曲：第一乐章，快板，奏鸣曲式（引子，呈示部，展开部，再现部）；第二乐章，慢板，常用抒情的民间素材，三段曲式或回旋曲式；第三乐章，快板或稍快，常用

[1] 参见《哈佛音乐辞典》，第 822 页 Symphony 词条。

舞曲形式；第四乐章，快板或急板的终曲，回旋曲式或变奏曲式，有时也用较为自由的奏鸣曲式。奏鸣曲式的呈示部中包含着主部和副部两个在形象、色彩、风格等方面互相对比的部分；展开部则将其发展变化，并加强对比，以形成戏剧性的高潮；再现部则是呈示部以新的面貌再次出现。奏鸣曲式为音乐的对比、展开提供了很大的可能性，使其得以表现更为丰富并蕴含哲理的内容，而对比、展开的原则，也就成为交响曲创作的基本原则。

例如捷克 19 世纪著名音乐家德沃夏克，曾于 1892 年至 1895 年应邀到美国纽约的音乐学院讲学，他创作的《e 小调第九交响曲》（又称《自新大陆交响曲》《新世界交响曲》）取得了极大的成功。其中第一乐章为奏鸣曲式，引子是慢板，由大提琴和长笛奏出了舒缓的音调，仿佛是在娓娓诉说作曲家经过漫长的海上旅行终于望见新大陆时的复杂心情。在这段沉思般的乐句之后，管乐、弦乐和打击乐各声部争相奏出强烈的节奏，使人为之一振，仿佛感受到了美国作为新兴工业国家紧张繁忙的生活节奏。紧接着，圆号和木管乐器奏出了昂扬奋进的主部主题，这个主部主题非常富有美国味道，它始终贯穿在整部交响曲的四个乐章之中。

德沃夏克手写的《e 小调第九交响曲》标题页

随后而来的是副部主题，首先是长笛和双簧管奏出的副部第一主题，跳跃欢快的节奏与主部主题交相辉映，具有浓郁的美国性格。而由长笛独奏的副部第二主题则显得伤感、甜美，甚至仿佛有几分哀伤，似乎是黑人歌唱家在轻声歌唱。在随后的展开部和再现部中，两个主题相互冲突又相互交融，最后巧妙地重叠在一起，在乐队全奏中结束了第一乐章。第二乐章是慢板乐章，不少人认为这是所有交响乐中最著名、最动人的慢板乐章，据说当《e小调第九交响曲》在美国初次演出时，由英国管奏出的这段旋律甜美忧伤、感人肺腑，许多听众都忍不住流下了眼泪。

《e小调第九交响曲》第二乐章

第三乐章是谐谑曲，其中既有活泼轻快的印第安舞曲，也受到捷克民间舞蹈的节奏和音调的影响。显然，作为一位身在美国的捷克音乐家，德沃夏克巧妙地将它们融汇在一起，使两个主题相映成趣、充满生气。第四乐章是快板，奏鸣曲式，气势宏大而雄伟，这个总结性的乐章不仅有新的主题，更是将前面三个乐章的主题一一再现，这些主题经过变化发展，相互交织在一起，在乐队全奏的热烈气氛中，以辉煌的高潮结束了全曲。德沃夏克的《e小调第九交响曲》表现了一位19世纪末叶刚到美国的捷克音乐家对于这片新大陆的憧憬，以及对于这个新兴工业国家各方面的感受，当然还有作曲家本人浓郁的思乡之情，因而人们建议给这部作品加上《新世界交响曲》或《自新大陆交响曲》的标题。这部作品首次演出就在美国轰动一时，一些报纸将其称之为"最富有美国精神的交响曲"。

音乐是人类历史上最古老的艺术种类之一。人类学家和历史学家认为，最原始的歌唱或许在远古的野蛮时代就已经出现了。当然，这些原始音乐已经随着时间的消逝而消逝，无从查考。唯有少量古老的乐器被保存下来，从这些残存的原始乐器可以窥见音乐漫长的历史。迄今为止已经发现的最古老的乐器，是在乌克兰境内原始人遗址中找到的六支用长毛象骨骼制成的乐器，每支都能发出不同的声音。我国迄今发现的最早乐器，是距今7800—9000年的河南贾湖遗址出土的骨笛。这些骨笛是用鹤类尺骨管制成，磨制精细，多为7孔，不仅能够演奏传统的五声或七声调式的乐曲，而且能够演奏富含变化音的少数民族或外国乐曲。

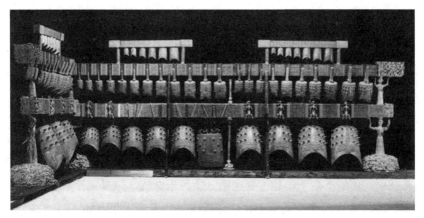

《曾侯乙编钟》，青铜乐器，战国

这种骨笛也是后世竖笛或洞箫类乐器的祖型。

我国的音乐有着悠久的历史。早在原始社会，音乐就同氏族部落的祭祀仪式密切相关，先秦时期有了很大的发展。先秦时期的著名思想家孔子、墨子、老子、庄子等人的著作，都从不同角度涉及了音乐，并有"子在齐闻《韶》，三月不知肉味"等故事流传下来[2]，但是，孔子对音乐的评价，有着严格的儒家标准，尤其强调音乐的社会作用。"子谓《韶》：'尽美矣，又尽善也。'谓《武》：'尽美矣，未尽善也。'"[3] 先秦时期也相继出现了众多著名的音乐家，如伯牙、师旷、晏婴等。西周还专门设立了掌管音乐和音乐教育的乐官，出现了由周王朝制定的"雅乐"和流行于民间的俗乐"郑、卫之音"。先秦时期的乐器有了更大的发展，1978年在湖北省随县曾侯乙墓出土了举世闻名的编钟，共64件，堪称我国古代最庞大的乐器，重达2500千克以上，经测定，音色明亮，音域宽广，全部音域贯穿五个八度组，高、低音明显，并已构成完整的半音阶，它的出土被认为是世界音乐史上的重大发现。

汉魏时期则是我国古代音乐史上的一个重要发展时期。当时北方的相和歌和南方的清商乐都达到了很高的艺术成就，汉武帝时还正式建立了乐府这种音乐机构，大量采集民歌民谣，制定乐谱，配乐演唱，培

[2] 参见北京大学哲学系美学教研室编：《中国美学史资料选编》上册，第16页，中华书局1980年版。
[3] 同上书，第13页。

训乐工等。隋唐时代由于社会经济的发展变化以及与各民族文化的交流融合，在大量吸收西域音乐的基础上，出现了新俗乐（燕乐）和众多曲目，尤其是唐代的教坊成为当时天下音乐舞蹈精英的荟萃之地，长安的乐工曾经多达万人以上，隋唐的音乐专著多达 400 多卷。

宋元明清时期，民间音乐有了较快的发展，尤其是元杂剧、南北曲、昆曲中，蕴藏着中国传统音乐文化的宝贵财富。我国近现代音乐史奠基人之一的萧友梅于 20 世纪 20 年代在北京大学音乐传习所任教，后来在蔡元培的支持下筹建了我国第一所音乐学校——国立音乐院，后改为上海音专。现代音乐史上，还涌现出了刘天华、华彦钧（阿炳）、黄自、聂耳、冼星海等一批著名的音乐家，以及众多蜚声中外的优秀音乐作品。

古代西方音乐文化十分发达，尤其是古希腊音乐达到了相当高的水平，许多思想家都非常重视音乐理论与音乐的教化功能。毕达哥拉斯学派从音乐与数学的关系出发，强调音乐是和谐的表现。柏拉图更是认为音乐的节奏与曲调有最强烈的力量，能浸入人的心灵的最深处，通过音乐美的浸润能使人的心灵得到美化，因而他强调音乐教育比起其他教育要重要得多。在柏拉图构想的理想国中，他只允许音乐家留下来，而要把悲剧和喜剧表演艺术家们全部赶出去。亚里士多德也认为音乐是一种最令人愉快的艺术，他认为音乐具有教育作用、净化作用，以及精神享受的作用。欧洲中世纪在教会的控制下，民间音乐与世俗音乐遭到限制和扼杀，而教会则利用宗教音乐来宣传教义、扩大影响，使宗教音乐中的赞美歌、多声部合唱等均有了较大的发展。例如广为人知的《格里高利圣咏》，就是在中世纪由教皇格里高利一世从各地教堂的圣咏曲调中精选出来的，这是欧洲音乐史上有详细记录的最早的作品。尤其在中世纪，多声部音乐逐渐形成与发展，使音乐变得更加立体化，更加丰满，拓宽了音乐表现的道路，为后来的发展提供了广阔的前景。

《格里高利圣咏》

西方音乐史上比较重要的时期，是从 16 世纪末叶开始的，从这个时期起，世俗音乐逐渐占据主导地位，主调音乐取代了复调音乐，器乐得到了相当大的独立发展，特别是诞生了歌剧这一综合了音乐、戏剧、

美术、舞蹈的新的艺术形式。也是从这个时期开始,西方音乐涌现出许多著名的音乐家和各种不同的音乐流派,具有各自独特的艺术风格,创作出许多优秀的音乐作品,呈现出繁荣发达的局面。

近现代欧洲音乐史上最重要的音乐流派主要有:古典乐派,它是从18世纪下半叶至19世纪初在维也纳形成的以古典风格为创作标志的音乐流派,以海顿、莫扎特和贝多芬三人为主要代表,这个流派推崇理性和情感的统一,追求艺术形式的严谨和完美,创作手法上注重戏剧的对比、冲突和发展,成为当时的典范。浪漫乐派,是19世纪在欧洲兴起的音乐流派,其音乐最大的特点就是强调激情,强调抒发主观情感,强调表现个性。前期浪漫乐派的代表人物主要是德国作曲家舒伯特和舒曼、匈牙利的李斯特、波兰的肖邦、法国的柏辽兹等人;后期浪漫乐派的代表人物主要是德国音乐家瓦格纳和勃拉姆斯、俄国音乐家柴可夫斯基等。19世纪中叶以后,在欧洲各国又兴起和发展了民族乐派,民族乐派主张音乐应当具有鲜明的民族风格和民族特色,注意采用本国的民间音乐作为创作素材,将传统音乐成果与本民族音乐密切结合起来。民族乐派的主要代表人物有挪威的格里格(管弦乐组曲《培尔·金特》等)、捷克的德沃夏克(《自新大陆交响曲》等),以及俄国"强力集团"的一批著名音乐家如穆索尔斯基(交响音画《荒山之夜》等)、里姆斯基-柯萨科夫(交响组曲《舍赫拉查德》)和鲍罗丁(交响音画《在中亚细亚草原上》)等。

20世纪西方音乐更是流派繁多,难以尽述,其中主要有以法国音乐家德彪西为代表的印象派音乐,以奥地利音乐家勋伯格为代表的表现派音乐,以意大利音乐家布梭尼为代表的新古典主义音乐等,并且相继出现了爵士乐、摇滚乐、电子音乐等,尤其是"偶然音乐"与观念艺术,在20世纪中期影响很大。1952年,美国作曲家约翰·凯奇在一次音乐会上,向听众们奉献了一部作品《4′33″》,他请一位钢琴家走上台,在钢琴前坐下,抬起双手放在琴键上,这之后就没有任何动作了。突如其来的沉默,使台下听众不知所措,发出各种声响。《4′33″》的音响从表面上看是不存在的,但听众在不安的骚动中发出来的各种声音,正是

约翰·凯奇《4′33″》

这部作品的音响，凯奇的创作正是提供了这样一种观念，促进观众直接参与创作活动。20世纪音乐创作呈两极发展趋势，一种是更加严格、科学、精密，另一种是更加自由、解放、随意，使西方现代音乐呈现出十分复杂的状况。

二、舞蹈艺术

舞蹈是以经过提炼加工的人体动作为主要表现手段，运用舞蹈语言、节奏、表情和构图等多种基本要素，塑造出具有直观性和动态性的舞蹈形象，表达人们的思想感情的一种艺术样式。

舞蹈是人类历史上最古老的艺术之一。远古时代，原始社会的先民们就已经开始了图腾舞蹈活动，并且把它作为图腾崇拜的重要内容。最早的舞蹈常常是歌、舞、乐三者合为一体，既是巫术礼仪，又是歌舞活动。舞蹈自古以来就和人的生活紧密联系在一起，原始舞蹈中就有对狩猎活动或战争场面的模拟。青海大通县出土的"舞蹈纹彩陶盆"，生动地记录了5000年前原始舞蹈的情景。我国古代文献中也记载道："昔葛天氏之乐，三人操牛尾，投足以歌八阕。"[4]这些史料都从不同角度反映出舞蹈漫长悠久的历史。我国商代的巫舞，周代的文舞与武舞，春秋战国的优舞，以及汉代百戏中的舞蹈，均曾盛行一时。唐代舞蹈更加兴盛，除了豪华壮观的大型宫廷乐舞"立部伎"和精致典雅的小型宫廷宴乐"坐部伎"外，还有著名的"健舞"如胡腾舞、胡旋舞、剑器舞，以及歌舞大曲如著名的《霓裳羽衣舞》等。此外，唐代的民间舞蹈也十分普遍，逢年过节或丰收祭祀时都要举行舞蹈表演活动。宋代民间盛行的综合性表演形式"舞队"，明清时代戏曲中的舞蹈表演等，都具有十分浓郁的民族特色。需要指出的是，自宋以后，宫廷舞蹈走向衰落，转入民间，稍后又成为戏曲这种中国特有的综合表现艺术的一个重要组成部分。戏曲舞蹈一方面吸收借鉴了民间舞蹈并有所提高，另一方面又继承了古代舞蹈，而古代舞蹈大多已经失传，只留下了在笔记小说、古代诗

[4] 转引自北京大学哲学系美学教研室编：《中国美学史资料选编》上册，第78页，中华书局1980年版。

《霓裳羽衣舞》，中国古典舞

词中的文字记载。

欧洲舞蹈早已在宫廷和民间盛行，不少国家将舞蹈作为普遍的风尚，尤其是 1581 年意大利籍艺术家们在法国演出了第一部真正的芭蕾舞作品《王后喜剧芭蕾》后，芭蕾舞迅速在欧洲各国传播开来，欧洲于 17 世纪开设了第一批芭蕾舞学校，之后又出现了许多职业性的芭蕾舞蹈艺术家。19 世纪更堪称芭蕾艺术的黄金时代，芭蕾舞的脚尖舞与外开性技巧和一整套的训练方法日臻完善，逐渐形成了芭蕾艺术的意大利学派、法国学派和俄罗斯学派，出现了《吉赛尔》《天鹅湖》《睡美人》等一批闻名于世的优秀芭蕾作品。

20 世纪初以美国著名舞蹈家邓肯为先驱的现代舞，以自然的舞蹈动作打破了古典芭蕾舞传统的程式束缚，更加自由地表现内心情感。经过潜心研究尼采的哲学、惠特曼的诗歌与贝多芬的音乐，被称为"现代舞蹈之母"的邓肯强调古典艺术与现代艺术的有机统一。邓肯斥责古典芭蕾舞是"违背自然的僵硬而陈腐的体操动作"，她主张"观摩自然，研究自然，理解自然，然后努力表现自然"，同时吸取前人的艺术营养，强调通过身、心、灵三者的结合来展示人的生命力。现代舞成为当今欧

《天鹅湖》（白天鹅），欧洲芭蕾舞剧

美各国广泛流行的舞蹈。此外，世界各个地区和民族也都有许多各具特色的舞蹈，例如印度的古典舞、印度尼西亚的巴厘舞、日本的盆舞、斯里兰卡的象舞、墨西哥的踢踏舞、波兰的马祖卡舞，以及非洲大量力度很强的民间舞蹈，使世界舞蹈艺术灿烂多姿，难以尽述。

　　从总体上讲，舞蹈可以分为生活舞蹈与艺术舞蹈两大类别。生活舞蹈，是指与人们日常生活联系密切的一类舞蹈，这种舞蹈动作简单，未曾受过专门训练的人也容易学会，目的主要在于自娱或社交，具有广泛的群众性和普及性。生活舞蹈中最为流行的大概要算交谊舞，或称为交际舞或舞厅舞。它最早起源于欧洲，20世纪以来在世界各国流行的有舞步优雅潇洒的华尔兹（俗称"慢三步"）和布鲁斯（俗称"慢四步"），后来是节奏鲜明、动作跳跃的探戈和伦巴。20世纪70年代以来，节奏强烈、即兴性很强的迪斯科、霹雳舞尤其受到青年人的喜爱。生活舞蹈种类繁多，除交谊舞以外，还有习俗舞蹈（又称仪式舞蹈，主要用于各种喜庆节日和传统文化风俗仪式）、宗教舞蹈（过去民间常用于祭祀祖先或求雨免灾等）、体育舞蹈（如艺术体操和冰上舞蹈等体育与艺术相结合而产生的舞蹈形式）、教育舞蹈（指幼儿园或学校中对青少年与儿童进行美育的舞蹈课程）等。

艺术舞蹈，是指专业或业余舞蹈家通过艺术创作在舞台上表演的艺术作品。这类舞蹈常常需要较高的技艺水平、完整的艺术构思、鲜明的主题思想和栩栩如生的艺术形象。作为表演性舞蹈的总称，艺术舞蹈有多种分类方法。从表现形态区分，艺术舞蹈可以分为独舞（由一位演员表演的舞蹈样式，如芭蕾舞剧《天鹅湖》中就有白天鹅独舞与黑天鹅独舞）、双人舞（由两位演员通常是一男一女合作表演的舞蹈形式，如我国舞剧《丝路花雨》中英娘和神笔张的双人舞）、三人舞（包括独立作品的三人舞如《金山战鼓》和舞剧中的三人舞如《天鹅湖》中的大天鹅舞）、群舞（也称集体舞，指四人以上合作表演的舞蹈，如《红绸舞》《千手观音》等）、组舞（将几个相对完整的舞段组织在一起来表现特定的主题，如《俄罗斯组舞》就是由五个独立的舞段组成）、歌舞（将歌和舞结合在一起的一种载歌载舞的表演形式如《编钟乐舞》等）。从表现特征区分，艺术舞蹈又可以分为情绪舞（直接抒发舞蹈者思想感情

《千手观音》，中国古典舞

的抒情性舞蹈，如女子独舞《春江花月夜》等）、情节舞（通过简单的情节或事件来塑造人物和表现主题，如《胖嫂回娘家》等），以及舞剧（一种以舞蹈为主要艺术手段，综合戏剧、音乐、舞美等多种艺术样式的产物，如大型古典芭蕾舞剧《睡美人》和我国的大型民族舞剧《宝莲灯》等）。从表现风格区分，艺术舞蹈还可以分为古典舞与现代舞、民间舞与宫廷舞，等等。尤其是世界上许多民族都有自己独具民族风格、地方特色和文化传统的舞蹈，使艺术舞蹈更加琳琅满目、争芳斗艳。其中，最引人注目的是我国各民族的民间舞和西方的芭蕾舞。

民间舞是指在民间广泛流传的传统舞蹈形式，它生动地反映出各地区、各民族的性格爱好、风俗习惯和审美趣味，具有强烈的民族风格和鲜明的地方色彩。我国的民间舞源远流长，十分丰富，一般又可以分为汉族民间舞和少数民族民间舞两大类。汉族民间舞常常采用载歌载舞的形式，如秧歌、花灯、二人转等均如此；还常常利用各种道具来加强舞蹈的造型能力和表现能力，如狮子舞、龙舞、高跷、跑旱船等就是采用特别制作的道具来增强表演效果；此外，汉族民间舞常常是自娱性和表演性相结合，参加者为数众多，如秧歌、腰鼓舞等在许多地区广为流传。我国 50 多个少数民族，更是以能歌善舞著称，各民族几乎都有自己的传统舞蹈形式，舞品繁多，色彩斑斓。其中，蒙古族的民间舞蹈安代舞、筷子舞、盅子舞等，动作劲健，节奏强烈，豪迈奔放；维吾尔族的民间舞蹈赛乃姆、多朗舞等，活泼、开朗、风趣、乐观，急速的旋转更是令观者眼花缭乱；朝鲜族的民间舞蹈扇子舞、长鼓舞等，舞姿优美，节奏轻快，凝重端庄；藏族的民间舞蹈弦子舞、锅庄等，雄健有力，节奏激昂，洒脱奔放。此外，瑶族的铜鼓舞、傣族的孔雀舞、苗族的芦笙舞、彝族的阿细跳月等，均有各自的特点和鲜明的风格。众多的汉族民间舞和少数民族民间舞，共同组成了我国绚丽多彩的民间舞蹈。

芭蕾，是法文 Ballet 的音译，起源于意大利，形成于法国。古典芭蕾舞有一整套严格的程式和规范，尤其是脚尖鞋的运用和脚尖舞的技巧，更是将芭蕾舞与其他舞蹈品种明显地区分开来。芭蕾舞动作要求规范化，尤其注意稳定性和外开性。稳定性就是芭蕾舞演员在舞蹈中要注

第四章 表情艺术

《天鹅湖》片段

《天鹅湖》（四小天鹅），欧洲芭蕾舞剧

意保持重心，着地的支撑腿要稳定地承受住全身的重量，在急速旋转和托举人物时都要保持稳定；外开性就是芭蕾舞演员必须通过长年的艰苦训练，使自己的双腿从胯部到脚尖往外打开，与双肩成平行线。正是由于芭蕾舞独特的脚尖舞技巧，以及稳定性与外开性的程式化动作，使芭蕾舞具有了鲜明的艺术表现形式和美学特征。芭蕾舞剧则是以舞蹈为主要表现手段，将舞蹈、音乐、戏剧、美术等融合在一起，来刻画人物性格，表现故事情节和传达情感氛围。一部大型的芭蕾舞剧常常是由表现人物性格和情绪的独舞，传达剧情的发展变化和表现人物的情绪交流的双人舞，以及反映时代背景和烘托情绪氛围的群舞等共同构成。著名的大型古典芭蕾舞剧有《吉赛尔》《爱斯梅拉达》《天鹅湖》《睡美人》《罗密欧与朱丽叶》等。我国在1958年第一次演出了世界名剧《天鹅湖》，从那时以来芭蕾舞艺术在我国有了迅速的发展，涌现出《白毛女》《红色娘子军》等一批大型现代题材芭蕾舞剧，一批优秀的芭蕾舞新秀在国际重大芭蕾舞竞赛中相继获得好成绩，标志着我国芭蕾舞艺术开始走向世界。

133

第二节 表情艺术的审美特征

音乐属于时间艺术,舞蹈属于时空艺术,但人们又常常将它们划归一类。除了二者之间密切的关系外,就是由于它们具有许多共同的审美特征,其中包括抒情性与表现性、表演性与形象性、节奏性与韵律美等。正因为如此,人们把音乐与舞蹈都称为表情艺术。

一、抒情性与表现性

从一定意义上讲,再现生活与表现情感是艺术的两种基本功能。只不过有的艺术种类如造型艺术,长于再现而拙于表现,常常通过直接再现社会生活中的人物和事情,来间接地表现艺术家的审美情感;而音乐、舞蹈这一类表情艺术,却长于表现而拙于再现,往往直接表现和揭示内心情感,间接地反映社会生活。

抒情性是音乐、舞蹈的基本属性。对于这一点,中外美学史上都有许多精辟的论述。汉代的《毛诗序》就强调了音乐与舞蹈在抒发情感方面具有独特的力量,而语言艺术等其他艺术种类在这方面都无法与之相比,即"情动于中而形于言,言之不足故嗟叹之,嗟叹之不足故永歌之,永歌之不足,不知手之舞之,足之蹈之也"[5]。确实,音乐和舞蹈抒发情感的能力是十分惊人的,它们不但可以直接表现人类各种细微复杂的情感情绪,而且可以直接触及人的心灵的最深处,激发和宣泄人的激情。白居易著名的《琵琶行》中写到,听完琵琶女如怨如诉的演奏后,"凄凄不似向前声,满座重闻皆掩泣。座中泣下谁最多,江州司马青衫湿"。又如1876年俄国文学泰斗列夫·托尔斯泰,在莫斯科音乐学院为他举办的专场音乐会上,听到了当时的青年作曲家柴可夫斯基创作的《如歌的行板》(《第一弦乐四重奏》的第二乐章)之后,禁不住流下了热泪,这位大作家对乐曲给予了极高的评价,他说在这个作品中,"已经接触到饱受苦难的俄罗斯人民的灵魂深处"。音乐、舞蹈的抒情性,来源于

[5] 转引自北京大学哲学系美学教研室编:《中国美学史资料选编》上册,第130页,中华书局1980年版。

它们内在的本质属性和特殊的表现手段，音乐中有组织的乐音，舞蹈中人的形体动作，都可以通过力度的强弱、节奏的快慢、幅度和能量的大小等多种方式，来表现人们繁复多样、深刻细腻的内心情感。正因为如此，我们可以感受到《二泉映月》的哀怨，《金蛇狂舞》的热烈，《春江花月夜》的恬静，《江河水》的悲泣；也可以感受到贝多芬作品的激情奔放，莫扎特作品的优美细腻，德彪西作品的朦胧伤感，柴可夫斯基作品的忧郁深沉；还可以感受到《红绸舞》的热烈欢快，《荷花舞》的清新幽静，《天鹅之死》的奋力拼搏，《罗密欧与朱丽叶》的无限深情。正是由于音乐、舞蹈具有抒情的本质属性，使得它们的创作和欣赏总是离不开强烈的情感体验，这恰恰是表情艺术特殊的魅力。

《二泉映月》

因此，音乐、舞蹈这一类表情艺术，难以模拟或再现客观对象，长于表现或传达创作主体的情感情绪，具有强烈的感染力和表现力。李斯特认为，音乐之所以被人称为最崇高的艺术，"那主要是因为音乐是不假任何外力，直接沁入心脾的最纯的感情的火焰；它是从口吸入的空气，它是生命的血管中流通着的血液。感情在音乐中独立存在，放射光芒"[6]。音乐的这种特殊性，根源于音乐特殊的物质媒介和表现手段，它以乐音为材料作用于人的听觉，可以直接传达和表现音乐家感情的起伏、变化和波动，就像黑格尔所说的那样，音乐作品于是透入人心与主体合而为一。例如，人们普遍认为贝多芬的音乐有两个主要特征，即哲理性和戏剧性，然而，贝多芬的《英雄交响曲》并没有直接呈现任何英雄的概念与哲理思想，人们通过同形同构的心理体验，产生强烈的情绪情感，从而直觉地联想到英雄的业绩、英雄的葬礼、英雄的精神和英雄的凯旋。

还需要指出，音乐作品的情感内涵往往还具有多义性和模糊性，因此它更需要欣赏者充分调动自身的联想和想象，用全部身心去感受和体验，才能最终完成音乐情感的传达和接受。贝多芬的钢琴奏鸣曲《月光》据说是一位德国音乐批评家雷斯诺在贝多芬死后，根据他自己对这

《月光》

[6] 转引自汪流：《艺术特征论》，第264页，文化艺术出版社1984年版。

135

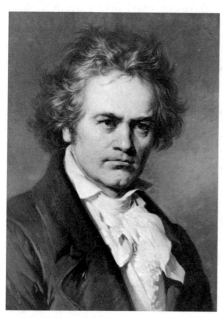

《贝多芬肖像》

首奏鸣曲的体验和理解而起的标题，但其他许多音乐理论家们都不同意雷斯诺对这首乐曲的理解，他们认为这首奏鸣曲主要表现了贝多芬对生活的幻想和探索，而且贝多芬本人也曾将这个作品称作《幻想曲式的奏鸣曲》。从这个例子可以看出，不同的听众对同一首曲子完全可以产生彼此各异的审美感受和情感体验，这从另外一个角度证明了音乐内容的非语义性和音乐表现情感的特殊性，也说明了音乐能够表现最复杂、最深刻、最细微的内心情感，而这些朦胧或多义的情感常常是语言所难以表现的。

音乐形象的这种不确定性、非语义性、多义性和朦胧性，既是它的局限，也是它的长处，为听众的联想、想象和情感体验留下了更加广阔的自由空间，从而可以获得更加丰富隽永的审美感受。

这里有两点需要指出：第一，由于音乐形象具有多义性、模糊性和朦胧性的特点，常常是只可意会不可言传。不同的人欣赏同一首乐曲，由于各自的生活经历、文化修养和审美趣味不同，经常会有不同的审美感受。正因为如此，音乐艺术才有百听不厌的特点，同一首乐曲完全可以多次欣赏，常听常新。而这种欣赏特点，恰恰是其他艺术欣赏诸如读小说、看电影等所不具备的。第二，由于音乐形象具有抽象性、象征性和复杂性的特点，使得音乐最具有形而上学的意义，最富有哲学的深度，正因为如此，许多思想家和哲学家都格外看重音乐。例如，著名的德国诗人、哲学家尼采（1844—1900）在《悲剧的诞生》一书中，强调"日神精神"和"酒神精神"，他认为，二者分别代表不同的门类。尼采

指出,"日神精神"体现为梦境,其特点是梦境中的幻想具有美的外观,代表"日神精神"的是造型艺术;而"酒神精神"则体现为醉态,其特点是酒醉狂喜的忘我之境,象征情绪的纵情宣泄,代表"酒神精神"的是音乐。"酒神精神"通过音乐和悲剧的陶醉,把人生的痛苦化为欢乐。尼采把梦和醉看作是审美的两种状态,不过,二者并不是同等重要的。在他看来,"酒神精神"才是最根本的冲动,在醉的状态中,人与存在达到了沟通。尼采提倡审美的人生态度,反对伦理的和功利的人生态度。人生审美化的必要性,正出自人生的悲剧性,尼采认为,凡是深刻理解了人生悲剧性的人,若要不走向"出世"的颓废和"玩世"的轻浮,就必须在艺术中寻找精神的家园。因此,尼采的名言是:"就算人生是场梦,也要有滋有味地做好这场梦;就算人生是场悲剧,也要有声有色地演完这场悲剧。"

二、表演性与形象性

音乐、舞蹈都属于表演艺术。所谓表演艺术,是指通过演员表演并借助舞台来完成的艺术形式,除音乐、舞蹈外,还包括戏剧、戏曲、曲艺等艺术种类。一般来讲,表演艺术都应当包括一度创作和二度创作这样两个过程,而且,二度创作(实际的表演、演奏或演唱)可以多次进行。对于音乐、舞蹈来说,首先需要一度创作即作曲、作词、配器或编舞,同时也需要指挥家、演奏家、歌唱家和舞蹈家的二度创作。对于同一个音乐作品或舞蹈作品,由于表演者对作品的理解不同、艺术风格不同和表现形式不同,完全可以产生十分不同的艺术效果。从这个意义上说,音乐形象和舞蹈形象的存在,必然依赖于二度创作的表演。

没有表演,也就没有音乐和舞蹈。波兰当代著名音乐理论家丽莎认为:"属于音乐的特殊性的,还有作品与听众之间的中间环节,即表演,它具有自己的历史发展规律,具有自己的美学价值,并在很大程度上服从于社会的要求,同时也改变着作品本身的面貌。构成音乐特殊性的这个因素同戏剧艺术和舞蹈艺术是共同的。"[7]

[7]〔波〕卓菲娅·丽莎:《论音乐的狂》,第180页,上海文艺出版社1980年版。

刀美兰，《金色的孔雀》，1980年　　　　杨丽萍，《雀之灵》，1986年

 由于舞蹈是以人体的姿态、表情、造型，尤其是动作来表现思想情感，表演在塑造舞蹈形象时具有更加重要的意义和作用。德国现代舞蹈家玛丽·魏格曼指出："舞蹈属于一种表演艺术。舞蹈的舞台现实，有赖于合格的解释者，即舞蹈表演家。"[8] 她认为舞蹈史就是由一批伟大的舞蹈设计家和舞蹈表演艺术家共同组成的。确实，同样是著名的民族舞蹈家，同样是演出以吉祥的孔雀为题材的女子独舞，傣族舞蹈家刀美兰演出的《金色的孔雀》和白族舞蹈家杨丽萍演出的《雀之灵》各有自己不同的艺术风格。刀美兰的艺术植根在傣族民间艺术的深厚土壤里，同时又借鉴了东方其他民族舞蹈艺术的语言和手法，主要借助于整个身体来模仿孔雀的形态，使她的舞蹈作品具有引人入胜的东方色彩。杨丽萍的表演既有强烈的民族特色，又有鲜明的时代风韵，尤其她是从生活的土壤中吸取了大量的丰富营养，创作出新颖的舞蹈语言和别致的艺术手

[8] 转引自汪流：《艺术特征论》，第349页，文化艺术出版社1984年版。

法，特别是其手指、手臂的细腻表演，以及腰部、胯部的婀娜身姿，精巧别致地塑造了一个美丽的孔雀形象，使她的作品在这个题材领域中脱颖而出，具有非凡的艺术感染力。又如前文介绍过的著名芭蕾舞剧《天鹅湖》，很多人可能并不知道，这出芭蕾舞剧1877年3月4日在莫斯科首演时并不成功。由于当时的编导平庸，不能理解作曲家柴可夫斯基在这部芭蕾舞剧音乐创作中的创新意图，他们甚至任意改动乐曲，导致这部舞剧的音乐遭到了明显的歪曲，因而带来了首演的彻底失败。直到这部舞剧的作曲家柴可夫斯基去世近两年时，1895年1月27日在彼得堡马林斯基剧院重排上演方才获得了巨大成功。这次成功主要是由于马林斯基剧院的著名导演彼季帕和伊凡诺夫两人的共同努力，才使得这部芭蕾舞剧真正表现出它感人的艺术魅力。显然，从这个例子我们不难看出，再好的剧本和总谱，如果没有优秀的导演、演员和乐团指挥，也难以成为优秀的舞台艺术精品。

音乐作品更有赖于表演（指挥、演奏、演唱）艺术家对作品的理解和表现。英国艺术理论家科林伍德认为写在纸上的总谱还不能算作一部交响乐，必须通过指挥家和演奏家的表演才能使它成为交响乐作品，因此，"任何表演者都是他所表演的艺术作品的合作者"[9]，甚至同一部作品，由不同的艺术家来表演，也会产生迥然不同的艺术风格，给听众不同的审美感受，波士顿乐团演奏的贝多芬《命运交响曲》激昂、亢奋，费城乐团演奏的同一首乐曲则显得悲壮、深沉。同样是演唱《茶花女》中阿尔弗莱德的咏叹调，人们所熟悉的《饮酒歌》，意大利著名男高音歌唱家帕瓦罗蒂的演唱气势磅礴、激越高亢，西班牙著名男高音歌唱家多明戈的演唱则热情洋溢、清脆流畅，他们两人的演唱风格都受到人们的喜爱。所以，音乐表演艺术家总是需要通过自己的二度创作，把他们自己对于原作的理解和感受，通过精湛的、恰到好处的表演，将音乐形象传达给听众，使听众获得艺术美的享受。可见，对于音乐、舞蹈这一类表演艺术，表演性具有举足轻重、不可或缺的重要地位。正是这一审

[9]〔英〕科林伍德：《艺术原理》，第327页，中国社会科学出版社1985年版。

美特征，使它们区别于作家直接创造的文学形象和画家直接创造的绘画形象。

同其他艺术种类一样，形象性也是音乐艺术和舞蹈艺术的重要的审美特征，但音乐形象和舞蹈形象又各有自己的特点。舞蹈形象的塑造，完全要依靠演员的形体动作来实现，可以说，舞蹈中的表演性是形象性的基础。在注重描写人物的舞剧或舞蹈作品中，舞蹈形象主要是指以舞蹈动作、姿态、表情和造型所塑造出来的人物形象。例如，女子独舞《水》，编导长期深入傣族地区生活，从傣族妇女洗发、担水、戏水的生活细节中得到启发，结合傣族舞蹈"三道弯"这一形式美的特点，加工提炼成舞台上的舞蹈形象，再通过演员精湛的表演，描绘出澜沧江畔、夕阳余晖，傣族少女江边汲水的优美意境，犹如田园抒情诗一样耐人寻味。总之，不论是塑造人物，还是表现意境，舞蹈形象都需要依靠动作和姿态来表现人物性格，创造情绪氛围。因此，舞蹈形象总是具有直观性、动态性和表情性的美学特征。音乐形象的塑造，同样需要通过演员的演唱或演奏才能完成，因而音乐中的表演性同样是形象性的基础，但音乐形象又有很大的特殊性，它的塑造完全以声音为材料来完成，所以，音乐形象同可看可视的舞蹈形象不一样，音乐形象看不见、摸不着，它需要欣赏者充分调动审美感受力，用全部身心去体验、想象和联想，在内心唤起一定的情感意象，从而完成音乐形象的塑造。因此，音乐形象不具有空间性，而具有时间性，它与舞蹈、绘画、雕塑等具体直观的艺术形象不同，不占有空间的位置，只是在时间的流动里存在。正是因为音乐形象的特殊性，使得音乐欣赏与其他艺术门类的欣赏迥然不同，并且形成了几种不同的关于音乐欣赏的理论：一种是被称为戏剧性欣赏的理论，强调欣赏音乐的内容，例如小提琴协奏曲《梁祝》这一爱情悲剧的戏剧性情节；另一种是被称为技术性欣赏的理论，又被称之为学院派音乐欣赏理论，主张"音乐的内容就是乐音的运动形式"，"音乐美来自乐音的各种组合形式"，如许多无标题音乐，这种理论的基本观点是19世纪奥地利音乐学家汉斯立克和作曲家斯特拉文斯基奠定的；再一种是被称为情感性欣赏的理论，强调音乐表达感情的特殊方式，带

《梁祝》片段
"化蝶"

来了音乐欣赏的特殊性。当代波兰音乐理论家丽莎说:"在(音乐的)欣赏过程中,逻辑因素让位于感情因素,居于次要地位。"[10]从审美角度讲,音乐艺术的最终实现是在欣赏者的头脑之中,音乐形象通过音乐音响作用于人们的听觉,给人以强烈的情感冲击力,使听众产生联想和想象,从而在头脑中形成艺术形象。真正的音乐欣赏,应当直接诉诸听众的心灵,用心灵去欣赏。

三、节奏性与韵律美

在艺术领域里,节奏是最重要的艺术表现形式之一。不仅时间艺术如诗歌等离不开节奏,而且甚至空间艺术如建筑也同样离不开节奏。然而,对于音乐和舞蹈这一类表情艺术来讲,节奏具有更加重要的意义,甚至可以看作是表情艺术的生命。

在音乐中,节奏是最基本和最重要的表现手段。音乐节奏具体是指乐音的长短、高低、强弱等变化组合的形式,它是旋律的骨干,也是乐曲结构的基本构成因素。关于节奏的本质,中外古今有各种不同的说法,但大多数都将节奏的根源归结为运动。节奏的形式绝非音乐才具有,自然界的昼夜更替、冬去春来这些有规律的变化都给人的心理带来了节奏体验。舒缓的节奏使人沉静,激越的节奏使人振奋,沉重的节奏使人压抑,欢快的节奏使人陶醉。作为时间艺术的音乐,是靠乐音有规律的运动变化来构成艺术形象,因此,音乐必然需要将节奏作为最核心的艺术表现手段。不同的节奏可以具有不同的表现作用,从而使旋律具有鲜明的个性,有时甚至可以从不同的节奏类型区别出各种不同的音乐体裁。例如,进行曲一般都是偶数拍子,节奏鲜明,适用于军队行进场面,《大刀进行曲》等作品就具有这种节奏特点;而华尔兹(即圆舞曲)则是一种强弱弱的三拍结构,旋律流畅、节奏明确,使得乐曲活泼欢快、富有朝气,如《蓝色多瑙河》等均是如此;至于起源于波兰的玛祖卡舞曲,旋律欢快热情,节奏强烈多变,速度比圆舞曲稍慢一些,如波兰作曲

[10]〔波兰〕丽莎:《论音乐的特殊性》,第181页,上海文艺出版社1980年版。

《柴可夫斯基肖像》

家肖邦的《C大调玛祖卡舞曲》等，就属于这种节奏类型。

显然，旋律离不开节奏，节奏不仅可以增强乐曲的艺术表现力，还可以使旋律具有特色，因而人们能够以节奏为依据来把握不同的音乐体裁。此外，节奏直接影响到音乐的抒情性，音乐家们常常利用节奏这个表现手段，在音乐作品中反映出一定强度的情感情绪的脉律，并且通过如格式塔心理学家们所发现的同形同构的原理，使听众产生情绪情感的共鸣，造成音乐特殊的审美心理效果。正是在这种意义上，朱光潜先生认为："节奏是主观和客观的统一，也是心理和生理的统一。"[11]一般来讲，节奏缓慢、沉重的音乐作品，传达给听众的情绪情感总是偏于忧郁、悲伤，如柴可夫斯基著名的《悲怆交响曲》，充满了深刻的矛盾和无法排遣的郁闷，表现了作曲家对理想的热烈追求以及最后希望破灭的悲惨结局。在一般古典交响曲中，作为终曲的第四乐章一般都是英雄性的快板乐章，而柴可夫斯基大胆创新，运用节奏的特殊表现力，打破了交响曲的古典规范，把第四章写成了缓慢的柔板，以这种缓慢沉重的节奏与不协和的和弦，表现出令人悲痛欲绝的剧烈哀伤，以巨大的悲剧力量来震撼听众的心灵，使听众产生强烈的情感共鸣。至于那些节奏轻快、急促的音乐作品，传达给听众的情绪情感总是偏于欢快、热烈，如贝多芬著名的钢琴奏鸣曲《黎明》，处处洋溢着朝气蓬勃的活

《悲怆交响曲》第四乐章

《黎明》

[11] 朱光潜：《美学书简》，第78页，上海文艺出版社1980年版。

力，明朗的曲调和清澈的音色，体现出音乐家对大自然的热爱。从以上例子不难看出，节奏是音乐家内在情感的外化，听众对音乐节奏的欣赏和领会，是力图在审美中把握旋律的灵魂。

节奏同样是舞蹈艺术最基本的构成要素和表现手段。舞蹈节奏一般表现为人体的律动，即人体动作的力度强弱、速度快慢，以及动作幅度和能量的大小等，因此，舞蹈节奏常常体现为人体动作的韵律美。我国著名舞蹈理论家吴晓邦认为，构成舞蹈的三要素就是表情、节奏和构图。他说："'舞蹈的表情'就是由人的内在感情所表达出来的各种姿态和动作。而'舞蹈的节奏'却是表情上'人体动作'的基础……换句话说，'舞蹈的表情'离开了'舞蹈的节奏'是不可能存在的；而节奏如果不通过表情也不可能表现出来。"[12]舞蹈动作节奏的起伏变化，不仅可以表达一定的内容，传达一定的情感，同时也可以形成舞蹈的韵律美。例如大型民族舞剧《丝路花雨》，以举世闻名的敦煌壁画与丝绸之路为背景，通过唐代画工神笔张和女儿英娘的经历，歌颂了丝路人民源远流

《丝路花雨》，中国民族舞剧

[12] 转引自汪流：《艺术特征论》，第 323 页，文化艺术出版社 1984 年版。

长的传统友谊。这出舞剧最鲜明的艺术特色，就是从灿烂的敦煌壁画中吸取了大量艺术营养，以壁画上的舞姿为基础创作出新颖的舞蹈语汇，并且运用中国古典舞蹈的节奏和韵律，将舞蹈动作与静态造型完美地结合起来，取得了很好的艺术效果。尤其是剧中女主人公英娘的一段独舞，从"反弹琵琶"的造型开始，动作节奏由缓到急，动作幅度由小到大，展现了人物情感的起伏变化，塑造出优美动人的舞蹈形象，在这种情景交融的境界中，使观众深深感受到舞蹈的韵律美。

《丝路花雨》片段"英娘独舞"

"舞蹈节奏运动的进行是表现音乐内在灵魂的形象，舞蹈动作的延续、重复、变化始终伴随着节奏。"[13]在舞蹈作品中，音乐与舞蹈紧密结合，没有成功的音乐就没有完美的舞蹈，而节奏正是它们结合的纽带。富有韵律美的舞蹈动作，建立在节奏的基础之上；而音乐的节奏，又需要通过优美的舞蹈动作来形象地展现。所以说，正是节奏将舞蹈音乐与舞蹈动作紧紧地联系在一起，使之成为一个完美的舞蹈作品。显然，对于音乐、舞蹈这两种表情艺术来讲，节奏都有着十分重要的意义。

【思考题】

1．什么是表情艺术？表情艺术的主要种类有哪些？
2．交响乐一般由几个乐章组成？分别是什么？请结合具体作品赏析。
3．请简述近现代欧洲音乐史上最主要的音乐流派，并介绍这些音乐流派中最具代表性的作家作品。
4．为什么说"音乐艺术最适合表现哲理，最富有哲理性的作品就是音乐"？
5．请结合具体的艺术作品，简述表情艺术中二度创作的重要意义。
6．为什么说节奏性与韵律美是表情艺术的审美特征？在这一特征上，其他艺术种类与表情艺术之间有怎样的区别和联系？

[13] 贾作光：《论舞蹈艺术》，转引自《美学讲演集》，第395页，北京师范大学出版社1981年版。

第五章　综合艺术

第一节　综合艺术的主要种类

综合艺术是戏剧、戏曲、电影、电视等这类艺术的总称。综合艺术吸取了文学、绘画、音乐、舞蹈等各门艺术的长处，获得了多种手段和方式的艺术表现力，从而形成了自己独特的审美特征。它将时间艺术与空间艺术、视觉艺术与听觉艺术、再现艺术与表现艺术、造型艺术与表演艺术的特点融会到一起，具有更加强烈的艺术感染力。

综合艺术具有许多共同的美学特征。毫无疑问，综合艺术最基本的审美特征便是综合性，这种综合性体现为各种艺术元素一旦进入综合艺术之后，就具有自己崭新的意义，产生出一种新的特质。例如，电影中的音乐，已经不同于一般意义上的音乐，而是电影艺术的有机组成部分，具有自身的艺术规律和美学价值。

综合艺术中的戏剧与戏曲属于较古老的艺术种类，电影与电视则是现代科学技术与艺术相结合的产物，它们之间又存在着许多差异，具有各自的特点。此外，综合艺术都很重视文学性，对于戏剧、电影来讲，优秀的剧本常常是作品成功的前提；同时，表演艺术又是综合艺术的中心环节，表演性具有极其突出的地位和作用。当然，紧张激烈的戏剧性冲突和真切感人的情感冲击力，也是综合艺术的共同特征。显然，由于综合艺术具有以上许多审美特性，才使得它具有了巨大的艺术魅力。

一、戏剧艺术

从广义上讲，戏剧包括话剧、戏曲、歌剧、舞剧，乃至目前在欧美各国影响广泛的音乐剧等。从狭义上讲，戏剧主要是指话剧。我们在这里所讲的戏剧即指话剧，是从狭义上来理解的。至于歌剧和舞剧，我们在前面介绍音乐与舞蹈时已分别有所涉及，而对中国戏曲，将在下文简要地进行介绍。还有一点需要说明，话剧在欧美各国通常就被称为戏剧。

戏剧是在舞台上由演员以对话和动作为主要表现手段，为观众当场表演的一门综合艺术。戏剧艺术作为二度创作的艺术，包括两个重要组成部分，也就是作为舞台演出基础的戏剧文学和演员创造舞台形象的表演艺术。

戏剧艺术历史悠久，种类繁多。按照作品容量大小，可以分为多幕剧和独幕剧；按照作品题材不同，可以分为历史剧、现代剧、儿童剧等；按照作品的样式类型，又可以分为悲剧、喜剧和正剧三大类型。在世界戏剧史上，这三种类型具有很大的影响。悲剧和喜剧均在古希腊时代就取得了极大的成就；相对而言，正剧是出现较晚的戏剧类型，自从文艺复兴之后逐渐发展，但是直到18世纪，法国思想家狄德罗和剧作家博马舍称这种剧为"严肃剧"，并且大力倡导之后，这种取材于日常生活并具有社会现实意义的正剧才迅速发展起来。

下面，我们就以西方戏剧史上的悲剧为例，介绍一些关于戏剧的基本情况。作为戏剧艺术的主要类型之一，悲剧历来被认为是戏剧之冠，具有崇高的地位。悲剧常常通过正义的毁灭、英雄的牺牲或主人公苦难的命运，显示出人的巨大精神力量和伟大人格，正如鲁迅所说："悲剧将人生的有价值的东西毁灭给人看"[1]，相反，"喜剧将那无价值的撕破给人看"[2]。悲剧正是通过毁灭的形式来造成观众心灵的巨大震撼，使人们从悲痛中得到美的熏陶和净化。黑格尔则认为，悲剧的根源和基础是两种伦理力量的冲突，冲突双方所代表的伦理力量都是合理的，但同时又因每一方都坚持自己的片面性而损害对方的合理性，从而不可避免地

[1]《鲁迅全集》第1卷，第297页，人民文学出版社1991年版。
[2] 同上书，第193页。

造成悲剧性冲突。

西方戏剧史上，最早出现的古希腊悲剧，题材大多来自神话传说与英雄史诗，代表古希腊悲剧艺术最高成就的是埃斯库罗斯、索福克勒斯和欧里庇得斯，他们并称为古希腊三大悲剧家。古希腊出现的"命运悲剧"，反映出这个历史阶段，社会力量与自然规律作为一种不可理解和不可抗拒的命运和人相对立，表现了人对自然和命运的抗争，最终因无法挣脱而导致悲剧的结局。如古希腊著名悲剧家索福克勒斯的《俄狄浦斯王》，虽然俄狄浦斯竭力挣扎，仍然无法逃脱命运的摆布，最后落得"杀父娶母"、自己刺瞎双眼去四处流浪的悲剧结局，事实上，《俄狄浦斯王》这出悲剧，深刻反映出早期人类迈入文明门槛的艰难历程。

精神分析学派的创始人、奥地利著名心理学家弗洛伊德更是将其概括为"恋母情结"（Oedipus Complex）和"恋父情结"（Electra Complex），并在他自己的著作中将《俄狄浦斯王》和莎士比亚的《哈姆雷特》、俄国陀思妥耶夫斯基的《卡拉玛卓夫兄弟》等文学作品，甚至达·芬奇的油画《蒙娜·丽莎》等一并作为例证，来论证他自己的无意识理论和三重人格论。

欧洲中世纪末出现的"性格悲剧"，反映出长期封建社会中，封建伦理制度和宗教统治与反封建的社会力量的矛盾斗争，体现了人文主义理想与黑暗现实的尖锐冲突。如莎士比亚的著名悲剧《哈姆雷特》等，表现了在欧洲中世纪封建宗教迷信长期压制下扭曲的人格。这出悲剧的主人公丹麦王子哈姆雷特原来在威登堡大学求学，因父王暴死而回国奔丧，夜间他见到了亡父的鬼魂，得知人面兽心的叔父克劳狄斯篡夺了王位，杀害了父亲并将娶母亲为妻。哈姆雷特被这残酷的现实深深地震撼，精神上受到沉重的打击，心情沉重，痛苦不堪。他怕被叔父识破，因而佯装疯癫，又担心鬼魂所言有误，伤害无辜，于是在矛盾中痛苦彷徨。正当他心烦意乱、犹豫不决时，宫里来了一班戏子，于是哈姆雷特有意安排他们上演了一出弑君篡位的戏剧（这就是该剧有名的戏中戏）。果然，奸王与王后看后脸色大变，中途退场。哈姆雷特因此证实克劳狄斯是杀害父王的凶手，决定替父报仇。但是，由于哈姆雷特的优柔寡

现代话剧《哈姆雷特》结尾片段

《哈姆雷特》剧照，美国演员埃德温·布斯饰演，约1870年

断、犹豫彷徨，一次次坐失良机，甚至还误杀了自己情人奥菲莉娅的父亲，导致奥菲莉娅神经错乱，溺水身亡。为替父亲和妹妹报仇，奥菲莉娅的哥哥提着浸过毒药的剑来找哈姆雷特决斗，结果被哈姆雷特刺死。最终，篡位的奸王被哈姆雷特杀死。哈姆雷特终于报仇雪恨，但自己也因身中毒剑而死亡，母亲也因喝下毒酒而死去。这是一出真正刻骨铭心的悲剧，全剧中主要人物几乎全部死去，体现出西方悲剧自古希腊悲剧以来，一悲到底的彻底的悲剧传统。主人公哈姆雷特虽几经挣扎，但最终仍然因性格上的缺陷而造成悲剧，反映出人物灵魂深处的斗争和激烈的内心冲突。

到了近现代社会，应运而生的"社会悲剧"揭露了各种不合理的社会现象和罪恶，具有鲜明强烈的批判精神。如法国作家小仲马根据他本人创作的同名小说改编的悲剧《茶花女》，以及19世纪挪威著名戏剧家易卜生的《玩偶之家》（又名《娜拉出走》）等，均对社会偏见与世俗势

《玩偶之家》剧照

力作了一定程度的揭露,触及资本主义时代的尖锐社会矛盾,反映了个人与社会势力的抗争。总而言之,西方戏剧史上,不管是命运悲剧、性格悲剧、社会悲剧,可以说都是人在与命运、性格、环境冲突中的挣扎,可以称之为挣扎的悲剧。

现当代西方悲剧创作风格更加多样,尤其是出现了将悲剧性与喜剧性融会到一起的悲喜剧作品。如瑞士剧作家迪伦马特的《老妇还乡》(1956),就是一部具有荒诞风格的悲喜剧作品。《老妇还乡》的故事发生在欧洲某国一个小城市,这个小城市陈旧破败、十分萧条。突然有一天,传来一个惊人消息,一个出生在本地的美国女亿万富翁即将回乡访问,并且准备赠送10亿美元巨款给这个小城市。这个消息让全城居民欣喜若狂,奔走相告。但是,这个贵妇人却提出了一个条件,要求当地居民杀死一个本地杂货铺小店主伊尔,原来这位贵妇人是专程回乡来复仇的。45年前,她与本地小商人伊尔热恋,怀孕后却被遗弃,流落他乡,沦为妓女。后来她嫁给了一个美国石油大王,当这位亿万富翁老头子去世后,她便继承遗产成为富豪。市长开始还装模作样地拒绝了贵妇人的条件,但是没有想到,在10亿美元捐款的诱惑下,当地居民已经

《老妇还乡》剧照，1992年

纷纷开始赊购高档商品。小业主伊尔万分惧怕，感到生命正在受到威胁。与此同时，市长、议员等头面人物也聚集开会，讨论结果是他们绝不能去杀死伊尔，但是他们可以动员他去自杀，为了全城居民的幸福，伊尔应当做出这种牺牲。于是，可怜的伊尔惊恐万状、无处藏身，人们把伊尔层层包围起来。在这种令人窒息的气氛中，伊尔上天无路、入地无门，他的精神彻底瓦解，终于倒了下去。贵妇人把伊尔的尸体装进豪华棺材，带着它得胜而去。正如本剧的作者，瑞士剧作家迪伦马特本人所说："情节是滑稽的，而人物形象则相反，常常不仅是非滑稽的，而且是悲剧性的。"事实上，正是这种悲喜剧的风格，构成了寓意深刻的境界。而且这种悲喜剧风格，20世纪50年代以来对于世界许多国家的戏剧、电影、电视剧等都产生了重大的影响。如苏联电影导演梁赞诺夫著名的"爱情三部曲"，包括《命运的嘲弄》（1976）、《办公室的故事》（1978）和《两个人的车站》（1982）都是典型的悲喜剧电影。其中，《两个人的车站》最为成功，被评为《苏联银幕》1983年最佳影片。除

了苏联银幕上出现的悲喜剧电影以外，日本影坛也出现了不少此类影片。例如日本著名导演山田洋次拍摄的《幸福的黄手帕》(1977)，以及另一部曾在我国上映过的日本影片《蒲田进行曲》(1982)，也是通过喜剧性的情节来展现小人物悲剧性的命运。与此同时，我们国家近些年来出现的一批描写普通人生活的电影或电视剧，也或多或少具有悲喜剧的风格和特征。

戏剧除了具有综合艺术共同的审美特征外，还有自身独具的特征。在戏剧的所有特征中，戏剧性无疑占有最重要的地位。所谓戏剧性，就是戏剧艺术通过演员扮演的角色之间的冲突来展开剧情、刻画人物，借以吸引观众，实现其艺术效果和审美作用的特性。构成戏剧性的中心环节是戏剧动作和戏剧冲突，或者说是行动中的人物的冲突。没有冲突就没有戏剧。戏剧必须通过角色之间的对话和动作，来展开激烈的冲突和交锋，使戏剧情节得以进展，人物性格得以展现，在富于戏剧性的矛盾冲突和曲折起伏的情节中，塑造出具有鲜明性格的人物形象。

中外古今的优秀的戏剧作品，无不具有强烈的戏剧性。《哈姆雷特》全剧以哈姆雷特同篡夺王位的叔父之间的外部冲突，以及他本人灵魂深处的内心冲突构成丰富而深刻的戏剧矛盾；曹禺的名著《雷雨》则是以

《雷雨》剧照，1999年

《雷雨》
结尾片段

周朴园一家错综复杂的人物关系和人物之间的矛盾来展开戏剧冲突，故事情节曲折，矛盾冲突纷繁，具有很强的戏剧性。曹禺的《雷雨》是作家23岁时的作品，全剧只有周朴园、侍萍、蘩漪、周萍、周冲、四凤、鲁贵，以及后来加上的鲁大海这8个主要人物，但是全剧严格遵循古典主义戏剧的"三一律"原则（时间一律、地点一律、情节一律），具有精湛的戏剧结构、尖锐的戏剧冲突并塑造了独特的人物形象，堪称中国现代戏剧史上具有里程碑意义的话剧佳作。这充分证明戏剧性是戏剧艺术首要的特征，也是使戏剧作品获得舞台生命的重要因素。

在综合艺术中，戏剧和戏曲需要演员在舞台上为观众进行现场表演，可以多次进行。而电影和电视则是一次性演出，用胶片或录像带将这种表演固定下来。因此，剧场性构成了戏剧艺术的另一个特点。这种剧场性对戏剧演员的表演艺术提出了很高的要求，人们常把剧本、演员和观众称作戏剧艺术的三要素，其中最本质的要素自然是演员。因此，戏剧的中心应当是演员的表演艺术。由于戏剧是在剧场中为观众现场表演，因而，每一次表演都是一次艺术创造。戏剧表演的过程就是创造的过程，也就是观众欣赏的过程。戏剧演员在进行二度创造时，首先要深刻挖掘剧本的内涵，掌握角色丰富的思想情感，通过情感体验与艺术分析，克服自我与角色之间的距离，然后才能通过艺术化的表情、语言和形体动作，在舞台上塑造出栩栩如生的人物形象。演员扮演的角色，应当是真实感人的舞台形象，这就要求演员的表演既要形似，更要神似，传达出角色独特的性格气质和内心世界。

正因为戏剧艺术对表演有着很高的要求，因而戏剧理论家们都十分重视对戏剧表演艺术的研究，其中，影响最大的是斯坦尼斯拉夫斯基体系和布莱希特戏剧体系，这两种体系分别被称之为"体验派表演艺术"和"表现派表演艺术"两大类型。前者是由苏联戏剧家斯坦尼斯拉夫斯基创立的戏剧表演体系，他强调演员应当在剧本的规定情境中设身处地地体验角色的生活、情感和思想，并且在演出时再体现于表演之中。斯坦尼斯拉夫斯基表演体系主张"我就是角色"，并且根据戏剧情境来做出一连串的行动，称之为"贯串行为"。德国戏剧家布莱希特则倡导一种

"间离效果"的表演方法,废除传统的"三一律"框框,主张场景变换的自由化,在表演艺术上主张演员与角色在感情上保持距离,始终清醒地意识到"我是在演戏",用理性效果代替感情效果,主张演员始终要用理智来控制自己的表演,始终清醒地意识到自己是在演戏,"他一刻也不能完全彻底地转化为角色"[3],以便让观众冷静地去分析和判断。戏剧艺术以演员表演为中心环节,演员表演也使戏剧艺术具有了自己的特色。戏剧在演出时,演员与观众的感情可以直接交流,观众一方面欣赏舞台上演员的精彩表演,另一方面又以自己的情绪情感的反应直接影响着演员的表演,这种现场反馈的现象构成了戏剧艺术的重要特点。

二、戏曲艺术

戏曲是中国传统的戏剧形式的总称。据不完全统计,我国各地有300多个剧种,其中包括全国性的剧种如京剧、昆曲,也包括地方戏如川剧、秦腔、河北梆子等。在世界上,古希腊戏剧、印度梵剧和中国戏曲,被称为三种古老的戏剧艺术。

戏曲艺术具有悠久的历史和深厚的传统。"中国戏曲的起源是很早的,在原始时代的歌舞中已经萌芽了。但它发育成长的过程却很长,是经过汉唐直到宋金即12世纪的末期才算形成。"[4] 中国戏曲的渊源可以追溯到秦汉时期的乐舞、俳优、百戏。唐代更有了较大的发展,出现了歌舞戏和参军戏,"戏"和"曲"进一步融会,表演形式也更为多样。宋金时期,戏曲艺术才真正趋于成熟,宋杂剧和金院本都能演出完整的故事,剧中角色也较前增多,初步形成了我国戏曲表演分行当的体系。元代戏曲创作和演出空前繁荣,涌现出了一批杰出的剧作家和作品,元杂剧在中国戏曲史上占有重要的地位,不少作品在思想性和艺术性上都取得了较高的成就,其中,尤以关汉卿的《窦娥冤》和王实甫的《西厢记》最为著名,堪称世界戏剧艺术的不朽作品。明清时期,是中国戏曲史上又一个繁荣时期,特别是传奇作品大量涌现,

[3] 转引自汪流:《艺术特征论》,第482页,文化艺术出版社1984年版。
[4] 张庚、郭汉城主编:《中国戏曲通史》,第75页,中国戏剧出版社1992年版。

《牡丹亭》剧照，昆曲，2004年

包括中国戏曲史上划时代的浪漫主义杰作汤显祖的《牡丹亭》等。这个时期，大量戏曲理论论著的出现，更加促进了戏曲艺术的繁荣发展。最引人注目的是这个时期内，不但出现了昆曲、京剧等全国性的大剧种，而且涌现出几百个地方剧种，呈现出百花齐放的局面。中华人民共和国成立以来，戏曲艺术更是有了长足的发展，一批著名戏曲表演艺术家和优秀的戏曲作品，深深受到广大人民群众的喜爱和欢迎。

我国戏曲种类繁多，难以尽述。其中代表性的剧种主要有昆曲、京剧、豫剧、越剧、黄梅戏、评剧等。昆曲，也称昆剧，是我国最古老的剧种之一，迄今已有六七百年的历史。昆曲发源于江苏昆山，明末清初呈现蓬勃兴盛的局面，并形成众多流派，对许多地方剧种产生过影响。京剧，是流行全国的大剧种，自200年前"四大徽班"进京演出后逐渐形成，并得到了迅速的发展。京剧广泛吸收了其他剧种的长处，剧目丰富多彩，曲调非常丰富，唱词通俗易懂，念白分京白、韵白两种，表演各行当均有一套规范的程式化动作，产生了许多著名的京剧表演艺术家，因而很快成为中国戏曲艺术的代表，其影响遍及全国，蜚声中外。京剧流派和名家很多，其中，最著名的有"谭派"（谭鑫培）、"麒派"（周信芳）、"盖派"（盖叫天），以及"四大名旦"（梅兰芳、程砚

秋、荀慧生、尚小云）和"四大须生"（马连良、谭富英、杨宝森、奚啸伯）等。豫剧，又称河南梆子，流行于河南及邻近地区，唱腔清晰流畅，表演真切细腻，成为梆子声腔系统中影响最大的剧种，出现了常香玉等一批著名演员，以及《花木兰》《穆桂英挂帅》《秦香莲》《朝阳沟》等一批优秀剧目。越剧，兴起于浙江、上海，流行于许多省市，20世纪三四十年代在"女子文戏"的基础上，吸收其他剧种的特长进行了改革，形成了以女演员扮演各行当角色的特点，涌现出袁雪芬、徐玉兰、王文娟等一批著名演员和《红楼梦》《梁山伯与祝英台》《祥林嫂》等一批优秀作品。评剧，主要流行于华北、东北等地区，现已成为北方的大剧种，其中，新凤霞主演的《刘巧儿》，小白玉霜主演的《秦香莲》等众多剧目，深受广大观众的喜爱。此外，广东的粤剧，中南地区的汉剧，西南地区的川剧，华北地区的河北梆子等许多地方剧种，也都拥有大量的观众。

　　古典戏曲是我国传统文化的集中体现。作为长期农业社会的产物，中国戏曲深受儒家文化、民俗文化，乃至宗教文化的影响，深刻地折射出中国传统艺术精神与美学追求。在中国古典戏曲文化史上，有一个值得注意的现象，就是从剧目题材来看，历史演义占有极大比重。据统计，戏曲传统剧目有一万多个，其中大多为历史故事剧，因而戏曲艺人中有"唐三千，宋八百，数不清的是三国"之说。这与西方古典戏剧大多取材于神话形成鲜明对照。这同儒家文化在传统文化中的主导地位分不开，儒家文化以伦理道德为本位，把道德政治化，又把政治道德化，从而形成"隆礼贵义"的伦理精神，进而影响到戏曲的历史化，强调以史为鉴。

　　与此相关的另一个值得注意的现象，是中国戏曲具有善恶分明的人物形象与惩恶扬善的教化功能，再加上"天人合一"的宇宙意识和崇尚圆满的世俗心理，中国古典戏曲多数以大团圆结局。不少戏曲就戏剧冲突的本质而言是悲剧性的，但是戏剧冲突的结果却是喜剧性的大团圆。为了达到善有善报、恶有恶报的结局，中国戏曲采用了许多独特的方法：

张君秋饰演,《秦香莲》剧照,京剧

其一,寄希望于清官。由于人间有许多冤案和不平,历代老百姓都寄希望于清官。正因为如此,中国戏曲传统剧目中有许多"包公戏",其中最著名的就是《秦香莲》。陈世美考中状元后,贪图富贵,喜新厌旧,为了当驸马甚至专门派杀手去刺杀妻子秦香莲和自己的两个孩子,就连杀手都不忍下手,自尽身亡。这就把陈世美推到了人人唾骂的境地,但由于国太和公主的庇护,他仍然逍遥法外。包公受理此案,不畏强权,为民申冤,抬出先王御赐的"龙头铡"处死陈世美,最终惩罚邪恶,伸张正义,为秦香莲母子讨回了公道。

其二,寄希望于老天。人间往往是清官少,贪官多,老百姓的冤案遇不到包公怎么办?那只能寄希望于老天,《窦娥冤》就是一个典型例子。窦娥被人诬告后遇到了一个昏官,临刑时窦娥满腔悲愤,呼天抢地,她许下的三桩"无头愿"一一实现,尤其神奇的是六月降雪,表明窦娥冤情感天动地、震撼人心。虽然窦娥受尽了人间一切苦难,但最终她的誓愿实现,老天爷为她洗净冤屈,伸张正义,加之后来恶棍张驴儿被杀,仍然是"善有善报,恶有恶报"的结局。

其三,寄希望于想象。如果人间没有清官,老天爷也顾不上,怎么办?中国戏曲悲剧还可以在想象中完成愿望,似乎有点类似于弗洛伊德讲的"梦是被压抑的无意识欲望在想象中完成",最终实现大团圆结局,《梁山伯与祝英台》可以作为例证。越剧《梁山伯与祝英台》脍炙人口、广为流传。梁祝之间有着真挚的爱情,却被活活拆散,以悲剧告终。梁山伯悲愤欲绝,一病不起,抱恨死去。祝英台被迫嫁到马

《梁山伯与祝英台》（化蝶）剧照，越剧，1952年

家，完婚途中经过梁墓，下轿哭祭，一时间风雨大作、雷电交加，坟墓裂开，英台纵身跳入。后来坟上长出两棵连枝树，马家霸道地派人将树砍去，突然坟墓中飞出一双彩蝶，梁祝二人化作蝴蝶，自由飞舞，仍然是大团圆的结局。

其四，寄希望于神话。例如，明代汤显祖的《牡丹亭》中，美丽的少女杜丽娘因爱而死，最后在书生柳梦梅的痴情感召下又因爱而生，最后仍然是大团圆的结局。又如戏曲《长生殿》，杨贵妃死后，唐明皇日夜思念她，感动了神灵，两人终于在天上相聚。甚至聊斋故事电影《画皮》的结尾，三对情侣全部团圆，男人与女人，男鬼与女鬼，男妖与女妖全部团圆。除了以上所述以外，中国戏曲悲剧还有许多办法来实现善必胜恶的圆满结局，在此不能一一尽述。这是因为中国古典戏曲强调美与善的结合，宣扬善必胜恶。而西方古典戏剧则强调美与真的结合，主张"一悲到底"，例如从古希腊的《俄狄浦斯王》到莎士比亚的《哈姆雷特》，均是如此。

中国戏曲具有自身的审美特征，尤其是表现在综合性、程式化、

虚拟性这三个方面。当然，这些特征并非中国戏曲所独有，许多东方戏剧也具有这些特点。例如，日本历史最长的戏剧"能乐"，同样具有十分鲜明的综合性、程式化和虚拟性。这是东方戏剧与西方戏剧的明显区别。从综合性来看，相比之下，戏曲比话剧更具有综合性，它是一门歌、舞、剧高度综合的艺术。戏曲表演的艺术手段是唱、念、做、打，唱功在戏曲表演中占有重要地位，具有丰富的审美功能；戏曲中的舞则是指戏曲表演中的动作和造型都带有一种舞蹈性，具有舞蹈的韵律和节奏。这种高度的综合性，可以说是戏曲艺术最基本的审美特征，也是中国戏曲与西方话剧的重大区别。正是由于这种综合性，使中国戏曲成为歌舞化的"剧诗"，通过唱腔与舞蹈、念白与表演，在戏曲舞台上营造出富有诗情画意的戏剧氛围。

中国戏曲的程式化，是指戏曲演员的角色行当、表演动作和音乐唱腔等，都有一些特殊的固定规则。首先，戏曲演员的角色行当就具有程式化的特点。根据角色不同的性别、年龄、身份、性格等特点，戏曲一般都划分为生、旦、净、丑等四种基本类型，每种类型又可以再分出许多更加细致的角色。例如，专指男性角色的"生"，又可分为老生、小生、武生等，甚至还可以细分，如小生又可分为纱帽生、扇子生、穷生和翎子生等；专指女性角色的"旦"，又分为青衣、花旦、刀马旦、老旦等；"净"，又分为铜锤花脸、架子花脸等；"丑"又分为文丑、武丑等。不同的角色在化妆、服装，以及表演（动作、唱腔和念白）上，都有一些特殊的规定。

其次，戏曲演员的表演动作也具有程式化的特点。戏曲的程式是从生活中提炼出来的规范化动作，它是戏曲表演艺术最明显的特点。所谓程式，就是指不同角色的戏曲演员在舞台上一举一动、一招一式都有相对固定的格式，常用的程式性动作甚至还有固定的名称。例如，"起霸"就是指通过一整套连贯的戏曲舞蹈动作，来表现古代将士出征前整盔束甲的情景，又分为男霸、女霸、双霸等多种形式；"走边"则是表现人物悄然潜行的动作，有一套专门的出场形式和舞台行动线路，配合着音乐锣鼓来进行；"趟马"也叫"跑马"，是用一套连贯的戏曲舞蹈

动作来表现人物策马疾行的情景，又可分为单人趟马、双人趟马、多人趟马等形式。此外，作为戏曲表演基本功的"甩发功""水袖功""扇子功""手绢功"等，不同行当也都各自有一整套的程式动作。

最后，戏曲音乐、唱腔和器乐伴奏也都有一些基本固定的曲牌和板式。例如京剧中，皇帝出场大多用［朝天子］等曲牌伴奏，主帅出场大多用唢呐曲牌［水龙吟］伴奏等。各种器乐曲牌都有自己特定的用途，分别用于不同场合，彼此不能混淆或替换。例如［万年欢］曲牌用于摆宴、迎亲等场合，［哭皇天］曲牌用于祭奠、扫墓等场合，都有严格的规定。甚至戏曲中的锣鼓点子也都有一整套固定的规则，仅京剧常用的锣鼓点子就有50余种，分为开场锣鼓、身段锣鼓等。显然，戏曲唱腔和伴奏中的这些程式，既使戏曲具有了强烈的舞台节奏与鲜明的艺术表现力，又使戏曲具有了一种独特的形式美，培养了观众对于戏曲特殊的审美习惯，体现出戏曲特殊的艺术魅力。

中国戏曲的虚拟性，是指戏曲充分吸收了我国古典美学注重写意性的特点，通过"虚实相生""以形写神"，使演员能够更加充分地利用戏曲舞台有限的时空，更加广阔地反映现实生活与表现思想感情。所谓虚拟性，首先是指戏曲演员表演时多用虚拟动作，不用实物或只用部分实物，依靠某些特定的表演动作来暗示出舞台上并不存在的实物或情境。比如，演员手中一根马鞭就表示正在策马奔驰，一支船桨就意味着荡舟江湖。尽管舞台上并没有马和船，但通过演员的表演动作，观众完全能够心领神会。

其次，戏曲舞台上的道具布景也具有虚拟性，戏曲舞台大多不用布景，常常只用很少的几件道具。传统的戏曲舞台常常只设简单的一桌二椅，在不同的剧情中，通过演员不同的表演动作，可以展示出不同的环境，可以表现剧中官员升堂、宾主宴会、接待宾朋、家庭闲叙等不同场面，还可以当作门、床、山、楼等布景。戏曲舞台采用虚拟性的道具布景，一方面为演员留出了更多的舞台空间，很适合戏曲艺术歌舞性较强的表演方式，使演员的表演艺术得以充分展现；另一方面，戏曲这种虚拟性的舞台美术环境，能够更加激发观众充分发挥自己的想象力，使观

众通过自己的联想和想象积极主动地参与演出，从而获得更加丰富隽永的审美享受。

再次，戏曲舞台的时空也具有极大的虚拟性。戏曲舞台时空同话剧舞台时空恰好相反，话剧舞台时空一般要求情节、时间、地点三方面保持完整一致，即古典主义戏剧的"三一律"法则；而戏曲舞台时空所表现的往往不是真实世界中的客观时空，只是通过演员的唱腔、念白和动作，以虚拟的手法来表现空间和时间，具有一种高度灵活自由的主观性。例如，京剧《萧何月下追韩信》，讲述了萧何日夜兼程跋涉追回韩信的故事，演员在舞台上跑几个圆场就表示赶了几十里路程；昆曲《夜奔》中，林冲深夜潜逃，疲乏之极，在庙内酣睡了一夜，而表现这一切只花了几十秒钟，在时间的处理上只是用打击乐的更鼓来表现。尤其是京剧《三岔口》更是充分利用了戏曲虚拟性的特点，同一舞台既是郊外又是客店，空间的转换全凭演员一系列虚拟动作表现出来；剧中两位主人公的格斗整整打了一个晚上，舞台上时间却只有几十分钟；尽管演员是在灯火通明的舞台上表演黑夜中的一场搏斗，但通过

京剧《三岔口》片段

《三岔口》剧照，京剧

演员绝妙的动作,却使观众仿佛置身于伸手不见五指的黑夜目睹这场惊心动魄的拼搏,成功地表现了剧情,塑造了人物。显然,戏曲时间、空间的虚拟性处理,将戏曲舞台的局限性转化为灵活性,为戏曲艺术的自由表现提供了条件。

戏曲艺术高度的综合性、程式化和虚拟性,以鲜明的艺术特色在世界戏剧舞台上独树一帜,具有浓郁的民族特色和独特的艺术魅力。

三、电影艺术

电影是现代科学技术与艺术相结合的产物。电影艺术是通过画面、声音和蒙太奇等电影语言,在银幕上创造出感性直观的形象,再现和表现生活的一门艺术。由于电影诞生在音乐、舞蹈、绘画、雕塑、戏剧、建筑之后,所以常被人们称作"第七艺术"。

在迄今为止的所有艺术种类中,只有电影和电视是人们知道其诞生日期的两门艺术。1895年12月28日晚上,法国人卢米埃尔兄弟在巴黎一家大咖啡馆的地下室里,放映了他们自己拍摄的《火车进站》《水浇园丁》等短片,这一天被电影史学家们定为电影正式诞生的日子,标志着无声电影时代的开始。在此之后,电影这门年轻的艺术迅速发展起来。中国电影诞生于10年之后,即1905年,当时的北京丰泰照相馆拍摄了第一部国产片《定军山》,由著名京剧

任庆泰导演,《定军山》剧照,黑白影片,1905年

演员谭鑫培主演,严格意义上讲是一部戏曲舞台纪录片。中国第一部故事片是《难夫难妻》(1913)。

从总体上讲,电影可分为故事片、纪录片、科教片、美术片等四大部类。作为电影艺术最主要样式的故事片,又可作各种具体的划分。故事片充分发挥了现代综合艺术的长处,它的再划分可以根据电影的特征,借用文学的分类方法。从体裁来看,文学主要分为诗歌、散文、小说和戏剧剧本四种最基本的体裁,电影同样包括诗电影、散文电影、小说电影和戏剧式电影等各种体裁。

事实上,电影这门年轻的艺术在它近百年的发展历史上,每个阶段总是侧重于向一门兄弟艺术学习。20世纪20年代,电影主要向诗歌学习,蒙太奇诗电影成为主流,以苏联蒙太奇电影学派为代表,涌现出爱森斯坦的《战舰波将金号》(1925)、普多夫金的《母亲》(1926)等一批著名影片。30年代至40年代,电影主要向戏剧学习,戏剧式电影盛极一时,尤以美国好莱坞电影最为著名,出现了《魂断蓝桥》(1940)、《卡萨布兰卡》(1943)等一大批影片。50年代到60年代,电影主要向散文和小说学习,纪实性电影达到高峰,出现了意大利的《罗马11时》(1952)等一批纪实性电影和《罗果和他的兄弟们》(1960)等一批小说式电影。20世纪后半叶以来,电影样式呈现多元化的发展趋势。

电影和电视是20世纪最重要的文化现象,是迄今为止,唯一产生于现代科学技术基础之上的姊妹艺术。从诞生到发展的全部历史来看,电影始终是一门与现代科学技术紧密结合的艺术。科学技术的进步,对电影艺术的发展,对电影语言的创新,甚至对电影美学观念的演变,都有着重大影响。在世界电影艺术发展史上,曾经有过三次重大的变革,都与现代科学技术的发展有着十分密切的联系。

电影艺术史上的第一次大变革是从无声到有声。最初的电影都是无声电影,被称为"默片"。一般认为,有声电影诞生的标志,是1927年美国的《爵士歌王》,这部影片其实是在无声片中加进四支歌、一些台词和音乐伴奏,但不管怎样,它标志着电影史上一个新时代的开始。从此,电影由纯视觉艺术成为视听综合艺术,音乐、音响和人声都成为电

影重要的艺术元素，大大丰富了自身的表现力。中国第一部有声片，是1931年的《歌女红牡丹》。

电影艺术史上的第二次大变革是从黑白到彩色。最初的电影都是黑白片，早期电影曾经采用人工上色的办法，即在黑白电影的胶片上涂颜色，如苏联电影《战舰波将金号》，就是经过人工上色，使银幕上起义后的战舰上升起一面红旗，显然这是一项极其繁重的工作。1935年，使用彩色胶片拍摄的

费穆导演，《生死恨》剧照，1948年

美国影片《浮华世界》诞生，这是世界上第一部彩色电影。中国第一部彩色故事片《生死恨》(1948)，又是一部戏曲艺术片，由梅兰芳先生主演，费穆担任导演。

电影艺术史上的第三次大变革，发生在20世纪90年代以来至今，电影正在大踏步地进入高科技时代，计算机三维动画、数字技术、多媒体技术和虚拟现实等高科技手段正在应用于电影领域，以极富想象力的艺术手法和极其逼真的艺术效果，大大增强了电影艺术的魅力。如在美国影片《阿甘正传》中，主人公居然与肯尼迪总统促膝谈心；《真实的谎言》中，庞大的战斗机在一座座摩天大楼之间横冲直撞；《侏罗纪公园》里，出现了奔跑着的恐龙和始祖鸟；《泰坦尼克号》里，巨大的轮船沉入水中，等等。尤其是《玩具总动员》这部三维动画片，完全是由电子计算机制作的1500个镜头组成。《哈利·波特》中各种各样令人吃惊的魔法，《指环王》中铺天盖地的七万魔兵大战等有着巨大视觉冲击力的镜头，都是由高科技创造的。可以说，高科技给影视艺术带来的巨大影响，现在仅仅是初露端倪。需要强调指出的是，现代科学技术的迅

猛发展，不仅为电影提供了越来越丰富的技术手段和艺术语言，而且直接影响到电影美学各个流派的产生和发展。声音引入电影，促成了戏剧化电影美学的诞生；轻便摄影机、高速感光胶片和磁带录音机的出现，使意大利新现实主义电影得以实现"把摄影机扛到大街上"的美学追求。这些事实都是被世界电影界所公认的。尤其是计算机技术的引入，给电影美学带来了尚待解决的崭新课题。不少专家认为，当代电影美学由于数字技术的广泛运用，已经产生了"虚拟美学"，即过去的"眼见为实"已经变成了"眼见为虚"，通过数字技术完全可以模拟十分真实的现实环境。可以预见，随着现代科技革命的飞速进展，电影在21世纪还将发生更大的变化。

电影也是一门综合艺术，它的综合性可以分为三个层次：其一，它是各门艺术的综合；其二，它是科学与艺术的综合；其三，它是美学层次上的综合。电影艺术将视觉艺术与听觉艺术、时间艺术与空间艺术、纪实艺术与表演艺术、再现艺术与表现艺术有机地综合到一起。特别是电影艺术综合吸收了各门艺术的长处和特点，大大丰富了自己的艺术表现力。这种综合性，使电影艺术成为一种集体创作的艺术，将编、导、演、摄、美、录、音、道、服、化等多个职能部门集合在一起，在导演的总体构思和制片人的宏观策划下来共同完成摄制任务。

第一，电影和电视剧都与戏剧有着密切的关系。戏剧既是综合艺术，又是表演艺术，戏剧艺术多年来在编剧、导演、表演等方面所形成的艺术规律，为电影艺术提供了许多可贵的经验。一些电影作品的编、导、演或者来自舞台，或者两栖于戏剧艺术和电影艺术，例如好莱坞的著名影星葛丽泰·嘉宝、凯瑟琳·赫本、费雯·丽、英格丽·褒曼等均是从舞台走向银幕；中国从老一代演员赵丹、白杨到新一代演员巩俐、章子怡等也是如此。第二，电影艺术也受到文学的极大影响。文学的各种体裁都曾经直接对电影产生过巨大影响，出现过诗电影、戏剧式电影、散文电影和小说电影。第三，电影艺术从绘画、雕塑中，吸取了造型艺术的规律和特点，使得造型性成为电影艺术重要的美学特性之一。造型艺术善于处理光线、影调、色彩、线条和形体，为电影艺术的画面造型

提供了丰富的艺术营养。尤其是新时期以来我国电影观念的更新，突出表现在对造型性的重视与探索上，如《黄土地》画面上大半黄土、小半蓝天的构图，《红高粱》片尾无边无际的红彤彤的高粱，都显示出电影艺术造型性的巨大生命力。第四，电影艺术与音乐结下了不解之缘，音乐成为影视作品概括主题、抒发情感、渲染气氛的重要艺术手段，尤其是广为传唱的影视歌曲更是成为影视艺术美的重要组成部分。第五，电影艺术与摄影艺术有着与生俱来的天然联系。德国电影理论家克拉索尔甚至认为，电影的基本特性就是照相性。当然，我们必须强调指出，以上各门艺术的多种元素进入影视之后，已经发生了质的变化，被影视艺术所同化和吸收，使得电影和电视艺术成为与众不同的独立艺术。

影视艺术的特性，体现在运动着的画面、声音以及完成画面、声音组合的蒙太奇之中。因此，影视艺术语言主要就是画面、声音和蒙太奇。影视画面主要是通过摄像机的镜头拍摄记录下来的，对于影视画面来讲，景别（包括远景、全景、中景、近景、特写等）、焦距（包括标准镜头、长焦镜头、短焦镜头、变焦镜头等）、镜头运动（包括推、拉、摇、移、跟、降、升等几种基本形式和运动镜头等）、角度（包括平视镜头、俯视镜头、仰视镜头等），以及光线、色彩和画面构图等，共同组成了画面造型。对于影视声音来讲，人声（包括对话、独白、旁白等）、音乐、音响这三大类型，共同组成了声音造型，并且与画面相互配合，极大地增强了影视艺术的表现力和感染力。

蒙太奇是法文 Montage 的音译，原为建筑学用语，意为装配、组合、构成等，在影视艺术中，这一术语被用来指画面、镜头和声音的组织结构方式。蒙太奇的完整概念，应当包括以下三层含义：其一，从技术层面上讲，蒙太奇就是剪辑；其二，从艺术层面上讲，蒙太奇应当是电影的基本结构手段和叙事方式，不但镜头与镜头、段落与段落，甚至画面与声音均可构成蒙太奇组合关系；其三，从美学层面上讲，蒙太奇是影视艺术独特的思维方式，也是一种创作方法。蒙太奇不仅体现在后期剪辑之中，而且也体现在前期的文学剧本和分镜头剧本，乃至各个创作部门合作完成的整个创作拍摄过程之中。从这个意义上讲，蒙太奇思

维是影视艺术独特的思维方法。

　　作为大众文化与大众传播媒介，电影具有广泛的群众性和巨大的影响力，遍及世界各个国家、地区和民族，曾被称为"盛在铁盒子里的大使"。电影既是一种耗资巨大的物质生产，又是一种影响巨大的精神生产；电影既是一门艺术，又是一种特殊形态的商品，将艺术、文化、传媒、商品集于一身。

　　从经济效益来看，近些年来影视音像制品一直高居美国出口商品的前列，一部《泰坦尼克号》（1997），耗资达2.3亿美元，不但为美国在全世界赚回了18亿美元的票房收入，而且这部影片带来的各项附加收入也高达10多亿美元，2011年的数字3D版仅在中国就卷走了近10亿人民币票房。而导演卡梅隆另外一部完全依靠数字技术完成的《阿凡达》，更是为好莱坞带来了近28亿美元的全球高额票房。因而，"上座率"和"收视率"，分别成为电影和电视经济效益的两个重要概念。从社会效益来看，影视艺术作品由于具有其他艺术种类所难以比拟的巨大观众群，具有巨大的社会影响，从而具有审美教育与认知作用、审美娱乐与宣泄作用，以及产生不容忽视的负面作用等。可见，影视艺术兼具

詹姆斯·卡梅隆导演，大量运用数字技术制作的科幻电影《阿凡达》剧照，2010年

艺术性与娱乐性、商品性与文化性。

同时，影视艺术作为时代的多棱镜与社会的万花筒，又总是展现出一幅幅不同时代的社会生活的斑斓图景，因此，影视艺术又具有鲜明的社会性与时代性；优秀的影视作品既是国际文化交流的重要载体，又有浓郁的民族风格和民族特色，因此，影视艺术又具有鲜明的民族性和国际性；此外，中外优秀影视作品，无不具有深刻的思想意蕴和独特的艺术追求，从而体现出较高的文化品格和独特的艺术创新，具有经久不衰的艺术魅力。

2005年，中国电影迎来了百年华诞，在这一年中曾举办了许多庆祝活动。百年风云，百年沧桑，中国电影自1905年诞生以来，经历了一个艰难曲折的发展历程。这一百年，也正是中国社会经历巨大历史变革的时期，中国电影正是以影像的方式记录下中国现当代社会的历史进程。百年中国电影史中产生了无数优秀的电影作品和无数优秀的电影艺术家，我们仔细审视便不难发现，百年中国电影发展史曾经有过三次辉煌的时期。

第一个辉煌时期是20世纪三四十年代，这个时期的中国电影，具有丰富的社会内涵、浓郁的时代气息、真实的生活场景、典型的人物形象，为世界电影艺术贡献出了一批杰出作品，同稍后出现的意大利新现实主义电影交相辉映。当时的许多国产片至今仍被人们所喜爱和赞赏，显示出长久的艺术生命力和深远的影响。代表作品有《渔光曲》《马路天使》《一江春水向东流》《小城之春》等。

第二个辉煌时期是20世纪五六十年代，即1949年中华人民共和国成立到1966年"文化大革命"爆发的中国电影，因此又被称为"十七年"中国电影。从总体上讲，"十七年"中国电影经历了一个"四起四落"的曲折发展过程，这个时期的中国电影犹如社会的晴雨表和政治的温度计，直接反映出社会的风风雨雨和复杂多变的政治气候。但是不管怎么样，中国电影毕竟在艰难跋涉中走出了一条自己的发展道路，涌现出一大批人们至今仍然熟悉的电影艺术家和优秀的电影作品，甚至其中很多优秀的电影歌曲至今仍在广为传唱。代表作品有《红色娘子军》

蔡楚生、郑君里编导,《一江春水向东流》剧照,1947年

《冰山上的来客》《英雄儿女》《林则徐》《枯木逢春》等。

第三个辉煌时期是20世纪80年代,即"新时期"中国电影。这个时期,海峡两岸及香港相继出现了以侯孝贤、杨德昌为代表的台湾"新电影运动",以陈凯歌、张艺谋为代表的内地"第五代"导演创作群体,还有以徐克、许鞍华为代表的香港"新浪潮"电影。虽然他们有着各自不同的艺术风格和美学追求,但又存在着某些共同的特点和时代的特征。这个时期,中国电影翻开了崭新的一页,从一定程度上讲,正是从这个时候起,中国电影才真正开始走向世界,引起国际社会的关注。代表作品有《黄土地》《红高粱》《人生》《老井》《青春祭》《英雄本色》《悲情城市》《青梅竹马》等。

当中国电影进入第二个百年之际,人们有理由期盼中国电影的第四个辉煌时期。我们认为,面临新世纪的挑战和机遇,中国电影在第二个百年里经过二十年左右的努力,即21世纪20年代期间,有希望迎来第四个辉煌时期。

四、电视艺术

电视是现代科学技术高度发展的产物，也是 20 世纪人类最伟大的发明之一。电视与电影、广播相比，是更为年轻的传播工具，然而它的发展之快、影响之大，却是此前其他传播媒介所无法比拟的。

电视的崛起和普及，使加拿大传播学家马歇尔·麦克卢汉早在 20 世纪 60 年代就提出了"地球村"的概念，认为电视和卫星等技术的出现，使地球"越来越小"，人类已跨越空间和时间的限制，使信息在瞬息间便可传送到世界的每一个角落，因而地球已变成了一个村庄。尽管人类有着悠久的传播历史和漫长的演进过程，但是，真正的大众传播时代是在 20 世纪初，伴随着广播、电影、电视的发明和普及才开始的，电子媒介的出现和普及，标志着大众共享信息时代的开始，在传播史上具有划时代的巨大意义。

还应当指出的是，这些新兴电子媒介的出现，甚至导致了对大众传播的研究和传播学作为一门新兴学科的诞生，终于使得传播学在 20 世纪四五十年代真正形成一门正式学科，在短短的数十年内迅速发展起来。

今天，随着计算机技术的迅速发展和普及，一种新的大众传播媒介——国际互联网（Internet）正在大步走进人类社会生活的方方面面。从某种意义上讲，国际互联网和信息高速公路使人类传播方式发生了根本性的变革，从单向性的大众传播发展到交互式的大众传播，标志着人类传播又一个新时代的来临。特别是数字技术的发展，以及电信、电视、电脑"三电合一"的发展趋势，更是预示着大众传播崭新的发展前景。

发展迅速的电视，诞生至今不到百年历史。1936 年 11 月 2 日，英国广播公司（BBC）在伦敦郊外的亚历山大宫，播出了一场规模盛大的歌舞，标志着世界上第一座电视台正式开播，人们普遍把这一天作为电视事业的开端。此后，法国于 1938 年，美国与苏联于 1939 年相继开始正式播出电视节目。世界电视事业的真正发展，是在二次大战结束以后，随着电子技术的突飞猛进，电视业的发展也日新月异。1954 年，美国正式开办彩色电视节目，成为世界上第一个播出彩色电视节目的国家。

我国第一座电视台——中央电视台的前身——北京电视台，于

1958年5月1日开始实验播出，标志着中国电视事业的开端，同年6月15日又播放了我国第一部电视剧《一口菜饼子》，中国电视艺术从此诞生。在不到半个世纪的时间里，中国电视事业取得了令人瞩目的迅猛发展。资料表明，中国现有各级各类电视台近3000个，覆盖了全国城乡，一些大城市可以收看上百个频道，调查表明，看电视已成为城乡居民首选的休闲娱乐项目。

毫无疑问，作为大众传播媒介，电视具有多重功能。一般认为，电视具有新闻信息功能、文艺娱乐功能、社教功能和服务功能，但前两种功能是主要的。调查资料表明，电视观众的收视动机主要是获取信息与休闲娱乐。

目前，电视艺术已经遍及我国城乡，成为广大群众最喜闻乐见的一门艺术，电视艺术所拥有的观众数量，在所有的艺术种类中遥遥领先，发挥着越来越大的影响。连续举办三十几届的中央电视台春节联欢晚会，每次均有数亿观众收看。再以电视剧为例，1995年为7000部集，到2000年就发展为12000部集，2008年电视剧上报的选题计划竟高达26000部集。

电视艺术作为电视节目的重要组成部分，主要是指电视屏幕上播出的各式各类文艺节目，其中包括电视剧、电视综艺节目、电视艺术片、电视专题文艺节目，以及音乐电视（MTV）、电视文艺谈话类节目、电视娱乐节目（如游戏类、益智类，乃至真人秀节目，包括《超级女声》在内的各类选秀节目和《非诚勿扰》等各类婚恋节目）等。同时，电视文艺还应当包括直播或播映的电视文学、电视音乐、电视舞蹈、电视曲艺杂技、电视戏曲、电视戏剧、电视电影，乃至于诸多亚艺术电视节目如艺术体操、冰上舞蹈、时装表演等。电视剧是电视艺术的主要类型。电视剧的品种较多，主要包括单本剧、连续剧、系列剧或小品等。单本剧，是电视剧中一种常见的形式，它具有独立的故事或情节，基本上一次播完（或分上中下三集），情节紧凑，人物不多，时间大致在半小时至两小时之间。连续剧，是电视剧中一种重要的形式，故事情节常常较为曲折复杂，剧中人物往往数量较多，主要人物和情节都是连贯的，每

王扶林导演,《红楼梦》剧照,电视连续剧,1987 年

集演播全剧中的一段故事,并在结尾处留有悬念,吸引观众连续收看,如《四世同堂》(28 集)、《红楼梦》(36 集)等。系列剧,是一种类似于电视连续剧的形式,它有几个主要人物贯穿全剧,但故事情节并不连贯,每集都是一个完整的、独立的故事,观众可以连续收看,也可以任意选看其中的几集,如北京电视艺术中心的《编辑部的故事》等。电视小品,是电视剧中的轻骑兵,播映时间短,人物、情节都比较单纯,常常撷取生活中的一件小事或人物的一个特征,迅速及时地反映生活的某个侧面。

总而言之,由于电视的传播特性、技术特性和艺术特性,以及电视观众独特的收视环境、收视条件和收视行为,包括电视观众的随意性收看、习惯性收看、闲暇性收看等日常性审美接受方式,尤其是电视艺术仅仅是电视节目的重要组成部分之一(电视还具有传播功能与新闻信息功能),因而使得电视艺术从创作、传播到接受都有许多与众不同的特点,值得人们去认真加以研究。但是,由于电视艺术毕竟是一门年轻的艺术,因此,电视艺术尚未形成自己独立的美学体系,人们往往还是将

影视并提，称之为影视美学。

电影和电视在20世纪共同组成了一种影视文化，对人类社会生活的许多方面都产生了深远而重大的影响。电影和电视作为一种记录、保存、普及、传播文化的重要手段，其巨大作用甚至可以同人类文明史上文字、印刷术等重大发明相媲美。在人类没有影视这种现代化大众传播媒介之前，人类文化的成果，主要是通过书籍、报刊等印刷品，乃至某些造型艺术（如绘画、雕塑等）来记录、保存、传播和交流的。由于电影、电视的出现，现代社会已经在相当大的程度上改变了这种状况，电影和电视已经成为当今最大众化、最有影响力的传播媒介。从这种意义上讲，影视文化的产生可以说是人类文化史上自从语言、文字、印刷术产生以来，在文化的积累和传播上的一次划时代的革命。被称为"传播学鼻祖"的美国传播学家威尔伯·施拉姆（1907—1987）认为，人类传播方式的变化速度在不断加快，这种速度本身就具有深远的意义："从语言到文字，几万年；从文字到印刷，几千年；从印刷到电影和广播，400年；从第一次实验电视到从月球播回实况电视，50年。下一步是什么？某些新形式媒介正在地平线上出现——但是十分清楚的是，我们正在进入一个信息时代，在这个时代里，与其说是自然资源而不如说是知识有可能成为人类的主要资源以及力量和幸福的必不可少的条件。"[5] 显然，作为传播学权威，威尔伯·施拉姆早在30年前就已经预见到，除了电影、广播、电视外，"某些新形式媒介正在地平线上出现"，他还预见到在信息时代里，知识和信息将成为人类的主要资源。今天，正在飞速发展的国际互联网与初露端倪的知识经济，已经在一定程度上证实了施拉姆的预言。

尤其需要强调指出的是，随着人类社会从工业时代进入信息时代，随着计算机技术、多媒体技术、国际互联网、数字图像压缩技术、数字音频技术、信息高速公路等一大批传媒新技术的涌现，影视文化正在逐渐发展为多媒体的视像文化，其主要特征就是信息的电子图像化

[5]〔美〕威尔伯·施拉姆、威廉·波特：《传播学概论》，第19页，新华出版社1984年版。

及其向各行业的渗透。处于大变革前夜的影视文化，将面临全新的挑战和机遇。"在信息社会的高级阶段，信息的主流将是视像信息，或者说信息文明的一个重要表征便是视像文化的发达充溢。"[6] 同时，一切信息——图像（包括非电子类）、图文（图表和文字）、声音（包括语言）——全被纳入了电子图像系统。信息社会高级阶段的另一主要特征便是电视、电脑、电信一体化，构成统一的电子信息网，即信息高速公路。"[7] 显然，多媒体视像文化的出现是现代科技发展的必然趋势，也是人类文化史上的一个重大转折，需要我们清醒地分析个中的利弊。此外，"在走向 21 世纪的今天，大学影视教育不再是可有可无的点缀。否则，到以影像文化为主体的未来，我们的学生将会变得无所适从"[8]。

如果说大众传媒的产生是工业社会的重要标志之一，那么我们同样可以说，数字技术的产生是信息社会的重要标志。从这个意义上讲，数字技术给世界电影电视带来的巨大变化，甚至让我们怎么估计也不算过分。随着数字技术和计算机技术的不断发展，人类社会在 21 世纪很可能会出现一种崭新的艺术，即"第九艺术"。未来这种崭新的艺术样式将会把电影、电视、电脑三维动画、动漫、计算机游戏和 DV，以及虚拟现实技术和互动娱乐方式，等等，通过数字技术整合起来，观众（用户）可以通过云计算数字资料馆中大量的影像资料，加上自己运用数码摄像机拍摄的素材来进行创作。人类未来的"第九艺术"最大的特点就是将会更加鲜明地体现出科学技术与艺术的结合，将会更加突出观众的参与性与互动性，更加强调观众的亲身参与。人类以前所有的艺术门类，包括音乐、舞蹈、戏剧、绘画、雕塑、建筑、电影、电视等，都有一个共同的特点，即创作者（艺术家）和欣赏者（观众）是区分开来的，而未来的"第九艺术"却会填平创作者和欣赏者之间的鸿沟。在未来的"第九艺术"中，人们既是创作者，又是欣赏者，在一种近乎游戏的状态中完成自己的作品。如果说美是人的本质力量的对象化，艺术体

[6] 黄式宪主编：《电影电视走向 21 世纪》，第 181 页，中国电影出版社 1997 年版。
[7] 同上书，第 180 页。
[8] 同上书，第 395 页。

现出人的自由自觉的活动，那么，或许未来的"第九艺术"最能体现出这样的特点，真正达到"人人都是艺术家"的境界，真正体现出美的本质和艺术的本质。

从深层文化意义上来考察，建立在现代数字技术和网络传播媒介基础上的多媒体视像文化，将以快捷直观、通俗易懂的方式，把人类原来拥有的语言、文字、印刷等各种媒介结合起来，这必然会极大地促进信息的普及化。此前文化时期中原来只有少数社会上层人士和知识精英才能够了解的信息，现在已经在极大程度上为全体社会成员所共享。传播媒介走向大众的过程必然会伴随社会更趋民主化的历史进程，对人类社会的观念形态、生活方式、思维习惯，乃至文化教育方式、审美娱乐方式等各方面产生巨大的冲击和影响。

第二节　综合艺术的审美特征

戏剧、戏曲、电影和电视艺术都有自己独特的艺术规律和表现手段，戏剧和戏曲的历史悠久，电影和电视艺术则是最年轻的艺术。但是，作为综合艺术，它们又具有许多共同的审美特征，尤其表现在以下几点。

一、综合性与独特性

综合艺术首要的审美特征就是综合性，这种综合性体现在两个层次上。首先，从艺术学的层次上讲，戏剧、戏曲、电影和电视艺术等综合艺术，吸收了各门艺术中的多种元素，将它们有机地融会在自己的表现手段之中，从而大大丰富了自己的艺术表现力。例如，电影大师爱森斯坦曾经讲过，电影就是"把绘画与戏剧、音乐与雕刻、建筑艺术与舞蹈、风景与人物、视觉形象与发声的语言联结成为统一的综合体"。正是由于电影艺术综合了绘画、戏剧、音乐、雕刻、建筑、舞蹈、摄影、文学等各门艺术中的多种元素，并将这些元素有机融合，

从而形成电影自身新的特性，才能使电影这一门新兴艺术在百年的时间内迅速发展起来。又如，中国戏曲艺术也是综合了文学、音乐、舞蹈、美术、武术、杂技等许多艺术种类的精华，形成自己独特的表现手段和审美特点，集中表现在依靠戏曲表演程式将诗、歌、舞、剧有机地综合在一起。

其次，从更高一层的美学层次上讲，戏剧、戏曲、电影、电视艺术的综合性绝不仅限于各门艺术元素的有机融合，而是更加集中地体现在它们将时间艺术与空间艺术、视觉艺术与听觉艺术、造型艺术与表演艺术综合在一起，实现了美学层次上的高度综合，使得它们能够将视与听、时与空、动与静、再现与表现集于一身，从而具有巨大的综合表现能力，极大地扩展和丰富了观众的审美感受，成为最具有群众性的艺术门类。

综合艺术既有综合性，又有独特性。虽然都是综合艺术，戏剧和戏曲是古老的传统艺术，而电影和电视艺术则是现代科学技术的产物，它们之间的区别可以说一目了然。而渊源于西方的话剧同植根于中国的戏曲之间也有着鲜明的区别。虽然都是综合性舞台艺术，话剧注重再现生活，因此，话剧的舞台美术大多是写实和具象的，包括布景、化妆、服装、灯光、效果、道具等都力求真实，创造出使观众仿佛身临其境的舞台气氛，在舞台上形象地展现出社会生活环境；戏曲则注重表现生活，因此，戏曲的舞台美术基本上是写意和抽象的，戏曲的布景和道具都很简单，全凭演员的虚拟性表演来表现，如前文所说，演员手中的一根马鞭，可以让观众想象到剧中人物正纵马飞奔，演员手中的一支船桨，仿佛使观众看到了大江中一叶扁舟正破浪前进。

另外，源于西方的话剧注重写实，植根中国的戏曲注重写意，也造成了二者在表演艺术上的巨大区别。话剧艺术是一种建立在体验基础上的舞台表现艺术，演员对于角色必须有深切的体验，不管是本色表演还是性格化表演，话剧演员都必须从客观现实生活中找到创造角色的依据，塑造出真实、生动的人物形象。戏曲艺术作为一种表现性艺术，它是将生活中的动作加以变形和夸张，形成戏曲表演艺术特有的唱、念、

做、打的程式和手、眼、身、步的身段来表现，戏曲表演还划分成生、旦、净、丑等不同的行当，在唱腔、宾白、台步、动作等各方面都有一整套各自不同的程式，这是戏曲艺术最明显的特点。另外，关于电影与电视这两门姊妹艺术的区别，前面已经提及，此处不再赘述。

二、情节性与主人公

作为综合艺术的戏剧、戏曲、电影、电视剧基本上都属于叙事性艺术，都需要由人物的行动、人物与人物之间的关系来形成一个有完整过程的生活事件。因而，它们一般都具有故事情节，并且以矛盾冲突为情节发展的主要线索，在紧张而激烈的矛盾冲突中，塑造出具有典型意义的人物形象。

叙事性文艺作品一般都离不开情节。关于情节，曾有过多种定义，其中较有影响的是：亚里士多德和福斯特把情节看作具有因果联系的事件，高尔基把情节看作人物性格发展的历史。他们的观点虽然角度不同，但都认为情节与人物和事件有关。可见，情节的核心是事件和人物。对于综合艺术来讲，情节具有十分重要的意义和作用，它不但使综合艺术作品成为一个有机的整体，而且通过不同的情节结构方式可以呈现出不同的艺术风格。从总体上讲，综合艺术的情节结构方式大致可以划分为戏剧性情节和非戏剧性情节。毫无疑问，戏剧和戏曲主要采用戏剧性情节。

所谓戏剧性情节，是指按照戏剧冲突律法则来结构的情节，它往往具有强烈的冲突和曲折的故事，大量运用巧合、悬念等艺术技巧，情节结构上有开端、有发展、有高潮、有结局。例如，曹禺的话剧《原野》写的是民国初年农民仇虎向恶霸复仇而终于自杀的悲剧，矛盾冲突激烈，人物关系复杂，故事情节曲折离奇，具有典型的戏剧性情节。又如莎士比亚的《罗密欧与朱丽叶》，通过一对青年男女的爱情悲剧揭露了封建制度的残酷无情，全剧情节曲折，步步深入，引人入胜，扣人心弦，歌颂了青年男女纯洁坚贞的爱情。中国戏曲也十分注意运用戏剧性情节，如传统剧目《秦香莲》通过陈世美贪图富贵、喜新厌旧，企图杀

妻灭子，最后被包拯铡死的故事情节，伸张正义、鞭挞邪恶，以情动人、震撼人心，在我国成为一个家喻户晓、老少皆知的戏曲作品。相比之下，电影（故事片）和电视（电视剧）既采用戏剧性情节，如电影《一江春水向东流》《十面埋伏》《天下无贼》等，电视剧《渴望》《激情燃烧的岁月》等，同时也越来越注意运用非戏剧性情节，充分发挥影视艺术的特性。

所谓非戏剧性情节，建立在纪实性美学的基础之上，它主要不是依靠人工编造故事而是致力于从生活中发掘情节，更多地采用心理结构、情绪结构等方式，注重发掘人物内心的情感冲突，使故事情节更接近于生活事件本身。这一类非戏剧性情节结构的影视作品，并不追求情节的戏剧性、冲突性、曲折性，而是追求情节的真实性、自然性、生活化，尤其注意以一种内在的情绪来冲击观众的心灵，如获得奥斯卡奖的美国影片《克莱默夫妇》《金色池塘》，以及在国际上获奖的中国影片《城南旧事》《黄土地》《秋菊打官司》《一个都不能少》等。

然而，戏剧、戏曲、电影、电视剧等综合艺术不管采用戏剧性情节，还是非戏剧性情节，都是要通过情节来塑造人物形象和刻画人物性格，尤其要塑造出典型人物或典型性格。从这种意义上讲，综合艺术作品中的主人公具有重要的审美价值。

主人公，是指戏剧、戏曲、电影、电视剧作品中的主要人物，或叫中心人物。主人公应当是戏剧影视作品集中刻画的人物形象，是作品内容的中心，是矛盾冲突的主体，是情节展开的依据。戏剧影视作品都是通过对人物活动以及人物之间相互关系的描写来反映生活，传达剧作家对生活的感受和评价。因此，塑造鲜明、生动、富有个性的主人公形象，是戏剧影视艺术最根本的任务。

中外古今，凡是优秀的戏剧影视作品一般都成功地塑造了典型的人物形象，通过最富于代表性，具有不可重复、独一无二性格的主人公形象，反映出一定历史时期的社会生活与复杂的社会关系。

话剧作品中，莎士比亚的《哈姆雷特》就是以哈姆雷特同克劳狄斯

的外部冲突，以及哈姆雷特的内心冲突构成了全部丰富而深刻的戏剧矛盾，揭示了哈姆雷特复杂的内心世界和鲜明的个性特征，使这个主人公成为世界戏剧舞台上著名的艺术典型。

戏曲作品中，元代关汉卿的杂剧《窦娥冤》，揭露了当时社会的黑暗，地痞恶霸肆意横行，贪官污吏草菅人命，以深切的同情塑造了窦娥这个中国封建社会妇女的典型形象。窦娥心地美好善良，原来以为官府一定会替她昭雪申冤，严酷的现实使她觉醒，她不甘心向命运低头，对罪恶的黑暗势力进行了坚决的反抗，在临刑时发下三桩誓愿以示冤枉，使窦娥这个女主人公形象具有震撼人心的艺术力量。

《巴顿将军》
片段

荣获第四十三届奥斯卡金像奖七项大奖的影片《巴顿将军》，通过巴顿在第二次世界大战中的一段历史，成功地塑造了巴顿这一人物形象。全片始终围绕巴顿的性格、爱好与内心世界来展开戏剧冲突和故事情节，尤其是通过巴顿与其他人物之间尖锐的矛盾冲突来表现巴顿的性格特征，并且注意运用代表人物性格的语言、动作以及环境渲染等细节来精心刻画，使这个人物形象有血有肉，更加丰满，耐人回味。

电视连续剧《渴望》通过收养孩子的故事，在复杂的人物关系和曲

《渴望》剧照，电视连续剧，1990年

折的情节中，成功地塑造了刘慧芳这个光辉的妇女形象。在刘慧芳身上既有中华民族劳动妇女淳朴善良、勤劳贤惠的美德，又因袭着沉重的历史负荷，使得这位女主人公的形象具有复杂性和深刻性，在广大电视观众中引起了强烈的反响。

从以上这些例子可以看出，优秀的戏剧影视作品总是要通过矛盾冲突来展开情节，塑造出具有鲜明性格和典型意义的主人公形象。正是由于综合艺术中的主人公具有如此重要的审美价值，因此，戏剧、戏曲乃至影视作品中的主人公常被称为主角，饰演主人公的男女演员也被称为男主角或女主角。

三、文学性与表演性

戏剧、戏曲、电影、电视剧等综合艺术还有一个共同的审美特征，就是它们都必须经过二度创作，才能产生舞台形象、银幕形象或荧屏形象，并为广大观众所接受和欣赏。这些综合艺术一度创作的核心是文学剧本，二度创作的体现是表演艺术。所以，文学性与表演性在综合艺术中占有重要地位。

文学性是综合艺术的基础。戏剧影视作品的创作，首先是从剧作者编写文学剧本开始的，只有在文学剧本的基础上，导演、演员和其他艺术工作者才能进行二度创作，将其展现在舞台上、银幕上或荧屏上。文学剧本作为基础，还不仅仅因为它是创作的第一道工序，更重要的在于它是导演和演员进行再创作的依据。

一部优秀的文学剧本，为导演和演员的再度创作提供了广阔的天地和成功的开端；相反，一部思想和艺术质量都很低的文学剧本，要想完成一个出色的戏剧影视作品，则是根本不可能的事情。正因为文学性在综合艺术中占有如此重要的地位和作用，因而戏剧、戏曲、电影、电视剧都十分重视文学剧本，并且都有自己的一整套剧本创作规律。

作为一种独立的文学样式，戏剧文学剧本应当是戏剧性与文学性相结合的产物，影视文学剧本应当是电影性与文学性相结合的产物。戏剧文学应当考虑到舞台、场景、演出时间，以及观众在剧场中的欣赏条件

等情况，设法使剧中的人物、情节、场景都具有集中性，通过尖锐激烈的矛盾冲突和波澜起伏的戏剧情节，紧紧扣住观众的心弦。例如老舍的话剧《茶馆》就是以高度的概括描绘了旧北京城的一个茶馆，通过出入于茶馆的形形色色的人物及其矛盾关系，展现了从戊戌变法到抗战胜利近50年社会变迁的历史画卷；郭沫若的历史剧《屈原》更是以高度集中的写法概括了屈原坚持联齐抗秦、与楚国宫廷内保守势力展开激烈斗争的人生经历，尤其着重表现了屈原满腔爱国热情却遭到诬陷和迫害的悲剧，具有震撼人心的艺术效果。

影视文学则应当考虑到拍摄需要和放映效果，应尽量将剧本中的一切人物和事件转化为可见的视觉形象，充分运用画面、声音和蒙太奇等影视艺术语言，通过影视手段展示在银幕或荧屏上，直接作用于观众的感官。因此，影视艺术十分重视造型性和运动性，影片《孙中山》从头至尾都重视电影的造型手段，片头是熊熊大火映衬下的孙中山头像特写造型，结尾则是广场上沸腾的人群中孙中山的座椅渐渐远去的画面，通过画面造型给观众心灵以极大的震撼。美国电视连续剧《豪门恩怨》通过上流社会富豪名媛之间错综复杂的矛盾关系，反映了十分广阔的社会生活画面，故事情节和戏剧冲突都通过人物的动作来展现，充分体现了电视艺术运动性的特点。

正因为文学性对于戏剧影视作品来讲具有如此重要的意义，因此，在所有的艺术门类中，唯有综合艺术与文学的关系最为密切，这种密切关系是实用艺术、造型艺术、表情艺术等其他艺术门类无法与之相比的。而戏剧文学、电影文学、电视文学也成为这些艺术种类自身不可缺少的重要组成部分。

表演性是综合艺术的中心环节。戏剧、戏曲、电影、电视剧都属于表演艺术，表演性是它们最突出的审美特征。从这种意义上讲，综合艺术之所以能把各门艺术的众多元素综合在一起，就是由于表演将各种艺术元素有机地融会在一起了。

所谓表演，就是指演员依据剧作家提供的剧本，按照剧本的规定情境和角色的思想感情，在导演指导下进行二度创作，运用语言、动作

创造人物形象。优秀的表演艺术应当达到演员与角色的统一，生活与艺术的统一，体验与表现的统一。表演艺术的核心，是解决演员与角色间的矛盾，这就需要演员努力克服自我与角色的距离，认真分析和理解角色，塑造出性格化的人物形象。

表演艺术的关键，是掌握好"体验角色"和"表现角色"这一对矛盾。所谓"体验角色"就是演员设身处地地生活在角色的规定情境中，像角色那样去爱、去恨、去思想、去行动，使自己和角色融为一体。所谓"表现角色"就是演员用自身的形体动作、言语动作和内心动作把体验角色的结果表达出来。在表演艺术中，体验与表现二者是有机统一的关系。

在所有的综合艺术中，唯有戏曲表演艺术具有特殊性，戏曲表演具有程式化、歌舞化的特点，戏曲演员必须结合剧中人物的思想感情和行动逻辑，借助戏曲程式进行创造性地表演，才能塑造出活生生的舞台形象。相比之下，话剧表演、电影表演、电视表演三者之间，则既有共同性，又有特殊性。中外许多影视明星都来自舞台，都是"两栖演员"乃至影视剧"三栖演员"。然而，戏剧表演与影视表演毕竟属于不同的艺术种类，受到戏剧和影视各自不同的艺术特性和美学原则的制约。戏剧表演艺术与影视表演艺术的最大不同，就在于前者需要不断地在舞台上进行创造，而后者则是在拍摄过程中一次性地完成。此外，戏剧表演具有当场反馈的剧场效果，这是影视表演所无法达到的；而影视表演的逼真性和镜头感，则是戏剧表演无需考虑的。凡此种种，构成了戏剧表演与影视表演的重大区别。

总之，文学性作为综合艺术的基础，表演性作为综合艺术的中心环节，二者都具有重要的地位和作用。换句话说，凡是成功的戏剧影视作品，既离不开优秀的文学剧本，也离不开卓越的表演艺术，它们是集体创作的结晶。

【思考题】

1. 什么是综合艺术？综合艺术的主要种类有哪些？
2. 请结合具体的戏剧作品说明西方悲剧艺术的主要种类。
3. 为什么说中国的戏曲具有程式化与虚拟性的特点？具体表现怎样？
4. 中国古典戏曲多数以大团圆结局，请结合戏曲作品说明其具体的实现方法。
5. 为什么说电影艺术的发展变革与科学技术有着密切的联系？
6. 请结合具体的电影作品，简述百年中国电影史的三次辉煌时期。
7. 文学与综合艺术有着怎样的联系，为什么说文学性是综合艺术的基础？

第六章　语言艺术

第一节　语言艺术的主要体裁

所谓语言艺术，就是指人们常说的文学，包括诗歌、散文、小说、剧本等各种体裁。由于文学总是以语言为手段来塑造艺术形象，反映社会生活，表达作者的思想情感，语言作为艺术媒介和基本材料始终发挥着重要作用，因此，人们一般将文学称之为语言艺术。

文学采用语言作为媒介和手段，从而与其他艺术在性质上产生了重大的区别，以至于人们有时将文学与艺术并列称呼。事实上，文学作为一个庞大的艺术门类，历史悠久，成就辉煌，形成了自己系统的、独特的艺术规律和审美特征。

诗歌、散文、小说、剧本等只是文学内部的不同体裁或样式。这些体裁具有各自的特点，又有许多共同的审美特征。由于文学在中外艺术史上始终占据着重要地位，涌现出许多著名的作家和作品，产生了巨大影响，因此，我们特地将文学作为一个大的艺术类别即语言艺术来加以介绍。

一、诗歌

诗歌是文学的基本体裁之一，如同其他文学体裁一样，也是用语言塑造形象以反映社会生活和表达作者思想感情的艺术。

诗歌在文学发展历史上出现最早，在艺术起源时期，诗歌与音乐、

舞蹈三者常常融为一体，只是到后来诗歌才逐渐发展成为一种独立的艺术形式。中国古代曾把不和乐者称为诗，和乐者称为歌，现在一般统称为诗歌。我国最早的一部诗歌总集是《诗经》，它产生的时代上自西周初期（公元前11世纪），下至春秋中期（公元前6世纪），最后于春秋时代汇编而成。这是我国现实主义诗歌的源头。我国文学史上第一位杰出诗人屈原，创作了古代最早的一篇抒情长诗《离骚》，开创了我国浪漫主义诗歌的先河。西方流传至今最早的文学作品，是诞生于公元前8世纪左右的古希腊《荷马史诗》，即《伊利亚特》和《奥德赛》，对后来诗歌的发展产生了很大影响。

诗歌作为历史最久、流行最广的文学体裁，在中外文学史上产生了难以计数的众多作品，形成了丰富多彩的各种形式。因此，诗歌分类方法多种多样，可从不同角度进行分类。一般来说，按照作品的性质和塑造形象的方式不同，可分为抒情诗和叙事诗；按照诗歌的历史发展和语言有无格律，又可分为格律诗和自由诗。

抒情诗主要通过直接抒发作者的思想情感，袒露诗人的内心世界，来间接地反映社会生活。抒情诗并不追求人物的刻画和情节的描述，而是注重个人情思的抒发，即使诗中有一些关于生活现象和自然景物的描写，也是诗人通过托物言志或借景抒情，来体现自己的感受与情绪。例如唐代诗人张继的《枫桥夜泊》："月落乌啼霜满天，江枫渔火对愁眠。姑苏城外寒山寺，夜半钟声到客船。"这首诗以高度精练的语言，描绘了自己在水乡秋夜所见、所闻、所感的各种景物，而诗人浓郁的羁旅之情也融入夜泊之景，其情绪情感仿佛随着这静夜中的悠扬钟声回荡不已，正是这种独特的感受与体验使这首诗成为脍炙人口的名篇。叙事诗常常通过描述故事或塑造人物来间接反映诗人对生活的认识、评价、愿望和理想。叙事诗通常不像抒情诗那样，直接抒发诗人自己的情感，而是将叙事与抒情水乳交融地结合在一起，将诗人的主观感情溶化在写人叙事之中。例如著名的北朝民歌《木兰诗》，全诗叙述了木兰替父从军的故事，从木兰女扮男装参军到屡建战功返乡，在写人叙事中融入了作者对木兰的敬佩赞誉之情，使这首长篇叙事诗具有了浓厚的抒情意味，

也使得木兰的形象千百年来深受广大群众的喜爱。格律诗，又称旧诗，是指按照一定的字句格式和音韵规律写出的诗歌作品。无论中国还是外国，格律诗都是古代形成的诗体。如中国古典诗歌中的五绝、七绝、五律、七律等，都是格律诗，每首诗的对仗、平仄、押韵等都有严格的规定，甚至每句诗的字数也有严格的限制。五四前后，自由诗开始在我国流行，郭沫若、胡适、刘半农等在此期间均有新诗问世。

　　诗歌的特征是通过诗人强烈的情感和丰富的想象，集中而概括地反映客观现实生活。任何艺术作品都必然是社会生活的客观因素和艺术家的主观因素二者的有机结合，而在诗歌中，后者明显地占据优势，社会生活往往需要通过诗人主观情感世界的折射才能反映出来。郭沫若作于五四时期的抒情长诗《凤凰涅槃》，熔中外神话于一炉，以有关凤凰的传说为素材，借凤凰"集香木焚，复从死灰中更生"的故事，抒发了强烈的爱国主义热情，以凤凰的形象来象征古老中华民族的觉醒。这首长诗具有完整的结构、奇特的构思和大胆的想象，洋溢着炽热的向往光明、追求理想的激情，充分体现出五四时期狂飙突进的时代精神。为了表现诗人强烈的情感和丰富的想象，诗歌特别注意运用优美的语言来创造情景交融的意境。

　　诗歌的语言，可以说是一切文学作品中最凝练、最优美、最富有音乐感的语言，诗人往往呕心沥血、字斟句酌，通过最精粹的语言使诗歌具有如同音乐一样的节奏和韵律。中国古典诗歌有许多这方面的例子，例如王维的"月出惊山鸟，时鸣春涧中"（《鸟鸣涧》）、"山路元无雨，空翠湿人衣"（《山中》）、"明月松间照，清泉石上流"（《山居秋暝》），以及杜甫的"窗含西岭千秋雪，门泊东吴万里船"（《绝句》）、"无边落木萧萧下，不尽长江滚滚来"（《登高》）、"沙头宿鹭联拳静，船尾跳鱼拨剌鸣"（《漫成一首》）等。

　　诗歌运用美的语言，目的还是为了创造出美的意境。唐代诗人杜牧的七言绝句《山行》，仅用了28个字就描绘出一幅动人的山林秋色图："远上寒山石径斜，白云生处有人家。停车坐爱枫林晚，霜叶红于二月花。"诗人以精粹的笔墨将山路、人家、白云、红叶等景物有机地组织

起来，在层林尽染的枫林秋色中寄寓了一种对于大自然的无限深情，使全诗具有含蓄深远的意境。诗歌的意境由情景交融而构成，但相对说来，情处于主导地位，情往往由景触发而起，同时又使诗中的景色带有了强烈的主观感情色彩。诗歌的这种语言美和意境美，令人咀嚼不尽，滋味无穷，给欣赏者带来蕴藉隽永、无限丰富的美感。

二、散文

　　散文也是文学的基本体裁之一，散文的含义和范围随着文学形态的发展演变，在各个历史时期有着不同的内涵和内容。我国古代的散文范围很广泛，主要是指一种与韵文、骈文相对立的文体，包括经、史、传等各种散体文章。随着文学的发展，散文后来被专门用来泛指诗歌以外的一切文学体裁，包括杂文、传记、小说等都被容纳在里面。

　　近现代的散文，则是从狭义上来理解的，专指与诗歌、小说、剧本相并列的一种文学体裁，这是五四以后盛行的现代散文的含义，我们下面所讲的散文也是从这种意义上来定义的。散文是一种自由灵活、不受拘束的文学样式，能够迅速地表现作者的生活感受，真实地反映社会生活。它选材范围广泛，表现手法多样，结构自由多样，以形散而神不散的艺术特长来集中而凝练地体现主题思想。

　　散文的种类丰富多样，一般将其分为抒情散文、叙事散文和议论散文三大类。抒情散文，注重在叙事写人时表现作者主观的感受与情绪，通过托物言志或借景抒情，抒发作者微妙复杂的独特情感，将浓郁的思想感情融会在动人的生活画面之中。冰心于1923年赴美留学期间创作的散文《往事》，通过作者在三个晚上观赏月光的不同感受，抒发了自己身处异邦的思乡之情，本想在美丽的月光下摆脱乡愁，谁料想望月思归，陷入了"剪不断，理还乱"的离愁别绪，在远隔重洋的情况下处于无可奈何的境地，因而作品中作者的情感与自然景色的交融也别具一格，可以说是乐景生哀，哀景生乐，抒写了作者这种独特的情绪感受。朱自清的散文《荷塘月色》，虽然也是通过对月夜的描写来抒发感情，但又俨然是另一种艺术风格。朱自清的这篇散文在结构上采用了移步换

景、情随景生的方法，从小路到荷塘，到伫立环顾，再到凝神遐思，逐步展开作者内心的体验和感受，将静谧的夜晚、淡淡的月光、清香的荷花、潺潺的流水，写得那么意境清幽、淡远恬静，与高洁的志趣相协调，抒发了作者摆脱束缚追求美好理想的情怀。

叙事散文，包括报告文学、特写、速写、传记文学、游记等，侧重于叙述人物、景物或事件，尤其是现实生活中的真人真事，并且将作者的主观情感蕴藏在对于人物和事件的叙述之中。例如，夏衍于1936年发表的报告文学《包身工》，就是一篇以翔实的材料为基础写成的叙事散文。作品通过包身工一日的几个场面的描写，真实地反映了当时上海日本纱厂里一群失去人身自由的女工的非人生活，在饱含血泪的文字中凝聚着作者对女工们的无限同情。夏衍的这篇作品成为中国现代文学史上报告文学创作成熟的标志。又如，唐代著名散文家柳宗元的游记《小石潭记》，通过绘形绘神、绘声绘色的笔法，将潭水、游鱼、岩石、树木等逼真地再现出来，使读者仿佛身临其境。同时，这篇游记又寓情于景，含蓄地反映了作者被贬谪后的寂寞失意之情。

议论散文，主要是指杂文，它将政论性和文学性结合在一起，运用形象生动的语言，以及比喻、反语等手法，乃至以幽默、讽刺等为锐利的武器，进行精辟深刻的说理和妙趣横生的议论，成为一种相对独立的文学样式，具有以理服人的理论说服力和以情感人的艺术感染力。作为议论性散文的杂文，在我国有着悠久的历史，战国时代诸子百家的著作就具备了杂文的特征。在现代文学中，鲁迅的杂文更具有鲜明的政论性和强烈的战斗性，以思想性和艺术性的高度统一成为现代杂文的典范。

散文的一个重要特征是自由灵活，表现为题材的广泛性、手法的多样性和风格的多样化。从散文的选材来看，它几乎无所不包，完全不受时间和空间的限制，上至天文、下至地理，古代历史、当代现实都可以作为题材。例如唐代柳宗元既写过描绘大好河山的山水游记《小石潭记》《钴鉧潭西小丘记》等，又写过揭露当时社会黑暗现实的叙事散文《捕蛇者说》《童区寄传》等，也写过富有哲理、发人深省的寓言《黔之

驴》《罴说》等，还写过逻辑清晰、见解深刻的议论文《封建论》等。从散文的手法来看，虽然有抒情散文、叙事散文和议论散文的区分，但这种划分只具有相对的意义，因为叙述、抒情和议论都是散文常用的手法，只不过在每篇作品里有所侧重而已。事实上，抒情散文离不开叙述和议论，叙事散文也需要夹叙夹议，议论散文更需要依靠叙述和抒情来增加文学色彩。从散文的风格来看，更是百花齐放、丰富多彩。韩愈的文章雄奇豪放，柳宗元的文风清峻奇崛，朱自清的散文清新优美，鲁迅的杂文犹如匕首和投枪一样富于战斗性。散文的这种自由灵活性，还表现在它的文字可长可短，结构上不拘一格，无需像诗歌那样遵守韵律和节奏的和谐，也不必像小说那样需要典型的人物和完整的情节，是一种最无拘无束的文学样式。

 散文的另一个重要特征是形散而神不散。顾名思义，散文由于其自由灵活的特点，在结构形式上显得比较"散"，事实上，优秀的散文总是形散而神不散，具有深刻的意蕴和凝练的主题。不论记人、叙事、说理、抒情，散文都要借生活中的事件与人物，抒发作者自己的思想和感情，这种蕴藏在作品之中的深刻的思想意蕴，就是散文的"神"。东晋陶渊明的散文《桃花源记》虚构了一个美丽而宁静的理想世界，作者借一个逐水行舟的渔人的行踪，将现实与理想境界巧妙地沟通，完全采用记叙的写法，不夹杂一句议论或抒情，在历历陈述桃花源的衣食住行、风土人情时，深深蕴藏作者对世外桃源理想境界的向往和追求，成为千百年来脍炙人口的佳作。朱自清的早期散文《背影》，记叙多年前父亲在浦口车站送他乘火车北上念书的情景，乍一看来似乎只是随意倾吐家常琐事，但是文章通过对见到父亲的两次背影和自己的三次流泪的描述，平淡之中抒发了真挚的父子之情。作品描写的是平平常常的生活小事，但仔细回味分析，读者不难从中发现浓郁的情感和深沉的寓意，因而这篇作品成为以至情传世的散文名篇。实际上，散文的特点就在于以自由灵活的形式，达到形散而神不散的审美特色。

三、小说

小说是一种以叙述故事、塑造人物形象为主的文学体裁，它的特点是在生活素材的基础上用虚构的方式来再现生活。人物、情节和环境是小说不可缺少的三个基本要素。

中外古今的小说数量众多，分类方法也多种多样。根据题材的不同，可分为神话小说、传奇小说、历史小说、志怪小说、言情小说、武侠小说、社会小说、战争小说、爱情小说、惊险小说、科幻小说等；根据艺术结构和表现形式的不同，又可分为话本小说、章回小说、日记体小说、书信体小说、新体小说、现代派小说等，当代更是出现了网络小说。但最常见的分类方法，是根据容量大小和篇幅长短，分为长篇小说、中篇小说和短篇小说这样三大类。

一般说来，人物、情节和环境是小说的三要素。

文学是人学。人物在小说中是最基本的构成要素之一，通过多个侧面和多种手法来塑造人物形象也是小说最重要的特征。虽然戏剧、影视等艺术种类也要刻画人物，但这些艺术种类往往只能通过人物对话和人物行动来实现。相比之下，小说由于运用语言作为媒介，较之其他艺术种类有着更大的自由，它可以吸收各种艺术的表现手法来全方位地刻画人物。小说可以详细描绘人物的外貌、举止，也可以表现人物的对话、行动，还可以通过不同的视角，从其他人物的眼中来观察和表现这个人物，并且可以把笔触伸入人的内心世界，通过深层心理描写来塑造有血有肉的人物形象。细腻深刻的心理描绘，是小说独具的艺术特色，也是其他艺术种类难以企及的境界。特别是小说还可以把人物放在错综复杂的社会生活中来描写，从而塑造出具有较高审美价值的、复杂丰满的圆形人物或典型人物。创造鲜明生动的人物形象，历来是小说的首要任务。凡是中外优秀的小说，无一不是给读者提供了新颖独特、难以忘怀的人物形象。《三国演义》中的曹操就是一个具有多面性与复杂性的人物，他精于谋略、工于心计，惯于欺世盗名、假仁假义，平时他常用小恩小惠来收买人心，逃亡时凶狠残暴地杀害了吕伯奢全家人，在他身上集中了历代封建统治者的伪善本质，很有典型性。《红与黑》中的于连

也是一个性格复杂的人物,他出身低微、聪明能干,从小深受启蒙思想教育,立志依靠个人奋斗来改变自己的社会地位,但王政复辟的现实粉碎了他的幻想,他变成了一个不择手段的个人野心家,以悲剧的结局而告终。《红楼梦》写了400多个人物,其中性格鲜明的人物形象就多达几十人,诸如贾宝玉、林黛玉、王熙凤、薛宝钗、贾母等,给读者留下了极其深刻的印象。多侧面地刻画人物形象,可以说是小说独具的一个优点。

情节是小说另一个基本的构成要素。一般地讲,情节对于所有叙事文艺作品都是必不可少的,但在不同种类和体裁的艺术作品中,情节的地位和作用是有所不同的。叙事诗虽有情节,但更注重抒情,因此情节比较单纯;叙事散文也有情节,但往往夹叙夹议,所以情节不需要完整;戏剧与电影都离不开情节,但由于篇幅与时间的限制,情节的设置必须相对集中,不能够在错综复杂的情节中来刻画人物性格。相比之下,长篇小说的情节具有完整性、复杂性和多样性。波澜起伏的情节不仅可以引人入胜,对读者产生强烈的感染力,还是展现人物性格、拓深作品主题的重要手段,生动而深刻的情节,成为小说审美价值的重要组成部分。小说的情节要求曲折生动,《三国演义》之所以扣人心弦,就在于作者善于设置情节,使故事情节环环相扣、层层递进。如长坂坡大战一段,小说先从刘备兵败被曹军追剿入笔,引出赵子龙单骑救主的精彩情节;再到曹军团团围困的危难处境,直到张飞勒马站立桥头大声呵退80万曹军;最后还别出心裁地设计了有勇无谋的张飞断桥而去,狡诈多疑的曹操率兵追赶,诸葛亮派兵接应的结尾,可谓波澜迭起,错落有致,引人入胜。

环境同样是小说的一个基本构成要素。环境一般是指文艺作品中人物活动于其中的社会环境和自然环境。任何一部小说,它所描述的情节和刻画的人物,都只能在一定的社会环境和自然环境条件下存在,绝对不可能脱离环境而存在。因此,环境对于塑造人物和展现情节都具有极其重要的意义和作用。比起其他的文艺作品,小说的环境要求更加细致详尽、广阔丰富。《红楼梦》正是通过对大观园环境的细致描写,展现出

《三国演义》剧照,王扶林导演,电视连续剧,1994年

北京大观园,始建于1984年

人物的身份、地位和性格，而且通过对环境变迁的描绘，显示出贾府家庭与人物命运的发展变化，生动地体现了这个封建大家庭由盛而衰的历史变迁。英国长篇小说《简·爱》详细描述了罗切斯特庄园的环境，使简·爱性格中的矛盾性、复杂性和丰富性，以及她和罗切斯特的曲折爱情经历都在庄园中展现和发展，小说结尾处庄园的烧毁也就是他们爱情的新生，可以说对简·爱在罗切斯特庄园生活的描写是全书的精华。此外，小说中的背景和环境虽有密切联系，但又有区别。小说中的环境只能是一定背景下的具体社会环境或自然环境，而小说的背景则是指这一具体环境得以产生的那个特定的时代和历史条件。小说的背景往往能够更加真实深刻地反映广阔的社会生活画面，揭示出人物之间各种错综复杂的关系。《战争与和平》以1812年俄法战争为中心，通过别索霍夫、库拉根、包尔康斯基和罗斯托娃四个贵族家庭在重大历史事件中的命运和遭遇，展现了这个历史时期中的社会生活和人们的精神面貌，也表现了作家对于一些重大问题的思考。可见，环境和背景成为小说自由地表现现实人生的多样性、复杂性和广阔性不可缺少的艺术要素，对塑造人物和展现情节，以及渲染氛围和深化主题，都有着不容忽视的重要意义。

　　剧本，是指戏剧文学和影视文学，因前面已分别谈到，此处不再赘述。

第二节　语言艺术的审美特征

　　文学以语言为艺术媒介，因而形成了许多自身独具的审美特征，并形成了与其他艺术重大的区别。文学的审美特征主要取决于语言的特性，集中体现为间接性与广阔性、情感性与思想性、结构性与语言美等几个方面。

一、间接性与广阔性

　　文学运用语言来塑造艺术形象，传达审美情感，读者必须通过想象

才能感受到艺术形象，因此，文学形象具有间接性。这种间接性既是语言艺术的局限，也是语言艺术的特长和优势，因为它使得文学形象具有了其他艺术无法与之相比的广阔性。

文学形象的间接性，可以说是文学区别于其他一切艺术的重要特征之一。无论是建筑、实用工艺等实用艺术，还是绘画、雕塑等造型艺术，以及音乐、舞蹈等表情艺术和戏剧、影视等综合艺术，都通过塑造艺术形象来直接作用于人们的感官，这些艺术形象不仅可以看到或听到，甚至有些还可以触摸到。唯有文学这门语言艺术所描绘的形象例外。

文学形象是人的视觉、听觉和触觉不能直接感受的，它需要读者凭借自身的生活经验和文学修养，在阅读作品的过程中，通过积极活跃的联想和想象，在自己的头脑中呈现出活生生的形象画面来，这就构成了语言艺术形象的间接性，因而人们把文学又称作"想象的艺术"。

文学形象虽然不能通过读者的感受器官来直接把握，但它通过语言的中介，激发读者的想象，同样可以使读者如闻其声，如见其人，产生如临其境的审美效果，使文学形象活灵活现地、栩栩如生地呈现于读者的心灵。例如《水浒传》塑造了梁山一百零八个英雄形象，人人性格不同，个个有血有肉，尤其是火烧草料场、雪夜上梁山的林冲，拳打镇关西、大闹野猪林的鲁智深，景阳冈打虎、怒杀西门庆的武松，以及手持板斧、鲁莽憨直的李逵，都是活生生的人物形象，读者不仅了解了他们的形状相貌、言行举止，而且可以感受到他们鲜明的性格特征和丰富的内心世界。由于语言艺术的形象具有间接性的特点，也对文学作品的语言提出了更高的要求，这就是必须通过逼真、生动、细腻、传神的语言描绘，将人物和事物具体呈示在读者面前，使读者如见其人或如历其事。高尔基就曾经高度称赞托尔斯泰熟练运用语言塑造人物形象的惊人能力，他说："当你读他的作品时——我不夸大，我说个人的印象——他刻画的形象巧妙到这样的程度，你会感受到仿佛他的主人公的肉体的存在；他仿佛站在你的面前，你想用手指去触摸他。"[1]

[1]〔俄〕高尔基：《论文学》，第 281 页，人民文学出版社 1978 年版。

《列夫·托尔斯泰肖像》

此外,也是由于语言艺术的形象具有间接性的特点,文学作品常常通过暗示性的语言来激发读者的想象,有意识地给读者留下更多的艺术空白,催促读者发挥想象力来加以填充,这就是中国古典诗歌中常讲的"象外之象""景外之景""味外之旨"等。这些方法无非都是将文学作为语言艺术的局限性转化为优势和特长,从而使文学获得更加广阔的表现天地。

文学天地的广阔性,同样来自语言媒介的特性。语言具有广泛而深入的表现能力,用语言来表现现实生活,几乎很少受到时间和空间的限制。语言有着最大的自由和极大的容量,能够全方位、多角度地展示广阔而复杂的社会生活。哥伦比亚作家马尔克斯的长篇小说《百年孤独》采用魔幻现实主义的手法,展现了加勒比海沿岸小镇马孔多在100多年间的兴衰历史;俄国著名作家列夫·托尔斯泰的《战争与和平》这部史诗性的长篇小说,更是将笔触从沙皇宫廷到庄园贵族,一直伸向俄法战争中几次浩大的战争场面,展示了整整一个时代的社会生活与人们的精神面貌。可见,文学天地的时空广阔性,带来了作品巨大的容量和深刻的内涵。无论是浩瀚的大海还是茫茫的太空,不管是悠久的历史还是遥远的未来,凡是人类思维能够达到的时间或空间,都是作家描绘的广阔天地。

其次,文学的广阔性更表现在它不仅能描绘外部世界,而且能够深入到人的内心世界,直接揭示各种人物复杂的、丰富的精神世界。向人的内心世界的深处发展,无疑使文学的天地变得更加广阔,而这一点,恰恰是其他艺术种类难以达到的。文学作品不仅可以通过描绘人物的音

容笑貌、服饰风度、言行举止等来展现人物的内心世界，而且可以通过直接抒情或叙述的方法深入展示人物细腻复杂的感情。法国 19 世纪著名文学家司汤达在《红与黑》中，生动地描绘了于连这一个性格复杂的人物形象，尤其是小说中于连第一次占有德瑞那夫人的那个夜晚，作品揭示了于连灵魂深处最隐秘的矛盾情感：他的内心深处有对德瑞那夫人的爱情，又有卑劣的占有欲和报复欲；既有火样的狂奔热血，又有难以遏止的怯懦和畏惧。于连这个人物形象之所以成功，正在于他的内心深处的真情实感被展现出来了。奥地利现代著名作家茨威格的小说《一个女人一生中的二十四小时》，通过一位老妇人的自述，讲述了她中年时偶然的一夜风流，这位声誉清白的妇人在这场突如其来的意外遭遇中，内心世界犹如经历了一场狂风暴雨，她的内心深处充满了激情与愤怒、渴望与沉沦、希望与失望。这样刻画和展现人物的心灵，只有语言艺术才能实现。

　　文学以外的所有艺术种类，其艺术表现力都要受到物质媒介的局限，只有语言这种艺术媒介既可以描绘物质世界，又可以描绘精神世界，直接展示人的内在思想、情感、情绪和愿望。文学的这一个特点，是其他任何艺术门类无法达到的。语言的这种特性，为语言艺术提供了最广阔的天地，使它具有最大的自由性和最强的艺术表现力。

二、情感性与思想性

　　一切艺术作品从总体上讲都离不开情感性与思想性，但是，由于语言艺术在揭示人物的内心世界和表现作者的思想情感等方面独具特点，因而，文学作品的情感性和思想性显得格外突出。

　　任何文学作品都包含着作家的主观情感。文学的情感性越浓烈，越能感染读者，就越富有艺术魅力。《毛诗序》云："诗者，志之所之也，在心为志，发言为诗。情动于中而形于言。"[2] 实际上，除诗歌外，散文、小说，以及戏剧文学和影视文学同样是"情动于中而形于言"。托

[2] 转引自北京大学哲学系美学教研室编：《中国美学史资料选编》上册，第 130 页，中华书局 1980 年版。

尔斯泰认为:"艺术的印象只有当作者自己以他独特的方式体验过某种感情而把它传达出来时才可能产生。"[3] 狄德罗更是强调:"没有感情这个品质,任何笔调都不可能打动人心。"[4] 抒情诗、抒情散文等抒情类文学自然离不开情感性,小说、报告文学、叙事诗等叙事类文学同样离不开情感性。北宋词人柳永的代表作《雨霖铃》(寒蝉凄切),以日暮雨歇的冷落秋景,抒发了恋人依依惜别的真挚而痛苦的感情,将凄凉惆怅之情融于景色之中,使天光水色仿佛也染上了一层离愁别绪,浓郁深沉的情感使这首词成为千古传诵的抒情名篇。作为叙事类文学的小说和报告文学等,同样蕴藏着作家炽热的感情,只不过在这类作品中一般不常由作者出面来直接抒情,而往往将作者的主观情感深深蕴藏在文学形象之中,通过形象描绘来传达情感。例如,报告文学的重要特征是应当具有充分的真实性,内容一般应当在真人真事的基础上适当加工,但凡是优秀的报告文学都通过生动具体的艺术形象来表达作者的爱憎情感,给读者以巨大的感染力,如伏契克的《绞刑架下的报告》、夏衍的《包身工》等均是如此。因此,完全可以这样说,任何一部文学作品都必然包含着作家的感情。

此外,虽然各门艺术都要表现人的情感,但相比之下,语言艺术比起其他艺术来,更能表现人的丰富、复杂、细腻的情感。在这方面,文学由于采用语言作为媒介,在表现人物的内心情感世界上,具有得天独厚的优势。例如,《红楼梦》第二十七回"黛玉葬花",以细腻的笔触描写了黛玉悲悼自怜的复杂情感。这位多愁善感、天资聪慧的弱女子,在父母双亡后寄人篱下,只能将自己的悲戚郁愤寄托在身世相类的落花上,"侬今葬花人笑痴,他年葬侬知是谁?"正是她内心情感的形象体现。《战争与和平》中,女主人公娜塔莎与人私奔后,请求彼埃尔转告她的丈夫安德烈宽恕自己的行为,彼埃尔听到娜塔莎发自内心的忏悔和自责后,泪水涌流,他请求娜塔莎不要再说了,这段描写同样深深震撼着读者的心灵。正是由于文学作品能够深入到人的精神世界,直接披露

[3]〔俄〕列夫·托尔斯泰:《艺术论》,第107页,人民文学出版社1958年版。
[4] 转引自《文学理论译丛》第1册,第149页,人民文学出版社1958年版。

出人物最复杂、最丰富、最隐秘的情感，使得语言艺术作品塑造的人物形象更加真实、更加深刻。

同时，语言艺术的思想性在深度和广度上也远远超过了其他艺术形式。虽然所有文艺作品总会在不同程度上表现作家、艺术家的审美意识和对生活的认识，从而具有一定的思想性，但在各类艺术中，还是语言艺术的形象最富有深刻的思想性。语言艺术之所以具有这种优势和特长，同样是与它采用语言作为媒介分不开的，因为只有语言才能直接表达人的思想，在直接披露人的思想认识、评价判断方面具有最强的艺术表现力。当然，文学作品的思想性绝不是空洞、抽象的说教，它应当蕴藏在作品的艺术形象之中，成为作品具有强烈艺术感染力的灵魂。

古今中外一切优秀的文学作品之所以成为不朽的艺术精品，都在于将高度的思想性和高度的艺术性有机地结合在一起。曹雪芹的《红楼梦》，巴金的《家》《春》《秋》，托尔斯泰的《战争与和平》，巴尔扎克的《人间喜剧》系列社会小说等，都出色地展现了整整一个历史时期广阔而复杂的社会现实生活，提出或回答了那一时代人们普遍关心的重大社会问题。作家总是通过鲜明生动的艺术形象来表述出自己的认识、判断和评价，在一定程度上揭示出生活的哲理或社会发展的历史规律。除了鸿篇巨制的长篇小说外，其他文学作品包括诗歌和散文，也同样需要思想性和艺术性的高度统一。范仲淹的散文《岳阳楼记》，在生动描写洞庭湖风光的同时，也表达了作者"先天下之忧而忧，后天下之乐而乐"的高洁情怀。意大利诗人但丁的《神曲》，以新奇而丰富的想象描写了诗人在地狱、炼狱、天堂三界的游历见闻，反映出处于新旧世纪之交的这位伟大诗人的人文主义思想。甚至在一些短小的山水诗或抒情诗里，也同样寄寓着诗人的思想情感与生活哲理。例如杜甫的五言律诗《望岳》，生动地描写了诗人对五岳之首泰山的敬仰热爱之情，结尾两句"会当凌绝顶，一览众山小"又富于哲理性和象征性，蕴藏着耐人咀嚼的思想意蕴。苏轼的七言绝句《题西林壁》也是一首内涵丰富的哲理诗，诗人从他游庐山所得的独特感受中，悟出"不识庐山真面目，只缘身在此山中"的道理，使这首含蓄蕴藉的小诗读后令人回味无穷。

还应当特别指出，在文学作品中思想性和情感性二者的关系极为密切。文学作品的思想性总是被情感所包裹并通过艺术形象表现出来的，只有将情感渗透在思想里的作品才具有震撼心灵的艺术魅力，使读者在激动不已的同时去深入领会作品蕴藏的思想内涵。另一方面，文学作品的情感性也离不开思想性，因为这种情感往往是在理性的指导下才具有特定爱憎情感的倾向性。所谓倾向性，其实就是作家的爱憎褒贬体现在文学作品中的思想艺术属性。显然，文学作品中的思想性和情感性二者相互渗透、相互融会，成为一切文学作品所不可缺少的要素。

三、结构性与语言美

文学作品的结构与语言具有特殊的地位和作用，它们不仅是构成文学作品的重要艺术手段，而且本身也具有审美价值。

文学作品作为一个有机的整体，就必须利用结构这个重要手段来完成。所谓结构，是对文学作品中各个组成部分的整体安排，它是文学作品的内部联系和构成的方式。对于文学作品来讲，结构具有极其重要的作用，甚至直接关系到整个作品的成败得失。正因为如此，俄国著名作家冈察洛夫曾经感叹道："单是一个结构，即大厦的构造，就足以耗尽作者的全部智力活动。"[5]

戏剧影视文学作品，由于人物众多、情节复杂，再加上演出时间的限制，因而对剧情结构具有很高的要求。传统话剧一般要求具有开端、发展、高潮、结尾四个阶段，有的还要求剧作在时间、地点、情节三个方面保持完整一致。电影剧作的结构方式更是多种多样，除了传统的戏剧式结构外，还出现了纪实性结构、情绪结构等多种新的剧情结构类型。对于长篇小说来说，结构的重要性也显得非常突出。在小说中，人物、情节、环境这三个基本要素怎样才能被有机地组织在一起，完全取决于结构方式；作品中各个人物的命运遭遇，各条情节线索或插曲的安排，以及各种环境场面的布置等，都有赖于结构来进行处理。中、短

[5] 段宝林编：《西方古典作家谈文艺创作》，第429页，春风文艺出版社1980年版。

篇小说和诗歌、散文等，也同样需要以结构为重要手段使作品形成有机整体。以诗歌为例，无论是中国还是西方的格律诗，在音韵、句式、行数、字数上都有严格的规定。如五绝、七绝都是四句，但分别是五字和七字；而五律、七律则都是八句，每句分别是五字和七字。欧洲的十四行诗也是一种格律严谨的抒情诗体，以十四行为一首诗的单位，在韵脚格式上也有具体的规定。

显然，无论是戏剧文学、影视文学、小说还是诗歌，任何文学作品都离不开结构，结构是构成文学作品有机整体的必不可少的重要手段。此外，结构本身也具有审美价值，结构美成为文学作品艺术美的重要组成部分。在各种类型的文学作品中，结构都能提供一种自身的美感。以小说为例，有复线型小说结构，一般由两条线索构成，相互对比和映衬，如《安娜·卡列尼娜》等；也有蛛网型小说结构，常常通过几条线索相互穿插交错，形成一个蛛网状的结构形式，以表现多层次、多角度的复杂内容，如当代作家柳青的《创业史》就是以四条线索形成了一个富于立体感的蛛网结构；还有辐射型小说结构，是在一部作品中有一个中心，由中心向外辐射出几条情节线索，将貌似零碎的幻觉、回忆、遐思等组成一个有机整体，意识流小说等常采用这种结构方式，如美国当代小说家库尔特·冯尼格的代表作品《第五号屠场》，将精神分裂的主人公的经历和思绪分为三条意识线，向过去、现在和未来三段时间交错辐射，正是这种独特的结构使这部"黑色幽默"作品颇为引人注目。从这些例子不难看出，结构不仅使文学作品具有独特的艺术风格，而且它自身也有着相对独立的审美意义。

文学是语言的艺术，语言自然成为这个艺术种类的第一要素。文学以语言为媒介和手段，从而使得文学具有了与其他艺术相区别的审美特性，在艺术之林中，独树一帜。同时，文学的语言因为具有准确性、鲜明性、生动性、形象性等特点，本身也具有审美的价值。从某种意义上讲，这种语言美甚至构成了文学的特质美。文学作品中的优美语言常常令读者回味无穷，获得一种唯有语言艺术才能给予的审美享受。

文学语言的准确性，要求语言最恰当、最确切、最精练地表现对

象。诗歌的语言常常需要字斟句酌、反复推敲，通过锻字炼句的功夫，用极少的文字去完美地表达异常丰富的内容，唐代诗人贾岛对于"僧推月下门"还是"僧敲月下门"的斟酌，就是大家所熟悉的例证。散文的语言同样要求简洁畅达。如杨朔的散文《泰山极顶》中写道："现时悬在我头顶上的正是南天门。"这一个"悬"字，准确精练地概括了南天门之险陡，真可谓一字之精，意境全出。

文学语言的形象性，就是指文学作品中语言的准确性、鲜明性、生动性往往结合在一起，达到情韵浓郁、形象传神的效果，使读者如闻其声、如见其人、如历其境、如经其事，从中获得丰富隽永的审美感受。例如吴敬梓的《儒林外史》中，范进中举后兴奋得神经错乱，他丈人胡屠户狠狠给了他一耳光，才使他从迷狂中清醒过来，而胡屠户的手居然抬不起来了；严监生悭吝成性，临死时还担心两根灯草耗油，伸着两个指头不肯断气，直到小老婆挑走一根灯草方才咽气。准确、鲜明、生动、形象的语言描写，使这些人物活灵活现、惟妙惟肖地出现在读者面前。文学作品中，作家强烈的感情色彩也常常渗透在作品的字里行间，使文学语言的形象性特征更加突出。

【思考题】

1. 什么是语言艺术？语言艺术的主要种类有哪些？
2. 中外散文一般有哪些分类？请结合具体的语言艺术作品说明。
3. 为什么说人物、情节和环境是小说的三要素？
4. 请结合诗歌的基本特征，简述其情感表达的艺术特长。
5. 如何理解结构性特征对于文学作品的重要意义。

第七章　艺术创作

马克思的艺术生产理论启示我们，应当把艺术创作——艺术作品——艺术鉴赏作为艺术生产的全过程来进行研究，把这三个独立的环节作为一个完整的艺术系统来进行综合的、全面的研究。只有这样，我们才能克服过去美学和文艺学研究中，或仅仅侧重于创作环节（如19世纪实证论批评），或仅仅侧重于作品环节（如新批评派和结构主义），或仅仅侧重于鉴赏环节（如阐释学和接受美学），等等，种种孤立的、静止的、片面的研究方法。

运用艺术生产理论，我们可以清楚地看到，艺术审美价值的产生和实现，必须经过艺术生产的全过程，它包含着艺术创作、艺术作品、艺术鉴赏这样三个部分或三个环节。艺术的创作过程，可以看作是艺术审美价值的"生产阶段"，它是创作主体（艺术家）和客观现实生活相互作用的产物。艺术作品，可以说是艺术生产的成果或产品，艺术作品的价值就在于满足人们的特殊的精神需要——审美需要。艺术的鉴赏过程，可以看作是艺术审美价值的"消费阶段"，它是鉴赏主体（读者、观众、听众）和鉴赏客体（艺术品）相互作用的结果。

我们认为，艺术生产作为一种特殊的精神生产，应当包括艺术创作、艺术作品、艺术鉴赏这样三个彼此独立又相互联系的环节，它们共同组成了一个完整有机的艺术系统。艺术学的核心内容就是研究它们三者各自独特的规律和彼此之间辩证的关系。在下文中，我们将把艺术作

为一个整体，来分析艺术生产的全过程，探讨创作、作品和鉴赏三者各自的规律和相互的联系。

第一节　艺术创作主体——艺术家

在艺术生产中，艺术家是艺术品的生产者和创造者。没有艺术家，就没有艺术创作，也就没有艺术作品和艺术鉴赏。因此，我们要了解艺术，了解艺术创作，首先就必须了解作为艺术生产创造主体的艺术家。

作为艺术生产的创造者，艺术家具有许多自身的特点，需要我们加以了解；艺术家与社会生活有着十分密切的联系，社会生活既是艺术创作的源泉和基础，又对艺术家本人产生巨大而深刻的影响；此外，艺术家的艺术天才和训练培养所形成的艺术才能，以及艺术家的文化修养格外重要。正因为如此，我们下面将分为三个部分来对以上三个方面分别加以介绍，使大家对艺术创作的主体——艺术家，有一个全面的认识。

一、艺术家是艺术生产的创造者

什么是艺术家呢？艺术家是专门从事艺术生产的创造者的总称。艺术家应当具备艺术的天赋和艺术的才能，掌握专门的艺术技能和技巧，具有丰富的情感和艺术的修养，能够通过自己的创造性劳动来满足人们特殊的精神需要即审美需要。

作为一种特殊的精神生产，艺术生产既不同于其他形式的精神生产，更不同于人类的物质生产，它具有自己独特的规律和特征。正是艺术生产这些独特的规律，使得作为艺术生产创造者的艺术家具有许多自身的特点。

第一，艺术家内部有多种多样的职业和分工。由于艺术生产具有复杂性和多样性的特点，使得在艺术家这一总称下，又有许多各自不同的艺术分工。例如，在艺术生产中存在着个体性艺术生产和集体性艺术生产的区分，因而，艺术家既包括以个体劳动方式进行创作的文学作家、

雕塑家、画家等，也包括以集体劳动方式进行创作的戏剧艺术和影视艺术的编剧、导演、演员、美工，等等。在戏剧、电影、电视、舞剧、交响乐等这样一些集体创作的艺术形式中，整个作品的艺术形象是由许多艺术家们组成的创作集体来共同完成的。比如，每一部影片的拍摄，都需要经过编、导、演、摄、美、录、音、道、服、化等各个部门艺术工作者的共同努力，才能摄制成功。又比如，由于艺术生产的方式不同，有一次性的艺术生产如绘画、雕塑、文学等，也有多次性的艺术生产如音乐、舞蹈、曲艺、杂技等表演艺术。所谓一次性的艺术生产，是指艺术家通过创造性劳动能够一次完成创作，拿出自己的艺术作品来；所谓多次性的艺术生产，是指通过演员在舞台上的表演可以多次完成的艺术形式。一般来讲，作为多次性艺术生产的表演艺术，除了需要进行一度创作（或称作初度创作）的艺术家如作曲、作词、编舞、编剧之外，还需要进行二度创作（或称作再度创作）的艺术家，如歌唱演员、器乐演员、指挥家、舞蹈演员，等等。这些进行二度创作或再度创作的，同样是艺术生产的创造者，同样属于艺术家的范围。对于音乐、舞蹈、戏剧等表演艺术和综合艺术来讲，虽然一度创作是基础，但二度创作也非常重要。对于同一个艺术作品，不同的表演艺术家往往有各自不同的理解和感受，从而有不同的表演方式和演出效果。例如"四大名旦"梅、程、荀、尚就是形成了各有特色的表演流派，同样一出京剧《霸王别姬》，著名旦角表演艺术家梅兰芳和尚小云的演出就各不相同，梅派表演艺术讲究精湛优美，尚派表演艺术则以刚劲婀娜著称；同样一部由柴可夫斯基作曲的《悲怆交响曲》，由卡拉扬指挥的乐队和由伯恩斯坦指挥的乐队可以演奏出迥然不同的风格。

第二，真正的艺术家往往具有为艺术而献身的精神。由于艺术生产是一种自由自觉的精神生产，真正的艺术家绝不把艺术作为谋生或获取名利的手段，而是看作自己毕生的事业和追求，并为之奉献自己的全部心血和生命。被称为"后印象主义"三位大师的塞尚、凡·高和高更，在世时都十分穷困、生活维艰，而如今他们的作品却举世皆知、价值连城。法国画家塞尚（1839—1906）的作品在19世纪几乎无人知晓，生

《玩纸牌的人》

〔法〕保罗·塞尚,《玩纸牌的人》,帆布油画,97cm×130cm,1892—1893年

前竟然无钱举办一次个人画展,直到他逝世一年后,人们才在巴黎为他举办了回顾展,开始认识到他对西方现代美术的重要贡献,后来塞尚被尊为"西方现代美术之父",他最大的贡献在于以色彩团块和几何因素来结构画面。荷兰画家凡·高(1853—1890)曾到法国作画,生活十分艰难,经常依靠弟弟的资助度日,但他的《向日葵》(1888)、《星月夜》(1889)等表达了画家内心强烈的情感,充满对生命的爱。高更(1848—1903)原来是法国的一位银行经理,由于热爱艺术,于1883年辞职专门从事绘画创作,生活陷入贫困,妻子也同他离了婚。高更于1891年来到南太平洋的塔希提岛上居住,从土著人的生活与文化中吸取营养,先后画出了《塔希提妇女》《我们从哪里来?我们是谁?我们往哪里去?》等著名作品。真正的艺术家从事艺术创作,总是出于强烈的社会责任感和对艺术本身执着的爱。屈原在流放中写出了千古传诵的诗篇《离骚》,表达了他对祖国的炽热感情和为理想而献身的强烈愿望。司马迁遭受酷刑后发愤著书,写出了将历史的科学性和文学的优美性巧妙结合在一起的巨著《史记》,在中国文学史上产生了相

当大的影响,被鲁迅誉为"史家之绝唱,无韵之《离骚》"。杜甫在安史之乱中对当时统治集团的腐朽和人民所受的深重苦难,有着切身的体会和深切的感受,因而写出了不朽的作品"三吏""三别"。曹雪芹晚年更是在"举家食粥酒常赊""卖画钱来付酒家"的贫困清苦的生活中,"披阅十载,增删五次",才完成了《石头记》(即《红楼梦》)的创作,正如曹雪芹自己所讲:"字字看来皆是血,十年辛苦不寻常。"中外艺术史上,类似这样的例子还可以举出许许多多。社会责任感和对艺术执著的爱,在艺术创作活动中往往转化成为强烈真挚的感情,成为艺术家进行创作的内在动力,从这种意义上完全可以讲,一切伟大的艺术作品都是艺术家的呕心沥血之作。

第三,艺术家具有敏锐的感受、丰富的情感和生动的想象能力。由于艺术生产是一种特殊的精神生产,它的突出特点是把艺术家强烈的主观因素渗透到艺术创作之中,并且"物化"为艺术作品和艺术形象,因此,艺术家在艺术创作中占有核心地位,艺术家的内在精神世界显得尤其重要和突出。艺术家自身的感受、情感、思想、心境、愿望、志趣等因素,对艺术创作活动都有着至关重要的意义。正因为如此,艺术家必须具有超出常人的敏锐感受力、异于常人的丰富情感、强于常人的艺术想象力。这就是讲,艺术家作为创作主体,绝不能冷冰冰地对待生活,也不能像思想家、科学家那样冷静客观地对待事物。艺术家应当具有特别敏锐的观察、体验与感受生活的能力,并且将自己强烈的情感和逼真的想象力融入艺术作品中,才能创作出有血有肉、生动感人的艺术形象。明代剧作家汤显祖在创作《牡丹亭》时,当写到杜丽娘因情感梦、因梦而病、相思病危之际,禁不住泪如泉涌,独自躲进一间堆柴的屋子里哭泣。美国19世纪著名小说家霍桑在创作长篇小说《红字》时,对女主人公海丝特悲惨的遭遇怀有深深的同情,当时殖民地社会黑暗的现实和残酷的宗教裁判,使海丝特备受折磨和摧残,霍桑在给他朋友的信中谈到,他在写作这部小说时内心是如此痛苦,以至总希望能使女主人公逃出这悲惨的境地而又不能实现,使作家本人的心灵受到极大的折磨。法国小说家福楼拜在写到包法利夫

人（长篇小说《包法利夫人》的主人翁）自杀的时候，作家自己仿佛也尝到了砒霜的滋味。福楼拜在谈到自己的创作体会时说："写书时把自己完全忘却，创造什么人物就过什么人物的生活，真是一件快事。比如我今天同时是丈夫和妻子，是情人和他的姘头，我骑马在一个树林里游行，当着秋天的薄暮，满林都是黄叶，我觉得自己就是马，就是风，就是他俩的甜蜜的情话，就是使他们的填满情波的眼睛眯着的太阳。"[1] 可见，艺术家对生活的感受是多么细微，情感是多么强烈，想象又是多么丰富啊！

　　第四，艺术家具有卓越的创造能力和鲜明的创作个性，具有强烈的创新意识。科学技术与文学艺术一样，都离不开创新。离开了创新，科学技术就不能发展；离开了创新，文学艺术就失去了生命。相比之下，精神生产比物质生产需要更多的创造性。尤其是艺术生产比起其他精神生产来，更需要艺术家将自己独特的艺术风格和创作个性"物化"在自己的艺术作品或艺术形象之中。从本质上来讲，艺术独特性是艺术生产的一个重要特征。艺术创作是人类一种高级的、特殊的、复杂的精神生产活动。艺术的生命就在于创造和创新。没有创造，没有创新，就没有艺术。这就意味着艺术家必须不断地超越前人，超越同时代人，以及不断地超越自己。戏剧大师梅兰芳在京剧表演艺术上获得极大成功后，在一片赞誉声中仍然不断探索新的表演手法和技巧，单是他的手指就可以表现上百种动作，因而有的戏曲评论家在评论梅兰芳表演艺术时认为他这双手是"会说话的手"。瑞典著名电影演员葛丽泰·嘉宝早在20世纪30年代就已经成名，有好莱坞"国际影后"之称。但是，嘉宝在艺术生涯中从不停步，她不断地超越自己的表演成就，不断地追求新的艺术境界。好莱坞40年代拍摄的影片《瑞典女王》（又译《琼宫恨史》），最后一个镜头是描写瑞典女王由于和西班牙大使产生爱情，不得不退位并乘海船离开瑞典，然而，她最终等来的却是被人杀害的西班牙大使的尸体。为了影片最后这一场戏，导演挖空心思为嘉宝设计了许多表演动

[1] 转引自《朱光潜美学文学论文选集》，第80页，湖南人民出版社1980年版。

《瑞典女王》，葛丽泰·嘉宝主演，1933 年

作，以表现女王此时此刻极其复杂矛盾的心情，但都因不成功而一一被推翻。最后，还是嘉宝和导演共同设计了一个镜头：瑞典女王站在即将启航远去的船头，一动不动，脸上没有任何表情，整个镜头由全景推成女王脸部的大特写。毫无表情的这一个镜头给观众留下了极其深刻和难忘的印象，成为西方电影艺术史上经典性的镜头。许多评论家纷纷解释，有的说这个镜头是表现女王悲伤过度到了麻木的程度；有的说这是因为女王沉浸在对往事的回忆之中，才会这样神不守舍，等等。嘉宝在这个镜头中带有创新的表演方式，为后来影视艺术中一种"无表演的表演艺术"开创了先河。虽然后来的电影表演中仿效者很多，但真正成功者却是寥寥无几。其中，《人到中年》里，潘虹饰演的女医生陆文婷躺在医院病床上弥留之际的一场戏，正是这种"无表演的表演"，仅仅通过演员富于表情的眼睛，欲说无力，百感交集，使观众充分感受到这位中年女大夫一生的艰辛，以及她复杂矛盾的内心世界，应当说这是较为成功的一个例子。

第五，艺术家必须具有专门的艺术技能，熟悉并掌握某一具体艺术种类的艺术语言和专业技巧。艺术生产是一种特殊的精神生产，它

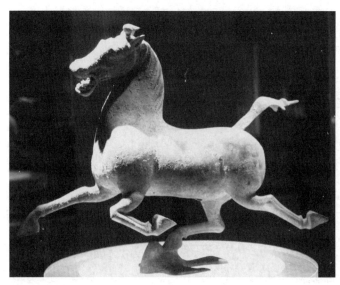

《马踏飞燕》，青铜，东汉

与物质生产也有某些相似之处，这就是通过劳动创造出"产品"来。对于艺术生产来讲，就是要创造出艺术作品或艺术形象，这就要求艺术家应当具有艺术表现的技巧和艺术传达的能力。例如，画家必须经过长时间的刻苦训练和艰苦探索，才能熟练掌握绘画的艺术技能和技巧，掌握和运用造型艺术的线条、色彩、形体等艺术语言。不仅画家如此，各个艺术种类的艺术家都需要具备专门的艺术技能和技巧，熟悉、掌握并熟练运用该门艺术独特的艺术语言。音乐家必须掌握和运用旋律、节奏、和声、复调等表现手段；电影艺术家必须掌握和运用镜头、画面、音响、色彩等电影语言；雕塑家必须掌握刻、镂、凿、琢、塑、铸等各种技艺和手法，因为雕塑中不同的艺术形式往往需要不同的艺术加工方式。例如甘肃武威东汉墓出土的《马踏飞燕》，奔马仅仅以一只足踏在燕子背上，造型别致，有空灵之感和飞动之感，是一件距今近2000年的艺术珍品和宝贵文物。至于现代雕塑，更是采用了多种现代工艺技术，使用的材料扩大到钢材、玻璃等多种材料，对于雕塑技术也提出了更高的要求。凡此种种都充分说明，专门的艺术技能和技巧对艺术创作来说是多么重要，艺术家只有经过长期的勤学苦练和艰苦的艺术实践，才能达到出神入化、随心所欲，如"庖丁解牛"

一样的艺术境界。

作为艺术生产的创造者,艺术家除了以上五个方面以外,还有许多特点,这里不再一一列举。

二、艺术家与社会生活

作为艺术创作的主体,艺术家与社会生活有着十分密切的关系。我们知道,任何艺术作品都是艺术家对社会生活的能动反映和艺术创造的产物。因此,艺术创作从主客体两个方面来看,都与社会生活有着十分密切的关系。

一方面,社会生活是艺术创作的源泉和基础,因而,艺术家对社会生活的观察和体验就显得十分重要。历代艺术家们在这方面都有着许多深切的感受和体会。如唐代画家张璪有一句名言"外师造化,中得心源",就是强调画家要向大自然学习,这也是对于绘画创作中主客体关系的一个精辟独到的概括。清代绘画大师石涛也有一句名言,叫做"搜尽奇峰打草稿",石涛本人正是数十年遍游祖国山山水水,把客观的山川景物通过主观的感受和理解熔铸为独具特色的山水画。如果石涛不是一生遍游天下名山大川,就不可能在自己的画中如此创造性地把握大自然的神韵和律动,他也不可能成为承先启后的一代绘画大师。对于中外文学家来说,丰富的生活积累更是进行创作活动的基础和源泉。如果曹雪芹幼年不是过着"锦衣纨绔、饫甘餍肥"的贵族公子生活,他在穷愁潦倒的晚年未必能写出《红楼梦》中那些数不清的大小筵席上各种各样的山珍海味,以及名目繁多、花样百出的许多吃法。如果曹家当年不是作为江南显赫一时的"江宁织造",曾经先后四次在曹家大宅恭迎康熙皇帝圣驾的话,恐怕曹雪芹也不能将"元春省亲"的盛大场面写得那样有声有色、栩栩如生。

对社会生活的这种观察和体验,对于进行二度创作的表演艺术家们来说,也具有同样重要的意义。已故著名电影演员金山曾经把电影表演艺术归纳为三个原则,即思想、生活与技巧。金山认为:"生活是基础,技巧是手段","没有广阔而深厚的生活基础,想要进行艺术创作,就好

比缘木求鱼，必然事与愿违"。[2] 他强调电影演员在镜头前要用全身心去真实地生活，准确自如地运用自己的心灵和形体去塑造角色，这当然需要依靠演员平时的生活感受和生活积累。北京人民艺术剧院的话剧艺术家们在几十年的艺术生涯中，创造出一系列栩栩如生的舞台形象，以浓郁的生活气息和鲜明的民族风格著称中外。在回顾和探讨北京人艺的创作体会和经验时，这个剧院许多著名的表演艺术家都不约而同地"把自己对剧本所反映的社会生活的认识，体验生活的方法和收获，视为第一位的经验"[3]。在排演老舍先生的剧本《龙须沟》时，导演焦菊隐带着演员们到北京城这条臭水沟的居民区里深入生活，甚至在滂沱大雨的夜晚赶到龙须沟帮助抢救倒塌房屋中的居民；在排演老舍先生另一出话剧《茶馆》时，演员也多次到茶馆中去体验三教九流、形形色色的人物的生活和内心，从而在该剧中塑造出许多有血有肉、性格鲜明的艺术形象。这些表演艺术家们在自己总结艺术经验的文章、手记、发言中，都

《茶馆》剧照，话剧，1992年

[2]《电影表演艺术探索》，第23页，中国电影出版社1984年版。
[3] 中国艺术研究院话剧研究所主编：《话剧表演导演艺术探索》，第3页，文化艺术出版社1982年版。

提到他们之所以能够在舞台上塑造出真实感人的艺术形象，其中最重要的原因之一，就是他们执著地向生活学习，通过对生活的体验去探索人物的心灵。

另一方面，艺术家本人作为创作主体，总是属于一定的民族和时代，他与社会生活有着千丝万缕的联系。因此，艺术家在进行艺术创作时，不仅需要从社会生活中吸取创作的素材和灵感，而且要对社会生活作出判断和评价，自觉或不自觉地表明自己的倾向和态度，从主观方面也折射和体现出社会生活的影响来。艺术作品并不是社会生活的简单再现，从生活到艺术是一个创造的过程，艺术家总是要把自己的情感、思想、愿望、理想熔铸到艺术形象中。

艺术既是再现，又是表现。但是，艺术家的这种主观表现，同样是以艺术家所处的社会生活实践为依据的。艺术世界中的人物形象和诗情画意，都是艺术家人生阅历和生活实践经验的结晶。俄国大作家列夫·托尔斯泰对此有着深切的体会。他花了几年的时间来创作和修改名著《安娜·卡列尼娜》。由于托尔斯泰本人深受宗教的影响，崇奉"道德自我完善"，在这本书的初稿里，一开始安娜被写成一个不守妇道、"自甘堕落"的坏女人，作为"有罪的妻子"而应受到上帝的惩罚。但是，严酷的社会现实生活迫使托尔斯泰改变了自己最初的构思。尤其是1861年俄国农奴制改革之后，随着经济上摆脱了封建农奴制，人们的精神也必然要求进一步从封建桎梏下解放出来，安娜追求自由、敢于反抗现存婚姻制度的大胆行为，正是体现出急剧变革时代中现实社会生活的呼声和要求。因此，托翁后来终于把女主人公安娜塑造成一位勇于追求爱情自由和个人幸福的19世纪70年代的俄罗斯妇女形象。托尔斯泰在给朋友的信中描述了产生这种改变的原因，他说："关于安娜·卡列尼娜我也同样可以这么说。一般讲来，我的男女主人公们都做着我所不希望的事情，他们所做的是现实生活中他们所必须做的和现实生活中所常常发生的事情。而不是我想要的事情。"[4]

[4]〔俄〕列夫·托尔斯泰：《〈莫泊桑文集〉序言》，转引自北京大学文学研究所编辑：《文学研究集刊》第4集，第318页，人民文学出版社1956年版。

社会生活对于作为创作主体的艺术家来讲，不仅影响到他的情感、思想、愿望、理想，甚至还可以推动艺术家提高技巧，通过广泛地、自觉地、创造性地深入生活，进而超越生活、超越传统，自成一家。宋代著名的北派山水画大师范宽，最初是学习荆浩、李成等人的画法，他后来领悟到只有面向生活，才能突破前人，开创自己的艺术道路。于是，他只身一人来到人烟稀少的太华山和终南山居住，长年累月观察自然景色的变化，在清贫艰苦的野外生活中神与物游。生活不仅使范宽对社会、对人生、对山水有了更加深刻的认识，而且使他的笔墨技法也受到启发而有了新的发展，形成自己独特的山水画风格，对后世产生了很大的影响。范宽的画迹现仅存四幅，均为成就极高的稀世珍宝，除《临流独坐图》、《雪山萧寺图》和《雪景寒林图》外，最能代表其风格特色的是著名的《溪山行旅图》。画面上一座大山迎面矗立，气势逼人，山崖陡峭浑厚，山间飞瀑如练，山下薄雾空蒙，使观者如对真山，山石质感清晰可见，山间小路上隐约

《溪山行旅图》

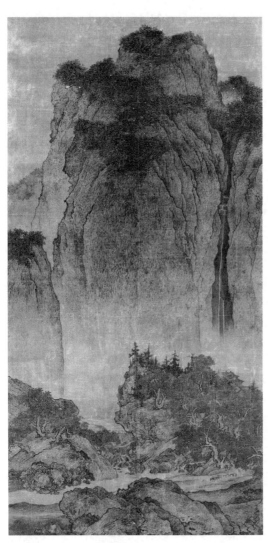
范宽，《溪山行旅图》，绢本水墨，103.3cm×206.3cm，北宋

可见的骡马车辆，更使人感受到深山行旅的艰难。试想，如果画家本人没有亲身经历秦陇山区，露宿山林村野之间，饱尝行旅之苦，绝不能将这幅画画得如此气韵生动，令观者犹如身临其境，神游心赏。难怪现代著名画家徐悲鸿在看到《溪山行旅图》后惊叹不已，认为故宫所有藏画中，他最为倾倒的就是这一幅。

可见，一方面，社会生活作为艺术创作客体，为艺术家提供了创作的素材和灵感；另一方面，社会生活又对艺术家的思想情感和创作风格产生了深刻的影响。可以说，艺术家们都与社会生活结下了不解之缘。

三、艺术家的艺术才能与文化修养

前面我们已经谈到，作为艺术生产的创造者，艺术家具有许多自身的特点。在这些众多的特点之中，艺术家作为创作主体，他的艺术才能与文化修养显得格外重要，有必要再单独讲一讲。

艺术才能，是指艺术家创造艺术形象的能力，它是先天禀赋和后天训练培养相融合而形成的艺术创造力。毋庸讳言，许多杰出的艺术家常常具有超出普通人的艺术天才，具有艺术的天赋和才能。例如，奥地利大作曲家莫扎特幼年就显露出非凡的音乐才能，他3岁学弹钢琴，5岁开始作曲，7岁就随父亲和姐姐组成三重奏乐团，到欧洲各国的几十个城市作旅行演出，所到之处都受到当地群众狂热的赞赏，11岁时就完成了第一部歌剧的创作，13岁时便担任大主教的宫廷乐师。这样的例子还有不少，例如波兰著名钢琴家、作曲家肖邦6岁开始学弹钢琴，7岁就能登台演奏并即兴弹奏，12岁就开始学习和声对位并能作曲；意大利著名小提琴家、作曲家帕格尼尼从小学习小提琴，8岁就开始创作小提琴奏鸣曲，13岁时小提琴演奏已经相当出色；匈牙利杰出的钢琴家、作曲家李斯特，9岁参加公演时钢琴弹奏技艺便一鸣惊人，12岁已经成为当时著名的钢琴家，等等。这些超出常人的艺术天赋，确实为这些杰出艺术家们的艺术创造提供了有利的条件。

但是，艺术才能虽然同艺术天赋分不开，但更有赖于后天的刻苦训练和培养，有赖于长期的、艰苦的、勤奋的艺术实践。从某种意义上讲，

李斯特《匈牙利狂想曲》第2号

《李斯特肖像》

"天才出于勤奋"这句格言同样适用于艺术家。匈牙利钢琴家李斯特虽然有超人的天赋,但他的成就与后天的刻苦钻研和勤奋实践有着更直接的联系。李斯特10岁时就到维也纳正规学习音乐,12岁时又只身来到异国他乡的巴黎,准备进音乐学院接受系统教育。虽因种种原因未能如愿,但他后来在巴黎期间,与流亡巴黎的波兰钢琴家肖邦交往,与德国作曲家舒曼通信,注意吸收巴黎各家各派钢琴演奏之所长,并且同当时法国的文学家雨果、乔治·桑等人交往甚密,从中吸取了不少艺术营养。此外,他还注意从民歌和民间音乐中吸收养料,终于在艺术上取得了突破,形成了自己独特的风格和学派。这方面的例子真是不胜枚举。

各种艺术门类的艺术家们都坚信这样一条道理:艺术上从来没有捷径可走,只有经过刻苦学习、勤奋实践、艰苦探索,才能使艺术的技艺或技巧达到高度熟练。戏曲界要求每个演员都必须掌握"四功五法",也就是戏曲表演艺术的四个基本要素和五种主要技术方法。"四功"是指唱(唱腔)、念(念白)、做(动作)、打(武打)。"五法"是指口(发声)、眼(眼神)、手(手势)、身(腰身)、步(台步)。所以,戏曲界的演员都是从小就在"四功五法"方面进行严格的训练,来掌握戏曲艺术这一套特殊的表演手段和技巧。拿中国画来说,由于中国画采用毛笔,对用笔就有中锋、侧锋、卧锋、逆锋、拖锋等多种笔势变化的训练和要求,培养熟练运笔的功力和技巧,讲究用笔的轻重、缓疾、巧拙、转折、顿挫、粗细等有韵律的变化,甚至还有"十八描"等手法供临摹

之用。所谓"十八描",就是指中国古代人物画中衣服褶纹的各种描法,除上面讲到的"曹衣出水,吴带当风"的两种描法外,还有游丝描、柳叶描、减笔描等。这种艰苦的训练和实践对大艺术家来说也不能例外,法国著名作家莫泊桑师从福楼拜学习写作,苦练了七年时间,福楼拜对他的要求异常严格,甚至让莫泊桑用一句话写出马车站上有一匹马和它前前后后50来匹有什么不同。莫泊桑通过这样的艰苦训练,写出了堆积得犹如书桌一样高的习作稿,最后终于成为19世纪法国最优秀的小说家之一。

我们应当看到,艺术生产作为一种特殊的精神生产,除了需要艺术家具有一定的技艺技巧和艺术才能外,还需要艺术家具有一定的文化修养。艺术家的文化修养包括深刻的思想修养、深厚的艺术修养,以及自然科学和社会科学等多方面的广博知识。鲁迅不是哲学家,但他的杂文和小说除了具有不朽的艺术价值之外,还具有深邃的思想性,在中国现代革命史和思想史上都占有很重要的地位。巴尔扎克不是历史学家和经济学家,但他的《人间喜剧》系列小说中包含着如此丰富的历史和经济方面的内容,以至于恩格斯赞扬从中学到的知识比从当时职业的历史学家和经济学家的著作中所能学到的内容还多。列夫·托尔斯泰不是社会学家,但他的作品深刻表现了俄国千百万农民在资产阶级革命快要到来时的思想和情绪,因此被列宁称作俄国革命的一面镜子。此外,《三国演义》《水浒传》等作品中具有如此丰富的军事知识,以致很多军事家把它们视为必读的军事书籍;《清明上河图》中包含着众多的社会信息和风俗人情,因此一些历史学家在研究北宋历史时也把它作为形象的参考资料。

艺术家的文化修养,同艺术才能的培养一样,同样需要长期勤奋的学习和实践。达·芬奇之所以在绘画艺术中取得这样巨大的成就,除了优越的艺术天赋、刻苦的技巧训练外,同他渊博的科学文化知识也有很大的关系。他除了学习绘画的技能和技巧外,还向数学家兼天文学家托斯卡奈里等人学习数学、透视学、光学、解剖学等多方面的科学文化知识,为他后来的艺术创作奠定了深厚广博的文化基础。现代

派舞蹈的主要创始人之一、美国著名舞蹈家邓肯，在她青年时代到巴黎演出时，就流连于卢浮宫和巴黎图书馆里，潜心研究古希腊的雕塑、绘画等艺术珍品，并深受罗丹的雕刻、莫内·塞利的戏剧表演、卡里亚的绘画的影响，她甚至一度专门到希腊山村中居住，倾听希腊山民演唱古老的民歌，在这种古典文化和现代文化的熏陶下，邓肯形成了自己的审美理想，加上尼采哲学、惠特曼诗歌和贝多芬音乐的影响，使她追求身、心、灵三者的有机结合，强调以舞蹈来展示人的生命力，被誉为"现代舞蹈之母"。法国作曲家、印象派音乐的创始人德彪西10岁时就进入巴黎音乐学院学习钢琴和音乐理论，毕业后受聘为俄国梅克夫人的家庭音乐教师，结识了作曲家穆索尔斯基和鲍罗廷等人，深受俄国文化的熏陶和影响，尤其是他回国后，在巴黎与法国象征派诗人马拉美等人及印象派画家交往密切，并于1889年巴黎博览会上接触到爪哇等地的东方音乐，深受东方文化的感染和启发，从此在创作中逐渐开创了印象派的音乐，打破了许多传统音乐技法的禁区，尝试在音乐中表现感觉世界中万物色彩变幻的效果，终于创立了现代音乐中的一大流派。

这些例子充分表明，艺术家深厚的文化修养，无不来自勤奋的学习、艰苦的探索和不懈的实践。这种学习，包括学习和借鉴前人的经验，也包括学习和借鉴同时代本国和外国艺术家的经验，还包括学习和借鉴其他姊妹艺术的经验，更包括学习哲学、历史、文学、美学、伦理学、心理学、社会学和自然科学等多方面的广博知识。只有这样，才能使艺术家真正具有博大深厚的文化修养。

第二节　艺术风格、艺术流派、艺术思潮

中外艺术史上凡是杰出的艺术家都有自己鲜明独特的艺术风格。这种风格体现在这位艺术家的全部创作之中，体现在他的作品的内容与形式等各方面。

同时，中外艺术史上的某个历史时期里，一批思想倾向、艺术倾向和创作风格相近或相似的艺术家们，又会形成一定的艺术流派。如美术中的巡回展览画派、印象主义画派、野兽主义画派等。

除了艺术风格与艺术流派外，在中外艺术史上的某个历史阶段，以几个或多个艺术流派为核心，涉及多个艺术门类，在当时的社会思潮和哲学思潮的影响下，会形成具有相似或相近的艺术思想与创作倾向的艺术思潮。

应当指出，在多数情况下，艺术流派往往是指某一个艺术门类中的派别，而艺术思潮则往往包括多个艺术门类中的许多艺术流派。最明显的例子就是西方现代主义艺术思潮，涵盖了文学、戏剧、美术、音乐、舞蹈、建筑、电影等在内的多个艺术门类，并且具有为数众多、名称各异的艺术流派。

正是由于艺术天地中有着这样许许多多的艺术风格、艺术流派和艺术思潮，才使得艺术殿堂如此多姿多彩。因此，我们在讨论艺术创作时，不能不涉及艺术风格、艺术流派和艺术思潮的问题。

一、艺术风格

什么是艺术风格呢？如果用一句话来简单概括，艺术风格就是指艺术家的创作在总体上表现出来的独特的创作个性与鲜明的艺术特色。事实上，艺术风格是非常复杂的，涉及艺术作品内容与形式的各个层面，从艺术作品的整体上呈现出来。

1．艺术风格多样性的形成

艺术风格最鲜明的一个特点，就是它的多样性。任何一个艺术门类，我们都可以从中发现多种多样的艺术风格；任何一位出色的艺术家，我们都可以发现他与众不同、具有个性的艺术风格。艺术风格多样性的形成，有着多方面的原因，主要来自以下几个方面：

第一，艺术风格的多样性，首先来自艺术家独特的创作个性。艺术生产作为一种特殊的精神生产，必然要在艺术作品上留下艺术家个人的印记。艺术家作为艺术生产的创作主体，他的性格、气质、禀赋、才

能、心理等各方面的种种特点，都很自然地会投射和熔铸到他所创作的艺术作品之中，即通过创造性劳动使主体对象化到精神产品之中。中外美学史上，对这一点有过许多论述，中国古代文论常讲"文如其人"，画论讲"画如其人"，书论讲"书如其人"，法国文艺理论家布封讲"风格即人"，实质上都是强调艺术风格体现出艺术家的精神特性。艺术心理学的研究证明，艺术家独特的性格、气质等内在个性心理特征，确实对创作风格产生了很大的影响。现代心理学把人的气质分为四种基本类型，据介绍，研究结果表明，"俄国的四位著名作家普希金、赫尔岑、克雷洛夫、果戈理在气质上就分别是胆汁质、多血质、黏液质、抑郁质"[5]，显然，这几位著名作家先天不同的气质特征和心理特征，不能不对他们的创作产生影响，成为他们后来创作风格不同的原因之一。

第二，艺术风格的形成更离不开艺术家独特的人生道路、生活环境、阅历修养和艺术追求。正因为如此，艺术家在创作过程中，从题材的选择到主题的提炼，从艺术结构到艺术语言，都体现出鲜明的创作个性。也正因为如此，艺术家从艺术体验到艺术构思，直到艺术传达和表现，始终具有自己独特的审美体验、构思方式和表现角度，从而形成自己的艺术风格。比如曹雪芹家，从曾祖父起三代担任江宁织造的要职，康熙皇帝五次南巡有四次住在他家里，后因其父免职、家产被抄而家道中落，这种复杂的生活经历与人生坎坷，既为他创作巨著《红楼梦》奠定了坚实的生活基础，也成为他独特艺术风格的重要依据。法国后印象派画家的代表人物高更，如果不是因为厌倦了富裕的日常生活，毅然放弃工作和家庭来到南太平洋的热带岛屿上，亲身体验和经历了原始社会的生活与带有神秘色彩的风土人情，也不可能创造出这种富有原始情趣的绘画风格来。因此我们说，艺术风格是艺术家在创作中表现出来的独特的创作个性，它来源于艺术家主观方面的独特性，同时又凝聚着文化特色、时代精神、民族特性等多方面的客观社会因素。

第三，艺术风格的多样性，还来自审美需求的多样化。由于欣赏主

[5] 余宗基：《文艺创作心理学》，第206页，河北人民出版社1989年版。

体存在着不同的社会层次、文化层次、年龄层次，属于不同的民族、不同的地区，造成审美需要的千差万别，反过来刺激和推动着不同艺术风格的形成。仅从文学作品来看，就可以划分为城市文学、乡村文学、严肃文学、通俗文学、青年文学、儿童文学等许多类别。每一类别中，不同的作家又体现出各自不同的风格，如儿童文学作家中，德国的格林兄弟创作的《灰姑娘》《白雪公主》等童话，与丹麦作家安徒生创作的《皇帝的新装》《卖火柴的小女孩》等童话相比，就迥然不同。而对于电视观众来讲，审美需求和收视需要更是千差万别，正因为如此，当代电视主张"分众化"和"小众化"，大力提倡专业化频道，甚至每一个具体的栏目和节目都应当有自己相对固定的观众群体，首先满足这批观众的收视要求。这些不同的艺术欣赏需求，促成了艺术生产中绚烂多彩的艺术风格。

2. 艺术风格的民族特色和时代特色

艺术风格的另一个重要特征，就是它常常具有鲜明的民族特色和时代特色。中外艺术史上，我们可以看到，每个民族的艺术总是具有某些共同的特征，形成艺术的民族风格；每个时代的艺术也常常具有某些相似之处，形成艺术的时代风格。从某种意义上讲，这种民族风格或时代风格，体现出艺术风格的一致性，它与艺术风格的多样性一道，共同形成了辩证统一的关系，使艺术风格既有多样性又有一致性。艺术风格的多样性与一致性，往往互相联系、互相渗透，呈现出十分复杂的状况，需要我们认真区别。

艺术风格的民族特色，是由本民族的地理环境、社会状况、文化传统、风俗习惯等多种因素决定的，体现出本民族的审美理想和审美需要，但归根结底还是根源于本民族的社会生活与经济基础。19世纪法国著名艺术史学家丹纳在《艺术哲学》一书中认为，种族、环境、时代这三个原则决定着艺术的发展，他举了大量的例子来论证和阐明这个道理。丹纳认为，尽管同样是文艺复兴时期的艺术，意大利绘画与德国绘画的风格就存在着明显的区别，这是由于种族与环境不同所造成的。确实，文艺复兴时期意大利画家的作品，不论是佛罗伦萨画

《维纳斯的诞生》

〔意〕波提切利,《维纳斯的诞生》,175cm×287.5cm,1486 年

《熟睡的维纳斯》

派波提切利的代表作品《春》(1478)、《维纳斯的诞生》(1486),还是威尼斯画派乔尔乔涅的代表作品《熟睡的维纳斯》(1510)、《田园合奏》(1510),抑或是威尼斯画派另一位著名画家提香的《圣爱与俗爱》(1515)、《花神》(1515),都在不同程度上体现出当时地中海沿岸繁华富裕的世俗气氛与色彩绚丽的自然风光,以及艺术家对生活、对自然的热爱。艺术家用宗教的题材来表现世俗的生活,在画人和画神的时候,都同样富有生活的气息,用诗意的笔触和流畅的线条来表现人体美。而文艺复兴时期德国画家的作品,不管是丢勒的《四使徒》(1526)和《画家的母亲》(1514),还是荷尔拜因的《画家的妻儿》(1528)和《学者依拉斯莫像》(1523),仿佛都蕴涵着深刻的哲理,就像丹纳所说,"在德国,纯粹观念的力量太强,没有给眼睛享受的余地","不是画的肉体,而是画的神秘的、虔诚的、温柔的心灵",在作品中流露出"深刻的宗教情绪"。[6]

从美学的角度来看,艺术的民族风格又离不开民族的文化心理结构。民族风格的形成,离不开各个民族独特的文化心理结构,它以一种

[6]〔法〕丹纳:《艺术哲学》,第171页,人民文学出版社1983年版。

"集体无意识"（荣格语）的方式积淀下来，并且世代承传、延续下去。正因为如此，同样是园林艺术，中国传统园林与阿拉伯式园林迥然不同；同样是皇宫，北京的故宫同法国爱丽舍宫的区别，简直可以说一目了然；同样是陵墓，北京十三陵的建筑风格同埃及金字塔的风格，更是具有各自鲜明的民族特色。从总体上讲，艺术的民族风格就是要体现出民族的精神、性格和气质，体现出民族的文化、风俗和习惯，体现出民族的审美理想和美学传统。

艺术风格的时代特色，是指同一时代的艺术作品常常具有某些共同的特征，体现出这个时代占主导地位的审美理想和审美追求。仅仅就实用艺术中的青铜器而言，我们就可以看出不同时代的青铜器具有不同的艺术特色。中国古代的青铜器从总体上讲，都具有造型生动、纹饰精细、铭文清晰、装饰华丽等特点，但如果仔细区分，仍然可以从青铜器的风格中发现鲜明的时代特色。商周时代，是我国奴隶社会的鼎盛时期，青铜艺术也随之达到了极盛的阶段，尤其是商代晚期和西周早期的青铜器，一般体积庞大厚重，尤其流行"饕餮"兽面纹。到了春秋战国时期，奴隶制度逐渐瓦解，诸侯争霸，王室衰微，呈现"礼崩乐坏"的局面，这个时期的青铜器已经不再为王室所垄断和专用，相当一部分青铜器转为日常生活器皿，器壁变薄，器物变轻，特别讲究器用、造型、纹饰的统一。

正是由于艺术风格既有多样性，又有民族特色和时代特色，使得中外艺术的宝库琳琅满目，奇葩异卉随处可见，多种多样，异彩纷呈。

二、艺术流派

一般来讲，艺术风格体现出艺术家的创作个性，艺术流派则体现出风格相似或相近的艺术家们的共性。

什么是艺术流派呢？所谓艺术流派，是指在中外艺术发展的一定历史时期里，由一批思想倾向、美学主张、创作方法和表现风格方面相似或相近的艺术家所形成的艺术派别。

艺术流派的形成非常复杂，有着各种各样的情况。概括起来讲，大

致有以下三种类型：

一种是由一批具有相同艺术主张的艺术家们，自觉结合而形成的艺术流派。他们或者有一定的组织和名称，或者有共同的艺术宣言，甚至与其他艺术流派展开论争，以宣传自己的艺术主张。例如，20世纪西方现代主义文艺流派之一的达达主义，就是法籍罗马尼亚诗人查拉和其他几个年轻诗人与艺术家于1916年在瑞士苏黎世形成的。在一次聚会中，他们把刺刀尖随意戳到的法语辞典中的"Dada"一词，作为他们的艺术社团的名称。这个词的原意是"玩具小马"，而他们正是要取一个无意义的名字，表明他们同一切历史的、现实的、文学的、政治上的事物绝对不调和的立场。这也是第一次世界大战在知识分子中所引起的变态精神的反应。达达主义的影响主要是在诗歌、绘画等领域。

另一种是由一批艺术风格相近或相似的艺术家们，不自觉而形成的艺术流派。这些艺术派别一般没有固定的组织或纲领，也没有共同的艺术宣言。这些艺术流派的形成也有多种多样的原因。有的是由于某一地区集中了一批艺术风格相近似的艺术家，因而自然而然地形成了某一艺术流派。例如，美术上的威尼斯画派，就是由于16世纪意大利威尼斯岛上，集中了贝里尼父子、提香、乔尔乔涅等一批著名画家，他们因崇尚人文主义美学思想，推崇色彩鲜明、形象丰满的艺术风格而得名。又如，电影中的"左岸派"是1960年前后法国新浪潮电影运动中的一个流派，是以导演阿仑·雷乃为首的一批在艺术上有某些共同点的艺术家们形成的，由于他们都居住在巴黎塞纳河左岸，由此得名，这一流派的重要作品包括《广岛之恋》《去年在马里昂巴德》等。

再一种是艺术家们本身并没有形成流派的计划或意愿，甚至自己并没意识到属于某一流派，只是由于艺术风格的相似或相近，被后世人们在艺术鉴赏或艺术批评中，将其归纳为特定的流派。例如，中国文学史上著名的"建安文学"，当时并没有形成明确或固定的艺术流派，只是由于汉末魏初时期特殊的社会历史环境，以曹氏父子和建安七子为代表的一批文学家，以慷慨悲壮的情感和刚健明快的语言，写出了一大批以

《广岛之恋》剧照，1959年

"风骨"著称的文学作品，使这一时期文坛呈现出十分兴盛的局面，成为我国文学发展史上最光辉的时期之一，对后世产生了巨大的影响。初唐诗人陈子昂力矫六朝柔靡文风时，标举"汉魏风骨"，因此，后世才把汉末魏初时期以曹氏父子和建安七子为代表的文学流派称之为"建安文学"。又如，西方现代戏剧流派之一的荒诞派戏剧，原来是20世纪50年代初产生于法国的一种现代派戏剧，其代表人物法国的尤内斯库曾自称为"反戏剧"。这类戏剧刚上演时并不受欢迎，甚至引起激烈的争论，后来才逐渐形成一个戏剧流派，并风靡欧美各国。直到1961年，英国戏剧评论家马丁·埃斯林才把这些风格相近的剧作家的作品定名为"荒诞派戏剧"，这个流派的代表作品有《等待戈多》(1952)、《秃头歌女》(1950)等。

除了以上三种类型外，艺术流派的形成还存在着其他一些情况。尤其需要指出的是，艺术流派的出现常常与一定的社会历史条件相联系。例如，19世纪60年代俄国的"巡回展览画派"，就是由于在当时俄国民主运动高潮的冲击下，列宾、苏里柯夫、列维坦等一批画家创作出大

列宾《伏尔加河上的纤夫》

量优秀的美术作品,揭露残酷的农奴制度,反映俄罗斯人民深重的苦难,成为世界美术史上的著名流派。

三、艺术思潮

所谓艺术思潮,是指在一定社会历史条件下,特别是在一定的社会思潮和哲学思潮的影响下,艺术领域所发生的具有广泛影响的思想潮流和创作倾向。

艺术思潮与艺术风格、艺术流派之间有着密切的关系,但又存在着明显的区别。一般来讲,艺术风格是创作主体独特个性的表现,艺术流派则是风格相近或相似的创作主体的群体化,而艺术思潮却是倡导某种文艺思想的几个或多个艺术流派所形成的一种艺术潮流。简言之,艺术风格、艺术流派和艺术思潮,分别针对个体、群体,以及在一定历史时期内具有相当规模的较大群体而言。

中外艺术史上,某种艺术流派可能发展成为一种艺术思潮,而每个艺术思潮却可能包容许多艺术流派和不同的创作方法。艺术流派往往是指某一个艺术门类中的派别,艺术思潮却常常包容各个艺术门类中的多个艺术流派。艺术思潮侧重于从社会历史的角度来把握某种创作思想或创作主张,艺术流派侧重于从艺术史的角度来区分各种具有不同特点的艺术派别。所以,它们之间既有联系,又有差别。

中外艺术史上,曾经出现过不少艺术思潮,突出地反映了某一特定时代的社会思潮和审美理想,对各门艺术都程度不同地产生了重大影响。仅仅从17世纪以来,在艺术史上产生过重大影响的艺术思潮,就有古典主义、浪漫主义、现实主义、自然主义、西方现代主义,以及20世纪后半叶开始出现的后现代主义,等等。

西方现代主义艺术思潮是于19世纪末、20世纪初从欧美各国兴起的一股文艺思潮。在西方现代主义艺术思潮中,包括了众多的艺术流派和创作主张,如存在主义文学、荒诞派戏剧、意识流小说、野兽派绘画、新浪潮电影,等等。西方现代主义就是这样许许多多西方艺术流派的总称,形式多种多样,方法五花八门。

一般认为，西方现代主义的萌芽始于19世纪中叶象征主义的出现，标志是法国象征主义诗人波德莱尔的诗集《恶之花》的问世。而现代主义艺术思潮的正式形成，却是在20世纪初叶，以德国为中心的表现主义，以法国为中心的超现实主义，以意大利为中心的未来主义，以英国为中心的意识流文学等，几乎是同时在欧美盛行开来。这一时期的代表作品有德国表现主义电影《卡里加里博士》，法国超现实主义作家布勒东的文学作品《可溶解的鱼》，爱尔兰作家乔伊斯的意识流小说《尤利西斯》，意大利诗人、剧作家马里内蒂编选的《未来主义诗集》等。

20世纪后半叶，"后现代主义"（Postmodernism）在西方兴起，其影响迅速遍及全球。后现代主义作为同后工业社会相适应的一种文化思潮，是随着现代主义的衰落而逐渐崛起的，它是对现代主义的一种批判与超越。从一定意义上讲，后工业社会是后现代主义产生的时代土壤，后现代主义是后工业社会的文化表征。

著名的"后现代"问题专家弗雷德里克·杰姆逊（Fredric Jameson），被认为是二次大战以后美国最重要的西方马克思主义批评家。杰姆逊认为，西方资本主义经历了三个阶段，与此相应出现了三种文化范式。杰姆逊讲道："我认为资本主义已经历了三个阶段：第一是国家资本主义阶段，形成了国家的市场，这是马克思写《资本论》的时代。第二阶段是列宁的垄断资本或帝国主义阶段，在这个阶段形成了不列颠帝国、德意志帝国等。第三阶段则是二次大战后的资本主义。第二阶段已经过去了。第三阶段的主要特征可以概述为晚期资本主义，或多国化的资本主义。这一阶段在60年代有其几种体现，这是一个崭新的、与前面各阶段根本不同的新时代。"[7] 在此基础上，杰姆逊进一步指出：第一阶段文化上以现实主义为典型特征；第二阶段文化上以现代主义为典型特征；第三阶段文化上以后现代主义为典型特征。显然，根据杰姆逊的看法，后现代主义是后工业社会的产物，也是后期资本主义或者媒介资本主义的文化特征。

[7]〔美〕弗雷德里克·杰姆逊：《后现代主义与文化理论》，第57页，陕西师范大学出版社1986年版。

应当指出，西方学者迄今为止并未对后现代主义有一致的看法，更谈不上普遍认可的范畴定义。仅从后现代文化来讲，它是当代社会高度商品化和高度媒介化的产物，正如杰姆逊所言："现代主义的特征是乌托邦的设想，而后现代主义却是和商品化紧紧联系在一起的。"[8]后现代文化批判超越了现代主义，进一步向着两个极端发展：一极朝着更为激进的方向迈进，以先锋艺术的精神体现出对传统文艺和现代经典的彻底反叛；另一极则面对整个被商品化了的社会，朝着大众文化和通俗文化迈进，追求大众性、平面性、游戏性、娱乐性。正因为如此，后现代文化包罗万象、十分复杂，它将大众的世俗文化与知识分子的哲学文化融合起来，将消费性文化与消解性文化融合起来，将商业动机和哲学动机融合起来。后现代主义往往采用荒诞、调侃、反讽、拼贴、嘲弄、游戏等多种手法，来突破传统文艺乃至现代主义文艺的审美范畴，追求一种全新的表现方法。

或许，如果我们将后现代主义与现代主义加以比较，通过它们的区别，可以进一步加深我们对于后现代文化的理解和认识。概括起来讲，现代主义文化与后现代主义文化有以下几点区别：

第一，从哲学基础看，如果说现代主义更倾向于尼采哲学的"日神精神"，那么，后现代主义更倾向于尼采哲学的"酒神精神"，具有更加彻底的悲剧色彩。

第二，在人的主体性这个问题上，现代主义文艺具有鲜明的自我中心特色，强调弘扬个性与表现自我；与此相反，后现代主义却突出自我怀疑，强调主体丧失。

第三，如果说现代主义致力于建构，崇尚结构主义，那么后现代主义则更多地致力于解构，崇尚解构主义。在解构主义思潮的影响下，后现代主义首先消解艺术与非艺术的区别，其次消解各种艺术门类之间的区别，最后更是消解了精英文化与大众文化、高雅文化与通俗文化的界限。事实上，后现代主义真正推崇的是大众文化，在这个消费主义盛行

[8]〔美〕弗雷德里克·杰姆逊：《后现代主义与文化理论》，第171页，陕西师范大学出版社1986年版。

的商品社会里，在大众传播媒介的推波助澜下，后现代主义使大众文化更趋向于娱乐化和游戏化。

第四，现代主义文艺作品大多晦涩难懂，富有哲理性，需要欣赏者具有相当高的文化水平和艺术修养，才能读懂或看懂，并且理解作品的深层内涵和哲理意蕴；后现代主义追求的却是一种平面感，反对文艺向深度开掘，主张无深度的平面文化，追求感官刺激和文化游戏，使得文化进一步向世俗文化、娱乐文化、消费文化和商品文化发展。

第五，艺术的特征本来就在于独一无二的创造性，或者叫做独特性。但是，后现代主义为了适应商品社会的需求，通过工业化大批量生产和大众传播媒介，突出"复制"的作用。这种"复制"使得艺术成为摹本，可以大量发行，诸如影视音像作品可以通过录音带、录像带、VCD、CD、MP3、MP4和因特网等现代技术广泛流传。

后现代主义对于我们来说，并不是遥远的神话，而是实在的现实。虽然中国作为发展中国家，远未进入后工业化社会，但是，后现代主义在我国文学艺术中已经开始出现。例如早期的网络文学《第一次亲密接触》，以及后来出现的一些文学作品；影视艺术中的《大话西游》《春光灿烂猪八戒》等作品，以及近年来不少电视真人秀节目和选秀节目；还有话剧舞台上一些实验话剧和小剧场话剧，包括以后现代主义方式对经典剧目改编重排的作品；音乐领域中的不少摇滚乐，以及流传一时的"音乐评书"等；尤其是美术中五花八门的"行为艺术"，等等。这些都表明后现代主义已经出现在我国的文学、艺术等多个领域中了。

正如著名的后现代主义研究者、荷兰学者弗克马所说："不管我们对后现代主义有着整体的概念还是片面的看法——这个问题反正已经出现了，不管它是经验实体的一部分或只是一种心理结构。"[9] 后现代主义取笑一切严肃，调侃一切神圣，嘲弄一切规则，抛弃一切深度。显然，后现代主义的这种怀疑论、否定论和颓废论具有极大的消极影响与负面作用。但是，与此同时，我们也应当看到，后现代主义作为

[9]〔荷兰〕弗克马、伯顿斯主编：《走向后现代主义》，第3页，北京大学出版社1991年版。

现代主义的继承人，攻击性最强，破坏力最大，终于摧毁了在西方文艺界雄霸近百年之久的西方现代主义，如同浮士德或堂·吉诃德一样，成为当代社会的一匹黑马，对西方社会的现行制度和秩序发起猛烈的攻击，对现有的一切从怀疑走向反叛。后现代主义的出现，有着深刻的社会根源和时代根源。正因为如此，后现代主义艺术的问题十分复杂，尚待进一步研究。

【思考题】

1. 什么是艺术家？艺术作为一种特殊的精神生产，使得艺术家具有怎样的自身特点？
2. 为什么说社会生活与艺术创作之间有着不可分割的联系？
3. 艺术风格多样性的形成原因有哪些？
4. 请结合具体的艺术作品，简述艺术风格的民族特色与时代特色。
5. 请结合具体实例，论述艺术流派的形成类型。
6. "现代主义"与"后现代主义"文化的主要区别有哪些？分别对艺术产生了怎样的影响？

第八章　艺术作品

第一节　艺术作品的层次

艺术作品是指艺术生产的成果或产品，它是艺术家运用一定的物质媒介和艺术语言，通过艺术构思和艺术创作，将头脑中形成的主客体统一的审美意象物态化，创造出来的审美鉴赏的对象。

在整个艺术生产活动中，艺术作品处于中心的地位与中心的环节。一方面，它是艺术家创造性劳动的产物，是艺术生产的产品；另一方面，它又是欣赏者完成艺术鉴赏的基础和起点，是艺术鉴赏的对象。因此，我们有必要对艺术作品本身进行认真的分析研究。

歌德曾经讲过："艺术要通过一个完整体向世界说话。"[1]我们在欣赏任何一件艺术作品时，都是把它当作一个完美的整体来进行欣赏的。但是，当我们对艺术作品进行剖析和研究时，我们又会发现，一部小说、一首乐曲、一幅绘画、一部电影，等等，几乎都可以被看作是由三个层次组合而成的。第一层是艺术语言，它是作品外在的形式结构，是由文字、声音、线条、色彩、画面等所构成的层次。第二层是艺术形象，它是作品内在的结构，是艺术家的审美意象的物态化，不同的艺术作品可以分别具有视觉形象、听觉形象、综合形象、文学形象等。第三层是艺术意蕴，优秀的艺术作品往往具有巨大的普遍性和深刻的思想性，具有象征和寓意、哲理或诗情，这种深藏在艺术作品中的意蕴，常常需要鉴

[1]〔德〕爱克曼辑录：《歌德谈话录》，第137页，人民文学出版社1978年版。

赏者仔细品味才能领会到。我们在欣赏一件艺术作品时，经常是既欣赏它完美的艺术语言，又欣赏它动人的艺术形象，还欣赏它深刻的艺术意蕴。

因此，虽然艺术作品是一个完整的有机体，但我们在分析时，又可以把它从纵向上分为三个层次来进行研究，从表层到深层进行全面而深入的理解。

一、艺术语言

语言是人类最重要的交际工具，是人们在相互交流中表达思想感情的手段。为了表达人们内心的思想情感，人类把语言作为工具，不但创造出了口头语言和文字语言，还创造出了一种特殊的语言——艺术语言。

所谓艺术语言，是指任何一门艺术都有自己独特的表现方式和手段，运用独特的物质媒介来进行艺术创作，从而使得这门艺术具有自己独具的美学特性和艺术特征。这种独特的表现方式或表现手段，就叫作艺术语言。

各门艺术都有自己独特的艺术语言。例如，绘画语言包括线条、色彩、构图等，音乐语言包括旋律、和声、节奏等，电影语言包括画面、声音、蒙太奇等。这些艺术语言，不但是创造艺术形象的表现手段，并且本身就具有审美价值。人们在艺术鉴赏活动中，不但欣赏它们所创造出来的艺术形象，同时也在欣赏经过精心构思、富有创造性的艺术语言。例如，当我们在欣赏法国19世纪著名印象派画家莫奈的代表作品《青蛙塘》的时候，首先注意到的就是它与众不同的线条、色彩和构图。在这幅典型的印象派风格绘画作品中，莫奈特意使用了富有节奏感的笔触来表现水面上的光的波纹，这种笔触所表现出来的光的波动，给人以波光闪耀的感觉。此外，这幅作品在构图上也很有特点，画家把水中的游艇精心设计成一种放射的形状，加上一座小桥向画面外延伸的线条，使人感觉到画面虽小，但这个水上游乐园的面积似乎很宽广。正是这种独特的线条、色彩和构图，正是这种精心构思、具有独创性的艺术

《青蛙塘》

〔法〕莫奈,《青蛙塘》,帆布油画,74.6cm×99.7cm,1869年

语言,使这幅作品成为世界名画之一。可见,艺术作品首先诉诸欣赏者感官的就是线条、色彩、构图、声音、画面、文字等艺术语言,它们是人们感受艺术美的直接对象。从这个意义上来讲,艺术语言本身也具有独立的审美意义。

当然,艺术语言更重要的作用还是创造艺术形象。前面我们讲过,艺术创作无非就是艺术家把自己头脑中主客观统一所形成的审美意象,通过一定的物质媒介和艺术手段物态化为艺术形象,成为可供欣赏的艺术作品。这里所讲的"艺术手段"就是指艺术语言。正是艺术语言,使艺术家头脑中的审美意象物态化为艺术形象。艺术语言的运用,对创造艺术形象起着直接的作用。如影片《林则徐》中,林则徐在江边送别故人,大江茫茫,一叶扁舟,孤帆远影碧空尽,这个远景镜头蕴藏着无限的诗情画意。此外,还有变焦距镜头、长镜头、仰拍镜头、俯拍镜头、主观镜头等,都可以根据不同的艺术构思来创造出不同的艺术形象。艺

术家正是通过艺术语言，塑造出各种各样的艺术形象，来表达自己对于生活的独特体验和感受，将这些体验和感受传达给读者、听众和观众。

　　由于艺术语言在艺术作品中具有如此重要的作用，所以各门艺术都十分重视对于艺术语言的研究和运用。中国画十分重视笔墨的作用，其丰富的用墨技巧使得墨色似乎能替代一切颜色，只用墨便可以绘制山川草木、花鸟人物、梅兰竹菊等世间万物。这是因为中国画的墨色中，实际上具有非常丰富而又十分细微的变化，传统画论中讲到"墨分五彩"，就是讲墨具有焦、浓、重、淡、清五种不同的色度，这些变化使墨色具有了丰富的色彩感，给人以不同的审美感受。例如齐白石的《游虾图》，主要运用淡墨，层次多变，富有透明感，生动地表现出虾在水中浮游的动势，以及虾外硬内柔、透明如玉的身躯。齐白石画虾之所以能达到这样高的艺术水平，除了齐白石长期观察虾的生活习性以外，也与他对国画艺术语言的熟练运用分不开，尤其是他仔细钻研过笔墨纸张如何才能适应画虾的要求，甚至专门试验过利用不同含水量的笔墨在宣纸上渗化的特殊效果来表现虾体的透明感。因而，齐白石所画的虾享誉中外，具有独特的艺术魅力。中国画的技法非常丰富，有勾、勒、皴、点等笔法，又有烘、染、

齐白石，《游虾图》，1944年

破、积等墨法，还有工笔、写意、白描等传统画法。正是这些异常丰富的绘画语言，使中国画多姿多彩，以自己独具的艺术特色屹立于世界美术之林。

由于艺术语言不但可以创造艺术形象，而且自身也具有审美价值，所以，各门艺术的艺术家们都致力于艺术语言的创新与探索。从这种意义上讲，艺术的创新也必然包括艺术语言的创新。以电影为例，20世纪70年代以来，现代电影在电影语言上有了显著的变革和创新，综合运动镜头（包括推、拉、摇、移、跟镜头和俯仰拍摄等）、快速摄影、变焦距镜头、跳接、定格等电影语言广为流行。例如，获莫斯科电影节大奖的苏联影片《这里的黎明静悄悄》，创造性地运用了多种电影语言来表现人物、展示情节和渲染气氛。尤其是这部电影充分运用了色彩语言来造成强烈鲜明的对比，使色彩在影片中成为一种重要的造型手段。影片的开头和结尾描写战后一群青年人来到宁静的郊外草坪上野餐，采用了正常的彩色胶片拍摄，表现出和平安宁的生活。影片中，女战士们在战争中的场面，则是采用黑白胶片来拍摄，突出了战争的残酷和严峻。而影片中姑娘们对和平时期往事的回忆，则采用了高调摄影，使影

〔苏〕斯坦尼斯拉夫·罗斯托茨基导演，《这里的黎明静悄悄》剧照，1972年

片呈现一种柔和的淡彩色，来表现姑娘们对逝去的美好生活的向往，带有一种诗意的梦幻情调。这部影片采用了彩色画面、黑白画面、高调摄影画面这三种不同的电影画面语言，创造出三种不同的时空，形成了强烈的对比，分别表现了战后的幸福、战争的残酷、战前的宁静。

从一定意义上讲，人们在欣赏艺术作品时，首先接触到的就是线条、色彩、声音、画面等这样一些人的感官能够直接感知的艺术作品的外部特征。当然，艺术语言或艺术符号的主要作用还有创造艺术形象，如画家用线条、色彩来构思创作，音乐家用旋律、和声来构思创作，电影艺术家用画面、声音、蒙太奇来构思创作，等等。从这种意义上讲，对于艺术语言和艺术符号的研究，应当成为美学和艺术学的一项重要内容。

二、艺术形象

从艺术作品的构成层次来看，艺术语言的主要作用，是将艺术家头脑中主客观统一的审美意象物态化为艺术作品中的艺术形象。可见，艺术形象构成了艺术作品的第二个层次。

从艺术作品的角度来看，艺术形象可以分为视觉形象、听觉形象、综合形象与文学形象。它们既有共性，又有各自的特性。

视觉形象，是指由人的眼睛直接感受到的艺术形象，视觉形象的构成材料都是空间性的。例如，一幅绘画，一件雕塑，一幅书法作品，一座建筑物，一幅摄影作品，或者一件实用工艺品，这些艺术作品中的形象都是视觉形象。艺术中的视觉形象直接作用于欣赏者的视觉感官，因而特别富有直观性和生动性。这类艺术形象常常带有明显的再现性，给人以逼真的感觉。当然，作为艺术形象的一个种类，视觉形象同样凝聚着艺术家的思想感情。就拿绘画艺术来讲，它除了纪实性之外，同样具有创造性，在作品中表现出画家的主观情感，具有独特的形式美。例如我国五代时期的南唐著名画家顾闳中著名的《韩熙载夜宴图》，全画共分为"听乐""赏舞""休息""清吹""散宴"等五段，韩熙载本人在画中共出现五次，但神色始终郁郁不乐，充分体现

出画家传神的高超技巧。

听觉形象，是指由人的耳朵直接感受到的艺术形象，听觉形象的构成材料是时间性的。艺术中的听觉形象主要是指音乐作品的形象。音乐作为声音的艺术，有着自己的特点，它通过音响在时间上的流动，再通过有规律的变化与组合，最后构成使人们的听觉感官能够直接感受到的艺术形象。由于听觉形象具有空灵性和抽象性的特点，使得人们在欣赏音乐作品时，主要依靠情感的体验来把握音乐形象，也使得音乐形象具有不确定性、多义性和朦胧性，这既是音乐的局限，也是音乐的长处，能够为欣赏者的联想、想象与情感体验留下更多自由的空间。例如肖邦著名的钢琴曲《一分钟圆舞曲》，就是在简练的音乐中表现出丰富细腻的内容。其实，这也是音乐形象共有的特点。

《一分钟圆舞曲》

文学形象，是指诗歌、散文、小说、报告文学等，依靠语言作为媒介来塑造的形象。文学形象最鲜明的特征是间接性。它不像视觉形象或听觉形象那样可以看得见、听得着，直接感受得到，而是要通过语言的引导，凭借想象来把握。有的学者称语言艺术是"想象的艺术"是有一定道理的。它需要读者凭借自身的生活经验，在阅读作品的过程中，通过积极的联想和想象，才会在脑海中呈现出活生生的形象画面来，这就是文学形象的间接性。正如西方谚语所讲："有一千个读者，就有一千个哈姆雷特。"从这个意义上讲，文学形象为读者提供了更加广阔的想象天地，可以在欣赏过程中更加自由地进行再创造，获得更多的审美快感。此外，作为语言艺术，文学作品不仅可以描绘视觉形象、听觉形象，而且可以描绘人的嗅觉、触觉、味觉等各种感觉；不仅可以描绘静态形象，而且可以描绘动态形象；在人物形象塑造方面，不仅可以从外部描写人的肖像、动作和语言，而且也可以从内部去描写人的内心世界和心理活动。文学形象由于具有以上的特点，所以它最少受到时间和空间的限制，具有最大的自由，可以多方面地展示广阔而复杂的社会生活。

综合形象，是指话剧、戏曲、电影、电视等综合艺术中的艺术形象，既有视觉形象、听觉形象，还有文学形象。它们综合成为一个有机

的整体，因此，这些门类中的艺术形象，可以统称为综合形象。综合形象有一个与众不同的特点，就是它往往是通过演员在舞台、银幕或荧屏上同观众见面来完成，因此，表演艺术在综合形象的塑造中具有十分重要的地位。正因为这样，中外许许多多著名的表演艺术家，以及他们在舞台上或银幕上所饰演的角色，已经在广大观众心目中留下了极其深刻的印象，充分体现出综合艺术感人的艺术魅力。同时，综合形象还有一个不容忽视的特点，就是它常常是集体创作的结晶，虽然戏剧影视演员在综合形象的创造中具有重要的作用，但同时也离不开各个部门的配合。例如银幕上的综合形象，既需要演员精湛的表演，同时也需要编剧、导演、摄影、美工、化装等多个部门配合。

艺术形象虽然可以区分为视觉形象、听觉形象、文学形象和综合形象，但它们的基本特征却是相同的。作为艺术反映生活的基本形式，艺术形象是艺术作品的核心。在艺术作品中，艺术语言是为了塑造艺术形象，而艺术意蕴也是蕴藏在艺术形象之中。从这种意义上讲，没有艺术形象就没有艺术作品。艺术形象不仅具有具体可感的形象性，而且具有概括性，它把广泛的生活内容概括在形象之中。艺术形象又具有情感性和思想性，在艺术形象中融进了艺术家爱憎悲欢的情感，处处渗透着作者对生活的思考和评价。艺术形象还具有审美意义，它凝聚着艺术家的审美理想和审美情趣，闪耀着艺术创造的光辉，能给欣赏者以美的享受。

三、艺术意蕴

前面讲到，艺术作品的第一层次是艺术语言构成的形式美，第二层次是艺术形象构成的内容美。可以说，一切艺术作品都必然具有这两个层次。但是，对于优秀的艺术作品来讲，还应当具有第三个层次，即艺术意蕴。

所谓艺术意蕴，是指深藏在艺术作品中内在的含义或意味，常常具有多义性、模糊性和朦胧性，体现为一种哲理、诗情或神韵，经常是只可意会，不可言传，需要欣赏者反复领会、细心感悟，用全部心灵去探

究和领悟，它也是文艺作品具有不朽的艺术魅力的根本原因。

黑格尔曾经讲过："意蕴总是比直接显现的形象更为深远的一种东西。艺术作品应该具有意蕴。"[2] 他又说："遇到一件艺术作品，我们首先见到的是它直接呈现给我们的东西，然后再追究它的意蕴或内容。前一个因素——即外在的因素——对于我们之所以有价值，并非由于它所直接呈现的；我们假定它里面还有一种内在的东西，即一种意蕴，一种灌注生气于外在形状的意蕴。"[3] 那么，究竟什么是意蕴呢？黑格尔举了一个例子来说明，他认为，就像一个人的眼睛、面孔、皮肤、肌肉，乃至于整个形状，都显现出这个人的灵魂和心胸一样，艺术作品也是要通过线条、色彩、音响、文字和其他媒介，通过整体的艺术形象，来"显现出一种内在的生气，情感，灵魂，风骨和精神，这就是我们所说的艺术作品的意蕴"[4]。显然，黑格尔认为意蕴就是艺术作品的灵魂，它必须通过整个艺术作品才能体现出来。

除了黑格尔明确提出艺术作品应当具有意蕴之外，其他一些美学家、艺术理论家们也都有相似的看法。例如，法国现象学美学的代表人物杜夫海纳，在分析艺术作品的基本结构时，认为艺术作品分为感性、主题和表现三层。杜夫海纳认为艺术作品的第一层是感性，它包括物质质料（如雕塑用石头，绘画用画布）和艺术质料（如雕塑的形状，绘画的线条、色彩），其实就是指艺术作品的物质媒介和艺术语言。他认为艺术作品的第二层是主题，就是由物质质料和艺术质料构成了再现形象。杜夫海纳认为艺术作品的第三层是表现，使得艺术作品的意义具有多重性，不可穷尽性，它是作品结构的最高层，也是艺术作品最本质的东西。此外，英国著名艺术理论家克莱夫·贝尔在《艺术》（1914）一书中，提出了"艺术乃是有意味的形式"的论点，成为世界各国美学界最流行的口头禅。贝尔认为："艺术品中必定存在着某种特性：离开它，艺术品就不能作为艺术品而存在；有了它，任何作品至少不会一点价值

[2]〔德〕黑格尔：《美学》第1卷，第25页，商务印书馆1979年版。
[3] 同上。
[4] 同上书，第24页。

也没有。这是一种什么性质呢？……可做解释的回答只有一个，那就是'有意味的形式'。"[5] 贝尔强调，这种"形式"是指艺术品内的各个部分和质素构成的关系，这种"意味"则是一种极为特殊、难以言传的审美感情。

事实上，中国美学史上尽管没有明确提出意蕴这一概念，但历代美学家、艺术家们对这一问题却有过大量精辟的论述。从总体上讲，中国传统艺术由于深受儒家美学、道家美学和禅宗美学的影响，形成了自己独特的中国传统艺术精神，渗透到中国艺术的各个门类。例如，中国画论、书论都对艺术作品中"形"与"神"的关系有大量的论述。东晋顾恺之绘画思想的核心就是"以形写神"，与他同时代的画家宗炳，以及南齐的画论家谢赫，都对"形神"问题发表了很有见地的看法。南齐书法家王僧虔也提出"书之妙道，神采为上，形质次之"[6]，唐代书法家张怀瓘把书法艺术分为神、妙、能三品，认为"风骨神气者居上"。中国诗论、文论对这一问题也有许多论述，唐代诗论家司空图提出诗歌应当具有"象外之象""景外之景""韵外之致""味外之旨"，看到了优秀的文学作品应当具有比艺术形象本身更加深广隽永的内涵，这种内涵蕴藏在诗的形象内，只能凭借欣赏者的细心体察、玩味、感悟、领会，才能真正认识和理解。

严格地讲，关于艺术意蕴很难给出一个准确的定义，属于一个仁者见仁、智者见智的范畴。但是，为了加深对艺术意蕴的理解，我们可以从以下几个方面来加以认识：

第一，艺术意蕴从一定意义上来讲，就是艺术作品蕴藏的文化含义和人文精神。古今中外优秀的艺术作品，正是因为具有深刻的艺术意蕴，从而体现出较高的文化品格和艺术价值，具有经久不衰的艺术魅力。原籍德国的美国艺术史学家、著名图像学家潘洛夫斯基坚持认为，对艺术作品的图像阐释具有极其重要的地位与意义，因此，他主张艺术史学者必须充分利用与艺术作品相关的政治的、宗教的、哲学的、社会

[5]〔英〕克莱夫·贝尔：《艺术》，第4页，中国文联出版公司1984年版。
[6] 北京大学哲学系美学教研室编：《中国美学史资料选编》上册，第188页，中华书局1980年版。

的、历史的、心理的多方面文献,从而真正深刻理解和认识艺术作品本身的内在意义。潘洛夫斯基认为,应当对视觉艺术中的图像进行深度阐释,因为艺术本身就是文化的征兆,艺术史是人类文化史或文明史的一个组成部分。从潘洛夫斯基的图像学观念来看,可以从以下三个方面来把握图像的意义:首先是"自然的意义",主要是指通过常识就能认识的人物、事物、对象和母题等,例如图像中的山、水、树、石等;其次是"习俗的意义",主要指约定俗成的或者具有象征意义的内容,例如中国画里的梅兰竹菊被称为"四君子",就是因为梅的冰肌玉骨、兰的清雅幽香、竹的虚心坚毅、菊的傲霜斗雪,具有直接的象征意义,而西方绘画中,百合花是纯洁的象征,无花果是智慧的象征,等等;再次是"内在的意义",从某种意义上,更可以称之为是一种综合内涵。"由于图像的'内在的意义'是一种象征的、形式化的价值,它凝聚了作品问世时特定时代的历史、政治、科学、宗教等诸方面的征兆,因而相应的阐释就难度尤加。阐释者不仅要熟知图像标志的意义及其文本的依据,而且还要了解特定的观念史、社会和宗教的体制特点、时代的理性态度,以及广博的外语知识,总之,必须是一个文化史学者乃至人文主义学者。"[7] 不难看出,潘洛夫斯基的后两层含义,即"习俗的意义"和"内在的意义",都应当属于文化的范畴,并具有文化的意义。显然,艺术意蕴作为民族文化审美心理的积淀,凝聚着具有民族特色与时代特色的文化内涵。

第二,艺术意蕴就是指艺术作品应当在有限中体现出无限,在偶然中蕴藏着必然,在个别中包含着普遍。优秀的艺术作品总是通过生动感人的艺术形象,来传达出深刻的人生哲理或思想内涵。例如,徐悲鸿在抗日战争期间创作的重要作品之一《风雨鸡鸣》,画中的公鸡是画家着力刻画的艺术形象。为了画好这一只公鸡的形象,画家在笔墨、笔法等艺术语言上颇下了一番功夫。在笔法上,以线造型和大笔渲染两种方法并用;在笔墨上,对于鸡的冠、爪、眼、嘴等处细心描绘,一

[7] 丁宁:《绵延之维——走向艺术史哲学》,第232页,三联书店1997年版。

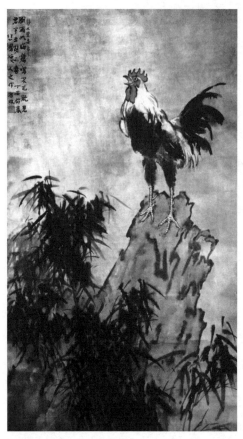

《风雨鸡鸣》

徐悲鸿,《风雨鸡鸣》,纸本设色,76.6cm×132cm,1937年

丝不苟,对于该虚的地方则施以淡墨,做到有实有虚,虚实对比。除此之外,这幅画还有着深刻的艺术意蕴,当时正值日寇铁蹄践踏神州大地之际,中华民族正处在水深火热之中,深爱祖国的徐悲鸿,从《诗经·郑风·风雨》中"风雨如晦,鸡鸣不已"的诗句受到启发,借这只挺胸昂首站在石头上引吭长鸣的大公鸡,来激发人们奋起抗日的勇气和决心。唐代文学家陈子昂的《登幽州台歌》,全诗仅有四句:"前不见古人,后不见来者。念天地之悠悠,独怆然而涕下!"这首抒情短诗,既没有描绘什么生活场景,也没有清晰地写出什么人物形象,却能够千古传诵,除了这首诗语言质朴自然,音节抑扬变化,富于艺术感染力之外,更由于它具有震撼人心的艺术意蕴,具有终极关怀的意义和价值。诗人俯仰古今,在茫茫空间与无穷时间中,感叹着人生的短暂和有限,在与宇宙时空的撞击中,产生了慷慨悲凉的感受和无限的惆怅之情。

第三,艺术作品中的这种深层意蕴,有时由于具有多义性和模糊性,不但欣赏者意见纷纷、各说不一,甚至有时连艺术家自己也说不明白。意大利佛罗伦萨美第奇教堂内,保存着米开朗基罗的四件大理石雕刻,即《昼》《夜》《晨》《暮》。对于这四件雕刻作品的真正含义有许多种说法,存在着很大的分歧。相比之下,或许米开朗基罗的学生、著名

〔意〕米开朗基罗,《昼》(左上)、《夜》(右上)、《晨》(左下)、《暮》(右下),大理石,创作于1520—1534年

美术史学家瓦萨里的解释更有说服力。瓦萨里认为,这四件雕刻作品寓意深刻,它们象征着时间的流逝和世事的变迁,除此之外,它们的构图大多给人以不稳定的感觉,人物的神情显露出惶恐与悲伤,这使我们联想到米开朗基罗本人曾经写过的一首诗:"睡眠是甜蜜的,成为顽石更是幸福。只要世上还有罪恶与耻辱,不见不闻,无知无觉,于我是最大的满足。不要惊醒我。"显然,这几件雕刻作品蕴涵着米开朗基罗对人生、历史、社会的深刻思索。它们蕴藏着无穷的意味,这意味往往又很难说得清楚。

第四，艺术作品中的这种意蕴，并不完全是由艺术形象体现出来的主题思想。比起艺术作品的主题思想来，艺术意蕴是一种更加形而上的东西。它是一种哲理或诗情，常常是只可意会，不可言传；它是这样一种艺术境界，即"此中有真意，欲辩已忘言"，只有通过对整个作品的领悟和体味才能把握内在的意蕴。许多情况下，对作品的艺术意蕴的阐释，都只能接近它，而无法穷尽它。

歌德的诗剧《浮士德》是德国文学最杰出的作品，也是世界文学不朽的名著，作者花费近60年时间才将其最终完成。故事取材于德国中世纪的民间传说，以德国和欧洲18世纪到19世纪的社会现实为背景，剧本通过书斋、爱情、宫廷、梦幻等方面的场景，展示了浮士德在学业、感情、仕途、艺术多方面追求不息的历程。这部作品具有非常复杂的思想内涵和艺术意蕴，100多年来，世界各国的专家、学者曾经对它进行过多方面的研究，写出了上百部专著和无数篇论文，不断地探索和发现深藏在这部作品中的艺术意蕴。有的从时代特征出发，认为这部作品反映了资产阶级上升时期先进知识分子为美好理想不断追求的进取精神；有的从作者论出发，认为浮士德性格上的深刻矛盾恰恰是作者歌德本人性格矛盾的深刻体现；有的从结构主义出发，认为浮士德与魔鬼靡非斯特的形象对比，体现出美与丑、善与恶的对立统一和尖锐斗争；有的从哲学高度来探讨，认为这是一部探索人类前途命运的史诗，在浮士德身上寄托着作者探求人生真谛、追求崇高理想的执着精神。总之，从《浮士德》这个例子可以看到，艺术意蕴常常超越了作品自身特定的历史内容，具有更加普遍和深刻的思想内涵。

在一定意义上讲，具有艺术意蕴的作品，常常达到了"终极关怀"的高度，因为人类的情感是共同的，家庭、亲情、友谊、爱情等是属于全人类共通的情感；生命、死亡、存在、毁灭、宇宙、时空等这些终极关怀的问题也是全人类共同思考的问题；真、善、美更是全人类共同珍惜的价值。因此，优秀的文艺作品常常在艺术意蕴中或多或少、或隐或显地体现出这些深刻的内涵，并通过艺术的方式加以体现。

第五，还有一点需要指出，在艺术作品的层次构成中，任何一个

作品都必须具有前两个层次，即艺术语言和艺术形象。作为第三个层次的艺术意蕴，则并不是每一个艺术作品都必须具有的，某些偏重于娱乐性、功利性或纪实性的作品，常常就不存在这一层次。但是，从总体上讲，正是这三个层次的完美结合，才形成了流传后世的优秀艺术作品。艺术作品的这三个层次具有相对独立的意义，其中每一个层次都有着自身的审美价值，人们在欣赏艺术作品时都会感受到。有的艺术作品或许只有其中某一个层次比较突出，或者有独创的艺术语言，或者有感人的艺术形象，或者有引人深思的艺术意蕴。但是，真正优秀的中外经典艺术作品，总是在这三个方面都卓有成就，并且将这三个层次有机融合为一个整体。从某种意义上讲，这样的作品才是传世不朽的艺术作品。

第二节　典型和意境

以上，我们从整体上对艺术作品的层次进行了分析，这是从纵向的角度对艺术作品进行总体的把握。

对于艺术作品来讲，典型和意境也是十分重要的两个问题，有必要单独拿出来讲一讲。作为美学范畴，典型和意境对各门艺术都具有普遍意义。二者既有联系，又有区别。

一般来讲，典型重再现，意境重表现；典型重写实，意境重抒情；典型重描绘鲜明的人物形象，意境重抒发艺术家的内心世界。以再现为主的各门艺术，如小说、戏剧、电影、电视剧等，常常更侧重于在作品中塑造典型；以表现为主的各门艺术，如抒情诗、山水画、音乐、建筑、书法等，常常更侧重于在作品中创造意境。在西方文艺理论中，典型论占有极重要的地位；在中国古代文艺理论中，则是意境论占有十分重要的地位。

一、典型

典型，又称典型人物、典型性格或典型形象，是指艺术作品中塑造得成功的人物形象。关于典型问题，长期以来存在着不同看法，还有一种广义的解释，认为典型应当包括典型人物、典型事件、典型环境等。但不管怎样，典型的核心是塑造鲜明生动的人物形象，这一点是为大多数人所公认的。

西方文艺理论中，对于典型有大量的论述。黑格尔认为："在荷马的作品里，第一英雄都是许多性格特征的充满生气的总和。"[8]他强调，艺术作品中的人物形象应当是个性非常鲜明，又富于代表性的，"每个人都是一个整体，本身就是一个世界，每个人都是一个完满的有生气的人，而不是某种孤立的性格特征的寓言式的抽象品"[9]。别林斯基指出："创作本身的显著标志之一，就是这典型性——如果可以这样说的话——这就是作者的文章印记。在一位真正有才能的人写来，每一个人物都是典型，每一个典型对于读者都是似曾相识的不相识者。"[10]别林斯基还举了许多例子来做说明，他认为奥赛罗就是嫉妒褊狭的典型人物，哈姆雷特就是优柔寡断的典型人物等。别林斯基已经开始注意到典型人物应当具有时代特征和个性特征，应当体现出普遍性和特殊性等问题。但是，真正阐明典型问题的，是马克思、恩格斯关于典型的论述。恩格斯认为，优秀的艺术作品中，典型人物形象应当是个别性与普遍性的高度有机的统一体，"每个人都是典型，但同时又是一定的单个人，正如老黑格尔所说的，是一个'这个'"[11]。为了真正地塑造好典型，就需要"真实地再现典型环境中的典型人物"[12]。

典型人物形象，确实是优秀艺术作品的一个显著特征。我们只要稍微浏览一下，就会发现艺术长廊中许许多多脍炙人口的艺术典型。《水浒传》中勇猛鲁莽、见义勇为的鲁智深，秉性刚烈、性格倔强的武

[8]〔德〕黑格尔：《美学》第1卷，第302页，商务印书馆1979年版。
[9] 同上书，第30页。
[10] 伍蠡甫主编：《西方文论选》下卷，第378页，上海译文出版社1979年版。
[11] 《马克思恩格斯选集》第4卷，第673页，人民出版社1995年版。
[12] 同上书，第462页。

松，脾气暴躁、心地善良的李逵；《三国演义》中足智多谋、料事如神的诸葛亮，狡猾奸诈、欺世盗名的曹操，粗豪威猛、急躁暴烈的张飞；莫里哀讽刺喜剧《伪君子》中伪善卑劣、灵魂丑恶的达尔丢夫；司汤达长篇小说《红与黑》中性格复杂、不择手段往上爬的于连；巴尔扎克长篇小说《欧也妮·葛朗台》中贪婪成性、狡诈吝啬的老葛朗台；冈察洛夫长篇小说《奥勃洛摩夫》中懒惰成性、不可救药的奥勃洛摩夫……正是这些有血有肉、个性鲜明的人物形象，使得这些优秀作品长期受到人们的喜爱，广为流传，影响深远，具有巨大的艺术感染力和永久的艺术生命力。

艺术典型是普遍性与特殊性的有机统一，又是必然性与偶然性的有机统一。任何艺术典型，都是在鲜明生动的个性中体现出广泛普遍的共性，在独一无二的个别形象中体现出具有普遍性的某些规律。艺术典型的个性，是指作品中人物形象非常独特，不仅有独特的外表、独特的行为、独特的生活习惯，而且有独特的性格、独特的感情、独特的内心世界。也就是说，这个人物形象应当是独一无二，不可重复的。典型人物作为个人来讲，他的遭遇、经历、命运、性格、行为等可能具有偶然性，具有不可重复性，但是，在他的这种偶然性中，又常常体现出特定的社会生活与历史发展的必然性。祥林嫂的一生是个悲剧，她两次丧夫，孩子又被狼叼走，连遭种种痛苦和折磨，仅从她的遭遇和经历来看，祥林嫂这个人物形象确实具有某种偶然性。但是，在这个典型人物身上，我们又可以发现社会历史的必然性，这就是封建宗法制度和封建礼教的吃人本质决定了祥林嫂一生悲惨的命运，祥林嫂无论如何挣扎，最终也无法逃脱被命运吞噬的结局。正因为如此，才使得祥林嫂这个人物形象，成为旧中国农村被侮辱、被损害的劳动妇女的典型。同样，巴尔扎克笔下的老葛朗台这个极端贪婪吝啬的资产阶级暴发户形象，也具有典型化的个性。为了金钱，这个守财奴折磨死自己的老婆，断送了女儿的幸福，甚至克扣自己的伙食，费尽心机省下一块糖或者一片面包，他最大的乐趣和幸福就是关起门来偷偷欣赏自己积攒的金钱。这个人物可以说是一个绝无仅有的吝啬鬼和守财奴的典型形象，然而，在老葛朗

台身上，又鲜明地体现出 19 世纪初期资本主义从原始积累过渡到金融资本时期的历史必然。

艺术作品要想塑造出具有典型意义的人物形象，首先需要艺术家从生活真实与艺术真实出发，对客观现实生活加以艺术概括，在大量的生活素材中发掘出典型人物的原型，再经过艺术加工和艺术虚构，创作出具有较高典型性的艺术形象来。

二、意境

意境，是中国古典美学传统的一个重要范畴。中国古典诗、画、文、赋、书法、音乐、建筑、戏曲都十分重视意境。意境就是艺术中一种情景交融的境界，是艺术中主客观因素的有机统一。意境中既有来自艺术家主观的"情"，又有来自客观现实升华的"境"，"情"和"境"是有机地融合在一起的，境中有情，情中有境。意境是主观情感与客观景物相熔铸的产物，它是情与景、意与境的统一。

究竟什么是意境呢？过去的文艺理论教科书一般都将其归结为情与景的融合，以及艺术家的审美理想与客观景物的融合，等等。这种解释当然没有错，只是过于空泛，未能真正揭示出意境范畴内在的特殊含义。我们认为除了情景交融的境界外，意境至少还具有以下三个方面的特点：

第一，意境是一种若有若无的朦胧美。陶渊明诗曰："此中有真意，欲辩已忘言。"（《饮酒》）在中国传统艺术境界里，更多地将其分为虚与实两个部分。虚与实可以说是中国传统美学对构成审美对象的两大要素的区分，心与物、情与景、意与象、神与形等，大体上讲，前者为虚，后者为实。"由此可以看出，意境的实的部分存在于画面、文字、乐曲及想象的意象之中；而虚的部分，即意境之重要或本质的部分存在于想象和感悟之中。中国传统艺术的最高范畴'意境'即是人通过艺术对世界本体的体悟。而世界本体在中国传统思想中是非虚非实、即虚即实的存在，只有这样去理解把握意境这一范畴，我们才能将中国哲学与中国艺术作一以贯之的理解，才能对中国古代艺术两千年的

马远,《寒江独钓图》,绢本,水墨淡彩,26.7cm×50.6cm,南宋

追求作贯通的把握。"[13]

中国传统艺术十分讲究虚实结合。明代戏曲理论家王骥德说:"剧戏之道,出之贵实,而用之贵虚。"中国戏曲的舞台表演是虚实结合的,演员手上的一根马鞭和几个程式化动作,可以让观众感觉他骑在马上跑过了几百里路程。中国戏曲的舞台布景同样是虚实结合的,戏曲的时空则更是具有极大的虚拟性。中国绘画中的空白绝不是多余的部分,相反,这种空白恰恰是整幅画中最有味道的地方,这种空白处可以是天,可以是地,也可以是水。南宋画家马远的画中总是留出一角空白,因此被人戏称为"马一角",他的《寒江独钓图》,更是用大片空白突出了"寒"与"独"的意境。正如清代画论家笪重光在《画筌》中所说:"虚实相生,无画处皆成妙境。"清代另一位画论家华琳论述这种画中之白更为深刻透彻,他认为画中之白已经与不作绘画的纸素之白有了本质的不同,因此他把画中之白称为绘画六彩之一,认为无画处正是画中之画、画外之画,其妙不可言传。中国书法也同样讲

[13] 彭吉象主编:《中国艺术学》,第411页,北京大学出版社2007年版。

究布白,强调"计白当黑",甚至把书法中字的结构就称之为"布白"。中国园林建筑也很重视空间的处理,利用借景、分景、隔景等美学手法,把实景和虚景结合起来,充分利用虚景,从而扩大和丰富建筑的空间和意境。甚至作为现代艺术的中国电影,也继承和发扬了中国传统美学思想,在空镜头中运用虚实相生的手法,创造出令人难忘的情景交融的意境。如郑君里导演的《林则徐》中,林则徐送别邓廷桢的一场戏,有意将李白"孤帆远影碧空尽,唯见长江天际流"的意境融入画面;再如《城南旧事》片头,镜头摇过秋日中随风摇曳的枯草,然后是巍峨古老的长城化出。这些都已经成为中国电影史上的经典镜头,充分显示出意境的感人的艺术魅力。

第二,意境是一种由有限到无限的超越美。中国传统美学与艺术理论,从来就是追求一种"韵外之致"或"味外之旨"。魏晋时期王弼就提出了"得象忘言,得意忘象",就是力求突破言、象的有限性,追求意的无限性。

中国古典诗文追求言外之意,中国古典音乐追求弦外之音,中国古典绘画追求画外之情,都是要通过有限的艺术形象达到无限的艺术意境。正如西晋文学家陆机在《文赋》中所讲:"观古今于须臾,抚四海于一瞬","笼天地于形内,挫万物于笔端"。苏轼曾经评价王维的诗和画,流传下来影响极大的两句名言:"味摩诘之诗,诗中有画;观摩诘之画,画中有诗。""诗中有画",就是指诗中应有画的意境,诗歌最宝贵的并不在文字之内,而在文字之外,就是那种只可意会、不可言传的意境;"画中有诗",就是讲绘画也要有诗的韵味,使诗情和画面融会在一起,通过绘画形象所表达的,不仅是视觉看得到的景色人物,而且还有视觉无法看到,却可以感受到、领悟到的东西,也就是从有限的绘画中体悟到无限的意蕴。

相传宋徽宗时,北宋画院多以命题画方式来招考画师,其实就是要求画师创造绘画意境来表达诗意:有人们熟悉的"野水无人渡,孤舟尽日横",仅画一舟人卧于船头,手横一支竹笛,则诗意全出;"深山藏古寺",根本看不见崇山峻岭之中的庙宇,只画一个在山下小溪边舀水

的小和尚足矣;"竹锁桥边卖酒家",画上看不到酒店,只在桥头画了一片竹林,竹林里挑出卖酒的小旗,形象地表达出"锁"字的含义;还有"踏花归去马蹄香",这一诗意本来是很难用绘画形象来表现的,结果中选的画中,在奔驰的马蹄后面,一群蝴蝶正尾随追逐;更有"蝴蝶梦中家万里",画家以苏武牧羊的故事来创造意境,画面上一片塞外景色、大漠风光,苏武头枕节杖正在假寐,头顶上一双蝴蝶飞舞,充分表达了诗句的意境。文艺作品往往通过创造意境,使欣赏者获得蕴藉隽永、余味无穷的美感,从而具有独特的审美价值与艺术魅力。意境之所以具有强烈的艺术感染力,是由于艺术家们抓住了自然形象中富有诗意的特征,融情入景,以景传情,使这些自然形象更具有强烈的主观感情色彩,达到情景交融、虚实结合,产生出余意不尽的韵味,使欣赏者能够从有限的艺术形象中领悟到无限的艺术意蕴。

第三,意境是一种不设不施的自然美。中国美学史上,历来有两种不同的美的理想,一种是"错采镂金,雕缋满眼"的美,另一种是"初发芙蓉,自然可爱"的美。"上述两种美感,两种美的理想,在中国历史上一直贯穿下来。"[14]应当指出,这两种不同的审美理想,代表着各自不同的艺术风格和审美追求,都创造出了富有特色的艺术作品。例如商周的青铜器、楚辞、汉赋,乃至明清的瓷器(永乐釉里红、康熙五彩、雍正粉彩等),以及戏曲舞台上绚丽多彩的服装,为数众多的民间刺绣、年画、剪纸等,都以富丽的色彩与精致的制作而著称于世,堪称"错采镂金"之美。而王羲之的书法、顾恺之的画、陶渊明的诗,以及宋代定窑的白瓷和龙泉窑的青瓷,以及"元四家""明四家"和清代"扬州八怪"的绘画作品,乃至朴实无华的明代家具等,则堪称为"初发芙蓉,自然可爱"的美。

清康熙五彩蝴蝶纹瓶

郑板桥《墨竹图》

宗白华先生指出:"魏晋六朝是一个转变的关键,划分了两个阶段。从这个时候起,中国人的美感走到了一个新的方面,表现出一种新的美的理想。那就是认为'初发芙蓉'比之于'错采镂金'是一种更高

[14] 宗白华:《美学与意境》,第382页,人民出版社1987年版。

朱耷,《荷花水鸟图》,纸本设色,64cm×126.7cm,清代

的美的境界……这是美学思想上的一个大的解放。诗、书、画开始成为活泼泼的生活的表现,独立的自我表现。"[15] 这样一个境界,被称为"天趣""天然""天真",以自然的"天"的品格来表示,而"天"的对立面则是"人工",是"巧"。在中国传统艺术中,如果说绘画书法追求自然打的是"天"的旗号,那么,文学(诗歌、散文)追求自然更多的则是打的"真"的旗号。而这种自然纯真,正是中国古典美学传统十分重视的一种风格。唐代大诗人李白和杜甫都曾经大力倡导这种风格,李白认为诗贵"自然""清真",提倡"清水出芙蓉,天然去雕饰";杜甫则强调作诗应当"直取性情真"。宋代苏轼更是要求诗文应当"绚烂之极归于平淡",认为这种自然无华的美才是最高境界的美。总而言之,意境追求天然之美,追求纯真之美,追求素朴之美,归结为一种自然天真的审美趣味,对中国传统美学产生了巨大影响。

显然,意境中的情是"景中情",意境中的景是"情中景"。在客观意象中体现出主观情感,在艺术形象中蕴含着艺术意蕴,艺术家凭借技巧创造出情景交融的艺术境

[15] 宗白华:《美学与意境》,第380页,人民出版社1987年版。

界。情与景契合无间、高度统一，才能形成一个有机的艺术整体。清初著名画家朱耷，别号"八大山人"，他本是明朝皇室的后裔，明亡后他怀着家国之恨，出家当了和尚，后来又当了道士。由于这样的身世和经历，他常常通过描绘花木鱼鸟，乃至夸张变形，来寄托自己郁闷悲愤的情感，抒发他对现实的不满和愤慨。《荷花水鸟图》就是他的一幅代表性作品。画面上，残荷斜挂，孤石倒立，一只缩着脖子、瞪着白眼的水鸟孤零零地蹲在石头上，很像是画家本人的自我写照。全画以极其简练而苍劲的用笔，创造出一种萧瑟惨淡的意境，画中的大片空白更增强了悲凉的氛围，这就是中国画善于利用空白，使得"无画处皆成妙境"。

总之，典型与意境是属于同一层次的范畴，二者之间既有区别，又有联系。优秀的艺术家在刻画艺术形象时，应当努力达到塑造典型或营造意境的艺术高度。

【思考题】

1. 艺术作品一般具有哪些层次？请结合具体的艺术作品说明。
2. 从艺术作品的角度来看，艺术形象具有哪些分类？各自的特点是什么？
3. 为什么说优秀的艺术作品往往具有"韵外之致""味外之旨"？
4. 什么是艺术作品中的"典型"？请结合具体的艺术形象，简述艺术典型的审美特征。
5. 为什么说"意境"是中国传统美学中的一个重要范畴？请结合具体的艺术作品，论述艺术意境的特点。

第九章　艺术鉴赏

第一节　艺术鉴赏的一般规律

如前所述，艺术生产的全部过程包括艺术创作、艺术作品和艺术鉴赏这三个部分或三个环节，它们共同组成了一个完整的艺术系统。

艺术鉴赏不同于一般意义上的欣赏。所谓艺术鉴赏，是指读者、观众、听众凭借艺术作品而展开的一种积极的、主动的审美再创造活动。正如中国台湾学者姚一苇先生所说："我所谓的欣赏具有特殊之蕴含，为了避免与一般观念相混淆，我择取了'鉴赏'一词以替代。此间所谓的鉴赏不仅与艺术品的创作相关，且与艺术品的批评相关。"[1]

一、艺术鉴赏的重要意义

20世纪中叶以来，艺术鉴赏越来越引起人们的重视。文艺研究的重心，也逐渐从艺术创作和艺术作品转移到艺术接受和艺术鉴赏。尤其是20世纪60年代末和70年代初在联邦德国出现的接受美学，作为文学艺术研究领域一种全新的方法论，迅速在世界各国激起了巨大的理论反响。

可以说，从19世纪实证论批评家圣佩韦等人重视对作家的研究，发展到20世纪中叶结构主义、符号学重视对艺术作品本身进行研究，

[1] 姚一苇:《艺术的奥秘》，第6页，广西漓江出版社1987年版。

直到20世纪下半叶接受美学、读者反应批评等理论的出现，充分表明鉴赏主体与鉴赏活动越来越受到重视，艺术鉴赏作为一种审美再创造活动受到人们的普遍承认和肯定，在文学艺术研究领域中具有越来越重要的地位和作用。

概括起来讲，艺术鉴赏作为一种审美再创造活动，主要体现在以下几个方面：

第一，艺术家创作出来的艺术品，必须通过鉴赏主体的审美再创造活动，才能真正发挥它的社会意义和美学价值。接受美学认为，艺术作品的审美价值在欣赏过程中才能产生并表现出来。例如文学作品无人阅读，只是一叠印着铅字的纸张；雕塑作品无人欣赏，只是一堆无生命的石块，只有通过接受主体的再创造，才能使它们获得现实的艺术生命力。尤其是艺术作品的审美教育、审美认知、审美娱乐等诸多功能，都不能由作者或作品来单独实现，只能由鉴赏主体自己通过审美再创造活动来实现。

第二，鉴赏主体在艺术欣赏活动中，并不是被动、消极地接受，而是积极主动地进行着审美再创造。这是因为任何艺术作品不管表现得如何全面、生动、具体，总会有许多"不确定性"与"空白"，需要鉴赏者通过想象、联想等多种心理功能去丰富和补充。伊塞尔认为："作品的意义不确定性和意义空白，促使读者去寻找作品的意义，从而赋予他参与作品意义构成的权利。"[2]

第三，从最根本的意义上讲，艺术鉴赏同艺术创作一样，也是人类自身主体力量在审美活动中的自我肯定与自我实现。艺术生产作为一种特殊的精神生产，决定了艺术必然具有主体性的特征，这种特性不仅表现在艺术创作和艺术作品之中，同样表现在艺术鉴赏之中。它集中表现在鉴赏主体总是要根据自己的生活经验、艺术修养、兴趣爱好、思想情感和审美理想，对作品中的艺术形象进行加工改造、补充丰富，进行审美的再创造。在这种艺术鉴赏的审美再创造活动中，鉴赏主体同样可以

[2]〔德〕伊塞尔：《本文的召唤结构》，载瓦尔宁编：《接受美学》，第236页，慕尼黑威廉·芬克出版社1975年版。

享受到创造的愉悦。正如艺术家进行艺术创作时，在自身本质力量对象化的创作过程中产生无比的喜悦一样，鉴赏者同样可以在审美再创造活动中，充分展现自己的聪明、智慧和才能，通过艺术鉴赏，将自身的本质力量对象化到艺术作品之中，从而获得极其强烈的美感。

二、艺术鉴赏力的培养与提高

艺术鉴赏作为一种审美再创造活动，必然对鉴赏主体提出了相应的条件和要求，需要鉴赏者具有一定的艺术修养和艺术鉴赏力。人的审美能力和艺术鉴赏力不是天生的，而是长期实践的结果。作为历史发展的产物，人类的审美能力在不同的社会历史时期有不同的水平，鉴赏者个体的审美能力更是需要在长期的艺术实践中培养与提高。

艺术修养与鉴赏力的培养与提高，涉及许多方面，尤其表现在以下几点：

第一，艺术鉴赏力的培养与提高，离不开大量鉴赏优秀作品的实践。艺术鉴赏的实践经验非常重要，多听音乐就能培养和提高耳朵的音乐感；多看绘画就能训练和发展眼睛的形式感；文学作品读得多了，读得熟了，也就有了比较，有了鉴别和欣赏。尤其是大量地、经常地鉴赏优秀的艺术作品，更是直接有助于人们艺术修养与鉴赏力的培养与提高。这方面有着许多例子，如高尔基10岁时就开始干活谋生，做过装卸工、烤面包工人等，全凭做工之余，勤奋自学，阅读了大量优秀的文学作品，成为一位著名作家。高尔基曾回忆他年轻时代怎样如醉如痴地阅读福楼拜的一篇小说，完全被小说所迷住，觉得书里一定藏着不可思议的魔术，以致他多次把书页对着光亮反复细看，想从字里行间找出魔术的秘密。显然，人的艺术修养只有在具体的艺术欣赏活动中，才能不断得到提高。

第二，艺术鉴赏力的培养与提高，离不开熟悉和掌握艺术的基本知识和规律。艺术修养包括对一般艺术理论和艺术史的初步了解，也包括对各个艺术门类和体裁的艺术特征、美学特性和艺术语言的熟悉和了解。我国著名艺术家丰子恺在他所著的《艺术修养基础》一书中，专门

论述了各个艺术门类的不同鉴赏方法。丰子恺认为，对于绘画、雕塑、建筑、工艺美术、书法、音乐、文学、舞蹈、戏剧、电影、摄影等不同的艺术类别，应当根据它们各自不同的美学特性而具有不同的鉴赏方法，应当掌握各类艺术鉴赏活动的特殊性。

第三，艺术鉴赏力的培养与提高，离不开一定的历史、文化知识。文化知识水平对艺术鉴赏也有很大影响，广泛的历史、文化知识十分重要。如果不了解西方现代主义哲学的基本知识，就很难欣赏荒诞派戏剧、意识流电影、超现实主义绘画、黑色幽默文学等。每个人的艺术修养既是这个人文化修养的一个重要组成部分，同时又直接受益于文化修养的广博精深。从一定意义上讲，文化修养较高的人，他的艺术鉴赏力也会有相当的水平。

第四，艺术鉴赏力的培养与提高，离不开相应的生活经验与生活阅历。艺术创作离不开社会生活，艺术鉴赏也同样离不开社会生活。鉴赏主体总是在自己生活经验的基础上去感受、体验和理解艺术作品的。鉴赏者的生活经验越丰富、越深刻，越有助于对艺术作品的审美欣赏。反之，鉴赏者在生活经历中从未直接或间接经历过的内容，在欣赏艺术作品时就往往难以接受或体会不深。鲁迅就讲过："但看别人的作品，也很有难处，就是经验不同，即不能心心相印。所以常有极要紧，极精彩处，读者不能感到，后来自己经验了类似的事，这才了然起来。例如描写饥饿罢，富人是无论如何都不会懂的，如果饿他几天，他就明白那（作品的）好处。"[3]

第五，美育与艺术教育在培养和提高艺术鉴赏力方面，具有特别重要的地位与作用。美育与艺术教育作为一个独立或专门的领域，就是要通过培养与提高人们敏锐的感知力、丰富的想象力和审美的理解力，从而使人们形成健全的审美心理结构。美育与艺术教育不但重视培养提高鉴赏者个体的艺术修养和鉴赏能力，而且重视培养提高全社会群体的艺术鉴赏水平，提高广大民众的艺术修养。

[3]《鲁迅书信集》上卷，第399页，人民文学出版社1976年版。

第二节　艺术鉴赏的审美过程

艺术鉴赏作为一种审美再创造活动，其中包含着极其复杂的审美心理因素和心理机制，比如注意、感知、联想、想象、情感、理解等基本要素。这些心理要素并不是孤立存在的，它们相互影响、相互作用、相互渗透，存在着微妙和复杂的关系，共同形成了艺术鉴赏中的审美心理结构。由于艺术鉴赏的审美心理既是一个完整的过程，又是一个动态的过程，这就使得艺术鉴赏的审美过程在一定程度上呈现出阶段性和层次性。

一、艺术鉴赏中的审美直觉

人们在艺术欣赏中几乎都有这样的体会，当我们听一首乐曲或者看一幅绘画时，立刻会感到它美或是不美，完全是一种直观的感受，根本无需思索或考虑。这就是审美直觉。它是审美与艺术活动最重要的一个特征。审美直觉是整个艺术鉴赏活动的开始。

所谓审美直觉，是指人们在审美活动或艺术鉴赏活动中，对于审美对象或艺术形象具有一种不假思索而即刻把握与领悟的能力。审美直觉使人刹那间暂时忘却一切，聚精会神地观赏它，全部身心沉浸在审美愉悦之中。17世纪英国美学家夏夫兹博里认为："眼睛一看到形状，耳朵一听到声音，就立刻认识到美，秀雅与和谐。"[4] 普列汉诺夫也说："一件艺术品，不论使用的手段是形象或声音，总是对我们的直觉能力发生作用，而不是对我们的逻辑能力发生作用，因此，当我们看见一件艺术品，我们身上只产生了是否有益于社会的考虑，这样的作品就不会有审美的快感。"[5]

审美直觉的特点就是直观性和直接性。这种直观性，就是我们欣赏艺术作品必须亲身去感受，听音乐必须亲自去听，看电影必须亲自去

[4] 北京大学哲学系美学教研室编：《西方美学家论美和美感》，第95页，商务印书馆1980年版。
[5]〔俄〕普列汉诺夫：《论艺术》（《没有地址的信》），第125页，三联书店1973年版。

看，读小说必须亲自去阅读，在感性直观的艺术鉴赏活动中，才能得到艺术的享受和审美的愉悦。这也是艺术与科学等其他人类实践活动的重要区别之一，它不能通过间接经验而获得审美感受，必须鉴赏主体亲身参与和直接感受。任何优秀的艺术品，光靠别人转述或传达都不会产生真正的美感，只有亲身去看、去听，才会感受到震撼心灵的艺术魅力。著名画家德拉克洛瓦在日记中真实地记录了他观看法国画坛浪漫主义先驱席里柯的著名油画《梅杜萨之筏》后的感受："当席里柯在画他的《梅杜萨之筏》的时候，允许我去看他工作，它给我这样强大的印象，当我走出画室后，我像疯人一样地跑回家，一步不停，直到我到家为止。"[6] 显然，德拉克洛瓦如果不是自己亲自感受，这幅画绝不会给他"这样强大的印象"。

审美直觉的另一个重要特点便是直接性。这种直接性常常表现为一种不假思索地直接把握或领悟，这种把握或领悟又常常是在一瞬间完成的，无需通过逻辑判断或理性思维。人们都常有这种艺术欣赏体会，就是当我们读一首诗、听一首歌或看一幅画时，我们首先为其中的艺术魅

《梅杜萨之筏》

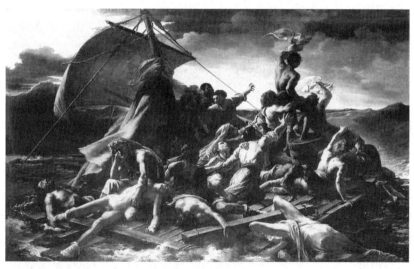

〔法〕席里柯，《梅杜萨之筏》，油画，716cm×491cm，1818—1819 年

[6] 吴达志编著：《德拉克洛瓦》，第 17 页，上海人民美术出版社 1958 年版。

力所感染和打动,尽管我们甚至还未来得及听清诗或歌的词句或歌词,更来不及思考它们的主题思想或内在含义。梁启超曾经谈到他儿时读唐代李商隐诗歌的体会,李商隐的许多诗歌如《锦瑟》《碧城》《燕台》等都很晦涩难懂,然而,这些诗却写得相当美,即使不懂内容,读起来也使人陶醉。梁启超说:"这些诗,他讲的什么事,我理会不着;拆开一句一句地叫我解释,我连文义也解不出来。但我觉得它美,读起来令我精神上得到一种新鲜的愉快。"[7]确实,当我们在鉴赏艺术作品时,这种美感总是在刹那间产生的,并没有经过理智思考,甚至在最初感到美的时候,可能一时还说不出什么道理来,这就是直接感知艺术形象的审美直觉性在其中起了作用。

在审美直觉中,还存在着一种特殊的现象——通感。所谓通感,是指在艺术创作与鉴赏活动中,各种感觉相互渗透或挪移,从而大大丰富和扩展了审美感受。审美活动中存在着许多这方面的例子。例如,苏东坡评论王维"诗中有画""画中有诗",也就是说,从王维的诗歌中能够看到生动的形象和如画的意境,从王维的绘画中可以感受到诗的节奏和浓郁的诗情。欣赏音乐等听觉艺术时,人们仿佛可以看见生动可视的视觉形象,《礼记·乐记》中就记载着悦耳的歌声好像是一串又圆满又光润的珠子,使人们产生了视觉的形象和触觉的感受。欣赏绘画等视觉艺术时,人们不仅可以产生触觉感受,如感到"冷""暖",还可以产生听觉感受,仿佛从画中景物听到了声音,如清人方薰观赏石谷画的《清济贯河图》时,看到画中汹涌澎湃的江水,好像听到了江水波涛翻滚的怒吼声。从这种意义上讲,费尔巴哈甚至认为:"画家也是音乐家,因为,他不仅描绘出可见对象物给他的眼睛所造成的印象,而且,也描绘出给他的耳朵所造成的印象;我们不仅观赏其景色,而且,也听到牧人在吹奏,听到泉水在流,听到树叶在颤动。"[8]

显然,在审美与艺术活动中,通感是一种客观存在的现象。"在日常经验里,视觉、听觉、触觉、嗅觉、味觉往往可以彼此打通或交通,

[7] 转引自龙协涛:《艺苑趣谈录》,第 10 页,北京大学出版社 1984 年版。
[8] 〔德〕费尔巴哈:《费尔巴哈哲学著作选集》上卷,第 323 页,三联书店 1959 年版。

眼、耳、鼻、舌、身各个官能的领域可以不分界限。颜色似乎会有温度，声音似乎会有形象，冷暖似乎会有重量，气味似乎会有锋芒。"[9] 艺术鉴赏中的通感极大地丰富和深化了审美感受。

事实上，人的审美直觉能力并不是天生具有的，而是后天教育训练和艺术实践的结果。儿童往往看不懂达·芬奇的画，也感受不到贝多芬交响音乐之美，只有当他长大成人并有一定艺术修养后，他才会凭审美直觉来领略这些艺术品之美。这种审美感受的直接性和瞬时性，是他经过长时期经验积累而形成的一种直观把握能力。这种审美直觉性是在无意识中渗透着意识，在感性中积淀着理性，在瞬间性中潜藏着长期艺术实践的经验。

实际上，艺术鉴赏中的审美直觉是一种特殊的审美心理状态，其中存在着多种心理因素的积极作用，尤其是注意、感知等心理因素十分活跃。鉴赏者被艺术作品的线条、色彩、音响、旋律、文字等感性形式所吸引，沉醉其中，凝神观照，在感性直观中获得最初的审美愉悦。

审美直觉所把握的，可以说是一种"艺术初感"。"所谓'初感'就是欣赏一件创作所得到的最初感受。这为什么可贵？因为它对人的感觉器官是一种新鲜刺激，所以感受最为敏锐。"[10]但是，初感虽然宝贵，仍然有待于进一步玩味和思考，有待于进一步深入体验，人们才能真正领悟作品的深层意味和美学价值，尤其是对于长篇小说、电影、戏剧、交响音乐、芭蕾舞剧等大型文艺作品来说更是如此。所以，"初感虽然敏锐，却不一定准确和全面，甚至还会有错觉。因此在抓住某种初感之后，不仅要对此反复玩味，还要结合对整个作品的全面感受，统一进行思考，才能使敏锐而隐约的初感转化为准确而深刻的欣赏"。[11] 因此，艺术鉴赏中的审美直觉，作为鉴赏活动的开始，虽然宝贵和重要，但是仍需要进一步深化和发展，需要进一步发挥鉴赏主体诸多审美心理因素的积极能动作用，艺术鉴赏必然进入第二个层次，即审美体验阶段。

[9] 钱锺书：《通感》，载《文学评论》，1962 年第 1 期。
[10] 金开诚：《文艺心理学论稿》，第 173 页，北京大学出版社 1982 年版。
[11] 同上。

二、艺术鉴赏中的审美体验

艺术鉴赏中的审美体验,作为整个审美活动过程的中心环节,是指鉴赏主体在审美直觉的基础上,达到艺术审美活动的高潮阶段,调动再创造的想象力和联想力,激起丰富的情感,设身处地地生活到艺术作品之中,获得心灵的审美愉悦,把外在作品中的艺术形象转化为鉴赏者自身的生命活动。

如果说在艺术鉴赏活动中,审美直觉阶段主要是艺术作品作用于鉴赏主体,整个心理活动相对处于被动状态,体现为一种感性直观的审美感受,那么审美体验阶段则主要是鉴赏主体反作用于艺术作品,整个心理活动处于一种主动状态,体现为一种积极的审美再创造活动。当代美国人本主义心理学家马斯洛认为"高峰体验"是人在自我实现的创造过程中产生的最激荡人心的时刻,它使人如痴如醉、销魂落魄,"这些美好的瞬间体验来自爱情,和异性结合,来自审美感受(特别是音乐),来自创造冲动和创造激情(伟大的灵感),来自意义重大的领悟和发现……"[12] 马斯洛指出这种"高峰体验"几乎存在于人类活动的一切领域,但最容易发生在艺术和审美领域。艺术鉴赏活动中,审美体验越丰富、越深刻,心灵受到的震撼越强烈、越深沉,鉴赏者就能获得更加高级的审美愉悦。

艺术鉴赏中的审美体验,许多心理因素在其中积极地活动。它必须以注意和感知为基础,在审美直觉的基础上方能进行。但是,审美体验由于更加侧重于鉴赏者对于艺术作品的再创造,因此,想象、联想和情感在其中更加活跃,发挥着更加积极和重要的作用。

审美体验中,想象和联想最为活跃。这是由于艺术作品的形象,仅仅是提供了艺术鉴赏的条件,要把它变为鉴赏者内心的艺术形象,就必须通过审美的联想和想象,进行新的、再创造的活动,如此才能变成鉴赏者自身的东西。艺术作品中的形象还只是一堆材料,需要鉴赏者展开想象的翅膀,才能将它们组成生动的艺术形象显现在头脑里。《西游记》

[12] 〔美〕马斯洛等:《人的潜能和价值》,第 368 页,华夏出版社 1987 年版。

中孙悟空、猪八戒、唐三藏等人物形象之所以在读者的头脑中栩栩如生,《水浒传》中林冲、鲁智深、李逵、武松等人物形象之所以具有各自鲜明的人物性格,都是由于艺术作品为读者的想象插上了翅膀,使鉴赏者在自己的头脑中对这些艺术形象如闻其声,如见其人。与此同时,联想和想象的作用更表现在它们在艺术鉴赏中填补了艺术作品的空白。

艺术作品中的空白或不确定性,召唤着鉴赏者运用想象力和联想力去填补,而这种审美再创造恰恰是艺术鉴赏使人们享受到审美愉悦的主要原因。中国戏曲舞台上一般不设逼真的布景,就是为观众提供想象的天地。中国建筑艺术讲究空间处理,采用借景、分景、隔景等多种方法来表现空间的美感。中国书法讲究布白,认为字由点画组成,但点画的空白处同样是字的组成部分,因而要求"计白当黑",虚实相生,使得无笔墨处也成为妙境。中国绘画也很重视空白,南宋画家马远擅长山水画,画山时常画山的一角,画水时常画水的一涯,在画中留下许多空白,让观众去想象它是天、是地、是海、是山,被人们称之为"马一角"。可见,任何艺术门类都不同程度地存在着空白或不确定性,召唤着鉴赏者运用想象力和联想力去进行再创造,并从中获得审美再创造的愉悦。

马远
《洞庭风细》

审美体验中,情感也发挥着极其重要的作用。体验的世界也就是情感的世界。艺术鉴赏的整个过程都带有浓郁的感情色彩,然而,在审美体验阶段中,情感色彩更加强烈。在审美直觉阶段,鉴赏主体的心理活动还处于相对被动的状态,主要是对作品整体进行注意和感知,几乎立刻对作品的感性直观形式产生一种直觉的反应;而在审美体验阶段则不同了,鉴赏主体的各种心理因素处于积极主动的状态,随着对艺术作品和艺术形象的深刻领悟和理解,鉴赏者的审美情感也被充分地调动起来,激发出来,尤其是想象和联想更是推动着审美情感的发展深化,使之变得更加强烈和深刻。

在审美体验中,鉴赏主体的审美想象越丰富,审美理解越透彻,那么他的审美情感就会越强烈、越深刻。20世纪初,莫斯科大众剧院为俄罗斯医学界代表大会演出契诃夫的剧本《万尼亚舅舅》,剧中人物的

悲剧性命运深深打动了观看演出的医生们，剧场大厅里哭声四起，演出结束后，医学界的名流还以大会的名义专门给契诃夫发去了贺电。高尔基也多次看过这出剧，他在给契诃夫的信中说他自己边看边流泪，剧场里"观众在哭，演员们也哭"。[13] 事实上，艺术的魅力常常就在于以情感人，以情动人，尤其是艺术体验阶段中，情感色彩和氛围更加浓郁，更加强烈。从一定程度上讲，审美体验实际上就是在感知的基础上，通过想象和联想达到一种深刻的情感体验。

在艺术鉴赏的审美体验阶段，想象、联想、情感等多种心理因素异常活跃，整个心理活动始终处于一种积极主动的状态。比起审美直觉阶段来，它更加体现出审美再创造的特点，鉴赏主体以自己全部的人生经验去体验艺术形象，从中获得极大的审美享受和审美快感。对于一般欣赏者来说，达到审美体验阶段也就基本上完成了对艺术作品的欣赏。然而，它还不是艺术鉴赏的最高境界。艺术鉴赏活动的最高境界是审美升华阶段。

三、艺术鉴赏中的审美升华

作为艺术鉴赏活动的最高境界，审美升华是指鉴赏主体在审美直觉和审美体验的基础上达到一种精神的自由境界，通过艺术鉴赏的审美再创造活动，在艺术作品和艺术形象中直观自身，实现本质力量的对象化。

在艺术鉴赏活动中，审美直觉阶段主要是客体（艺术品）作用于主体（鉴赏者），体现为一种感性直观的审美感受，获得的是一种感官层次的悦耳悦目的审美愉快；审美体验阶段则主要是主体（鉴赏者）反作用于客体（艺术品），体现为一种积极的审美再创造活动，获得的是一种情感层次的悦心悦意的审美愉快；而审美升华阶段却是在前面两个阶段的基础上，达到了一个更高的阶段，通过更高层次的审美再创造活动，实现了主体（鉴赏者）与客体（艺术品）的浑然合一，发生了

[13] 转引自〔苏〕叶尔米诺夫：《契诃夫传》，第 214 页，人民文学出版社 1960 年版。

共鸣与顿悟,使鉴赏主体的心灵得到净化,精神得到升华,获得的是一种悦志悦神的精神人格层次上的审美愉快,完成了艺术鉴赏的审美过程的超越。

在艺术鉴赏的审美升华阶段,同样存在着多种心理因素的积极活动,存在着感知、联想、想象、情感等各种心理要素的复杂作用,但其中的理解因素最为活跃。前面介绍艺术作品的三个层次时,我们谈到艺术作品既是一个有机的整体,又可以划分为不同的层次。人们在欣赏艺术作品时,总是把它当作一个完美的整体来进行欣赏,然而,在艺术鉴赏活动中,人们的审美感受又总是由简单到复杂、由表层向深层、由感性到理性、由外观到内蕴逐渐发展深化的。因此,在艺术鉴赏时,审美直觉阶段和审美体验阶段常常集中在欣赏作品的艺术语言和艺术形象,只有到了审美升华阶段,才更加集中于欣赏作品内在的艺术意蕴,使艺术鉴赏的感性直观达到理性升华。

大凡优秀的艺术作品总是在生动感人的艺术形象中,富有更多形而上意蕴的追求。这种艺术意蕴常常是只可意会,不可言传,它使艺术作品在有限中体现出无限,在偶然中蕴藏着必然,在个别中包含着普遍。审美升华阶段正是需要鉴赏主体去思索、理解、领悟这种艺术意蕴。

当然,这里所说的理解已经不同于审美直觉和审美体验阶段的理解,它更多地表现为一种哲理的顿悟和理性的直觉。正因为如此,人们在欣赏莎士比亚的"四大悲剧"《哈姆雷特》《奥赛罗》《李尔王》《麦克白》时,透过其中生动丰富的戏剧情节和有血有肉的人物形象,不但可以感受到资本主义兴起时期错综复杂的社会矛盾,而且可以从主人公的悲剧性命运中感悟到许多人生的哲理,诚如鲁迅所说:"悲剧将人生的有价值的东西毁灭给人看"[14],在悲剧的美感中显示出认识与情感相统一的理性力量。贝多芬的《第九交响曲》(《合唱交响曲》)是他全部创作的高峰和总结,这部作品构思广阔,形象丰富,它还扩大了当时交响曲的规模和范围,变成由交响乐队、合唱、独唱、重唱所表演的一部宏伟

《第九交响曲》第四乐章

[14]《鲁迅全集》第 1 卷,第 297 页,人民文学出版社 1981 年版。

颂歌。人们在欣赏《第九交响曲》时，不仅被它排山倒海的气势和悲壮激昂的主题所感染，而且能够感受到它那震撼心灵的哲理性和英雄性，因为"它充满了关于人类的命运的思想，充满了人类对争取自由、从苦难到欢乐、从斗争到胜利的坚定不移的信念"[15]。

顿悟，是审美升华阶段时常发生的现象。我们在鉴赏艺术作品最深层次的意蕴时，既不能依靠直觉，也不能依靠体验，甚至不能依靠单纯的理解。由于艺术意蕴大多是将无穷之意蕴含在有尽之言中，具有多义性和模糊性，要把握这种"言外之意""弦外之音"或"象外之旨"，就必须通过哲理的顿悟和理性的直觉。这时的直觉不同于艺术鉴赏刚开始时的直觉，而是渗透着理解因素的更高级的直觉，这种直觉可以透过艺术作品感性直观的外部形象，直接把握作品最内在、最深刻的艺术意蕴。鉴赏主体此时此刻将自己的心灵完全沉浸在艺术的境界里，在一刹那间获得顿悟，从艺术的体验世界上升到艺术的超验世界，对作品达到形而上的理解，审美感受得到理性的升华。

法国古典主义画家路易·大卫最著名的作品《马拉之死》，记录了法国大革命时期的革命领袖、"人民之友"马拉被刺死的情景。这幅画情节十分单纯，场面也很简单，犹如一座雕塑，又仿佛是一个电影中的特写镜头。画上被刺后的马拉斜靠在浴

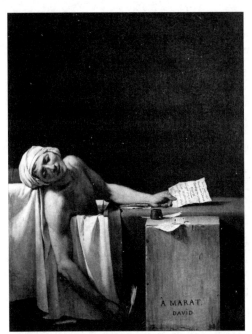

〔法〕路易·大卫，《马拉之死》，油画，165cm×128cm，1793年

[15]〔苏〕凯尔什涅尔：《贝多芬传》，第114页，上海文艺出版社1959年版。

缸边，他的头颅和手无力地下垂，鲜血从胸膛缓缓流出，庄重而深沉的色彩使人感到震惊。面对这件作品，观众的心灵在一刹那间受到了极大的冲击和震撼，在理性的直觉中升华出一种崇高的悲剧氛围，不禁肃然起敬。显然，顿悟中有直觉，但这种直觉已经在想象、联想、情感等多种心理因素的基础上渗透进了理性的色彩；顿悟中有理解，顿悟中的理解也不同于一般意义上的理解，它将感性和理性、认识与情感、体验与思维、直觉与理解融汇在一起，是审美升华阶段一种更加深刻的理解。

共鸣，也是审美升华阶段时常发生的一种现象。所谓共鸣，是指在艺术鉴赏过程中，鉴赏主体在审美直觉和审美体验的基础上，深深地被艺术作品所感动、所吸引，由此达到鉴赏主体与艺术形象之间契合一致，物我同一，物我两忘。共鸣是鉴赏过程中情感、想象等多种心理功能达到最强烈程度的表现，同时也离不开对作品意蕴的深入的感受和理解。因此，共鸣不仅具有艺术鉴赏审美心理的各种特征，而且也是艺术鉴赏活动的高峰和极致。

白居易的《琵琶行》刻画了一个沦落天涯的琵琶女的形象，诗人从她演奏的琵琶曲中找到感情寄托，被哀婉的乐曲深深打动，"座中泣下谁最多，江州司马青衫湿"，产生了强烈的共鸣，发出了"同是天涯沦落人，相逢何必曾相识"的感慨。宋代欧阳修在《书梅圣俞稿后》中谈到自己读梅尧臣的诗时，感到"陶畅酣达，不知手足之将鼓舞也"。据说秦始皇读到韩非的文章后，禁不住感叹如能与此人同游，则"死不恨矣"；而汉武帝读了司马相如的《子虚赋》后，惋惜地说："朕独不得与此人同时！"[16] 这些例子充分表明，鉴赏主体与鉴赏对象之间的契合一致能够达到何等紧密的程度。从表面上看，艺术鉴赏中的共鸣表现为鉴赏主体与鉴赏对象（艺术作品、艺术形象）的共鸣，实际上，它是鉴赏主体（读者、观众、听众）与创作主体（创造艺术形象的艺术家）之间"同声相应，同气相求"的共鸣，是艺术家通过自己的作品所传达出的思想情感，强烈地震撼和打动了鉴赏者的心灵，使得艺术家心灵和鉴赏

[16] 以上均参见龙协涛：《艺苑趣谈录》，第8—9页，北京大学出版社1984年版。

者心灵发生共鸣。

现代格式塔心理学派用"异质同构"或"同形同构"理论来解释审美经验。格式塔心理学家认为，艺术感染力来源于支配着自然和人类的无所不在的"场"的作用，"场"表现为一种"力的结构图式"。当艺术品与鉴赏者的完形机能同一，也就是鉴赏者和艺术品在"力的结构图式"上同一时，这种主客体之间"异质同构"的感染力就产生了。实际上，即使用格式塔心理学来解释，共鸣的产生原因也应当是艺术家与鉴赏者之间在审美心理结构上的"同形同构"。何况，共鸣的原因除了心理、生理的条件外，更重要的原因还应当从社会历史方面去寻找。

从哲学－美学的意义上讲，艺术鉴赏的审美升华，实际上就是鉴赏主体通过审美再创造活动，在鉴赏对象（艺术作品和艺术形象）中直观自身，实现人的本质力量对象化，从而引起审美愉悦，产生美感。我们知道，美的本质就在于人的本质力量对象化，审美价值是主体实践与客体现实相互作用的产物，艺术美同样鲜明地体现出审美主客体的相互作用，艺术生产作为一种特殊的精神生产正是集中体现出这种规律。对于艺术创作来讲，一方面社会生活是创作的源泉和基础；另一方面艺术作品又体现出艺术家的审美理想和审美态度，它是艺术家创造性劳动的产物。对于艺术鉴赏来讲，一方面艺术作品作为审美客体，凝聚着艺术家的创造性劳动；另一方面鉴赏主体又需要通过审美再创造活动，在主客体相互作用中达到顿悟和共鸣，从而产生精神上极大的审美愉悦。此时的艺术世界，已经渗入了鉴赏者的想象、理解、联想、情感、直觉、体验等多种心理功能，成为审美再创造活动的产物，鉴赏主体同样能够在他所创造的世界中直观自身，获得极大的精神愉悦和审美享受。

总之，艺术鉴赏活动是一个完整的审美过程。也是一个动态的审美过程，这种动态性，使它在一定程度上可以区分为审美直觉、审美体验和审美升华三个阶段。这种完整性，则使得这样的区分只具有相对的意义，上述各个阶段并不是截然分开、依次递进的，事实上它们总是相互联系、相互渗透的，从而使整个艺术鉴赏活动成为一个完整的、复杂的、动态的审美过程。

第三节　艺术鉴赏与艺术批评

在艺术系统中，艺术批评也是一个十分活跃的因素。艺术批评与艺术鉴赏是两个紧密联系而又有很大区别的活动。艺术批评离不开艺术鉴赏，它只能在艺术鉴赏的基础上才能进行。同时，艺术批评作为艺术接受的高级阶段，它又并不仅仅停留在鉴赏阶段，而是需要在艺术鉴赏的基础上进一步深化和发展，在一定的艺术理论指导下，对艺术作品和艺术现象进行细致深入的研究分析，并作出理论上的鉴别和论断。

艺术批评从某种意义上讲，可以说是艺术创作与艺术鉴赏之间的一座桥梁，对二者都具有直接的指导作用。因此，有必要对艺术批评作一番探讨。

一、艺术批评的作用

随着艺术生产的发展，人们为了探究艺术作品的成败得失，总结艺术创作的经验教训，提高艺术鉴赏的能力和水平，便形成和发展了艺术批评。例如，我国的魏晋南北朝时期，曹丕的《典论·论文》对"建安七子"的作品进行了分析评价，钟嵘的《诗品》更是对一百多位诗人和他们的作品进行了品评。在西方，从文艺复兴到启蒙运动，法国的伏尔泰、狄德罗和德国的莱辛、歌德等人的文艺批评活动产生了巨大的影响。尤其是20世纪以来，艺术批评更是有了长足的发展，以至于有人把20世纪称之为"艺术批评的自觉时代"。美国当代著名文艺批评家韦勒克在为《20世纪世界文学百科全书》撰写的"文学批评"条目中写道："人们把18世纪和19世纪称为'批评的时代'，不过20世纪才真正担当得起这一称号。不但数量甚为可观的批评遗产已为我们接受，而且文学批评也具有了某种新的自觉意识，并获得了远比从前重要的社会地位。在近几十年中，它还发展了新的方法并有了新的评价。"[17]

艺术批评的第一个作用就是帮助人们更好地鉴赏艺术作品，提高鉴

[17]〔美〕雷·韦勒克:《文学批评》，转引自《外国现代文艺批评方法论》，第570页，江西人民出版社1985年版。

赏能力和鉴赏水平。如前所述，艺术作品往往具有艺术语言、艺术形象和艺术意蕴等几个层次；与此同时，艺术作品的构成因素中，又存在着内容与形式、感性与理性、再现与表现的统一。因此，艺术作品深刻的思想内涵和真正的艺术魅力，常常不是一下子就能领悟和把握到的，这就需要艺术批评来发现和评介优秀的作品，指导和帮助广大群众进行艺术鉴赏。俄国著名诗人普希金曾指出："批评是揭示文学艺术作品的美和缺点的科学。"[18] 苏联著名作家阿·托尔斯泰也认为："批评家应该是广大读者群众在艺术上的成长、要求和创造热情的一个最理想的表达者。"[19] 因为艺术批评家具有高度的鉴赏力和判断力，并且在鉴赏的基础上对艺术作品进行了科学的、认真的、全面的分析和研究，能够从人们未曾注意的地方发现作品的审美价值，能够更加正确、更加深刻地理解艺术作品和艺术现象，从而给人们的艺术鉴赏以有益的指导、帮助和启发。仅以电影评论为例，20世纪80年代中期我国各种电影报刊曾经一度达到四百种之多，其中《大众电影》等刊物发行量曾经高达数百万份，同时，群众性的影评活动也在全国城乡广泛开展，这些都大大提高了广大观众的电影审美水平，促进了新时期电影艺术的蓬勃发展。

艺术批评的第二个作用就是通过对艺术作品的评价，形成对艺术创作的反馈。艺术创作是一种复杂的精神生产，艺术家需要广大读者、观众、听众和批评家的帮助，才能深刻地认识自己，不断地提高自己。曹雪芹在巨著《红楼梦》的写作过程中，正是边听取意见，边修改提高，"披阅十载，增删五次"，尤其是脂砚斋的评点更为其增色不少。据"脂评"的批语透露，秦可卿之死这一段故事，曹雪芹也是根据他的意见进行了修改的。正因为《红楼梦》与脂砚斋的评点之间有如此密切的关系，所以流传抄本的书名叫作《脂砚斋重评石头记》，后来的红学家们在研究这本书时也总是离不开研究脂砚斋的评点。中外艺术史上的类似例子还有许多，例如，别林斯基著名的论文《论俄国中篇小说和果戈理君的中篇小说》，鼓舞了果戈理坚定地沿着现实主义道路继续前进，又

[18]《论批评》，转引自《古典文艺理论译丛》第2册，第153页，人民文学出版社1961年版。
[19]〔苏〕阿·托尔斯泰：《论文学》，第48页，人民文学出版社1980年版。

相继写出了《钦差大臣》《死魂灵》等现实主义杰作。可见，艺术批评是促进艺术创作发展和提高的重要方式。优秀的艺术批评还能够集中反映时代的需要和广大人民群众的审美需求，充分发挥艺术生产中的信息反馈和调节作用，推动艺术创作沿着正确的道路健康发展。

艺术批评的第三个作用就是丰富和发展艺术理论，推动艺术科学的繁荣发展。一般来讲，艺术学的主要内容包括艺术理论、艺术批评和艺术史三方面的内容。艺术批评的主要任务是对艺术作品的分析和评价，同时也包括对于各种艺术现象（如思潮、流派）的考察和探讨。一方面，艺术批评必须以一定的艺术理论作指导，利用艺术史研究提供的成果；另一方面，艺术批评也总是通过分析新作品，评论新作家，发现新问题，总结新经验，从而不断丰富和发展艺术理论和艺术史的研究成果，使艺术理论和艺术史研究从现实的艺术实践中不断获取新的资料和新的素材。正如别林斯基所说："这说明了批评为什么这样重要，这样普遍；说明了它为什么引起广泛的注意，博得这样大的声望，这样大的威力。"[20]

由于艺术批评在整个艺术生产过程中具有如此重要的作用，20世纪以来引起了人们广泛的关注和重视。郭沫若认为："批评也是天才的创作。"他说："文艺是发明的事业。批评是发现的事业。文艺是在无之中创出有。批评是在砂之中寻出金。批评家的批评在文艺的世界中赞美发明的天才，也正是赞美其发现的天才。"[21]

二、艺术批评的特征

艺术批评具有二重性的特点，即科学性与艺术性的统一。

一方面，艺术批评具有科学性。艺术批评家需要在艺术鉴赏的基础上，运用一定的哲学、美学和艺术学理论，对艺术作品和艺术现象进行分析与研究，并且作出判断与评价，为人们提供具有理论性和系统性的知识。一般来讲，艺术鉴赏偏重于感性，艺术批评则偏重于理性；艺术鉴赏更多带有个人主观性的特点，艺术批评则需要符合客观规律性。因

[20]《别林斯基选集》第1卷，第324页，人民文学出版社1958年版。
[21] 郭沫若：《郭沫若论创作》，第538页，上海文艺出版社1983年版。

此,"鉴赏可以不含有批评的意味,但批评却必然是经历过鉴赏这个阶段。一个艺术爱好者,绝不应该止于鉴赏,应该作进一步的批评,因为只有批评,才能认识艺术的真面目,才能对于艺术有正确的批评"[22]。艺术批评的这种科学性特点,使得它必然要从社会科学和自然科学的各学科中吸取观点、理论和方法,呈现出多元化和综合化的趋势。尤其是20世纪以来,随着现代科学的不断发展,艺术批评从心理学、语言学、社会学、文化人类学、民俗学等许多学科中吸取了不少研究成果,形成了多种多样的批评方法和流派。其中影响较大的包括心理批评、原型批评、英国新批评学派、社会批评、语义学派、结构主义、现象学批评、分解主义、阐释学等。形形色色的批评方法与流派,使艺术批评成为一门独立的学科。

另一方面,艺术批评又应当具有艺术性。艺术批评作为一门特殊的科学,与其他的科学不同,它既需要冷静的头脑,也需要强烈的感情;既离不开理性的分析,更离不开艺术的感受。艺术批评必须以艺术鉴赏中的具体感受为出发点,因而优秀的批评家应该具有敏锐的感知力、丰富的想象力和强烈的情感体验,这样才能真正认识和把握作品的成败得失。尤其是艺术批评文章也应当具有艺术的感染力,才能真正打动读者,说服读者,真正发挥批评的作用。从某种意义上讲,艺术批评是一门科学,也是一种文艺体裁。优秀的艺术批评文章不仅应当逻辑清晰、论证严谨,而且应当文字优美、生动感人,给人们一种特殊的美感享受。事实上,不少优秀的艺术批评文章,本身就是一篇优秀的散文,如西晋陆机的《文赋》就是一篇用赋体形式写成的文论,其中的"观古今于须臾,抚四海于一瞬"等名句,流传千古,至今不衰。

艺术批评的二重性特点,还决定了艺术批评既带有强烈的个人色彩,又具有客观的共同标准。艺术批评的标准应当是思想性和艺术性的完美统一。其中,思想性是指艺术作品所具有的思想意义和所达到的思想水平,它是艺术作品内在的灵魂;艺术性是指艺术作品在艺术构思、

[22]《批评和鉴赏的区别是怎样的》,转引自龙协涛编:《鉴赏文存》,第 77 页,人民文学出版社 1984 年版。

艺术语言、艺术表现手法等方面所达到的水平，特别是从整体上达到完美的艺术境界，具有独创的艺术风格。当然，凡是优秀的艺术作品，总是达到了思想与艺术、内容与形式的完美统一，艺术批评也应当从这种统一的角度去评价艺术作品。

艺术批评作为艺术鉴赏的深化和发展，在艺术生产中发挥着重要的作用。

【思考题】

1. 为什么说在艺术系统中，艺术鉴赏与艺术创作、艺术作品具有同样重要的意义？
2. 艺术鉴赏作为一种审美再创造活动，主要体现在哪些方面？
3. 艺术鉴赏者个体的审美能力应如何培养与提高？
4. 什么是艺术批评？艺术批评具有哪些特点？
5. 为什么说艺术批评在艺术生产的全过程中发挥着越来越重要的作用？

主要参考书目

彭吉象：《艺术学概论（第4版）》，北京大学出版社，2015年。
王朝闻主编：《美学概论》，人民出版社，2011年。
朱光潜：《朱光潜美学文学论文选集》，湖南人民出版社，1980年。
宗白华：《美学散步》，上海人民出版社，2006年。
徐复观：《中国艺术精神》，商务印书馆，2010年。
李泽厚：《美的历程》，天津社会科学院出版社，2001年。
彭吉象主编：《中国艺术学》，北京大学出版社，2007年。
柏拉图：《柏拉图文艺对话集》，人民文学出版社，2008年。
亚里士多德：《诗学》，人民文学出版社，2008年。
席勒：《审美教育书简》，北京大学出版社，1985年。
黑格尔：《美学》1—3卷，商务印书馆，2010年。
列夫·托尔斯泰：《艺术论》，中国人民大学出版社，2005年。
丹纳：《艺术哲学》，广西师范大学出版社，2000年。
格罗塞：《艺术的起源》，商务印书馆，2009年。
弗洛伊德：《弗洛伊德美学论文选》，上海译文出版社，1986年。
克莱夫·贝尔：《艺术》，江苏教育出版社，2005年。
科林伍德：《艺术原理》，中国社会科学出版社，1985年。
房龙：《人类的艺术》，中国和平出版社，1996年。

再版后记

自从我于1991年在北京大学开设"艺术概论"这门课程以来，二十多年来几乎每个学期均开设此课程，但还是不能满足广大同学渴望选修此课程的需要。我授课的教室虽然已是北京大学最大的教室（可容纳五百余人），课堂上仍有站着听课的同学。因为这门课程受到广大同学的欢迎，我本人也先后两次被全校同学投票选为"北京大学十佳教师"。目前，全国已有两百多所艺术院校或综合大学艺术院系都将此课程列为必修课和基础课，并且指定将《艺术学概论（第4版）》作为艺术类本科生、研究生和艺术硕士（MFA）等各类考试的参考教材。

随着我国教育改革的不断深入和素质教育的全面推广，特别是国务院学位委员会和教育部于2011年将艺术学升格成为一个门类后，"艺术学理论"成为艺术学门类中排列第一位的一级学科，更是大大推动了美育与艺术教育在全国的普及。教育部办公厅下发的《全国普通高等学校公共艺术课程指导方案》在向全国普通高校推荐的8门艺术类限选课程中，列在第一位的便是此课程，因为这是艺术教育最重要和最基础的一门课程。

2015年的《国务院办公厅关于全面加强和改进学校美育工作的意见》，更是中华人民共和国成立以来，第一次以国务院名义下发的关于美育与艺术教育的文件，意义十分重大而深远。尤其是这份文件鲜明地指出："近年来，经过各地、各有关部门的共同努力，学校美育取得了较大进展，对提高学生审美与人文素养、促进学生全面发展发挥了重要

作用。但总体上看,美育仍是整个教育事业中的薄弱环节。"

2018年8月30日新华社发表了习近平总书记给中央美术学院8位老教授的回信。习总书记在信中对做好美育工作,弘扬中华美育精神提出殷切希望:"加强美育工作,很有必要。做好美育工作,要坚持立德树人,扎根时代生活,遵循美育特点,弘扬中华美育精神,让祖国青年一代身心都健康成长。"从这个意义上讲,为了"让祖国青年一代身心都健康成长",需要大力加强美育,遵循美育特点,不断提高青年一代的审美修养与艺术鉴赏力,因为艺术鉴赏力是每个人都需要具备的一种艺术修养,或者说是人们文化修养的重要组成部分。正因为如此,我们决定从提高大学生的艺术鉴赏力入手。

这本《艺术学概论(精编本)第2版》正是为了适应形势的发展,适应非艺术类大学生学习艺术基本知识的迫切需要,适应当前素质教育和艺术教育的广泛普及而推出的,特别适合作为全国普通高校、师范学院、理工医农院校和高职高专等各级各类学校素质教育与艺术教育的选修课教材。本书在第一版的基础上,增加了"艺术鉴赏"章节的内容,并加配了大量图片、音频和视频二维码,使广大读者可以更加直观、便捷地欣赏到诸多中外经典艺术作品,从而更好地领略艺术的精髓,提升审美水平和人文素养。

本书出版过程中,得到了北京大学出版社社长王明舟、总编辑张黎明等领导的大力支持,责任编辑谭艳为此书的出版做了许多工作,我的博士生雍文昂为本书收集图片、制作课件等,在此向他们一并表示感谢。

<div style="text-align: right;">彭吉象
2019年1月</div>

教学课件申请